色彩：看不见的影响力

COLOR:THE SECRET INFLUENCE

【美】凯列·法尔曼　【美】肯尼思·法尔曼　著

刘艺丹　译

浙江人民出版社

图书在版编目（CIP）数据

色彩：看不见的影响力 / （美）凯列·法尔曼，
（美）肯尼思·法尔曼著；刘艺丹译 . — 杭州：浙江人
民出版社，2023.7

ISBN 978-7-213-10499-2

Ⅰ . ①色… Ⅱ . ①凯… ②肯… ③刘… Ⅲ . ①色彩学
Ⅳ . ① J063

中国版本图书馆 CIP 数据核字 (2022) 第 114519 号

浙江省版权局
著作权合同登记章
图字：11-2019-186号

色彩：看不见的影响力

［美］凯列·法尔曼　　　［美］肯尼思·法尔曼　著　　刘艺丹　译

出版发行：浙江人民出版社（杭州市体育场路 347 号　邮编　310006）
　　　　　市场部电话：（0571）85061682　85176516

责任编辑：王　燕

营销编辑：陈雯怡　张紫懿　陈芊如

责任校对：何培玉

责任印务：幸天骄

封面设计：周子涵

电脑制版：观止堂_朱璇

印　　刷：杭州丰源印刷有限公司

开　　本：787 毫米 ×1092 毫米　1/16　　印　　张：21.5

字　　数：258 千字　　　　　　　　　　插　　页：2

版　　次：2023 年 7 月第 1 版　　　　　印　　次：2023 年 7 月第 1 次印刷

书　　号：ISBN 978-7-213-10499-2

定　　价：128.00 元

如发现印装质量问题，影响阅读，请与市场部联系调换。

目录

CONTENTS

前言

PREFACE

"色彩：看不见的影响力"这个标题意味着什么？概括而言，这意味着色彩对我们个体的影响是巨大的，但是我们中的大多数人都没有意识到这一点。色彩影响着你的健康，你的消费习惯，你的生活和工作。颜色和光注定被联系在一起，你不可能只拥有颜色而没有光。然而，在我们的脑海中，我们始终将二者区分开。实际上，色彩和光每天都在影响着我们的生活，但是我们中的大多数在享受一天的生活后不会回想起我们是如何受到色彩和光的影响的。甚至是那些与色彩和光已经打过多年交道的艺术家和设计师都几乎不知道色彩和光对我们在生理、心理等方面有多么大的影响。但是，如果人们知道了呢？如果他们更好地理解色彩和光的可塑性与潜力呢？如果他们能够了解并意识到围绕色彩发生的许多神秘故事，并关注事实本身呢？这些都是足以激励我们写这本书的动力。

　　在我们的研究过程中，我们经常惊叹于自己收集到的信息：那些可以通过皮肤来"看见"色彩的人，那些暴露在色彩和光之中而治愈了疾病的人，那些人因处于使用特定方式着色的房间内，其生理活动受到了极端的影响。我们同样被很多我们遇到的神秘事件迷惑，这样的事件逐渐被大众接受为真相，却没有足够的证据支撑。我们经常听到人们说"红色令人兴奋"，或者"蓝色使人冷静"，

而没有任何关于他们为什么这样想的思考。他们只是道听途说，并没有论据去支持这样一个论述，但是他们"知道"这是真的——并且经常为此着迷。我们的思考逐渐成形，并且希望写一本书，可以将神秘的故事从事实中分离，揭示色彩和光是如何真正地影响我们，让我们获取更多关于色彩的知识，以帮助我们提高生活质量。至少，这是我们创作这本书的初衷。

后来，其他的影响也开始起作用。我们知道市场上已经有介绍色彩的书了，因此我们反问自己：我们的书如何能够脱颖而出？我们立刻做出了一个决定，在没有事实依据的时候，不去重复陈旧的关于色彩的神秘故事。十多年里，我们查找了成千上万的文献，加上我们自己的研究，一些令人惊喜的信息出现了——有的时候竟与我们所期待的相反。接着，我们想要写一本有多种用途的书：为非专业人士、设计专业人士以及色彩或设计专业的学生所写。我们遇到的一些书专业性过强，以至于它们是真正的设计手册。许多书填满了美丽的图片，但信息极少；其他书籍虽然有很多信息，但几乎没有加入任何支撑那些"真相"的文献。坦白地说，我们发现同样的神秘事件已经在每一本书中被不断地重复，并且看起来没有人停下来去挖掘那些应当与神秘事件同时出现的证据。我们决定采取不同的方式，为读者展现基于科学研究而非传闻或神秘故事的客观事实。

为了达成创作这本书的目标，即能够满足不同人群的需要，我们希望写一本从整体上展示色彩和光的书，不仅包括色彩的协调和使用，还可以提供关于色彩影响我们日常生活的重要但却隐藏着的信息。《色彩：看不见的影响力》是基于严格控制的科学的方法写成的，它摒弃了有关色彩的老生常谈的错误信息。这本书展示了色彩和光是如何影响我们的，从我们的健康到消费习惯，再到我们感知的外

界形象、我们的沟通和交流，甚至是我们的体重，我们为什么选择这个牌子的洗衣液而非另一个。我们希望读者能够通过本书接触到大量的现象和事实，而不会感到无聊。因此，我们努力让写作生动，并从我们的自身经历出发，在适当的时候使表达个性化。这本书应当对非专业人士、设计专家和设计专业的学生都有所帮助。

实际上，每个人都可以从有关色彩和光的知识中获益，这一点对于设计师和设计专业的学生来说至关重要。设计师通过他们在作品中使用的颜色影响着人们的日常生活。不论他们的作品是室内设计、时尚设计、产品设计、平面设计、建筑设计，还是任何相关的领域，那些颜色的选择都对人群产生了显著的影响。正因为如此，设计师应当对颜色产生的效果有全面且深刻的理解，这点尤为关键。在现今竞争激烈的市场中，设计师必须拥有比基础工具、基础知识更多的储备才可以立足。精明的消费者希望将他们的金钱效用最大化，设计师则必须用准确的信息武装自己。具备前瞻性思维的医生和护士正开始意识到色彩和光对健康产生的重要影响。同样地，消费者应当用知识武装自己，这可以帮助他们在消费、沟通、维持个人形象等方面做出明智的选择。正是由于这些原因，我们写了这本书。我们相信与色彩和光相关的技术在新世纪，甚至以后都会成为生产的驱动力。通过本书，我们希望鼓励其他人认真地学习并研究这一复杂却令人着迷的现象。当你读完本书，你会发现除了眼睛能够看到的之外，生活中还存在更多、更绚烂的色彩。

第一章

概述

PART 1

一、色彩是一种错觉——色彩的定义

色彩影响着我们生活的方方面面。我们经常不去注意身边的色彩，但其实它就在我们身边。色彩以光波的形式穿过我们的身体。我们在水果、蔬菜和食用色素中都能吃到它们。我们的生活依靠色彩。我们靠彩色的交通信号灯来提醒自己可能发生的危险，靠色彩编码区分有利于身体的药和毒药。我们因为彩色的广告在潜意识里吸引我们而购买商品。但是，尽管色彩构成了我们生活中重要的部分，大多人仍然不清楚到底什么是色彩。

那么，色彩到底是什么呢？答案可能会让你感到非常惊讶。其实，色彩是一种错觉。我们生活的环境只是看起来有色彩而已。当我们看到色彩的时候，眼睛其实受到了捉弄，因为这个世界本身是完全没有色彩的。这个可视的世界由无色的物质和电磁振动构成，而电磁振动也是无色的，只在波长上有区别。色彩、光、脑电波、体温、电视和无线信号，还有太阳耀斑，都是同一个电磁波谱中的一部分。电磁波谱以米为单位测量。例如，无线电波有几百米长，但是可见的光波特别短，它们需要自己独特的测量单位，这个测量单位叫作纳米。一纳米是一毫米的百万分之一。人类只能微弱地感

知到这一波谱的一小部分，即从 400 纳米左右到 700 纳米左右。400 纳米的可见光波看起来是深蓝色的，700 纳米的可见光波看起来是深红色的。即使用我们相对有限的能力去看色彩，我们仍然能够区分在这个范围里的大约 1000 万种不同的色彩。而在 400 纳米到 700 纳米的范围之下，有一个我们可以感知到的狭窄的能量带，在它之下是用来传输无线信号和电信号的能量，以及我们感知为声音的微量的波谱。在人类可见光谱的另一端是紫外线，这种能量会晒黑皮肤并杀死细菌。

好了，如果我们再一次提出这个问题：什么是色彩？我们可以说色彩是电磁波谱的一小部分。而电磁波谱本身就包括且联系了所有的东西。那么为什么我们刚才把色彩叫作错觉呢？因为它真的就是错觉。电磁振动的唯一一个与众不同的特点就是它们的波长和能量。它们自己没有色彩。环境的多彩只不过是交互视觉的结果。色彩体验和色彩感觉只存在于观看者的大脑中。但是，包含色彩的能量的波长对我们的生活、健康、行为、性偏好以及消费习惯都有着重要的影响。

色彩和光是不可分离的。如果没有光，色彩就不复存在。在一个完全黑暗的房间里，绿色的地毯就像一只橙色的小鸟，是不可见的。有色彩的物体只会带着与光有关的色彩出现。对色彩的感受只取决于大脑对来自眼睛的信号的解读。比如，阳光落在了一片野花上，但如果眼睛没有接收，大脑没有解读其中辐射的能量，那色彩就不会被看到。色彩不是一个可以被触摸的物体，而是大规模的交互过程。

色彩的主要组成部分是光。阳光是基本的自然光源，并且已经成为测量色彩的标准。但是自然的日光就像色彩本身一样瞬息万变。如果你是女性，那么你一定有购买一只搭配新裙子的口红的经

历。在商店里，口红看起来特别美，但是当你把它拿回家之后，你会突然发现口红和裙子的颜色实际上没有在店里的时候那么好看。这种情况之所以会发生，是因为商店里的光线和你家里的光线不同。经常被遗忘的是，在特定的时间和日期，光线条件会使得色彩只以一种形式出现，尽管在当天的晚些时候，或者在另一天，色彩可能看起来和以前完全不同。

因为色彩是个体的感知现象，那么根据逻辑推断，色彩的使用应当以对个体有益为目的，而不是为了满足一些预设的标准。在色彩领域，每个人都有机会表达自己个性的想法，因为每买一个东西的过程都包括做出有关色彩的决定这一环节。从选择衣服、日用品、家具，到选择新车、美化花园，都包括关于色彩的决策。但是，就像那些把东西买回家，却发现它和店里看起来不一样的人知道的那样，选择色彩是一个非常复杂的问题。

让我们假设一种情况。一个男人想要买一双可以搭配藏蓝色西装的皮鞋。他走进一家商店，选出了鞋子。为了仔细地看到鞋子的色彩，他走出了商店，对比他的西装和鞋子的色彩。当他站在人行道上做决定的时候，阳光正好。他购买了这双鞋，满心喜悦，因为他终于找到了适合他的西装的鞋子。但当他回家的时候，外面下雨了。他拿出了他的鞋子，发现它并不相配。就像买口红的女人一样，在阳光下看起来很合适的搭配在雨天看起来完全不是那么回事。这个现象被称为条件等色。两种色彩是有条件的相同的色彩，在阳光下看起来特别像，但一旦光线条件发生变化，它们就不再匹配。

在科技领域，条件等色的问题非常重要。例如，原始的打印油墨看起来可能完全相同，但是如果用不同的色素制作，它们就会在不同的光线条件下呈现出不同的色彩。这个问题在所有的工业领域都相似，不管是在绘画创作、文本打印，还是在化妆品行业。只有当不

同厂家生产的各种原色油墨或染料含有一定公差范围内的色素时，才有可能交换色标。这一点在第九章的色彩订购系统中有详细解释。现在，只要知道准确地匹配色彩是一件非常棘手的事情就足够了。

为了准确地评估色彩，强度相等且不变的光源是必需的。尽管自然光是理想的标准型，它也不能被信任，因为随着白天到夜晚时间的推移以及天气的变化，自然光线也会发生变化。为了从工业的角度解决这个问题，人们开发了满足强度相等且不变这一特殊需求的光源，而这个光源的光谱分布是平衡的。这些被称为色彩分析，经常用于色彩的研究和开发当中。

在小学的时候，老师就告诉我们光谱中所有的色彩结合在一起就产生了白光。然而，白光并不是单色的，它是由电磁振动组成的，而并非大量相同的白色光线。人类所能感知的所有色彩都被包含在了白光中。如果我们从光谱中分离出只有一个波长的电磁振动，那么我们就称之为单色。即使是日光也并不总是白色的。在日光中，光谱中色彩的比例随着太阳在天空中的位置而变化，或取决于当天的天气是雾天、雨天还是晴天。

光线对颜色的影响是巨大的。例如，高速公路或停车场的黄色钠灯会导致颜色失真，用于街道照明的绿白色水银灯也是如此。水银灯的灯光把红色的物体变成苍白的棕色。虽然在橘红色的白炽灯光下，物体显示的颜色与在日光下的更接近，但两者仍然存在差异。白纸上的黄线在白炽灯光下几乎无法被看到。可惜的是，在处理人工光源时，最节能的光源也是那些显色能力最差的光源。例如，低压钠灯非常有效，因为它们只辐射眼睛最敏感的波长——绿色和黄色。它们以最少的能量消耗提供了非常棒的可视性，但是它们造成的颜色扭曲过于强烈，令人不适，并且可能对人体健康产生负面影响。

阳光仍然是理想的照明条件，能够显示各种各样的色彩。这是

处理色彩的一个关键，因为色彩不是静态的。色彩之所以是不断变化的，是因为光是不断变化的。因此，不论什么时候去思考颜色，这都是一个必须记住的重要事实。

自然光的色彩构成从黎明到黄昏，从夏到冬，从北到南，从东到西都在不断变化。加利福尼亚的光与北欧的光不同。在加利福尼亚明媚的阳光下看起来很漂亮的色彩，在北欧的北极光下可能会令人厌烦。地中海地区的人们已经习惯了强烈的光线，而北欧厚重的云层已经使人们习惯偏灰的柔和的色彩。

即使是在同一个房间里，色彩也会因光线的不同而发生变化。窗户对面的墙会比其他墙更明亮。不断变化的光线条件使环境呈现出的色彩不断变化。重点不是尝试，而是去使用不断变化的色彩和光来扩展可见颜色的范围。我们记得特别清楚，曾经有一位客户订购了白色的帆布窗帘，她想把这款窗帘放在她的餐厅。后来她给我们打了一个特别疯狂的电话，说她的帆布窗帘在日落时分变成了桃红色，而就在那 15 分钟里，她的白色沙发和这款窗帘完全不匹配了。而她之所以会有这样不切实际的期望，就是因为并没有真正理解色彩和光的本质。

二、有些色彩是看不见的——色彩感知

在任何严肃的关于色彩的讨论中，我们都必须考虑色彩感知的因素。色彩感知因人而异，这取决于大脑对来自眼睛的色彩信号的解读以及色彩视觉是否有缺陷，也包括我们对色彩的心理和文化偏见。现在，让我们考虑一下大多数人是如何与色彩联系在一起的。一般人认为色彩就是色彩，红色永远是红色，蓝色永远是蓝色。但是，色彩的

感知不仅因人而异，而且在物种之间也有很大的差异。

多年以来，我们做了大量的研究，这些研究让我们获得了博士学位并写完了这本书。在研究过程中，我们收集了大量的数据。从过往的研究中，我们发现了一些关于人类和其他物种如何通过不同的方式看色彩的有趣的信息。我们发现，放空自己，从不同的角度看世界，在某种程度上能够帮助我们更好地理解人性。让我们以蜜蜂为例。人类的视觉对光谱的三个区域最为敏感——红色、绿色和蓝色——而蜜蜂的视觉是基于对黄色、蓝色和紫外线（人类无法看到）的敏感。蜜蜂几乎无法辨别我们可以看到的红色。由于紫色是可见光谱的两个极端（对人类来说，两个极端分别是红色和紫罗兰色）的混合色，"蜜蜂紫"与"人类紫"有很大的不同，因为"蜜蜂紫"由黄色和紫外线组成。蜜蜂和人类对中性白的感知也非常不同。在人类的感知中，白色是所有可见光谱中色彩的组合：红色、橙色、黄色、绿色、蓝色、紫罗兰色……由于蜜蜂有不同的色彩感知范围，它们对白色的概念是黄色、蓝色和紫外线的混合色。因此，一朵花在人类看来是白色的，在蜜蜂看来却是蓝绿色的。

在蜜蜂的眼中，红色的花实际上是看不见的，但是由于花的不同部分反射紫外线的方式不同，大多数花对蜜蜂来说也是有图案的。这些由紫外线反射形成的图案向蜜蜂暗示了花蜜的存在。当人类认为两朵红花是完全相同的时候，对于蜜蜂来说，它们的区别可能就像我们看到的红色和绿色一样。

色彩的另一个有趣的点作用在眼睛上。眼睛的作用不仅仅是在信号进入眼睛时将它们准确地传给大脑。在某种程度上，眼睛在传输信息之前会自己进行一些小小的编辑。它将从外部接收到的信息进行编码，包括纹理、深度、形状和颜色，然后传给大脑，对这些编码进行重建，而不是复制最初进入眼睛的图像。这意味着我们认

为自己看到的东西不一定与真实存在的东西一模一样。从某种程度上说，外部的世界是我们自己的创造。

三、色彩也有自己的词汇——色彩术语

就像在任何专业领域中一样，色彩也有自己的词汇。为了有效地讨论色彩，我们必须要理解基本的术语。色彩和色调是经常互换使用的同义词。色调是一种颜色区别于另一种颜色的属性。人们认为，所有颜色都与光谱色调中的一种或部分相似：红色、橙色、黄色、绿色、蓝色和紫罗兰色[①]。因此，虽然深红色、朱红色和粉红色的颜色不同，但是色调相近。黑色、白色和灰色缺乏色调，被认为是中性色。物理上，色调是由波长决定的。颜色的另外两个属性是饱和度和值。值是表面颜色的明度或暗度，它是通过一个比较灰度表来测量的，在这个灰度表上，一系列的灰色被放到一个垂直轴上。这个垂直轴的底部是纯粹的黑色（值0），而顶部是纯粹的白色（值1）。与特定灰度相同明度的颜色被赋予相同的值，并排列在相应的横轴上。饱和度或纯度本质上是在一种颜色中色素的量，它是色调的强度或鲜明度。例如，红色的饱和度可以从淡粉色增加到鲜艳的朱红色。饱和度是一种色彩中展示出的白色的量。一种色彩所含的白色越少，就越饱和。

光谱是当光通过棱镜，根据其波长传播形成的彩色图像。自然光的光谱中色彩的相对强度与人造光的光谱中色彩的相对强度不同。光谱色彩是出现在自然光的光谱中的色彩，范围从红色到橙

① 中文中光谱色调为红、橙、黄、绿、蓝、靛、紫七色。这里遵照原书的说法。——译者注

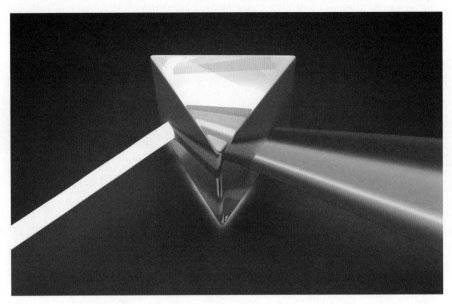

图 1.1　通过棱镜的色散将一束白光分裂成光谱色彩：红色、橙色、黄色、绿色、蓝色和紫罗兰色

色、黄色、绿色、蓝色和紫罗兰色。光谱色彩是完全饱和的，不包含棕色、粉红色、紫色或灰色中的污染物。其他常用的研究色彩的术语是浅色和阴影。当纯色与灰色或黑色混合时，就会产生阴影。当纯色与白色混合时，就会产生浅色。粉彩被称为浅色，而较深的色调被称为特定色彩的阴影。其他色彩的性质被称为闪烁、闪光、光泽，这是指色彩外观的变化与光线条件有关。其他颜色的术语将在后面的章节中介绍，因为它们与讨论的领域存在联系。

四、赋予色彩以人为的意义——色彩偏见

色彩调节是色彩的一个方面，它以非常微妙的方式影响着我们。

我们都深受色彩偏见的困扰，这些偏见是基于我们小时候接受的教育、文化以及我们已经接受为事实的错误信息而形成的。

说到食物，我们都特别偏爱色彩。在燕麦片中加入一点蓝色食用色素，大多数人就不吃了。另一方面，在豆腐中加入一点红色的食用色素，就会让素食者觉得它特别像肉类，尽管豆腐本身几乎没有任何肉的味道。我们对色彩的偏见大多来自文化而不是普遍存在的事实。正如不同的国家给色彩赋予不同的含义一样，他们对食物色彩的偏好也不尽相同。英国人喜欢绿苹果，而美国人喜欢红苹果。印度人喜欢又深又熟的棕色香蕉，而欧洲人喜欢吃黄色的不熟的香蕉。在法国出售的罐装豌豆是漂白后的灰绿色，但英国人不会买这个颜色的豌豆，所以英国的罐装豌豆是绿色的。丹麦人不仅喜欢绿色的豌豆，还喜欢把豌豆罐头里的水也做成绿色。

色彩调节与生俱来。它更多地与语言和文化有关，而不是色彩本身。文化背景会影响色彩的交流与传播。在一些文化中，语言中并不包含像蓝色、绿色这样的单独的单词；而在其他文化中，黄色和橙色是没有区别的。颜色象征主义的语言学基础是基于类比形成的。多少次有人告诉我们，红色象征着火。这样象征性的联系可能暗示了色彩本身，因为红色和火在颜色上是相似的。但是如果说红色就和火一样，这个类比几乎没有告诉我们任何关于红色的信息。然而，它确实向我们展示了一些视觉图像，使我们在没有科学依据的情况下，倾向于相信红色是温暖的。

由于红色常与火和温暖联系在一起，所以它在我们的脑海中与那些只能使人混淆的意象纠缠在一起。红色是一种"温暖"的颜色——这一观念在我们的文化中根深蒂固，以至于有些人拒绝在夏天穿红色衣服，声称它太热了。这些人正在用他们对火的看法来代替他们对红色的感知。颜色象征主义已经存在了几个世纪。对颜色

象征主义的反应就是我们对色彩感知与色彩偏见的反应。它是基于文化和心理学上有关色彩的结论而预先决定的反应，而不是对色彩本身的反应。在某种程度上，人类似乎被迫赋予色彩以人为的意义，因为我们在情感、文化、心理和智力上的先入之见干扰了对物质世界的直接感知。

在时尚和室内设计中的色彩，色彩传统和色彩惯例都是暂时性的色彩调节的特殊形式，并由在社会的传统中形成的观念而不是人们对色彩的感知决定。这些时尚和风尚持续的时间各不相同。一种颜色可能只"流行"几个月，就失去了吸引人的特点。而有的趋势可能会持续几个世纪。

色彩偏见最明显的例子之一就是黑色和白色。在西方文化中，它们一直代表着善（白）和恶（黑），天堂和地狱，天使和魔鬼等。但是古埃及人把黑色看作生命的源泉，这是基于他们对滋养生命的尼罗河泛滥之后留下的黑色泥浆的认知。对于古埃及人来说，黑色有积极的含义。日本的丧服是白布做的，棺材是白色的，而在西方，黑色通常用于葬礼，婴儿或小孩除外。在西方的婴儿和小孩的葬礼中，白色通常用来象征纯洁。在佛教中，黄色是死亡的颜色。在西方文化中，黑色与重量的关系非常紧密。研究举重的工作人员发现，与重量完全相同的淡黄色箱子相比，黑色箱子在感觉上要重得多。

在西方，蓝色真的像我们认为的那样是象征神圣和宁静的颜色吗？根据华盛顿大学的一项研究，美国人喜欢蓝色胜过其他任何色彩。在德国弗莱堡的阿尔伯特—路德维希—弗莱堡大学进行的一项跨文化测试中，西班牙人将白色作为第一选择，并倾向于忽略蓝色。我们习惯于接受的所谓色彩的内在情感属性也带有文化偏见。美国人一般认为绿色和蓝色是舒缓或镇定的色彩，主要是因为大家

都这么说，但这个观点没有任何科学依据。德国人认为干净的浅颜色令人兴奋，而西班牙人认为它们能使人平静。德国人认为深蓝色让人平静，西班牙人不这么认为。

在巴黎大学的一项研究中，研究人员测量了皮肤电反应，以衡量受试者的兴奋程度。法国科学家发现，在被研究的六种颜色中，紫色最能引起兴奋，而绿色、紫罗兰色和黄色会减弱人的兴奋感。然而，美国科学家进行的类似研究表明，红色更令人兴奋，蓝色更令人平静，而且矛盾的是红色和蓝色对人产生的效果是一样的。而我们自己的研究也表明，在测试受试者的表现、情绪和身体反应时，红色、蓝色和黄色导致的刺激程度之间没有显著差异。对三年级的美国儿童的研究表明，黄色、橙色、绿色和蓝色是"快乐"的颜色。然而，美国人上大学之后，蓝色对于他们来说已经变成了"悲伤"的颜色。我们将在后面的章节中更详细地讨论这些问题。目前，在这些研究得出的结论之间的差异中需要考虑的重要因素是文化偏见和研究过程中对光线条件的控制。

即使是古老的神话，也不过就是文化偏见和习惯反应，古老的神话认为红色似乎是突出的和温暖的，而蓝色似乎是消退的和冰凉的。色彩突出或消退的关键因素似乎是色彩和背景之间的对比，而不是色彩本身。意大利博洛尼亚大学的一项研究发现，对比强烈的颜色似乎比与背景融合的颜色更加突出。

我们的许多色彩禁忌都是20世纪40年代遗留下来的，那是一个以独断和强制而闻名的年代：单色客厅、白色厨房、色彩柔和的托儿所、男性的白衬衫和小女孩的白裙子。几十年前的书籍装帧在呈现"恰当运用的"色彩、"冲突的"色彩和"有品位的"色彩方面，能让人开怀大笑。事实上，色彩既合适也不合适，色彩没有冲突，色彩是否有品位取决于观看者的眼光。我们仍然背负着太多关

于颜色的不准确和过时的说法，而它们也已经成为我们文化的一部分。像"黑色使物体看起来更小""白色使物体看起来更大""老年人和红头发的人不应该穿红色""黑发和金发的人不能穿同样的颜色""红色是暖色""蓝色是冷色"这样的说法应该从任何一个有思想的人的词汇库中删除。所有这些"规则"都只不过是基于按这些规则行事的人的突发奇想而产生的，绝对没有科学或理性的依据，但它们已经在我们的文化中根深蒂固，并引发了一种我们称之为"恐色症"（对色彩的恐惧）的公共状况，这实际上是一种害怕自己在别人眼里看起来毫无品位的恐惧。恐色症在室内设计领域很常见。在我们从事室内设计的 25 年里，经常会有客户不好意思地对我们说："我一直偷偷地想把我的客厅漆成红色，但是，你知道，我不知道人们会怎么看待红色的客厅。"在我们看来，当人们被无关的、过时的色彩偏见束缚得太紧，以至于不敢做一些简单的事情，比如用自己真正喜欢的颜色来粉刷房间，这其实是一件可悲的事情。所有这些旧的"规则"所起的作用就是削弱个性和创造力。在写这本书时，我们希望拆除这些"炸弹"，并告诉读者一些科学的事实，希望读者在了解这些事实之后，能够自由地根据自己的喜好做出选择。

五、色彩影响人类的健康——色彩的生理效应

在讨论色彩对人类健康的影响时，需要考虑的一个事实是，在有关健康的话题下，色彩和光是同义词。色彩和光本是密不可分的。虽然我们将在本书中更详细地讨论这个问题，但为了简短地概述色彩对人类健康的影响，我们将把色彩和光看作是联系在一起的现象。

色彩和光直接或间接地影响我们的身体和心理状态。进入眼睛的不同波长（色彩）的光可以直接影响大脑的情感中心——下丘脑，而下丘脑又影响内分泌系统的控制腺脑下垂体。脑下垂体调节甲状腺和性腺，而性腺又调节激素水平和与之相关的情绪。

色彩和光不仅在进入眼睛时影响着我们，它有能力穿过我们的身体，并对人体的系统产生显著的影响。一些常见的影响包括紫外线辐射作用于皮肤合成维生素 D，以及黑色素的产生，就是我们所知的"晒黑"。极少有人知道的是光敏性人群由于血液中的化学增感剂与阳光相互作用会生成皮疹，用不同的色彩和光线可以治疗不同的疾病，比如单纯性疱疹、银屑病等。

涉及光的化学反应已经为人所知好几个世纪了。如果牛奶、啤酒和一些药物暴露在光线下，它们的性状就会发生改变，产生奇怪的味道，因此人们开发了深棕色和绿色的瓶子来遮光。如果薯片或玉米片暴露在超市荧光灯的强光下，它们很快就会因为食用油与光的反应而发生氧化，导致变质。这就是为什么它们通常用不透明的材料包装。有些杀虫剂在阳光下，毒性会变得更强。为了保持牛奶的新鲜，一些超市的奶制品区使用了黄色灯光。虽然多年来色彩和光的影响日益受到重视，但直到最近人们才通过相对前沿的光生物学技术认真考虑色彩和光对健康与疾病的影响。

20 世纪 50 年代，随着一种治疗新生儿黄疸的新疗法的引入，最早被广泛接受的色彩和光的治疗方法之一开始出现。这种治疗方法认为新生儿黄疸是由于母亲和婴儿血液之间不相容的累积，导致在新生儿的体内产生了一种叫作胆红素的废弃血清。婴儿的肝脏发育不成熟，过滤废物的速度不够快，无法防止随后发生的脑损伤，甚至死亡。直到 20 世纪 50 年代，输血是唯一可行的治疗方法。随后，一位善于观察的英国护士注意到，当医院里患有黄疸的婴儿被

推到窗户附近，沐浴在阳光下时，他们因为黄疸而发黄的皮肤开始褪色。进一步的研究表明，阳光对黄疸患儿有积极的作用，使他们能够排泄在他们体内积累的有毒废物。

起初，人们认为阳光可以分解胆红素，或者刺激反应迟钝的肝酶的产生，从而加快婴儿体内毒素的过滤。但现在人们发现，穿透婴儿皮肤的阳光会产生一种可见的蓝光。当蓝光的光子与胆红素分子接触时，它会改变胆红素的物理结构，使毒素溶于水，易于排出。

阳光的抗菌作用在 20 世纪得到了承认，并被用于治疗肺结核、链球菌感染和葡萄球菌感染等疾病。最新的研究表明，暴露在紫外线（人类看不见的阳光的一部分）下，人体血液中白细胞的数量，尤其是淋巴细胞的数量会增加，而淋巴细胞在免疫系统中发挥着重要作用。科学家还在研究色彩和光与癌症、艾滋病和其他免疫系统功能障碍的关系。

在科学领域，关于色彩的文章太多，以至于人们很难分清事实与讹传之间的区别。研究人员已经把他们的注意力集中在人体对色彩的生理反应上，但这些研究的结果被从实验室的背景中分离出来，不加区分地应用于住宅和工作场所。例如，人们相信绿色对眼睛有好处。经过数小时的盯着红色血液的手术，手术人员会在手术室的墙壁上看到绿色闪光，这是由感觉后像引起的。为了减少这样的后遗症，医院用浅绿色取代了手术室墙壁的白色。之后，人们就得出了一个错误的结论，即在医院的手术室中用作视觉辅助的颜色在其他环境中也一定是有益的。基于绿色是宁静的这一错误的假设，绿色被用于重新装饰监狱的牢房和监禁区。从那里开始，它继续覆盖到图书馆、教室和公共空间的墙壁上。把绿色当成镇静剂加以滥用的现象一直在扩散，直到这个讹传被构建成事实。

俗话说："粉色为女孩而存在，蓝色为男孩而存在。"我们已

经带着善意的微笑接受了给女婴穿粉色衣服、给男婴穿蓝色衣服的观念。这种观念的影响非常深远，有些人甚至根据一个陌生孩子穿的衣服的颜色来判断他（她）的性别。人们认为，粉色是柔软的、女性化的、优雅的，而蓝色带有更多的男性特征，如直率、力量和自信。这仅仅是性别歧视的言论，还是说在粉色和蓝色的背后隐藏着比我们能看到的更多的东西？

在做色彩讲座时，我们通常会先请几个志愿者，最好是身材高大，看起来像运动员的男性，来帮助我们演示色彩对生理的即刻影响。我们要求做志愿者的男性依次双手合十，双臂向前伸出，与肩同高。我们中的一个人对他们的手臂施加压力，要求他们抵抗。这些人能够抵抗压力，将手臂仍然笔直地伸在前面。然后，我们用一张泡沫胶粉色建筑纸遮挡每个人的视线，之后，在他们的手臂上施加同样的压力。令志愿者惊讶的是，他们这一次无法抵抗相同的压力，他们的手臂感觉软弱无力。当志愿者的视线被相同规格的蓝色纸遮住，抵抗同样的压力时，他的力量恢复了，能够再次抵抗压力。虽然这个演示并不科学，但它确实戏剧性地在观众面前展示了色彩对人类生理反应的直接影响。粉色使他们变得柔弱，而蓝色恢复了他们的力量。但实际发生了什么呢？遮挡视线的简单的一张粉色或蓝色的纸为何能够如此明显地改变一个人的力量呢？"小女孩的粉色"的影响又会造成什么后果？这些问题像大多数与色彩有关的事情一样，不能简单用一句话来回答。首先，我们必须更仔细地研究"粉蓝效应"。

1979 年 3 月 1 日，根据对粉红色效应的研究得出的结论，位于美国西雅图的海军惩教中心的一间牢房，除了灰色的地板，整间牢房都漆成了粉红色。因为新犯人在刚入狱时容易产生暴力行为，所以惩教中心选择了一间牢房进行测试，看看它是否能产生有益的、

让人平静的效果。每个受试的犯人都被关进粉红色的牢房，待上 10~15 分钟。在连续 156 天使用这间粉红色的牢房之后，惩教中心向西雅图的有关部门报告说，"自从开始使用这间牢房，在监禁的最初阶段，犯人没有发生过不稳定或敌对的行为。"在把牢房刷成粉红色之前，值班人员说，囚犯的敌对行为是一个"大问题"。

这些振奋人心的结果促使加利福尼亚州圣何塞监狱的长官也尝试将一间牢房刷成粉红色。他们甚至更进一步，把"新人监狱"全涂成了粉红色。一座新人监狱可以同时容纳 15 个人，直到完成牢房分配。观察人士报告说，犯人在粉红色的房间里，心情"愉快而宁静"。人们对粉色寄予厚望，认为粉色可能是禁止犯人暴力行为的关键。这项研究的这一部分得到了广泛的宣传，粉色的影响也为大众所知，但研究的全部结果并没有得到同等的宣传。

一开始看起来很有希望的粉色在以后的研究中并没有继续得到证明，以确定它是非常有希望的。

在对动物的研究中，人们发现粉红色的光会对它们的行为产生负面影响，甚至会导致一些动物自相残杀。这与粉色的镇静作用并不相符，直到一名囚犯无意间被留在粉色的牢房里大约 4 个小时。快到 4 个小时的时候，他发疯了，试图摧毁牢房和他自己——这与动物实验的结果一致。进一步的调查显示，待在粉色房间里的放松效果可以持续大约 30 分钟。但如果人们待在粉色的房间里超过 30 分钟，放松效果就会发生逆转，反而会导致敌意的增强。粉色的镇静作用似乎只是暂时的。而最重要的是，这样的影响确实发生了。经过反复测试之后，人们发现其放松作用出现在接触粉红色后的平均 2.7 秒。为什么会出现这种情况还有待解释，但人们认为粉红色可能直接作用于内分泌系统，导致体内化学平衡的改变，从而导致暂时性的肌肉放松。色彩看起来具有惊人的力量——而我们对这种

图 1.2　人体的生理反应在接触到粉色后的平均 2.7 秒内会减弱，因此在墙壁或大面积使用
　　　　色彩时，应避免选择粉色

图 1.3　在我们的颜色演示中，蓝色重现了粉色的弱化效果。蓝色也是美国男性最喜欢的颜色

力量的研究才刚刚开始。

在上述介绍中，我们仅仅触及了色彩效果的表面。色彩和光在我们周围形成了一种看不见的环境——看不见是指人类只能看到整个光谱的1%，这1%的光谱就是我们所说的色彩。但同时，无法用肉眼看到的红外线、紫外线、电磁波也对我们有显著的影响。地球上的生命依赖于辐射波长的能量。太阳光、电磁波对生命和健康的重要性不亚于空气和水。如果没有色彩和光的平衡，我们就会生病，甚至死亡。

通过相对前沿的科学技术，例如光生物学，我们开始更详细地发现色彩和光与人类健康和生理活动之间的联系。科学家在继续研究色彩对人类心理的作用，它以无数微妙的方式影响着我们。在这本书中，我们希望提供一个关于色彩和人的互动过程的概述，以帮助大家理解色彩，并展示我们在生活的各个方面可以如何有利地使用色彩。

调色练习

从混合原色中提取次生色素	
目的	这个简单的练习足以测试基本的混色知识
材料	水性原色涂料；笔刷；盛水容器；白纸
描述	学生用现有的原色混合出一个二级颜色的颜料

色彩规模分级	
目的	训练眼睛适应色彩的变化
材料	红色、绿色、黄色、黑色、白色水性涂料；笔刷；白纸；盛水容器；胶棒
描述	给定颜料、刷子、盛水的容器和纸张，学生将根据在中心点的红色、绿色和黄色，以及右边的中性黑色和左边的中性白色，混合出一个23步的等级量表。 在中心色调（红色、绿色或黄色）和中性黑色之间有10步，在中心色调和中性白色之间有10步，每步的大小应为1英寸×2英寸，颜色的变化必须相互接触或重叠。 学生应该在纸上混合颜料。当颜料干燥后，可以将颜色分割，并涂在另一张白纸上，形成等级刻度
时长	一节课

下表嵌入"描述"单元格内：

白色	红色、绿色或黄色		黑色
	（10个浅色）		
	（10个浅色）		

色彩中和训练	
目的	将一种主要颜色与黑色和白色进行中和
材料	黑色、白色和一种主要颜色；画笔；纸；混色容器
描述	取一种主要颜色，并用黑色和白色进行中和，先将主色和黑色混合在一起，再将主色和白色混合。使用主色和两个中和色设计几何图案
时长	45 分钟到 1 小时
建立现有物体色轮任务	
目的	鼓励学生观察他们周边的环境并关注颜色。他们选取颜色，将颜色安排在色轮中，这个色轮能反映出他们对色彩的观察和独特的视角
材料	现有物体；12 英寸 × 12 英寸的白色卡纸；胶水；胶带
描述	学生创建一个色轮，这个色轮会展示带到教室里的物体的基础光谱。学生不应当拿购买的物体完成这个任务，而应该拿从自然环境中发现的物体，如花朵、食物、纸制品、塑料、木头、金属、纺织品、弦、纱线。之后，学生将这些物体用一节课的时间在卡纸上排列成一个圆环，从最上方的红色开始，之后是橙红色、橙色、橘黄色、黄色、黄绿色、绿色、蓝绿色、蓝色、蓝紫色、紫色和红紫色。这些物体相互接触或重叠，在它们之间看不到白色。学生们带一些能把物体黏在卡纸上的东西到课堂中来
时长	45 分钟到 1 小时

色彩中和训练中的偏差	
目标	训练眼睛看到颜色中的不同，并训练眼睛进行色彩中和
材料	六个光谱色（红色、橙色、黄色、绿色、蓝色和紫罗兰色）的水性漆，黑、白两个颜色的水性漆；笔刷；盛水容器；白纸
描述	将如下颜色混合起来，在白纸上画出每一个混合结果的样本，注意混色结果的不同色调 1 笔黄色 +1 笔紫罗兰色 1 笔红黄色 +1 笔紫罗兰色 +6 笔白色 1 笔红色 +1 笔绿色 1 笔红色 +1 笔绿色 +6 笔白色 1 笔橙色 +1 笔蓝色 1 笔橙色 +1 笔蓝色 +6 笔白色
时长	一节或者多节课

色调中和训练（加深）	
目的	训练眼睛看到颜色的差异，并训练眼睛进行色彩中和
教学	为了使颜色更深，人们的第一反应是加入黑色，但可能会让颜色变灰，让它看起来脏，失去它真实的色调。红色、蓝色、绿色和棕色可以通过加入一点黑色成功变深，但是为了防止色调发生变化，也可以添加该颜色的暗色调。例如，在红色里添加一点深红色。不要将黑色与浅色混合。在黄色里面加入黑色就会让黄色变绿、相反，再加入一些红色和蓝色就会好很多。为了让颜色变深，试着加一点在你想得到的颜色附近的最强烈的色调。而使用的颜料类型也可能会导致色调发生一点变化。为了维持明显的红色调，可以加一点黄色；当需要维持蓝色调的时候，就加一点绿色。要使颜色变深，一定记得将深色添加到浅色里。现在，尝试下面的训练
材料	六个光谱色（红色、橙色、黄色、绿色、蓝色和紫罗兰色）的水性漆，黑、白两个颜色的水性漆；笔刷；盛水容器；白纸
描述	将如下颜色混合，在白纸上画出每一个混合结果的样本，注意混色结果的不同色调 4 笔红色 +1 笔黑色 4 笔红色 +1 笔深红色 * 4 笔红色 +1 笔深红色 *+ 一点点黄色 （ * 通过向红色加入一点黑色来创造深红色） 可能需要用其他光谱色来重复这个过程
时长	至少一节课的时间或者更多，由教师自主决定

色彩中和训练（加亮）	
目的	训练眼睛看到颜色中的不同
教学	让色彩更加明亮的规则：将白色加入色彩当中。但是，加入白色通常会改变原有的色调。例如，将白色加入深红色就会出现蓝粉色。色调可以通过将黄色加入粉色来维持。黄色可以用来提亮色彩，但它同时会稍微改变一点色调。用黄色提亮橙色的时候，就要加一点红色。黄色和橙色都可以用来提亮深褐色。浅黄色可以用来提亮橙色和绿色。浅色必须与提亮的对象色在同一个色系里，否则，对象色就会发生变化。例如，黄色会把蓝色变成绿色，而绿色与蓝色混合会出现蓝绿色。要将色彩混入白色，而不能将白色混入其他色彩。提亮色彩需要耗费大量的白色颜料，即使提亮是微小的。现在，试着做如下训练
描述	将如下颜色混合，在白纸上画出每一个混合结果的样本，注意混色结果的不同色调 4 笔红色 +1 笔白色 1 笔红色 +4 笔白色 1 笔红色 +4 笔白色 + 一点黄色
时长	至少一节课的时间或者更长，由教师自主决定

色系混合	
目的	训练眼睛分辨混合色之间的差异
材料	六个光谱色（红色、橙色、黄色、绿色、蓝色和紫罗兰色）的水性漆，黑、白两个颜色的水性漆；笔刷；盛水容器；白纸
描述	1. 取六种光谱色，并将如下相关颜色等量混合： 黄色＋红色 红色＋紫罗兰色 蓝色＋绿色 绿色＋黄色 在白纸上画出每一个结果的示例，注意混色结果的不同色调 2. 取同样的颜色组合，并将它们以不同比例混合，在白纸上画出每一个结果的示例，注意混色结果的不同色调 3. 将如下组合混合，画出示例，并观察结果： 2 笔黄色 +1 笔黑色 1 笔黄色 +2 笔黑色 1 笔黄色 +3 笔黑色 重复： 2 笔红色 +1 笔黑色 1 笔红色 +2 笔黑色 1 笔红色 +3 笔黑色 重复： 2 笔蓝色 +1 笔黑色 1 笔蓝色 +2 笔黑色 1 笔蓝色 +3 笔黑色 对比三次混合的结果 4. 记录混色结果，并在一天当中的不同时候，在不同的光线条件下观察它们的变化与差异
时长	一节课或多节课，由教师自主决定

制作灰度	
目标	训练眼睛观察色彩中和的变化
材料	光谱色的水性漆，再加上黑色和白色；笔刷；盛水容器；白纸
描述	做如下混色训练，并在白纸上画出每一个结果的范例。观察并对比结果： 3 笔白色 +1 笔黑色 3 笔白色 +3 笔红色 +3 笔蓝色 +1 笔黄色 3 笔白色 +2 笔红色 +3 笔蓝色 +1 笔黄色
时长	一节或多节课，由教师自主决定

创造浅色训练	
目的	训练眼睛观察浅色
描述	创造一些浅色，通过以 1:1.5 的比例给六种基本光谱色调加入白色。之后，将这些浅色以如下方式调整： 1. 将 15 笔白色 +1 笔红色 + 一点点黄色混合，显示结果； 2. 将等量的浅黄色混合（白色和黄色），并混合浅粉色（白色和红色），显示结果； 3. 将浅蓝色（白色和蓝色）和一点浅黄色（白色 + 黄色）混合，显示结果
时长	至少一节课的时间，可在教师的指导下反复实验

图片来源

图 1.1 版权所有 ©Depositphotos/Alexmit

图 1.2 版权所有 ©Depositphotos/Gudella

图 1.3 版权所有 ©Depositphotos/PinkPueblo

色彩：色素和光

PART 2

一、我们是如何看见色彩的——色彩视觉

为了充分理解色彩的本质，并将色彩有效地应用到设计和日常生活中，我们必须要去理解我们是如何看见色彩的。达尔文相信，视觉神经被色素包裹，并被一层透明的膜覆盖，自然选择已经将视觉神经的简单装置转变为视觉工具。而那些一开始就将吸收光线的类胡萝卜素集中到特定感光区域的生物在生存竞争中具有优势。光源发出的光和反射的光是存在一定区别的。由于短波光会被大气层散射，太阳光的光谱中短波光的含量相对较高。植物中的叶绿素吸收短波光和长波光，反射回来的光也就主要是绿色和黄色。

能够区分不同波长的视觉机制可以利用直射光和反射光的光谱形成的差异。例如，一些具有原始色彩视觉的青蛙在受到惊吓时会跳到蓝色的纸上，而蓝色的纸代表了安全的水域，但是它们会远离绿色的纸，因为绿色代表了蔬菜反射的扩散光。对色彩敏感的视觉色素的进化有助于在复杂背景下对物体轮廓进行精细的辨别。像蓝天、绿叶、棕土这样的背景，它们的色彩是相对恒定的。即使色彩发生变化，其变化也是循序渐进的，从夏天的绿色变为秋天的红棕色。色彩鲜艳的植物和动物之间的鲜明对比，以及更加统一的天

空、海洋、森林的背景，都有助于识别朋友和食物，而敌人通常是伪装着的。色彩视觉帮助昆虫区分可食用的和有毒的植物，区分生的和熟的水果，区分仍有花蜜的花朵和那些花蜜已经被吸走的花朵。

为了能够将细节精确成像，眼睛需要一个单一的晶状体，这个晶状体可以将光聚焦到一系列对光敏感的细胞上，这个晶状体就是视网膜。脊椎动物的眼睛是最复杂的，在它们的眼睛中，单一的晶状体将光引导到一系列光敏细胞当中，就像相机的镜头将光聚焦到胶片上一样。视网膜将图像转化为电脉冲，电脉冲通过神经传递到大脑。在视网膜中有两种感光细胞：杆状细胞和锥状细胞。杆状细胞含有相同的视觉色素，即视紫红质，并在昏暗的光线下产生夜视的无色感觉。锥状细胞含有对不同波长的光敏感的色素，但它们只在明亮的太阳光下才有反应。夜行动物的视网膜几乎只含有杆状细胞，例如老鼠和负鼠其实就是色盲，而一些白天活动的鸟类的视网膜主要由锥状细胞构成。

与人类相比，很多动物在色彩视觉方面拥有更加复杂的视网膜装置，尤其是鸟类和爬行动物。鸟类和爬行动物的一些视锥细胞具有不同色彩的油滴，这使得它们能够有效地捕捉五种色彩。这些油滴过滤了所有的色彩，但只有一种在自然光之外的色彩被保留。这些油滴还将被保留的色彩精确地聚焦到视网膜中与之相关的视锥细胞上。正常的人类的色彩视觉是三原色的，即基于红、绿、蓝三种色彩的视觉。

色彩视觉可能起源于4亿年前的史前鱼类，但是眼睛和视觉的进化通常以最适应该种群的栖息地的形式进行，而不是从单细胞生物体到脊椎动物的线性进化。例如，现在的深海鱼类在黑暗的环境中几乎没有色彩视觉，它们一般都是色盲，或者只对穿透深海的深蓝色光线敏感。淡水鱼生活的环境被水中的藻类色素染成黄色，而

淡水鱼的视网膜主要含有对红光和绿光敏感的视锥细胞。正是阳光决定了视觉色素的光化学性质。生活在阳光下的生物往往比生活在阴影中的生物有更好的色觉，而且色彩鲜艳，因为生物体本身的色彩和色彩视觉是一起进化的。自然界的经验法则是一个物种的色彩越鲜艳，它的色彩视觉就越发达。而人类是这条规则的例外。

人类的色彩视觉是复杂的。当光线进入眼睛，并照射到视紫红质杆状色素分子时，人类的色彩视觉就开始起作用了。当分子分裂时，色素会变白，并触发化学递质的释放。这一过程启动了视杆细胞，使之开始接收电信号并最终被传递到大脑。特殊的生化机制不断地将漂白的视紫红质分子再生为它们原本的感光形式。当光线的强度达到刺激视锥细胞的程度时，视锥细胞就会取代视杆细胞的视觉功能，而视杆细胞发出的信号是大脑无法再"看到"的。视锥细胞的色素与视紫红质非常相似，视紫红质经历类似的漂白和再生周期，导致视锥细胞对光产生电反应。

进入黑暗的电影院时，我们都有过瞬间失明的感觉。眼睛慢慢地适应了黑暗，虽然色彩看起来黯淡无光。一旦再次回到日光下，眼睛就会被明亮的光线弄得晕眩，而正常的视力需要一段时间才能恢复。眼睛必须去适应每一次光线条件的变化。在适应光线的过程中，变白的视紫红质需要20分钟才能完全再生，视杆细胞则需要更长的时间才能恢复其最强的敏感度。每当光子刺激视紫红质分子时，电活动就会发生变化，即电信号不断地传递到视神经，而视神经与视紫红质分子是间接相连的。这种变化形成了传递给大脑的信息。视杆细胞传递的信号达到了其最大值。之后，当只有10%的视紫红质分子（每杆大约1亿个）变白时，视杆细胞的信号的系统就会处于超载状态。

视锥细胞有三种类型，分别包含三种不同类型的视觉色素，它

们被统称为视紫蓝质，类似于视紫红质，尽管其确切的化学性质尚不明确。视紫蓝质也会被光线漂白，但是它们的再生速度比视紫红质分子快得多。人类视锥细胞含有的色素对红、绿、蓝三种不同的光谱范围非常敏感，但是，事实上，视锥细胞对575纳米的黄光、535纳米的绿光和444纳米的蓝光最敏感。因为三种类型的视锥细胞可以吸收的光谱范围都很宽，而眼睛对更宽的波长范围也很敏感，可见光谱在400~700纳米之间。在视锥细胞活跃的白天，眼睛对550纳米的黄光最为敏感。这是因为视网膜有"红色"和"绿色"的视锥细胞，当"红色"和"绿色"的视锥细胞受到同样的刺激的时候，就会产生黄色的感觉。对蓝色敏感的视锥细胞相对较少，而在视网膜中心的中央凹里，几乎没有对蓝色敏感的视锥细胞。视杆细胞对505纳米的蓝绿光最敏感。在黄昏时分，当眼睛通过逐渐从锥状视觉转移到杆状视觉来适应光照水平的下降时，对光谱的敏感度就会发生变化。当夜幕降临时，花园中的橙色和红色的花朵首先开始变暗，而相比之下，蓝色和白色的花朵会显得明亮。

　　落在眼睛上的光被角膜折射，角膜是眼睛上透明的外层部分。同时，光通过瞳孔（彩色虹膜上的圆形开口）进入眼睛。虹膜在强光下扩张，在黑暗中收缩，从而改变瞳孔的大小，控制进入瞳孔的光量。瞳孔是黑色的，大部分进入眼睛的光线都被吸收了。视网膜对可见光是透明的，但吸收紫外线辐射。（白内障摘除通常会导致对紫外线的敏感。）落在人类视网膜上的光必须穿透两层复杂而透明的神经细胞才能到达感光细胞，而落在视网膜上的光只有20%被感光细胞吸收。

　　感光细胞将它们吸收的光转为电信号，电信号通过突触（神经细胞之间的连接）传输到双极细胞的连接层。神经细胞从受体簇中整理信息，然后将其垂直传输到下一层——神经节细胞。水平细胞

和分布于双极细胞之间的无长突细胞横向传递信息。在中央凹之外，单个的双极细胞从一组杆状细胞和锥状细胞当中收集信号。其中很多信号都集中在一个神经节细胞上。但在中央凹内，一个锥状细胞通过一个双极细胞连接一个神经节细胞，以传递更精细的信息。来自眼睛内部所有神经节细胞的纤维聚集在视神经的头部，这标志着通向大脑的入口。

落在视网膜上的光子通过感光细胞被视觉色素捕获，光线越亮，视紫红质分子变白的越多，关闭的通道越多，杆状细胞持续传输的"黑暗信号"就越弱。这似乎是不合逻辑的，但人类的眼睛最常用来区分黑暗的物体与明亮的背景；这意味着，在有光的时候，视觉活动消耗的能量更少。这也可能是一种经济的安排，因为感光细胞在白天关闭通道，消耗的能量比在黑暗中打开通道要少，例如在晚上眼睛休息的时候，感光细胞需要消耗更多的能量。

只有当眼睛发出的色彩和光的信号到达大脑，我们才能看到色彩。视杆细胞和视锥细胞在吸收光后，将光转化为电信号，并将电信号传输到双极细胞和神经节细胞。在传输过程中，脉冲被编码为临时模式，之后被传输到大脑后方的视觉皮层。在视网膜中，视杆细胞和视锥细胞通过产生连续的电信号来对光的刺激做出反应。电信号的大小随着光的刺激的强度而发生变化，最大可以达到二十分之一伏特，并且只要开始产生电信号，这个过程就会持续。视网膜双极细胞也利用电信号将视网膜上图像的信息传递给神经节细胞。这些缓慢的反应可以传递正或负的信息，而这些信息能够刺激或抑制神经节细胞的反应，本质上意味着"开始"或"停止"。这样一来，接收细胞和双极细胞发出的连续信号就转化为视觉神经的非连续的脉冲传输。视觉神经的神经节细胞传输的"信息"频率的变化构成了落在眼睛上的光、色彩和阴影的编码。神经生理学家现在正

试图研究来自带有不同光色素的感光细胞的信号是如何形成这种编码的。

眼睛如何告诉大脑它看到的是红色、黄色或棕色，这一点可以通过使用微型电极截取视觉神经从视网膜传输到大脑视觉皮层的信息来了解。而目前已知的是，大脑中几乎有三分之一的物质与处理视觉信息有关。

二、"色盲"不是看不见色彩——色彩视觉缺陷

设计师在与客户打交道时，必须能够了解，并对有缺陷的色彩视觉非常敏感，因为某些形式的色彩视觉缺陷影响了太多的人，这一点是值得深思的。

直到 19 世纪，人们才了解到有多种类型的色彩视觉缺陷。色彩视觉缺陷通常与性别有关，通常由男性继承，由女性携带，尽管女性也可以继承它们。色彩视觉有缺陷的父亲和色彩视觉正常的母亲生出的儿子、女儿都拥有正常的色彩视觉。如果一个色彩视觉有缺陷的女性嫁给了一个色彩视觉正常的男性，那么他们的儿子有一半的概率会有色彩视觉缺陷。"色盲"这个词是带有误导的，因为几乎每个人都可以看到某些颜色。那些被称为"色盲"的人通常能够看到色彩，但是他们混淆了大多数人可以清楚区分的色调。例如，大多数人都会分不清红色和橙色。人类最擅长区分光谱中蓝绿区域的色彩。对于色彩视觉正常的人来说，色彩看起来可能也并不都是一样的。

1777 年，一位对色彩视觉感兴趣的内科医生绘制了一张有色彩视觉缺陷的家族的家谱，却无人注意，直到近代化学之父约翰·道

尔顿在 1794 年清楚地描述了他自己的缺陷，这张家谱才引起了人们的兴趣。道尔顿患有一种被称为红绿色盲的色彩视觉缺陷。红色盲患者无法将红色和橙色从黄色和绿色中区分开来。绿色盲患者无法将绿色和黄色从红色和橙色中区分开来，也无法从紫色中区分出灰色。蓝色盲患者无法将蓝色和灰色从紫色或黄色中区分开来，他们是色彩视觉缺陷中最稀有的一类。

我们对色彩视觉现象及其缺陷的认识源于三色学说，即三种色彩的光以不同的比例混合在一起可以在视觉上产生其他色彩。17 世纪，法国的一位物理学家首次发现白光不仅来自所有光谱波长的混合，还来自不同色彩的光的混合。1780 年，法国革命家、医学博士让－保罗·马拉特发表了上述观点。几乎在同一时间，一位名不见经传的英国生理学家第一次将三色学说与色彩视觉联系在一起，但是我们认识到眼睛是如何看到色彩的，主要还是归功于英国物理学家和医学家托马斯·杨提出的理论。托马斯·杨提出了一种假设，即在视网膜中存在三种有限数目的粒子：红色、绿色和蓝色。他相信所有人能看到的所有色彩都来源于这三种色彩粒子的混合。杨所说的粒子现在被证明是视网膜中的色彩接收体，也是三种类型的锥状细胞。它们分别对红色、绿色和蓝色的光最敏感，尽管它们对色彩光谱敏感的范围甚广。

人们认为，有色彩视觉缺陷的人缺乏，甚至几乎没有接收光谱的特定范围的锥状细胞，或者他们可能缺乏某些视觉色素。对色彩视觉缺陷的测试包括三个或更多环节。大多数人都知道色彩区分测试，例如石原慎太郎测试，这个测试的目的是筛查正常人的色彩视觉缺陷。它们依赖不同色彩的点构成的图案，受试者必须在图案中识别出一个形状或一个字母。还有色彩匹配测试，要求受试者将已知规格的色彩样本排列成一个色彩序列，还可能要求他们将给定的

色调与标准比例的红、绿、蓝三种颜色相匹配。就我们的目的而言，只要知道对色彩视觉缺陷的测试是有效的就足够了，而且这个问题太复杂，一个人是无法完成测试的。

一些色彩视觉缺陷并不是遗传的。肝脏和眼睛的疾病可能导致色彩视觉异常，年龄的增长也有可能。色彩辨别能力的下降可能是脑瘤、多发性硬化症、恶性贫血或糖尿病的征兆。工业毒素，饮酒过量或尼古丁的过量摄入也会导致色彩视觉丧失。在这种情况下，如果治愈了疾病，色彩视觉可能会恢复，但遗传导致的色彩视觉缺陷是无法治愈的。

由色彩视觉缺陷引发的色彩混淆会造成非常严重的后果。视觉是我们的主导意识，它让我们了解周边的环境，并对我们的生存至关重要。军事和交通运输的工作涉及高度复杂的色彩编码。如果辨别色彩的能力对于工作来说非常重要，那么申请者就必须接受测试。在电气、摄影、印染、纺织、涂料、设计等行业，良好的色彩视觉是必不可少的。对原材料进行评级的棉花买手，对有色宝石进行分类和匹配的宝石分级师、镶嵌工与通过色彩变化来判断作物成熟程度的农夫，都需要有良好的色彩视觉。许多有色彩视觉缺陷的人直到成年才意识到这一点，因为他们已经很好地适应了周围环境。

我们曾经认识一位老人，他在一家电梯制造公司工作了30多年。他的工作主要是检查彩色电线，以确保工人将这些电线安装正确，从而对工程进行评估。如果一台拥挤的电梯因为线路故障而发生事故，就可能造成严重伤亡。这位老人在为公司工作的30多年里从来没有出过问题。这家公司被新老板收购之后，老板决定对所有从事需要色彩视觉能力工作的员工进行相关测试。你可以想象到，测试发现这位老人有严重的色彩视觉缺陷，不得不提前退休，尽管他的履历是完美的。我们只能惊叹于他的适应能力，正是这种适应

能力让他找到了一种方法，在具有如此严重的色彩视觉缺陷的情况下，依旧能够区分不同的颜色。

涉及色彩的学习被应用于数学、地理和物理等学科的教学，并且在现代教学当中发挥了越来越重要的作用，尤其是在计算机应用领域。要及早发现色彩视觉缺陷，否则可能会对学生的学习产生负面影响。所以，最理想的情况是孩子们应当在小时候，也就是上学之前，接受色彩视觉测试。如果可以及早发现色彩视觉缺陷，教师可以引导学生更好地适应周围环境。

三、物体如何呈现出特有的色彩——色素色彩

所有的物质都在一定程度上吸收和反射光线，但色素是最有效的选择性吸收剂。选择性吸收是指有色物体从入射光中吸收特定波长的光子，并反射其余波长。胡萝卜的橙色是由一种叫作类胡萝卜素的色素形成的，类胡萝卜素能够吸收短波光并反射长波光。类胡萝卜素也使龙虾、西红柿和秋天的树叶呈现出特有的红色。花青素使甜菜、绣球花和红酒呈现出特有的颜色。血红蛋白，即血液中携带氧气的蛋白质使血液呈现红色。叶绿素使大多数植物呈现绿色，因为叶绿素吸收除了它自己反射的"绿色"光子之外的所有光子。染料和绘画颜料也使用色素原理。一些染料和墨水实际上是用来上色的分子合成的一种化合物。例如，指甲花，一种古埃及人喜爱的天然植物染料，在用作染发剂的时候，与角蛋白合成一种化合物。这种化合物与头发的分子结合，形成一个保护层，也就成了着色剂。绘画颜料和墨水由悬浮在油或水中的色素颗粒构成，色素颗粒干燥之后会留下一层色素，只会反射自身的颜色，并阻止光线从表

面之下被反射到表层。

几千年来，染料和绘画颜料都是从天然色素中提取的，但 20 世纪的发现带来了人工色素的合成，而人工色素的合成带来了今天可供商用的几乎无限种类的颜色。

四、用色彩做实验——使用色彩

恐惧阻止了许多人进入比他们在生活里无意识建立的色彩圈更广阔的世界。在这种恐惧的驱使下，我们把自己包围在一个被广泛接受的中性色调、大地色调或柔和色调的调色板中，少量的一到两种让我们感到舒适的明亮色彩也会令我们充满活力。大多数情况下，配色方案都是默认的。人们常常选择一种可以让朋友和家人接受的平淡的配色方案，而且正是因为色彩的平淡，使得大家认为使用这个配色方案的人拥有好的品位。克服恐惧的最好方法就是直接与色彩打交道，而用色彩做实验是非常有趣的，你自己混合和搭配色彩的经验是没有任何固有的观念可以替代的。

学习色彩混合对于任何一个艺术家、设计师来说都是最基本的功课，有助于别人了解你是在给汽车喷漆，在化妆还是在给蛋糕上的糖霜上色。可供购买的色彩是有限的，因为没有一家绘画颜料商店可以储存所有颜色。艺术家和设计师应当对色彩非常熟悉，这样一来，他们就可以将颜料样本与视觉匹配起来。例如，通过使用色彩，室内设计师开发了一种颜色记忆，使他们能够根据客户现有的家具来选择面料和装饰品。由于光线条件的变化，他们仍然需要在客户家中检查样品。但是经过多年的色彩工作，一个训练有素的设计师可以非常准确地选择出可以匹配的色彩。

在处理绘画颜料时，只有水彩可以通过加水让颜色变浅，其他类型的绘画颜料都需要遵循混合颜料的规则来让色彩变淡，从海报漆到聚氨酯漆、水粉颜色、喷绘颜料、乳胶涂料、油画颜料。色彩并非一成不变，但是如果要改变色彩，就需要一些知识。使色调变亮或变暗相对容易，但混合色彩的规则比较复杂，因为色彩太多，排列组合是无限的。当色彩混在一起，每种色彩都会在一定程度上退化。而为了成功地匹配现有的色彩，必须仔细观察每一种色彩，这就为我们带来了色彩混合的话题。

五、从有色光的角度构想色彩——光色彩

就像光以粒子和波的形式存在一样，色彩也具有双重性——当它呈现为光色彩时，它的表现与色素色彩略有不同。当到达我们眼睛的色彩以有色光的形式出现时，光可能在它的来源之处就被着色，也可能从一个有色的表面被反射回来。专家在提到色彩混合的时候有时会提到加减法，但是加色和减色的术语很容易混淆，所以我们更喜欢使用更加直接的术语，比如色素色和光色。

相对于混合光色而言，我们大多数人对混合色素色彩有着比较直接的经验。在小学，我们可能已经学会了把红色和蓝色的绘画颜料混合在一起形成紫色，或者把蓝色和黄色的颜料混合在一起来获得绿色。

当涉及色素或染料时，我们倾向于认为色彩就像它看起来那样，是一个固体的表面。当我们在脑海中构想色彩时，我们很少从有色光的角度思考它。每当我们挑选衣服、粉刷房间，或者吃一片水果时，我们都在处理色素色彩。当我们看到一个有色的物体时，我们

看到的是从物体表面反射回来的光。例如，柠檬会反射黄色的光。红色、绿色和蓝色不能由其他任何色彩混合产生，因此被称为色素的原色。通过将红色、绿色和蓝色以不同的组合混合在一起，所有其他的颜色就产生了。

【光色混合】

我们大多数人在生活中很少与光色混合打交道，因此我们对它并不熟悉。彩色光最常用于戏剧照明，这是一个解释光色是如何被混合的很好的例子。如果你抬头看到舞台灯光，你会看到三种颜色：红色、绿色和蓝色。对于这三种颜色来说，照明设计师可以混合它们，创造出其他任何颜色。因此，红色、绿色和蓝色是光的原始颜色。同样的三原色在电视机、电脑显示器，以及任何混合光线产生色彩的地方都发挥着作用。在这一章里，我们将更多地讨论彩色光的效果。

六、探索色彩的对比——色轮

探索色彩的对比是使用色彩进行设计的基础，因为色彩很少会被单独使用。大部分人会发现组合是处理色彩最困难的事情，也许是因为色彩组合有太多的可能性。在设计师、艺术家可以使用色彩进行交流之前，他们必须要理解色彩识别系统。当彩虹在天空中出现或一束光穿过棱镜，我们对光谱进行观察时，色调的序列是红色、橙色、黄色、绿色、蓝色和紫罗兰色。光谱的红端与紫端相连，形成一个完整的圆。这个色彩的圆包括每一个相邻色调重叠形成的色调，形成了一个标准的有十二种基本色调的色轮。十二种基

本色调可分为三原色、二级色和三级色（当我们在色轮上谈论色彩时，我们指的是色素色彩）。

关于十二色调色轮的划分具体如下：

三原色：蓝色，红色，黄色。

三种二级色：任何两种原色的组合，例如紫色是红色和蓝色的组合，橙色是红色和黄色的组合，绿色是黄色和蓝色的组合。

六种三级色：一种二级色与未组成它的原色的混合（通常的三级色是蓝紫色，紫红色，橙红色，橙黄色，黄绿色和蓝绿色）。

为了准确地使用色彩交流，认识色彩的三个基本属性至关重要：（1）选择的色彩在色轮上的相应位置暗示了色相，色相是色彩的三个属性中的第一个。（2）色彩的第二个属性——明度或暗度，称为色值。（3）第三个属性是纯度，或者叫饱和度，有时也称为彩度。

下图演示了色轮中三原色，二级色和三极色的分布。在色轮上，相对的色彩是互补色（例如红色和绿色），相邻的色彩是近似色（例如红橙、橙、黄橙）。三原色的配色方案则表现为三种在色轮上等距存在的颜色。

图 2.1　色轮

【互补色】

　　每一种色彩在色轮上都有相对的颜色，相对的颜色组合被称为互补色。当把互补色混合在一起时，就会得到中性色。两种互补色在一起会有奇怪的性质，会产生合成色的光，例如蓝色和黄色，混合在一起就会产生白光。相似地，黄色和蓝色色素并排放置，可以反射三种加色的原色光。黄色色素反射黄色和红色波长的光，蓝色色素主要反射蓝色波长的光。就反射光的组合而言，黄色和蓝色反映了光谱色调的互补性质，这同样适用于其他互补色的组合：红色和绿色、橙色和蓝色、黄色和紫色。

【对比色】

　　至于对比色，那是一种最简单的色彩形式，可以产生多种效果。当色彩并排而列时，对比色会欺骗眼睛，因为它们一旦被放置在一起，似乎就会发生变化。为了说明这一点，请尝试下面的实验。在黄绿色的海报纸中间剪一个洞，再用一张中度蓝色的正方形纸重复这个动作。把剪过的每一张纸都放在一块深绿松石色的方块上，绿松石色就会从每个洞里露出来。在黄绿色的衬托下，深绿松石色看起来是蓝色的；在蓝色的衬托下，它看起来是绿色的。这一现象被法国化学家谢弗勒尔称为同时对比。他的研究被用于生产织锦，可以使织成的织物具有更高的清晰度。

【色彩并置】

　　18 世纪，当纺织品的印刷处于起步阶段时，纺织品的色彩常常会在从设计到成品的生产过程中发生变化。蓝色背景下的绿色图案

可能会变成黄色，黑色与红色的混合可能会呈现出绿色。谢弗勒尔研究了这些效应，意识到这是因为一种色彩对另一种色彩产生了影响。当两种或更多的色彩并置时，对比就会产生。例如，放在黄色旁边的灰色会呈现出略带紫色的色调，但是当灰色放在蓝色的旁边时，蓝色看起来就是偏黄色的。几个世纪以来，这样的现象一直吸引着艺术家们。许多人仔细研究了色彩的组合，他们的结论用于工业生产。例如，编织工人使用灰色和蓝色的纱线来设计格子，这样就可以在不使用黄色纱线的情况下得到黄色的条纹。同时对比现象后来被证明是感觉后像的结果：绿色的图案看起来偏黄，是因为它带有橙色，而橙色是蓝色的后像；黑色带着红色的后像，红色的后像是绿色。谢弗勒尔写道：眼睛无疑乐于看到色彩，色彩独立于设计和展示的物体之外。他提出的色彩的和谐原则是现代审美下色彩运用的基础。

他说，色调相同而饱和度不同的色彩在并置时是协调的。相似地，浅色和深色被放在一起时，只要不使色彩变暗，色调就应当保持一致。互补色是和谐的，并且在一系列对比色中都保有和谐的状态，这样的对比色都有共同的主色调。和谐的色彩总是以某种方式联系在一起的，但是人们的品位会发生变化，而和谐的标准也会随之而变化。在这几年看起来非常和谐的东西，在未来几年可能会变得不再和谐。

包豪斯艺术家约翰内斯·伊滕探索了对比色的不同情况。他观察了颜色是如何自然地分为蓝色基调和红色基调（这两种基调通常叫作"暖色"和"冷色"，但其实并不准确）以及这两种基调的色彩是如何相互影响的。每一代设计师都提出了标志性的并置色彩的变化，这样的变化往往可以定义为一种风格或一个时期。例如，生活在 20 世纪 70 年代的人会认为那个年代是牛油果、黄金、古铜

色的冰箱和厨房用具的年代。而生活在 20 世纪 50 年代的人可能会记住他们做过的橙色与粉色或石灰绿色和黑色的大胆组合。

理解一种色彩放在另一种色彩旁边的效果，可以帮助我们创造一种理想的氛围，也可以防止一种色彩的氛围被另一种色彩破坏。只有通过实践和对色彩的本质的充分理解，才能达到对色彩的平衡、和谐的有意创造。

七、巧妙地并置色彩——配色方案

下面展示了几组基础的配色方案。这些方案将在后面的章节中更详细地讨论，但目前只需要用一般的术语来解释它们就足够了。

【中性色】

当只使用中性色时，就会出现中性色方案。在现代室内设计当中，白色、米黄色、灰色和黑色构成了配色方案的基础，中性色的配色方案非常常见。

【单一色】

在单一色的配色方案中，只使用一种色调的色彩。这是所有配色方案中最简单，也是最具有人工性质的，因为单一色的配色方案在自然界并不存在。如果巧妙地应用，单一色的配色方案会非常有效，而是否有效取决于对色彩和色调的处理有多好。任何一种色彩都提供了广泛的色调和色相的变化范围，从浅色到高度中和的色

调。例如，基于橙色的单一色的配色方案会包括褐色和棕色，与明亮的、高饱和度的纯橙色几乎没有任何相似之处。

【近似色】

近似色的配色方案是基于色轮上的有限的相邻色调（不超过两种或三种）。例如，你可以选择基于蓝色或绿色的配色方案，其中包括中间的色彩，或者选择基于红色和黄色的配色方案。

【互补色】

互补色的配色方案基于色轮上的直接对应的相反色，可能包括原色、二级色或三级色。例如：红色和绿色；橙色和蓝色；黄色和紫色；黄绿色和红莲色。

八、使色彩的组合令人愉悦——色彩协调

色彩的组合就像和弦一样，看起来可能是不和谐的。在 19 世纪美国色彩理论家奥格登·鲁德指出，自然是有规律的，就好像音符有它自己的规律可循一样。鲁德提出黄色是浅的色调，橙色更深一些，接着是红色，而紫罗兰色是最暗的色调。紫色的色调在红色和紫罗兰色之间变化，如果一种颜色被调亮或调暗，从而脱离了它的自然色调，再与未经修改的色彩结合使用，鲁德认为，在这种情况下，得出的方案是不协调的。这个想法在现在仍然存在，并且是一些关于冲突色彩的过时思想的基础。虽然在半个世纪以前，人们不接受蓝色和绿

色，橙色和洋红色这样的色彩搭配，但今天大家很容易接受，虽然一些人仍然觉得这样的配色并不和谐。然而，所谓的不和谐的配色可能非常令人愉快，甚至令人兴奋。大自然是最了解色彩的，自然中所有的色调都是协调的。花的花瓣是粉红色的，中心是黄色的。大地是棕色的，而天空是蓝色的。但是根据鲁德的理论，大地的棕色相对天空的蓝色来说呈现出"不自然的"暗。几个世纪以来，日本人一直在他们的设计中使用自然的色彩组合。只要没有糟糕的配色方案就可以了，而品味是个人喜好的问题。

要理解什么使得一种色彩的组合令人愉悦，而另一种色彩的组合完全没有吸引力，这可能很困难。因为色彩就像美一样，在观察者的眼中是非常主观的，所以色彩的和谐并没有固定的规则。然而，也有一些指导方针可以帮助新手达到一定的专业水平。下文简要介绍的是色彩和谐的五个基本原则。它们不会涵盖所有令人满意的色彩组合，而且，事实上一些原则看起来可能还与其他原则相互矛盾。但它们只是指导方针，而你自己才是决定色彩组合是否令人满意的最终因素。

【熟悉性原则】

熟悉性原则建立在一个基本的概念之上：熟悉本身是令人愉悦且容易接受的。因此，基于自然的配色方案对大多数人来说看起来似乎是令人愉悦的。此外，相同颜色的不同明暗也可能是协调的。

【创新性原则】

创新性原则是指尽管人们喜欢和谐或平衡的配色方案，但这很快就会变得乏味。因此，一个新的或出其不意的组合会更加吸引人

的注意，使得整个构图更加和谐且令人愉悦。

【相似性原则】

相似性原则是指当色彩之间的差异较小时，它们会更加协调。这就证明了选择同一色调的色彩，或者从相似的配色方案中选择色彩是正确的。它反对使用不同色调和明度的多种色彩。但是，一定范围的亮度也可以是令人愉悦的，例如，完全由柔和的色彩组成的构图。

【有序性原则】

根据有序性原则，色彩应建立在有序的计划中，可以是一个近似色的配色方案，一个对比色的配色方案或一个三原色的配色方案。这一原则也提倡使用相同距离的中间色彩。例如，如果使用两个不同的绿色阴影，那么添加的第三个绿色阴影应当恰好位于前两个阴影的正中间。

【避免歧义】

为了避免歧义，不能使用与配色方案不协调的色彩。例如，在鲜艳的配色中使用灰色会引起对灰色的注意，会破坏配色的统一。在配色方案中使用非同一色调的色彩也会造成不和谐，因为人们不知道色调的变化是否是设计者有意为之。

无论选择什么样的配色方案，配色方案依据的原则是什么，目

标都应该是让色彩变得和谐。如果运用专业知识和技巧，即使是看似夸张的色彩组合也能创造出和谐、平衡的构图。任何色彩组合的目标都应该是唤起观看者舒适的感觉。

九、在不知不觉中创造氛围——特殊效果的色彩和光

在过去的几十年里，戏院的照明已经用于非戏剧环境。彩色灯光在家里的作用可能和在戏院中一样。彩色灯光能够在不知不觉中创造出一种宁静或活泼的氛围，它可以加强装饰，让我们的肤色焕发青春的光彩。人们普遍对彩色灯光的体验通常是在一个极端的背景下进行的——20 世纪 60 年代的迷幻灯光秀，在圣诞节使用的夸张的家居装饰灯光，在摇滚音乐节使用的激光效果的灯光，甚至使用"黑光线"（紫外线）让海报发出荧光色。这种类型的照明是用来吸引人的注意力的，但是更加微妙地对彩色灯光的使用也可以非常有效。现代的照明系统使得任何人都能够拥有与剧院的设计师相同的选择。你可以使用荧光灯、二色性干涉膜滤光片有效生产彩色光，而不是过滤白光。各种各样的聚光灯、泛光灯、内部反射器、取景器都可以用来重塑光束的效果。

红色、蓝色、绿色、琥珀色、粉色和烟熏色的灯配有蜡烛头，拥有可以疯狂闪烁的功能选项，而调光开关可以控制这一切。大部分的戏剧照明是将红、绿、蓝三原色以需要的比例混合来获取所需的颜色，或者使用滤镜来实现。今天，有超过 300 种色彩的过滤器可供大众使用，它们可以在家庭和企业中发挥巨大的作用。一块淡蓝色的滤镜可以为银器展览或室内游泳池增添光彩。照在餐桌上的淡粉色或烛光效果可以衬托人的肤色。巧妙地使用彩色灯光照明可

以节省能源。粉红色的灯光会让我们觉得房间稍微暖和一点；略带蓝色的灯光可以让炎热的夜晚看起来凉爽一些。如果你选择使用彩色灯光照明，那你就需要了解它的效果。

彩色灯光会扭曲房间里所有的颜色，除了它自己。而这会产生极端的效果，使得光线照射到的物体变得不容易辨认。下面列出了一些使用彩色灯光的效果：

红色的灯光会破坏色彩，将浅色和暖色转换成统一的红色，使深色看起来像黑色。甚至红色本身在红光下也会变形，黄红色变成蓝红色，深红色变成棕色。

粉红色的光更加讨人喜欢，给人一种温暖的感觉，而当粉色的光照在绿色和蓝色上时，这两种颜色会变成灰色。

黄色的光使得大多数颜色看起来偏向橙色，而橙色看起来会偏黄，浅蓝色变成灰紫色，深蓝色看起来是棕的，绿色变得有点灰，蓝绿色看起来更绿了。

桃红色光能让人的肤色看起来更漂亮，因为它拥有可以使妆面效果更好的色调。

橙色和深琥珀色的灯光会使黄色变红，加深红色和橙色，并使绿色、蓝色和紫罗兰色看起来呈灰褐色。

绿光会使除了绿色之外的所有颜色变成灰色，而绿色的光本身会加强绿色。淡绿色的灯使用起来很棘手，它可以提亮植物的颜色，但也会使皮肤看起来很可怕。

蓝色的灯光可以把红色变成栗子色，把黄色变成绿色。深蓝色的光会使除了绿色、蓝色和紫罗兰色之外的所有色彩变成灰色，而绿色、蓝色和紫罗兰色本身会增强。淡蓝色的光线看起来很冷，会给皮肤带来幽灵般的光泽。

紫罗兰色的灯光使黄色看起来更像橙色，使橙色看起来更红。

十、光会造成人们眼中色彩的不同——灯光对色彩的影响

正如上文所讨论的那样，光的色彩会对色彩本身的形成产生巨大影响。所有的光，不管是天然的还是人造的，以白炽灯、荧光灯、钠蒸气灯等形式，都会造成人们眼中色彩的不同。光落在物体表面的光谱特征以及物体表面对光的反射都必须考虑进来。人类可以在一段时间内同时在自然光源和人工光源下看到几乎所有的物体，因此，重要的是考虑自然光源和人工光源对所选色彩的影响。通常情况下，人们是在光源的组合中看到色彩的。例如自然光和白炽灯、自然光与荧光灯、白炽灯与卤素灯的组合。LED（Light-Emitting Diode，发光二极管）照明作为一种节能的选择，现在越来越受欢迎了。

【自然光】

在室内环境中，窗口的位置是自然采光考虑的主要因素。光线是从上面的天窗射进来的吗？房间的一边有一排窗户吗？低水平的自然光照是因为窗户小还是因为窗户的位置不好？无论你是一名室内设计师，还是一名陈设艺术品的艺术家，照明可以成就，也可以打破室内环境的图景。

设计师必须考虑窗户的大小、位置以及窗户外面有什么。外面有高大的建筑物遮光吗？外面有影响室内装潢色彩的树或绿叶吗？面对白色墙壁的房间或红色墙壁的房间会给设计师带来非常不同的色彩呈现的问题。我们曾经住在一间小公寓里，厨房的窗户对着隔壁大楼的白墙。我们的厨房也被漆成了白色，尽管看不到外面的景

色，但光线充足，明亮且令人愉快。接着隔壁的大楼被漆成了豌豆绿色，我们的厨房一下子就呈现出一种令人不安的病态色调。这样的病态色调使得食物看起来倒人胃口，甚至人的肤色也显得灰黄、不健康。我们使用了一个滤光罩来解决这个问题，而这个例子确实向我们展示了临近的墙壁的颜色是如何影响室内环境的。

设计师必须考虑自然光照的条件，并决定是否要改变现有的状况。例如，与其把一个小而暗的房间漆成白色，试图让它变明亮，倒不如把它漆成深而饱和的色调，并把浅色的家具放在一起，这样墙壁看起来像是飘走了。在处理光线和色彩的时候，必须考虑房间的用途。我们通常不会提倡设计配色的规则，但是有一个规则值得说明：好的设计师不会与环境做斗争，而是与环境融合。

我们看到的白色的自然光其实是一种不断变化的彩色光源，影响着它照亮的一切事物的外观。由于人眼的调节持续而迅速，我们几乎察觉不到变化。尽管我们可能会经历情感上的反应，红色和黄色的光令人振奋，而乌云密闭的天空下我们可能会感到沮丧。

从黎明到黄昏，从冬季到夏季，从北向南，从东向西，自然光的色彩构成不断变化。如果你从早到晚观察一个白色的房间，你就会看到各种各样的色彩。早晨的光线带有些许寒意，阴天的时候光线从淡黄色变成淡灰色，到中午的时候，房间将充满"白色"的光，看起来比一天当中的任何时候都更像房间本身的色彩，傍晚的太阳投射下丰富的金色，在接近傍晚的时候，日落时分，会产生温暖的红色、深紫色和较长的阴影。这些变化对于摄影师、建筑师和室内设计师来说至关重要，因为他们的工作总是与自然光交互。

房子里不同房间的朝向和房子的位置决定了光线进入的时间和方式。北极光带有最短的红色、橙色和黄色的波长，看起来很冷，但是可以因为可靠的颜色匹配而有特别的价值。但是，即使是艺术

家如此推崇的北极光也无法提供一个恒定的光谱，尽管它的变化很小且循序渐进。北极光是与色彩搭配的理想光源。

自然光随着纬度的不同而变化很大。北欧常见的浓厚的云层使当地的居民习惯使用柔和色彩。地中海地区的居民习惯强烈而柔和的光线。柔和且深沉的色调使得房子的外立面在漫射的阴沉的北方的日光下呈现出令人舒适的色彩，而明亮的黄色色调反射着加利福尼亚的阳光。在赤道附近，由于太阳光的漂白作用，在建筑物的外立面使用强烈的色彩是没有意义的。光的无穷变化使室内环境无法保持恒定的色彩，关键就是要利用和欣赏太阳提供的无限的光谱。

【人工光源】

我们认为的电灯发出的白色光线其实是彩色的。它的色调在晚上看向房子里的窗户的时候非常明显。使用人工光源的目的不仅是照明，还有为我们的生活添加戏剧性的元素。温暖的白色荧光灯可以加强肉的红色，屠夫用它改善产品的外观。相关的专业术语有色彩外观（光源的明显色彩）和色彩呈现（灯光对被照明的物体的色彩的作用）。最有效的人工照明形式是低压钠灯，但是它们提亮颜色的能力太弱，以至于只能用于街道，因为在街道上，安全比审美要更重要。低压钠灯之所以发光效率如此之高，是因为它只发射那些眼睛最敏感的波长——绿色和黄色，提供最大的可视性并消耗最少的能量。但是，低压钠灯会严重地扭曲色彩，关于这一点，发生在伦敦的一个事件可以证明。1936 年，伦敦市中心因性工作者而闻名的街道使用了低压钠灯。几天之内，那里的性工作者纷纷到了其他地方继续她们的交易，就是因为灯光使她们的妆容和肤色不再好看。

在定义白光的过程中，我们会自然地将它与普通的日光联系

起来。但是就像我们已经知道的那样，日光随时在变化，随着纬度、季节、一天中不同的时间而变化。但是，我们知道色温在近似5000K（K代表开尔文，一种测量温度的单位）的时候，理想的样本会发光，发出的光的光谱质量近似于6月的中午温带地区的直射的阳光。美国国家标准学会（American National Standards Institute，ANSI）将5000K设定为图形艺术行业对照明色温的观察标准。这一标准不仅细化了色温，还建立了物体的观察条件。事实上，所有的印刷公司和胶片企业都使用配有5000K灯的观察台，这样的观察台通常用于比较彩色原件、彩色样张和印刷件。

至于光源的色彩是一个复杂的关系，基于很多不同的因素，包括相关色温（Correlated Color Temperature，CCT）、显色指数（Color Rendering Index，CRI）和光谱能量分布。

（1）相关色温（CCT）。

选择灯光的颜色，应该考虑的第一个因素是确定需要的相关色温。例如，如果一家零售商店想要将强烈的照明效果与温暖的卤素灯结合，他们可以选择一盏相关色温为2700K的灯。这个温度不是简单、随意的，而是与实际的热感温度相关。任何一个看过加热金属块的人都会注意到，随着金属温度的升高，金属的颜色也会改变。这是对测量人工光源的相关色温的方法的一个粗略解释。相关色温的定义为标准黑体的绝对温度，该黑体的色度最接近光源的色度。从这个角度来看，相关色温的等级可以显示光源有多"冷"或有多"热"。

（2）光谱能量分布。

当我们看光源的时候，我们肉眼看到的是一种单一的色彩，但实际上我们看到的是成千上万种不同的色彩。不同波长的光的组合构成了我们看到的色彩。不同波长的光的相对强度可以用来确定光源的显色指数。

（3）显色指数（CRI）。

总的来说，显色指数显示的是灯展示与标准色相关的单独色的能力。这个指数是通过将灯光的光谱分布与相同色温下的标准黑体的光谱分布进行比较得出的。白炽灯是唯一遵循黑体曲线的光源。其他光源通常使用相关色温进行测定，但是，相关色温并没有提供关于色彩质量的信息。为此，显色指数是不可或缺的。总体而言，灯光的显色指数越高，就能越好地展示出不同的色彩。但是，这个指数不适用于某种特定类型的灯。这是因为显色指数高，会使不同的色彩更好辨认，但是标准色可能会显得与它们原本的样子不一样。

人工光是由加热材料产生的光，可加热的材料包括煤油、蜡烛、煤气以及钨丝。给定的材料被加热的温度越高，它发光的能力就越强，先是红色，然后是黄色，最后几乎是白色。当钨丝灯泡可以大规模生产后，制造商能够提供几乎无限寿命的柔和的光，或是明亮的、白色的，但是持续时间短的光。钨丝灯泡产生的光比日光黄，但是比煤油灯和蜡烛的光白。它的显色是自然且温暖的，丰富了房间里的红色、粉色、棕褐色、黄色以及中性色，但也让绿色和蓝色变得更淡。

荧光灯的特点是它发出的平淡，寒冷却明亮的光。荧光灯的光线投下较小的阴影，也没有很强的高光。它是平淡的，且成本很低。（参见本书第四章关于荧光灯是如何影响人类健康的讨论。）荧光灯是从蒸气管演变而来的，蒸汽管通过气体原子的电激产生光。所用气体决定了色彩：霓虹制成红色，水银制成蓝色。通过在蒸汽管的内表面涂上荧光粉制成荧光灯，色彩可由选择不同的荧光粉来控制。

照明制造商调节着他们生产的荧光灯的色彩呈现能力，而荧光灯的商标名称很可能会误导人。市场上销售的第一根荧光灯管叫作日光管，但它实际上并不能复制日光，因为有一点蓝色的光晕。新型的荧光灯管的商标会带有白色、暖白色、超暖白色的字眼，它们

发出的光更接近钨丝灯泡发出的光，但是仍然呈现出不同于自然光和白炽灯光的色彩。

　　下面的图表是经过美国的照明公司的许可呈现出来的，这张图表清晰地展示了荧光灯、自然光和索罗克斯照明的光谱分布差异。索罗克斯照明是一种拥有专利的光源，具有优越的显色能力。荧光灯的光谱与自然光大不相同，白炽灯更接近自然光，索罗克斯照明与自然光最相似，而自然光是采光的黄金标准。

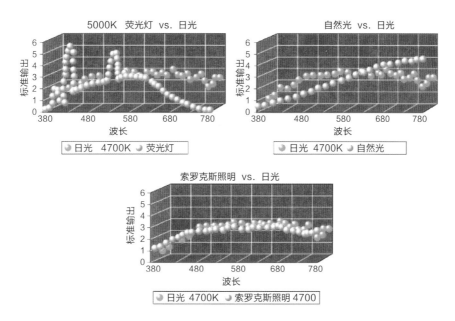

图 2.2　Tailored Lighting 股份有限公司授权的图像。荧光灯、自然光和索罗克斯照明的光谱分布差异

　　消费者和零售商都已经认识到色彩呈现的重要性，但是往往在实现色彩呈现的目标的过程中需要付出很大的努力。一位色彩顾问曾经为一家顶尖的毛毯制造商设计了产品的颜色，该系列的产品推出时，却出现了一种奇怪的现象。在一些商店里，毯子卖得非常

好，而在其他商店里，毯子几乎无人问津。在这里，照明就是最大的变量。以玫瑰和金色为主色调的毯子在用白炽灯照明的商店里很受欢迎，而其他商店的荧光灯使这样的色彩看起来很浑浊。类似的错误也发生在没有经验的买家身上。对于买家来说，重要的是将想要购买的东西放到与它将被使用的相同的灯光下。而这里有一些色彩搭配的技巧，如果你想买与地毯相匹配的布料，你可以拿一块至少六英寸见方的样品，在你的房间里所有不同的灯光下试着搭配。染料在不同类型的灯光下反射的光线不同，这被称为异色反应，比如在钨丝灯下与地毯匹配的黄色样品在荧光灯下看起来可能呈现绿色。

　　不同的行业在人工照明方面有着不可避免的不同的刻板印象。例如，那种又酷又高效的荧光适用于工作场所和现代设计，而温暖、愉悦的白炽灯光则代表着放松和传统。在现实中，需要不同的人造光源来适应每一种情况和情绪。在选择人造光源的时候，当前的节能法规必须考虑到光的色彩呈现能力，以及健康和视觉的问题。

　　照明这个话题的底线是不同的照明在室内设计、时尚设计、卫生保健等领域会造成巨大的差异。它可以使产品满足人们的感官需求，产生购买欲，也会让产品显得单调，让它们变成人们不去注意的东西。商家最好考虑使用合适的光源来展示他们的产品。珠宝商早就了解了这一点，大多数的珠宝商都会使用适当的人造光源为珠宝照明。而定制照明公司生产的索罗克斯照明就是一个对于商业和住宅来说都非常优秀的产品。

十一、运用光线更好地呈现物体——光照基础

　　接下来的内容是照明的速成课程，因为如果不了解色彩与光的

关系，就不可能有效地处理色彩。为了理解和应用灯光，设计师必须熟悉照明技术，创造出希望产生的效果。光的主要功能就是呈现物体。光展示形状，它可以使得一个物体看起来是平的，也可以增强它的空间感。它可以使主题对象淡出背景，也可以强调平面的分离。照明可以增加或减少物品的价值，而室内设计师必须意识到，昂贵的家具看起来可能很便宜，除非将其光泽和色彩在合适的灯光下呈现出来。

尽管灯光对人类影响的研究还处于起步阶段，但我们知道灯光对我们的身体和精神状态有潜在的影响。眩光使我们急躁，但闪光会增强食欲，促进人与人之间的交流。眩光和闪光之间的区别在于亮度。传统意义上，色彩与人类的反应密切相关，而光与色彩之间也是密切相关的。

照明是一个非常灵活的设计元素。只要轻按一下开关，就能改变图案的色彩和强度。光线在空间中可以引导注意力，因为眼睛会自动寻找其所在区域中最亮的物体。光也可以引导视线在整个环境中移动。越来越多的设计师将照明作为重要的装饰元素，通过使用剪影和投影，照明可以在表面形成有趣的图案，既可以让人们产生精致的现实主义的印象，也可以产生狂野的幻象。

当你开始设计一个照明方案的时候，有六个主要的概念需要考虑：

【可视性】

设计师的首要任务就是提供照明，使特定环境中的居住者能够以适当的速度、准确度和舒适度看到周围的环境并被他人看到。

【氛围】

在照明的空间中创造情绪或感觉是设计师的一大兴趣点，但也是最难定义或细化的任务。设计师必须考虑照明是休闲风格还是正式风格，情感上是冷还是暖，是兴奋的还是平静的，是愉悦的还是忧郁的，是集中的还是均匀分布的。

【组合方式】

总体而言，无阴影的照明不能完美地定义一个空间。照明系统的方向、对比度、色彩、强度、形状和运动的细微变化都可能开发出最好的视觉环境。

【对象外观】

物体对光的反应不同。哑光物体对光的方向、强度，与主体之间的亮度关系，主体与其周围环境之间的亮度关系，比表层是镜面的物体更加敏感。白色的表面对光的强度的微小变化反应剧烈，而黑色只吸收额外的光。每个物体都必须被单独考虑，并与整体协调，因为照明系统会呈现出每一个物体。设计师必须在结构、氛围调节、预算和环境标准的限制下调整照明方案。

【器械发展】

器械发展是在可选范围内对光源的检查和筛选。它可能包括透过窗户或天窗的自然光，白炽灯、荧光灯、卤素灯、LED 灯和其他

类型的人工光源。

【纠错机制】

在做出最终的决定之前，预想的照明计划应当根据既定的标准进行复查。需要对模型的实际应用进行研究，这项研究常常可以使设计师免于在判断时犯下代价高昂的错误。

从环境和节能方面考虑，照明行业正处于一个变革的时期，新型的节能照明正在出现。在接受新的照明技术之前，专业设计师和普通人都应当考虑潜在的节能的可能性和潜在的健康问题。

十二、将彩色图像编码为电子信号——计算机与视频色彩

一段时间以来，有色光混合实验一直在进行。直到最近，这项实验都是通过在墙上或屏幕上投射和叠加有色灯光来完成的。现在，计算机图形学为探索色彩开辟了一个全新的领域。用于电视和计算机显示器的阴极射线管有三支电子枪，分别对应光的三原色：红色、绿色和蓝色。当光束以不同的组合和强度照射屏幕表面的光敏荧光粉时，就会产生各种各样的色彩。

当在阴极射线管上呈现出精确的色彩时，会有很多重要的问题。真实的世界是由反射光组成的，而阴极射线管通过透射光产生图像。加上人类色彩感知内固有的变量，而这些变量又与摄像机的电子反应不同，准确的色彩匹配会变成一个真正的挑战。

从底片上打印出的色彩照片需要色彩平衡，或者在打印的过程

中通过添加滤镜来平衡色温，并去掉胶片的掩膜色彩（在彩色底片边缘看到的橙色）。幻灯片也是用类似的方式工作的。如果一张幻灯片是在阳光充足的情况下拍摄的，那么具有相似色温的投影仪灯泡，在幻灯片放映时，就能准确地再现图像的色彩。在使用阴极射线显像管进行视频捕捉和复制时，情况就大不相同了。我们很难将电子参数关联起来，再将其与原色的色温联系起来。在这个过程中，将彩色图像编码为电子信号，并分配一组色值之后保存。当重新显示时，过程就是相反的，但也取决于显示的电子设备。由于色值不同，在不同的显示器上查看相同的图像可能会有不同的观感。

大多数视频系统使用白平衡，以帮助克服由不利的照明条件造成的色彩问题。色彩平衡理论认为，假设在正常的情况下，如果一个白色的物体看起来是白色的，那么其余的颜色也将是准确的。

如果照明不接近适当的色温（通常是日光），白平衡可能会以牺牲其他色调为代价来重现白色。例如，假设图像中有一个白色水晶体，我们将其涂成红色。如果使用水晶做一个白平衡，相机的电子设备将通过过度补偿红色使水晶显出白色的样子。为了补偿红色，图像必须使用额外的绿色和青色（蓝绿色）进行校正。因此，图中的其他物体可能呈现出青绿色，而水晶变成白色，并带有灰色的阴影。只有当图像中有一个白色物体时，白平衡才有效。

那么，我们如何才能保证屏幕上的图像看起来与原始图像是一样的呢？我们不能，我们也不会。如果显示器上有一杆淡蓝色的枪，那么所有在阴极射线管上显示的图像都会呈现出淡黄色。我们只能平衡图像，让图像看起来与原始图像非常接近，如果原始图像就在屏幕的旁边，且屏幕上的图像根据原始图像做过纠正，直到两个图像看起来很像为止。可能可以添加一个具有已知色彩的对象，

用来参考每一个镜头，但是这非常不切实际。

计算机生成的彩色图像以分形表示。分形是一种粗糙的或碎片式的几何形状，可以被分成不同部分，每个部分都是整体的缩小版。分形通常具备自体相似性，与尺寸无关。有很多数学结构都是分形的，例如，谢尔宾斯基三角形、科赫雪花、皮亚诺曲线、门格尔海绵。分形还描述了许多真实世界中的物体，如云、山、湍流和海岸线，它们与简单的几何形状并不对应。通常认为是从拉丁语的形容词 fractus（打破）中创造了分形这个词汇。

数字化的计算机图像表示为像素阵列，其中每个像素都包含了定义色彩的数字组件。为了实现这个目的，三个组件是必要且充分的，尽管在打印中经常使用到第四个组件，这个组件通常是黑色的。理论上，图像编码的三个数值可以由色彩规范的系统提供，但由于其复杂性，图像编码使用了不同于色彩规范的系统。有关这方面的更详细的资料，请参阅本书第 11 章。

计算机色彩的一个有趣的特征，是伽马，它也是最难定义的计算机术语之一。即使是经验丰富的计算机技术人员也很难理解什么是伽马。和颜色一样，伽马也是一个复杂的交互过程。这是一种测量方法，反应输入与输出之间关系的数学公式。简单地说，伽马是一个数学公式，它描述了输入电压与显示器上图像的亮度之间的关系。伽马也可以被描述为对影像或图像中间部分对比度的测量。一般来说，伽马的测量范围在 1.0~3.0 之间。不同的系统会有不同的伽马的测量值。一个较小的伽马等级将提供真实的颜色以及良好的浅色、中性、深色色调的范围。一些电脑的操作系统内置了伽马校正功能。伽马校正还可以为观看图像创造良好的视觉条件。

按照目前的情况，个人计算机和尤尼克斯操作系统需要修正伽

马值，苹果计算机和硅图操作系统则不需要修正（麦金塔计算机配备了一张显卡，可以自动修正伽马值）。

在未校正的伽马上看到的颜色与在校正过的伽马上看到的颜色不同。伽马会影响色调的差异，还会分配给特定色彩一个灰度范围。最重要的是，伽马影响色彩。例如，假设我们有一种色彩是由50%的红色和50%的绿色组合而成的。那么当这种颜色在未经校正的伽马上显示时，它将呈现出80%的红色和20%的绿色。绿色变少了，颜色主要是红色，而色彩本身也变得更深。伽马的不同会造成色彩的非线性突变。我们所说的非线性是指一些颜色可能向黄色转变，而另一些颜色可能会失去它们的绿色调，看起来更深。每一个颜色都是单独被改变的。

目前，色彩标准的概念正在逐步发展。国际色彩协会正在研究苹果计算机色彩的差异，以制定一个标准，这将有利于未来的网页设计。

【激光】

激光的原理和光一样复杂。激光放大光波，就像放大声音一样，但是光的问题是它生来就是混沌的。阳光、灯光、烛光以一种被称为不一致的方式将混合的波长向各个方向散射。激光是一致的，单次脉冲强度非常大，以至于它从棱镜中射出的时候，也正好是它进入视线的时候。1960年，科学家在加利福尼亚制造出了第一束激光，它可以在钻石上钻出一个洞。从显微外科到通信行业，激光的热量和亮度都有着无限的潜力。激光的频率比无线电波要高得多，一束激光可以通过光纤电缆传送数百万的电视信号或其他信号，而光纤电缆还可以让光束转向。

激光已经在摇滚音乐节上流行起来，但是它作为一种有价值的工具，其潜力才刚刚开始被发掘。

在这一章中，我们讨论了色觉的演变以及色觉缺陷的巨大影响。我们进一步探索了只有当眼睛发出的光和色彩的信号到达大脑时，我们才能看到色彩这一问题。这一点是非常重要的。我们介绍了色素色和光色，用加减色的方法混合颜色、设计配色方案、实现色彩和谐以及在自然和人工照明条件下使用色彩的基础。这些信息为我们进入下一章做好了准备。这一章揭露了根深蒂固的色彩偏见，而这样的偏见常常阻止我们充分利用颜色。

十三、从专业的角度描述色彩——光照领域常用术语

交流电（Alternating Current，AC）：改变导体中电流的流动方向，使电流先向一个方向流动，再向另一个方向流动，通常使用的频率是每秒 60 次。

安培（ampere）：测量电流强度的单位。

氩：白炽灯和荧光灯中使用的稀有气体（不与任何其他元素结合形成化合物）。在白炽灯中，它有助于延缓钨丝的蒸发。

镇流器：荧光灯固定装置的一部分。它是一个控制通过荧光灯的电流流量的装置，也用于汞蒸气、钠蒸气和其他高强度的放电源。

黑体：照明工业用来确定灯的"颜色"和光谱质量的标准的理论体。一个完美的黑体，当它的温度上升到 3500K 时，会发出某种特定颜色的光；到 4500K，它会显示出更白颜色的光；到 5500K，光的颜色比到 4500K 更白。

灯泡暗化：白炽灯的暗化，由钨丝蒸发并沉积在灯泡上的钨微粒导致。

标准烛光（standard candles）：标准烛光是一种测量光强度的方法，用于测量反射灯或固定装置各个角度的光束强度。

阴极：阴极是一种能发射电子的电极，类似荧光灯中的电极。荧光灯一端的阴极发射电子到另一端的阴极（也作为阳极）。

显色指数：根据其赋予有色物体颜色的能力来评估荧光或其他光源的一种评级方法，自然光的显色指数为100，冷白光的显色指数为62，白色光的显色指数为91。

光谱：所有使人类能够看见东西的辐射能量的波长。可见光谱包括所有的颜色，以纳米为单位计量。

直流电：没有变化的电流，只朝一个方向流动。杜邦公司有20瓦的直流电荧光灯。直流电不会对白炽灯产生不利影响。高压荧光灯（230伏及以上）可使用直流电，应该与极性开关一起使用。

发射涂层：当温度升高时，沉积在阴极上能发射电子的氧化物涂层。

灯丝：电流通过时发出白炽光或亮光的钨丝，是白炽灯的光源。

荧光：由于紫外线或其他形式的能量作用于荧光粉而产生的光。荧光只有在能量被荧光材料吸收时才会产生。

英尺烛光：照明单位。一英尺烛光是每平方英尺一流明。

高隔间：高天花板，通常用在工业厂房，高度通常在20英尺以上。由于高度的原因，如果没有专门的梯子或脚手架，换灯工可能很难够到。

高输出灯：一种设计使用800毫安灯管的荧光灯。通常在接近0℃的低温下工作，仍能输出高光。

高压电：配电线路交流电压在1000伏以上或直流电压在1500伏

以上。

　　白热：灯丝或线圈加热后发出的光。

　　红外线：波长大于可见光谱波长的辐射能量，可应用于摄影，烘干，工业中烘烤材料，医学热疗法，加热食品等。

　　瞬间启动：指荧光灯无须阴极预热，无须启动器，即可瞬间启动。瞬时启动式荧光灯有卷曲的热阴极，与冷阴极灯形成对比。然而，瞬间启动是突然发生的。对于不需要预热的瞬时启动式荧光灯来说，高电压的镇流器是必备的。瞬间启动不同于快速启动灯，不能用于快速启动装置。

　　开尔文温度：热力学温标，以绝对零度，即 –273.15℃ 为起点，曾被称为绝对温度，是国际单位制中的温度单位，用符号 K 表示。

　　千瓦：1000 瓦。

　　千瓦小时：1 小时内消耗 1 千瓦的电能。例如，一个功率为 1000 瓦的灯或 10 个 100 瓦的灯在 1 小时内消耗的电能。

　　氪：一种非常重的稀有气体（不会与其他元素结合形成化合物），它能使白炽灯的灯丝发出更热、更亮的光，同时还能使后炽灯拥有更长的使用寿命。

　　发光二极管（Light Emitting Diode，LED）：顾名思义，发光二极管是一种只允许电流朝一个方向流动的发光装置。几乎任何两种导电材料相互接触都会形成二极管。当电流通过二极管时，材料（半导体芯片）中的原子需要释放被激发出更高的能量。当原子向芯片内的其他材料释放电子时，能量就会释放出来。能量的释放形成了光。发光二极管发出的光的颜色取决于构成芯片的成分和配比。

　　流明（lumen，lm）：一烛光（candela，cd，发光强度单位，相当于一支普通蜡烛的发光强度）在一个立体角（半径为 1 米的单位圆球上，1 平方米的球冠所对应的球锥所代表的角度，其对应中截面的圆

心角约呈 65°）上产生的总发射光通量。

流明维持曲线：显示了灯的寿命对输出光损耗的影响。

灯具：装有人造光源的照明装置。

北极光：中午时分，来自北方天空的散射光（非直射阳光），大概有 7500K。

预热：装有启动装置的荧光灯需要几秒钟的加热时间。而在加热的时间里，接通电路，根据光源给有色物体着色的能力可以评估这个光源。自然光的显色指数为 100，冷白光的显色指数为 62，白色光的显色指数为 91。

快速启动：不需要启动装置的荧光灯通常需要一到两秒启动。电流不断通过电极，使电极保持高温并发射电子。

光谱分布图：是指一盏灯发出的各种光的波长（颜色）以及各种光的强度或功率。

启动装置：用于预热荧光灯以点亮一盏灯的启动开关。它预热灯管的阴极并提供强大的电子"冲力"，使电流从阴极跳到阳极。

超高输出：带有 1500 毫安镇流器的荧光灯，也称较高输出或超高输出。当需要较高的尺烛光时，就使用这样的灯，以减少使用灯的数量。电源槽 T–17 灯泡就是使用的 1500 毫安的镇流器。

紫外线：波长大于可见光谱波长的辐射能量。紫外线超出了光谱的紫色端，也就是说在视线之外。

可见光谱：激活人类视力的完整的能量波长范围。

瓦特：电力设备在运行过程中所使用的功率单位。每瓦特的流明数越多，灯泡的效率就越高。

基础光照练习

照明计划评估	
目的	巩固室内照明知识
材料	办公室或住所平面图或照片
描述	选项 1：学生将写一份照明方案的评估报告，根据需要提出批评和备选方案 选项 2：给定一个办公室的平面图和办公室的功能，学生将为该空间设计一个有效的照明计划，以满足老师的要求（这可能需要修改以适应特定的需求，如时装表演的照明和景观的照明）
时长	一个或多个课时，由教师自行决定，或作为家庭作业
选择作业	1. 学生将为戏剧布景的灯光写一篇评论。 2. 学生将为时装表演的灯光设计写一篇评论。 3. 学生将为景观花园的室外照明设计写一篇评论。 4. 学生将撰写一份关于与产品设计相关的照明方案的评论

商业空间的观察	
目的	将学生的注意力集中在所选空间的色彩、灯光和设计上
描述	学生将选择三个商业空间，如银行、餐厅、剧院、购物中心、精品店或百货商店。这些地方可以是他们以前去过的地方，也可以是没去过的地方。他们将观察这些空间中颜色的使用（不包括中性色的使用——黑色、白色、灰色和棕色）。学生将写一篇记叙文，描述空间中的颜色及其用途和对他们的影响。 例如，商业空间：××百货商店 位置：商品或业务类型；空间使用的颜色；学生对颜色的评价
时长	一个或多个课时，由教师自行决定，或作为家庭作业
选择作业	学生将选择不同的商业空间，为其中的颜色的使用写一篇记叙文

图片授权

图 2.1　版权所有 ©Depositphotos/ 3d_kot

图 2.2　版权所有 © 定制照明公司授权印制

第三章
色彩的神秘故事与偏见

PART

一、从全新的角度认识色彩——色彩事实与色彩偏见

　　我们每个人都带有一定的色彩偏见，而这样的偏见是我们从小就被灌输的。除非我们能够理解并消除对色彩的偏见，否则就不能指望从一个全新的角度来认识色彩。我们所知的大部分关于色彩的事实都是伪装出来的色彩偏见。正如本章所讨论的，色彩训练从人出生就开始了，它更多地与语言有关，而与色彩无关。从人体彩绘到纹章，色彩象征主义已经伴随我们几个世纪了。不管你喜不喜欢，基于我们的文化遗产和价值观，我们已经接受了某些有关色彩的神秘故事。由于人类与自然的密切联系，我们通常会本能地接受大地的颜色——红棕色、黄褐色和赭色——它们代表着温暖和欢乐。对我们大多数人来说，红棕色、黄褐色和赭色代表着家的感觉，象征着美好的品质，这个观念根深蒂固。但是和所有与颜色有关的事实一样，大地的色彩也是复杂的。有些人觉得大地的颜色让人感到舒服，而另一些人觉得红棕色、黄褐色和赭色单调、乏味。人们对某些颜色偏好或反感的原因可以是他们快乐或不快乐的童年记忆，也可以是对色彩本身的传统象征意义的赞同或反对。

生活中的每个东西都是有颜色的，而其中很大一部分颜色是受个人控制的。我们选择自己的衣服、家具、汽车、化妆品、鲜花和植物的颜色，选择食物有时也是基于颜色，而不是味道。我们对颜色的最初感知可能与人体有关，血液和体液的颜色是最早得到命名的。几乎普遍认同的是，红色、橙色和黄色等同于火，而蓝色、绿色和紫色与清凉的海洋、深邃的森林和浓重的阴影联系在一起。除了这两个基本的分类，大众对颜色之于人的生理或心理影响几乎没有一致的看法。

　　在西方文明的早期，还没有掌握阅读技能的人们用纹章的色彩交流。纹章学是上流社会教育的一部分，而不是阅读与写作。到了13世纪中叶，纹章的规则已经非常完善，发展出了自己的术语。即使在今天，这种以诺曼法语为基础的古老而繁复的语言也被用来描述纹章学的知识。

　　在纹章的语言体系（Blazon）当中，颜色被称为酊剂，包括两种金属、五种主色调和两种毛皮。金属是金（Or）和银（Argent）；色调有天蓝色（Azure）、红色（Gules）、黑色（Sable）、绿色（Vert）和紫色（Purpure），也有出现橙色（Tenne）和紫红色（Murrey 或 Sanguine）。毛皮是貂皮（实际上是一种带斑点的图案，根据其与背景的关系，可以分为不同种类），还有一种蓝白相间的图案，灵感来自松鼠腹部的皮毛。

　　在当时频繁的战争中，区分敌人和自己的军队是很重要的。然而，由于盔甲的磨损，这是非常困难的。纹章学的出现是为了在战场上迅速区分敌友。随着纹章的作用从识别身份的手段巧妙地发展为一种家族、等级和土地的划分，一个男人有权把他自己的盾形纹章加在他妻子家族的盾形纹章上，这样一来他将获得新的土地。在几代人生活的时间里，一些大家族的盾形纹章就变成

了一堆色彩缤纷、光彩夺目、杂乱无章的彩色符号，而这些符号也属于纹章。

在纹章学中，通常赋予颜色象征意义：红色代表血和勇气，白色代表诚实和纯洁，蓝色代表忠诚。随后，颜色及其相关的含义形成了美国、英国、法国和其他国家国旗的基础。时至今日，在美国，我们仍把爱国主义与红、白、蓝三色紧密地联系在一起。

在亨利八世的时代，绿色在英国代表着不忠，这个概念来源于一个处女衣服上的草渍，是歌谣《绿袖子》的微妙含义。在日常生活中，色彩仍然为我们提供了一种速记的方式。红色代表军事，黄色代表懦弱，紫色代表华丽，蓝色代表忧郁，绿色代表园艺也代表嫉妒，等等，而这些只是少数。蓝色幽默在西班牙表示不友好的评论，粉色幽默在日本象征不友好的评论。在美国，人沮丧的时候是蓝色的，忧郁的，但在德国，人喝醉的时候是蓝色的；如果一个人在芬兰缺钱，他是蓝色的。摆脱色彩偏见的第一步是根据我们所处的文化背景来评估我们自己的偏好。通过依次讨论每种颜色、中性色及其相关的偏见，我们可以更好地理解色彩偏见是多么根深蒂固。

【中性色】

黑色

在西方社会，属于中性色的黑、白、灰与语言有很强的联系。黑色在本质上是不祥的，因为它代表着未知。巨大的黑暗是对颜色的否定。我们对深色的大多数联想都是负面的：黑名单、勒索（blackmail）、黑球、黑市、害群之马（Black Mass）。从厌世派到朋克，黑色往往是叛逆者的装束。

白色

　　白色是黑色的反义词。白色代表最大的亮度。从理论上讲，白色的表面会反射所有的光，但即使是最白的物质，比如新下的雪，也会吸收 3% 到 5% 的光。白色的形象通常是积极、正向的。白色的魔法和白色的谎言是良性的，白旗意味着停战。白色让人联想到的东西还有一种是"白色的大象"，它指的是累赘、笨重的物体，但即使是这样，相比于黑色，白色也会显得温顺。我们通常把白色与凉爽、月光、医疗和清洁联系在一起。直到 20 世纪 60 年代，厨房中的电器一直都是白色的，这让人们产生了与之相关的卫生意识。对白色的认知因国而异。在美国，人们更喜欢偏蓝色和绿色的白色，而在地中海国家，如意大利，人们更喜欢偏粉色的白色。因为白色是最畅销的涂料，制造商提供了各种各样的带有蓝色、红色、黄色和绿色基调的白色。

灰色

　　灰色介于白色和黑色之间，与机器、飞机、战舰、混凝土、水泥和城市环境有关。灰色可能让人觉得冷漠和冷淡，但它也暗示了上了年纪的智慧（白发）和阴影创造的安全感。

【色彩】

红色

　　我们对红色的联想主要来源于血和火。在汉语中，"血红色"这个词比"红色"更古老，在其他一些语言中，"血红"和"血"是同一个意思。由于这些早期的联想，红色充满了激情。红色与爱、勇气、欲望、谋杀、愤怒和快乐有很强的联系。红色和生命之

间的联系使它成为地球上每种文化中的重要颜色。在古代炼金术中，红色表示达到了贤者之石的境界，据说可以把铅变成金。在各种语言中，红色也很丰富多彩。例如，朱砂与硫化汞同义，有时被称为龙之血，是最早的红色染料的名字。

在神话和传说中，有许多与红色有关的奇怪的联想，其中大多数都与激情有关。人们曾经认为，去世的红头发的人的脂肪（一般被认为是脾气暴躁的人）可以制成一种极好的毒药，可以用来击败敌人，需求量很大。"当场抓获"源于这样一种概念，即发现罪犯身上沾有受害者的血迹，有红色的痕迹。性欲与红色是如此紧密地联系在一起。

当红色和白色混合在一起，变成粉红色时，它是少数几种会发生戏剧性变化的颜色之一，在人们的脑海中变得温柔和女性化。人们很难发现与粉红色或玫瑰色相关的不好的联想。英文中的"in the pink"意为一切都很好，就像一切都是玫瑰色一样。红色代表力量，而白色与精致有关，粉红色是红色和白色的结合体，象征着甜美和文雅。

红色象征着快乐和幸福，是古老的波斯和土耳其地毯的基本颜色，几个世纪以来，这些地毯一直有着精美的图案。直到100年前，红色染料还是从天然原料（如茜草）中提取的，并使用各种媒染剂（将染料固定在纱线上的化学物质）产生不同的颜色变化。今天的红色染料是化学物质发生反应的结果。如今，人们可以精确地测量和控制颜色，染色配方也可以由电脑存储和控制，比传统的天然染料更加可靠。

橙色

橙色似乎象征着爱或恨，它是红色和黄色的混合色，通常被认

为是暖色，因为它与火有关。从心理学的角度来看，橙色与黄色相似，大多数人认为它是开朗、外向的颜色。由于树叶的变化，我们通常把秋天和橙色联系在一起；还因为我们把食物中的香料与季节联系在一起，它们有着橙棕色调：如肉桂、肉豆蔻、丁香、多香果、姜等。

当橙色变暗，变成棕色时，会与舒适和安全联系在一起。想象一下，一大杯热气腾腾的热巧克力上面加了肉桂，或许还加了一点橘子皮——这会让你想起温暖、舒适的炉火边，想起关心你的人伸出的充满爱意的手，不是吗？当橙色和金属联系在一起时，我们称它为铜。在法国，有一个古老的习俗，用橘子花装饰桥梁，象征丰收的希望，因为很少有果树比橘子树更多产。橙色的花与婚礼的联系至今仍挥之不去。

我们今天理所当然地认为橙色的日落是一个相对新鲜的概念。在一项对 80 岁以上老人的调查中，我们发现他们认为过去的日落中看不到这么多橙色。这可以用现在普遍存在的空气污染来解释。一两个世纪以前，空气比较干净的时候，大气中散射夕阳发出的蓝色和紫色光波的粒子较少，所以日落的橙色就不那么明显了。而今天大气污染严重，到傍晚时分，大部分蓝光已经分散，只剩下长的红色、黄色和橙色波长。

荧光橙色是最引人注目的颜色之一，经常用于那些需要高的能见度以保证安全的领域。救生筏通常是橙色的，荧光的日光橙色绝对引人注目。

黄色

黄色通常被认为是愉快的、灿烂的颜色，但它也是人们最不喜欢的颜色之一。黄色是所有颜色中反射率最高的颜色，也是最先

被注意到的颜色，因此在西方经常用作消防车的颜色。黄色是一种很容易看到的颜色，黄色汽车比其他任何颜色的汽车发生的事故都要少。

春天开出的第一朵花通常是黄色的：水仙、番红花、报春花、连翘。显而易见，黄色常与柠檬、柑橘类水果以及黄油、奶酪等食物联系在一起。中国人一直认为黄色是一种特殊的颜色。从10世纪起，中国人将黄色作为帝王的颜色，只有皇帝可以使用黄色。

黄色也有一些负面含义。佛教的僧侣将他们的僧袍染成橘黄色，以不断提醒人们生命的逝去，因为在佛教的文化中，黄色是死亡的象征。在中世纪的艺术品中，背叛基督的犹大通常被描绘成穿着黄色长袍的形象，基督徒将黄色与背叛联系在一起。纳粹强迫犹太人戴黄色臂章，因为他们背叛了基督。在16世纪的西班牙，穿黄色衣服是一种惩罚，因为黄色是异端和叛国者的颜色。到1833年，法律禁止牧师穿黄色。称某人为"黄色的"意味着懦弱。黄色报业指的是寡廉鲜耻或过分煽情的报纸，而黄色封面的小说指的是维多利亚时代英国出售的粗俗或低俗的平装书。变黄通常与衰老、黄疸有关。从中世纪开始，黄色就象征着疾病。黄色还是海上船舶检疫旗的颜色。

所以，黄色是一种多个性的颜色，既快乐又充满着错误和疾病。难怪许多人要么对黄色感到矛盾，要么觉得它令人不安，至少在它明亮的表象下是这样的。然而，潘通色彩研究所进行的一项研究发现，黄色的受欢迎程度在近期有所提高，至少在接受调查的2000名较富裕的消费者中是这样的。

在自然界中，黄色意味着警告。有毒的生物通常是黄色的，黄色和黑色的组合要特别小心（比如黄蜂和蜜蜂）。事实上，之所以选择黄色和黑色的组合作为核辐射的警告标志，是因为它与警示和

危险有着天然的联系。

绿色

绿色也有矛盾的内涵。当大多数人把它与生长、春天和植物联系在一起时，它也与霉菌、腐烂、恶心、中毒和嫉妒有关联。

古埃及人很清楚绿色的双重性，因为绿色象征着奥西里斯，即草木之神和死神。也许是听从了小普林尼的建议，有人说祖母绿令人赏心悦目，而不会使人感到疲劳。认为绿色对眼睛有益的观念来自古代，当时古埃及人使用绿色孔雀石，并将它当作护眼仪。

大自然给大地带来了大量的绿色的植物，但可用作颜料的绿色矿物少之又少。由于不能从大自然中获得亮绿色的染料，我们不得不等到化学工业能够制造它们。虽然大多数的叶子是绿色的，但叶绿素的变化使植物呈现出不同的绿色。此外，由于类胡萝卜素的黄色存在，一些绿色的叶子有着黄色的色调。

绿色与恶心、晕船和中毒有很大关系。从《星际迷航》中的斯波克到《绿巨人浩克》，外星人经常被描绘成是绿色的。当要求孩子们画一些令人毛骨悚然的东西时，大多数的孩子选择绿色或紫色。绿色与超自然现象和怪异的效果有关。

"毒绿色"是一个常见的颜色术语，它来自 19 世纪的壁纸使用的一种含砷的颜料，它是无数人死亡的原因。这让我想起了有一次我们受邀去一位著名设计师的家中吃饭。维多利亚风格的客厅的墙壁呈现一种斑驳的、奇妙的、苔藓一般的绿色。当我们询问他是谁装饰了这面墙时，店主笑了，说他只是把 19 世纪的墙纸剥了下来，留下了砷涂层。绿色的墙壁确实促进了主人与客人之间热烈的交谈，特别是当这样的墙壁在餐厅里。

绿色等同于安全感和嫉妒，还有一个好园丁的"绿色拇指"。

绿色还是最受欢迎的迷彩。在欧洲，绿色还象征着出席婚礼和生育。

蓝色

围绕着我们的是蓝色的天空和大海。蓝色象征着无限和宁静，也象征着抑郁、悲伤和孤独。蓝色丝带代表第一名的奖项，这一传统始于 1348 年，当时的英国国王爱德华三世在一次舞会上发现了一位女士掉落的吊袜带。他有了灵感，创造了短语"愿心怀恶意者遭辱"（Honi soit qui mal y pense）。当他把蓝色的吊袜带系在自己的膝盖上时，他创造了英国最高的骑士等级——吊袜带骑士。"蓝筹股"指的是长期稳定增长的传统工业股和金融股。"蓝血"指的是贵族。"蓝袜女"指的是有学识的女性，其历史可以追溯到 12 世纪，当时威尼斯的一个社团以长筒袜的颜色来区分其成员，这一传统延续到了 18 世纪的英国。

蓝色是美国人，尤其是美国男性最喜欢的颜色。在 20 世纪 60 年代的一部电影中，肖恩·康纳利身穿蓝色衬衫，饰演英国间谍詹姆斯·邦德。突然间，几乎所有的美国男性都穿上了蓝色的衬衫。蓝色牛仔服几乎成了一种制服，以靛蓝为颜色基调。蓝宝石和蓝色水晶是两种最畅销的彩色宝石，可能是因为它们是蓝色的。蓝瓷是一种特别珍贵的古董瓷器。英格兰斯塔福德郡的蓝色陶器受欢迎的主要原因是其深钴白色的配色方案。

但蓝色也与沮丧联系在一起，如起源于美国黑人奴隶的蓝调音乐，它与"蓝色魔鬼"的意思一致，表达低落和忧伤的情绪。蓝调音乐从痛苦和不幸中汲取灵感，希望通过声音让痛苦消失。蓝色也与超越、宁静和达到平衡的能力有关。

紫色

　　"紫罗兰色"和"紫色"两个词经常混淆。紫罗兰色是一种光谱色调，而紫色是一种混合色。紫色是染料史上最重要的颜色，几个世纪以来，只有王室成员才可以穿紫色。就这一点而言，值得怀疑的是，除了王族以外，是不是没有其他人能穿得起紫色，因为紫色的生产成本非常高。古代世界最珍贵的著名的腓尼基的提尔紫色是用自软体腹足动物提取的，如海蜗牛。罗马皇帝用紫色来彰显自己的身份，象征自己是朱庇特神在人间的化身。

　　合成紫色染料是 19 世纪由一位名叫威廉·珀金的年轻实验助手偶然发现的。紫色和淡紫色立即成为时尚界的热点，很快被维多利亚女王和英国王室采用，当时他们正在为阿尔伯特亲王的去世哀悼。从那以后，淡紫色就时兴时衰。

　　紫色是感官享受和颓废的同义词，也许是因为酒浸过的嘴唇上有偏紫色的斑点。在基督教中，紫色被用来表达神秘、忏悔和悲伤。

　　紫色很少用于包装，但它象征王族的特征把它与奢侈品联系在一起，所以在广告中，它通常代表奢侈品。

　　紫色在自然界中是相当罕见的，常见的是以颜色命名的花——紫罗兰、薰衣草和丁香，还有宝石中的紫水晶。紫罗兰在中世纪用作药物，特别是用来催眠。紫罗兰油至今仍用作香水和调味品。蜜饯紫罗兰有时用来制作精致的糕点或甜点的配菜。紫罗兰色拥有光谱中最短的波长，有最高的能量等级。当它进入紫外线时，人类就看不见它了。

　　在心理学中，紫色与内化和升华联系在一起；在陆谢尔颜色测试中，偏爱紫色表示不成熟。薰衣草通常被认为是柔弱的，在一些文化中与同性恋有关。"收敛的紫罗兰"意为害羞的人。

二、摆脱自我设限的色彩牢笼——色彩与成长

在第一章中，我们介绍了色彩调节，它从我们出生的那一天开始，一直伴随我们到离世——除非我们意识到它，并有意识地选择不受它控制。"粉红色是给小女孩的，蓝色是男孩子穿的。"这句老话已经成为西方文化的一部分，以至于我们不假思索地接受了它。在第一章中，我们说过在粉色房间里待太长时间会有负面影响，但是有多少女宝宝在粉色房间里度过了成长的时光？如果你走进大多数专营婴儿用品的商店，你会看到粉红色、蓝色、奶油色和淡黄色反复出现。在这个过程中，我们发现，当孩子们长大一点，也许三四岁的时候，他们会突然喜欢上明亮的原色。但这是真的还是我们强加给孩子的，他们被迫生活在我们为他们选择的色彩中？

为了回答这个问题，我们深入探讨了数百项色彩研究的成果，但发现很少有针对儿童的成熟的研究。我们进一步研究的那些较好地控制了变量的研究结果却是喜忧参半的。这些研究表明，一些年幼的孩子确实喜欢明亮的原色，但另一些孩子似乎喜欢范围更广的颜色。我们在探讨这些色彩研究的成果时遇到的主要问题是被测试的儿童只能选择原色，这明显缩小了他们选择的范围。于是，我们自己对一群幼儿园的孩子进行了研究，让他们选择教室的颜色。我们给这 50 个孩子提供了不同颜色的彩纸，包括明亮的原色和二级色，以及各种各样的粉彩和中性色，让他们选择自己喜欢的颜色。孩子们几乎没有例外，选择了非常复杂的配色，而且他们搭配的色彩非常平衡。学校的管理人员喜欢孩子们选择的颜色，给他们的教室涂上了这些颜色。这个项目非常成功，孩子们为能够参

与教室的装饰而感到自豪。这个项目再次向我们展示了我们被迫从幼儿时期就开始选择特定的颜色，而没有机会去发展我们自己对色彩的感觉。

我们发现，也许我们在设计领域遇到的最大的困难来源于恐色症患者，他们对颜色有一种明显的恐惧。因此，我们常常进入平淡的米色内饰的房间，暗示只要一点点颜色就能创造出全新的空间感，结果却看到客户一提到"颜色"就局促不安。然而，在谈话或一起看房间内饰的照片时，这样的客户会说他们有多喜欢蓝色或红色，或者他们真正喜欢的颜色。他们已经习惯于相信，安全的米色是"有品位"的唯一途径。作为设计师，我们觉得有义务将人们从自我设限的色彩牢笼中解放出来，帮助他们表达真实的对色彩的感受。最不具威胁的方法是先在一张便携的表格中添加一点颜色，或许可以准备一两个客户最喜欢的颜色的枕头。然后，一旦客户和他的家人、朋友接受了房间中那些少量的颜色，就可以逐渐引入更广泛的配色选择。不管你喜不喜欢，设计师的工作之一就是教育。通过帮助客户理解设计的复杂性，设计师可以生产出更好的产品，同时帮助客户摆脱社会环境强加的色彩理念。

三、从周围的色彩中获益——色彩趋势

色彩几乎是时尚潮流中的一种独断形式。每一个季节都有不同的颜色出现，而大众期望跟随时尚潮流，不管流行的颜色是否会让我们的皮肤看起来暗黄，还是根本就让我们显得不好看。在流行绿色和蓝色的时候买到红色或橙色的衣服是很难的，而且经常被迫等到偏好的颜色再次流行才能买到，或者干脆只能选择其他的色彩。经济学使这

样的时尚成为一种必要，因为如果家具、电器、汽车和服装的制造商想要在市场上生存下去，就必须找到一种方法将季节性流行色与正在生产的产品联系起来。像国际色彩营销集团和美国色彩协会这样的组织为色彩顾问和设计师组织了一个论坛，让他们在销售季到来之前的一到三年内选择并协调颜色。

西方科技把新型的织物、建筑材料、化妆品、染料和设计材料推向了世界上几乎每一个国家。天然染料已经换成了绚丽的工业染料，但不管时尚与否，每个国家仍然保留着永久的个性的最爱。德国人和奥地利人喜欢森林的绿色。苏格兰高地人偏爱带有细微阴影的花呢的棕黄色。中国紫禁城的名字里有紫色，但宫殿群中的建筑实际上主要是红色和黄色。

气候在定义颜色偏见方面发挥了作用。例如，日本部分地区的潮湿、多雾的天气决定了日本人喜欢柔和、清晰的颜色。西方人对日本人真正的颜色偏好有一种扭曲的看法，因为日本出口的和服颜色比较刺眼。事实上，日本人对色彩有一种非常精致的把握，他们通常认为出口的和服的亮紫色、绿色和粉红色是庸俗的。日本人喜欢自然且柔和的颜色——天空、水和木头的颜色。

另一个影响颜色偏见的标准是肤色。经验法则似乎是：皮肤越黑，颜色越亮。正如化妆品制造商发现的那样，苍白的肤色有其自身的复杂性。例如，英国化妆品不适合美国消费者，因为美国消费者和澳大利亚人一样喜欢柔和的颜色。在美国，东海岸的人偏爱蓝色系的化妆品，而西部和西南部的人偏爱黄色系的化妆品。

我们从家庭、学校、电视、印刷媒体和朋友那里接收关于色彩的信号。然而，总的来说，这些信号重复了前几代人获取的基于相同色彩传统的相同的颜色偏见。人们只有上艺术课才会受到色彩方面的教育。即使有的人受过训练，接受过在艺术意义上使用颜色的

培训，其使用颜色的效果仍然会受到色彩偏见的深刻影响。一般的学生不知道颜色如何影响消费者的选择，如何影响人的健康和幸福甚至人本身。艺术家们学习过如何在各种类型绘画中使用颜色和如何在一个二维介质中操纵光与影，但这与对色彩的真正理解相去甚远。我们真正应该去了解的是如何从周围的色彩中获得最大的好处。

在中世纪，色彩有巨大的力量，形成了与欧洲社会的紧密联系。颜色与星体有关：黄色代表太阳，白色代表月球，红色代表火星，绿色代表水星，蓝色代表木星。从纹章学来看，黑色代表忏悔，红色代表勇气，蓝色代表虔诚，绿色代表希望，紫色代表高贵或社会阶级。

从出生开始，我们就对颜色有着根深蒂固的偏见，我们每个人都会对颜色产生偏见。虽然了解颜色并加以利用对每个人都有好处，但这一点对于设计师来说是至关重要的。一个设计师在与客户合作时，不应该让自己的色彩偏见影响对颜色的处理。例如，如果一个设计师与一位客户合作，客户最喜欢的颜色是黄绿色，而设计师碰巧不喜欢黄绿色，那么设计师应该能够抛开偏见，准备一个吸引人的配色方案，这个方案要能够同时满足客户和设计师的审美需求。不幸的是，一些设计师试图说服客户不要使用自己喜欢的颜色。这是在误导客户，不应该发生。设计师的工作就是要能够通过熟练地操纵色彩和光，使选择的任何颜色都能发挥最大的效用。无论你是专业的色彩工作者，还是仅仅想从色彩的运用中取得一定的收获，摆脱色彩偏见都是至关重要的。

个人色彩偏好	
目的	定义色彩偏好及其关联
材料	书写工具
描述	列出你最喜欢的三种颜色； 对于每种颜色，写下你对那种颜色的第一个想法或第一段记忆。注意快乐的记忆和喜欢的颜色之间的关系，反之亦然
时长	可作为下次班会讨论的家庭作业

色彩反应训练	
目的	研究对色彩的感受
材料	不同色彩的包装纸
描述	教师举起一张彩色的建筑纸，在教室里走来走去，让学生用一个词来描述这种颜色。例如，举着粉红色的建筑纸时，你可能会联想到棉花糖、橡皮擦、婴儿、女孩和情人节卡片等。通过这些回答，教师可以引导学生针对人们对特定颜色的反应展开讨论
时长	一节课

色彩与态度	
目的	帮助人们理解色彩是如何影响人们对其他人的态度的
材料	无
描述	教师给出以下场景： 1. 午夜时分，一个女人穿着红色迷你裙站在街角的路灯下。你对她有什么看法？颜色对你的看法有影响吗？ 2. 你在街上遇到一个推婴儿车的人，那个婴儿穿着一身蓝色的衣服。你对这个婴儿有什么看法？ 3. 一个年轻人穿着一件粉红色的衬衫和一条粉红色的裤子。你对他有什么看法？ 4. 一位老妇人穿着一身素净的黑色衣服。你对她有什么看法？ 5. 一位年轻女子穿着一身中性的黑色衣服。你对她有什么看法？
时长	一节课或更长时间，由教师自主决定

第四章

色彩和生物体

PART

4

如果没有光，生命就不复存在。植物通过光合作用获取太阳能，并通过食物链向其他生物提供能量。人类和动物通过视觉和其他光反应对光产生依赖。光的生物效应是各种光医疗和诊断技术的基础。光线也会产生有害的影响。例如，大气中的臭氧保护生物免受紫外线辐射的伤害。由于臭氧层的退化，到达地球表面的紫外线增强，可能提高人类患上皮肤癌和皮肤老化的概率，对农业、海洋中的浮游生物和水生食物链也会产生不良影响。人们对光之于生物体的重要作用的认知促进了光生物学的发展以及相关科学研究。

本章描述了动物和植物受光影响的几种方式。其中一些影响是有益的（让生命的存续变得可能），而另一些是非常有害的。然而，事实上，我们对光之于包括人类在内的生物体的影响知之甚少。光生物学的目标大致可分为以下几类：

- 开发控制光对我们的环境产生有利影响的方式。
- 开发保护包括人类在内的生物免受光的负面影响的方法。
- 开发用于生命研究的光化学工具和提高生命质量的光化学产品。
- 光化学疗法在医学上的应用与发展。

由于认识到光对生物体的影响（包括有益的和有害的）以及对相关科学的需要，美国光生物学学会于 1972 年成立。学会每年都会邀请国际会员举行会议，发行国际期刊《光化学和光生物学》，提供有关光生物学的资讯。美国光生物学学会的成员研究与光和生物的相互作用有关的各种课题。下面介绍一些前沿的光生物学的研究领域和它们的重要性。

一、有伤害，也有治愈——光医学

虽然避开阳光就等于失去了生活的一大乐趣。但是，缺乏对光的潜在的不利影响的了解可能会带来问题，甚至导致严重的后果。事实上，至少有 25 种疾病是由阳光引起或加重的。光医学领域包含对这类疾病的研究和治疗。

【光的负面影响】

阳光与几种皮肤病有关，包括皮肤的过早老化和皮肤癌。皮肤对阳光的敏感性是由个体产生黑色素的能力决定的，黑色素有助于保护皮肤免受阳光伤害。生成黑色素的遗传变异、生活的地理位置、个人的生活习惯决定了一个人皮肤老化和患皮肤癌症（基底细胞癌、鳞状细胞癌，恶性黑色素瘤）的可能性。例如，在一种被称为着色性干皮症的遗传疾病中，细胞修复阳光损伤的能力不足，导致对阳光过分敏感和斑点生成，容易诱发皮肤癌。某些药物或化学物质也会增强皮肤对阳光的反应，导致短暂的光毒性效应或慢性的光过敏。在血红蛋白的合成过程中，某些酶的遗传缺陷导致卟啉代

谢过剩。过剩的卟啉会吸收光线，导致严重的光过敏。

【光的正面影响】

光医学也关注光的有益影响。例如，光疗法可以治疗新生儿黄疸和银屑病。目前正在探索利用光技术治疗肿瘤并抑制引发艾滋病的人类免疫缺陷病毒（human immunodeficiency virus，HIV）的活性。医学界已经存在或正在开发针对多种疾病的光治疗的方法。

【光免疫学】

光照会影响免疫系统。例如，用紫外线照射小白鼠，不仅会让暴露在紫外线下的部位产生皮肤肿瘤，而且会改变小白鼠的免疫系统，从而使肿瘤转移到未暴露于紫外线下的区域。这项研究可能有助于解释人类皮肤癌的分子基础。目前，许多光生物学实验室正在积极研究光对免疫系统的影响。

【环境光生物学】

环境光生物学是一个新兴的、跨学科的研究领域。它关注的是人造光对人类环境的影响，太阳光对生态系统的影响以及人类活动对到达地球表面的太阳光的影响。

通过释放含氢氯氟烃，人类有能力通过破坏平流层中的臭氧层来改变太阳光的光谱分布，这会滤除许多短波的紫外线辐射。臭氧层的变化会对生态环境造成怎样的影响？会对农业造成危害吗？会导致人类患皮肤癌的风险增加吗？这些是环境光生物学研究的问题。

人造光对人类环境的作用才刚刚开始受到重视。在实验室中培养的哺乳动物细胞在荧光灯下会发生基因突变。眼睛吸收的光会影响松果体的功能。可见光，特别是红光，能穿透细胞组织。除了那些受视觉调节的光之外，还有其他对人类有益的光效应吗？人类接收眼外光的可能性是未来研究的一个令人兴奋的问题。（有关这个问题的更多信息，请参见本书第十二章。）

【光敏反应】

光敏反应不仅发生在人类身上，也发生在其他生物身上。例如，有些植物含有强效的进行光合作用的化学物质。当牛、羊或其他动物吃掉这些植物时，它们会变得对光敏感，待在阳光下甚至会死亡。有肝脏功能障碍的食草动物也会变得对光敏感，因为其体内积累了含光敏物质的代谢物。甚至食物也会遭受光损伤，一些零食，如土豆和玉米片，在光照下会产生异味，这是烹饪后薯条中残留的不饱和脂肪的光氧化造成的。

【紫外线辐射的影响】

研究紫外线辐射的光生物学家关注的是识别由于吸收紫外线而在活体组织中发生的光化学变化，并确定细胞对该变化的生化和生理反应。近年来在光化学研究领域中最重要的发现是，所有细胞都具有修复紫外线辐射导致的脱氧核糖核酸（DNA）损伤的能力。现在我们知道，当 DNA 被其他类型的辐射（比如 X 光和化学致癌物）破坏后，细胞也可以修复它的 DNA。此外，正常的细胞代谢会产生破坏 DNA 的物质，而细胞中的 DNA 修复系统在保护遗传物质免受

损伤中发挥着重要作用。

光诱导的 DNA 损伤可能导致细胞老化。许多早期关于衰老的理论已被整合到遗传学中，该理论的基本前提是细胞或生物体的正常生存取决于其 DNA 是否具有正常功能。如果无法正确修复 DNA 损伤，生物体将老化。遗传学家已经发现，有遗传病的患者的细胞容易过早衰老，无法正常修复 DNA。

【光化学】

光化学反应是生物体对光的化学反应，对包括人类在内的所有生物体生存都有重要影响。光化学是对光化学反应的研究。理解和控制任何光化学反应的过程都需要掌握光化学的知识。光化学家使用现代化学的分析工具（包括多种分光镜的使用）研究光化学反应。一旦知道了光化学反应的详细原理，通常就有可能知道如何改变光化学反应，从而提高有益反应的效率或抑制有害反应。

光化学作为生物学研究的工具正变得越来越重要。例如，可以通过研究合成光化学模型来加强对许多复杂的光生物学问题的理解。光化学也可用于研究复杂生物结构中分子的空间关系。在这项研究中，光被用来诱导相邻分子之间的化学键，对生成的附着物的鉴定有着显示生物结构中分子的空间关系的作用。

许多重要的工业领域都基于光化学，影印、摄影和光刻只是几个例子。而且，有时可以使用阳光改变天然和合成的化学品（比如药物，除草剂和杀虫剂）的性质。比如，阳光会改变汽车尾气的性质，会造成烟雾。因此，重要的是研究所有可能暴露在阳光下的常见化学物质的光化学反应。

【光谱学】

光化学的第一定律指出，只有被吸收的光才能产生化学反应。光谱学家研究分子对光的吸收和反射。光谱学可以提供有关分子的化学结构及其可假设的能态的信息，也可用于确定材料中特定化学物质的含量。光谱学的分析技术非常敏感，通常是工业质量控制、医学分析、环境污染物监测、矿石分析等精细行业才会用到的技术。光化学家可以运用许多光谱学的技术，包括基于各种激光器的光谱技术。光声光谱技术是最新的创新，可以用来确定固体材料和液体溶液的光谱。

光生物学的不断进步取决于能否及时开发新光源以解决特定问题，以及用于测量光的强度和光谱质量的设备。比如，只有在制造出合适的紫外线光源后，才能开发出常用的针对银屑病的光疗法。光生物学的一些更先进的发展是基于新型激光设备的诞生，如细胞分选仪、荧光细胞成像仪和光声光谱检测仪。

二、生命活动深受光的影响——感光生物学

【生物钟学】

无论是植物还是动物，都能在不受外界光线的影响下辨别时间。光对生物体对时间的感觉有重要的影响，这个现象也被称为生物钟。灯光使照明周期与白天和黑夜保持同步，调节白昼的长短，甚至在一定条件下可以停止或启动黑暗。动物对昼长变化的反应是伴随着繁殖、迁徙、过冬等行为进行的。

人的敏锐度随时间而变化，体温、血压和其他生理功能也一样。人体对药物的敏感性也会随着昼夜的节律而变化：在一天中的某时，这个剂量是有毒的，在一天中的另一个时间，这个剂量可能是耐受的。大多数旅行者都有过时差反应，这是人的生物钟不适应的结果。了解和控制昼夜节律有望显著改善我们的生活质量。

随着气温的下降和日照的减少，人们很自然地会患上"冬季抑郁症"，季节性情绪失调（Seasonal Affective Disorder，SAD）就是一种抑郁症，与白昼变短导致的日照不足有关。SAD会导致人需要更多的睡眠，感到疲劳，体重增加，缺乏性欲。SAD表现为临床抑郁，但随着春季的到来，其症状逐渐减轻。光、暗的周期性变化对人体节律的影响最大。直到最近，对SAD的主要治疗方法还是让病人每周几次，每次几小时坐在诊所的治疗灯前。现在，病人可以以合理的价格买到便携式设备，可以在办公桌前，在头顶上安装全光谱灯，让病人在接受治疗的同时读书、工作、看电视。一般的病人在三到四天内就开始转好。

缺乏光照也会破坏松果体中褪黑激素的分泌。正常情况下，从晚上9点左右开始，松果体分泌褪黑素的量会增加。在SAD患者中，松果体开始分泌褪黑素的时间会延迟。然而，这究竟是疾病的征兆还是病因，尚不清楚。（有关这个问题的更详细的信息，请参阅本书第十二章。）

在光缺失的问题上，光生物学家理查德·沃特曼和朱迪·沃特曼说：

近年来，人们对SAD和另一种行为障碍越来越感兴趣，另一种行为障碍是经前综合征（Premenstrual Syndrome，PMS），它与SAD有相同的症状，包括抑郁、嗜睡和无法集中注意力，并伴有间歇性

的暴饮暴食和体重增加。这种症状往往是循环的，在一个月（妇女的经期之前）或一年（一般是秋、冬季）的特定时间反复出现。

现在看来，SAD 和 PMS 是人体的两个不同系统的生理与化学反应受到干扰的结果。其中一个系统涉及褪黑激素，它影响情绪和主观上的能量水平，另一个系统涉及雌激素和孕激素，它调节女性的生理周期，影响妇女的情绪。这两个系统都受到地球的光、暗周期的影响。事实上，光、暗周期性变化似乎是 SAD 和 PMS 循环发病的基础。

值得注意的是，即使那些未患有 SAD 或 PMS 的人仍然会受到光、暗周期性变化的强烈影响。事实上，行为的季节性变化对正常人和 SAD、PMS 的患者都有影响。在随机挑选的 200 名受试者中，50% 的人说他们在秋天和冬天缺乏活力，47% 的人说他们在秋天和冬天体重增加，31% 的人说他们更嗜睡，31% 的人说他们对社交活动不那么感兴趣。这项研究的结论是，很大一部分人患有轻度的SAD。此外，人们怀疑现代的生活方式减少了我们暴露在自然光下的时间，从而增加了染上季节性抑郁症的概率。在阳光充足的圣地亚哥，一项针对健康的老年人的研究发现，每 24 个小时中，男性平均只在阳光下待 75 分钟，女性平均只待 20 分钟。理查德·沃特曼说："我们不需要所有人都生活在加利福尼亚，但也许大多数人需要像我们的祖先那样更多地暴露在阳光下。也许就像坐办公室的职员健身以弥补缺乏的锻炼一样，从事室内工作的人也需要充足的光照。"

【光形态的建设作用】

大自然中有许多吸收光的分子，这些分子使生物体能够对自然

光的变化做出反应。光信号可以调节种子的萌发、叶的扩张、茎的伸长、花的生长和色素的合成等生物体的结构和形态的变化。对光的反应赋予了生物体巨大的生存优势。比如，要使种子在第一次霜冻前萌发，又能使其在光合作用中积累足够的能量以支持春季幼苗的生长，时间必须非常精确。

当前，温室中的种植者通过人为调节后昼的长度来影响诸如百合和一品红等花卉作物的生长。随着对光控制的更多了解，对光形态的其他商业应用也应运而生。这些研究和应用可以提高农作物对外部环境变化的抵抗力。

【光运动】

光运动涉及任何以光为媒介的导致有机体运动的行为。一个常见的例子是植物向光源弯曲。有些花，如向日葵，整天都朝向太阳。可以移动的有机体对光线的反应是朝向光源或远离光源。这种能力在生态学上是很重要的，因为它能使进行光合作用的生物选择光线充足的环境，它取决于生物体是否能够确定光的强度和方向。有些生物利用太阳作为迁徙（欧椋鸟）或觅食（蜜蜂）的指南针。

由于光是一种易于操纵的刺激物，因此与其他刺激或响应系统的研究相比，光运动的研究特别有吸引力。光运动的研究将促进我们对生物体的行为及其分子基础的理解。关于不同生物如何感知光的方向和强度的许多激动人心的研究仍在进行。

【光感知】

无论是无脊椎动物还是脊椎动物，除了真实的眼睛之外，其他

感受器对光线的感知能力都得到了很好的证明。一个典型的例子就是麻雀。它利用昼长的周期性年际变化使其繁殖周期与适当的季节同步。麻雀的光信号的受体不是在眼睛里，而是在大脑里。它通过头顶的羽毛、皮肤和头骨吸收光线。

　　大多数的哺乳动物对光线的吸收似乎是由眼睛完成的。一个有据可查的例外是，在新生（非成年）大鼠中，眼睛之外的光感会影响松果体分泌血清素的水平。如果视网膜外感光也发生在新生儿中，则应重新考虑医院中偶尔出现的极端的照明条件。如果它应用在成年的哺乳动物身上，那么当前使用的人工照明方案可能需要调整。

　　当前的研究表明，光可以通过眼睛以外的感受器穿透人体，影响人的活动。纽约盲人协会已经研究了钕光源对弱视患者和盲人的益处。钕灯发出的光谱能量与普通白炽灯发出的光谱能量不同，紫外线辐射减少 30%，红外线辐射减少 20%~28%。在评估为弱视患者配置的光源时，临床上最重要的和一般光源的区别是 570~610 纳米范围内的黄光辐射大幅下降。观看彩色物体时的视觉印象是生动的类似于在阳光充足的情况下的视觉，这对于必须在葡萄糖测试中看见颜色匹配条的糖尿病患者来说意义重大。在查看两对比度视力表，对比敏感度表和阅读有关材料时，黑白之间的对比度会增加。由于发出的黄色辐射减少，白色显得更白，黑色显得更黑，钕光源对于患有色素性视网膜炎、视神经萎缩、青光眼和增生性玻璃体视网膜病变的糖尿病患者来说是非常有益的。

　　先前我们已经确定，颜色是指由眼睛接收、由大脑解释的、对频率范围很窄的电磁波产生的光的视觉感受。通过视觉感受，光和颜色会影响人体内的化学反应。我们对可见光范围以外的电磁辐射也很敏感，这一点可以从晒伤中得到证明，晒伤是由我们看不见的紫外线引起的。在最基本的层面上，人体以纯热的形式吸收电磁能

量。令人震惊的是，就像食物在微波炉中加热一样，也可以在充满辐射的环境中加热人体的细胞。这就是为什么要采取预防措施来阻止电磁辐射在电视机、微波炉和计算机前的扩散，即使有时无法百分之百阻止电磁辐射的扩散。

光生物学家正在研究的问题是与色觉同时发生的生理和化学反应是否会对人类的生理活动和行为产生影响，眼睛是否不必参与对色觉的反应。像微波或射频辐射一样，颜色也可以通过完全独立的过程（比如直接穿过皮肤）被人体感知。我们对一组儿童进行了一项重要的研究，让他们的教室从橙色和白色变为灰色和宝蓝色。班上孩子的血压平均下降了17%，但所有的孩子都是盲人。

三、与疾病作斗争——色彩和光与人体的生理反应

传统上，建筑师、室内设计师和照明工程师普遍认为，室内光的主要作用是为工作和阅读提供足够的照明，或装饰房间。但是，最近的研究表明，人工照明的环境实际上可能会导致我们受到伤害。例如，照明对人体感到疲劳的过程有很大的影响。

1974年，三位研究人员研究了照明条件对疲劳的影响，研究对象为大学生。研究人员将大学教室改成了自习室，在现有的天花板上装了两盏独立的荧光灯作为光源。第一个光源是全光谱光，与自然光的光谱质量非常相似。第二个光源是标准的冷白色荧光，通常用于办公室和学校等公共场所。在研究进行中的每个小时的前十五分钟和最后十五分钟内，他们对受试者进行了疲劳程度的测试。

为了测量疲劳程度，实验考虑了两种不同的现象：主观疲劳（疲劳、厌倦、疲倦的感觉，只有通过受试者的自我报告才能得到）和

客观疲劳（可以通过对各种任务的表现来客观地监测）。

研究结果表明，与近似自然光的全光谱光相比，受试者暴露在冷白色荧光下后会变得更加疲劳。研究还发现，与冷白色荧光相比，全光谱光可以让人看得更清楚。

这项研究是在 1974 年进行的。研究表明，在办公室和学校常见的冷白色荧光下工作的人会变得疲劳、易怒，他们比在全光谱光下工作的人更容易感到眼疲劳和头痛。其实全光谱光源很容易获得，但是，到目前为止，大多数机构仍在使用冷白色荧光，而它使得工人和学生更容易感到疲劳。而更糟糕的是，许多建筑师和设计人员仍然在推广它。

如果令人容易疲劳是冷白色荧光最严重的危害，那也许是可以忍受的，但是这种失真的人造光源的负面影响实际上在与日俱增。纵观历史，人类大部分时间都是在户外的自然光下度过的。直到最近，也就是在 20 世纪，我们才被人造光、微波和射频辐射包围，并长时间暴露在电脑、吹风机、电视和电子游戏等电子产品带来的电磁场中。工业革命彻底改变了我们的生活方式，它给我们带来了科技的奇迹和完全不符合人类的生物本性的生活。我们将科学技术变成屏障，将太阳的紫外线挡在玻璃窗、挡风玻璃和太阳镜后面，取而代之的是对我们进行轰炸的荧光灯、钠蒸气灯、电视屏幕、手机屏幕和计算机显示器。

现在的人们大多一起床就面对人造光，在缺少自然光的房间里开始一天的生活，远离自然环境。人们一天中的大部分时间都花费在充满人造光的办公室、工厂、商店和学校里，然后在电视屏幕、手机屏幕和计算机显示器前度过晚上，承受着科学技术带来的辐射。令人震惊的是，绝大多数人将时间花在不自然的环境中，而在人工的环境中，颜色和光都处于失真的状态，这与我们生来就适合

生活在阳光下的环境完全不同。

【荧光灯的辐射效果】

在过去的 20 多年中，我们知道荧光灯会产生有害的影响，但是由于法规要求在学校、办公室、医院及其他公共场所中使用荧光灯或其他节能照明系统，因此我们将继续把生产能源的效率放在健康之前。我们必须重新评估这种情况，将人类健康和安全置于成本和利润之前。标准的荧光灯管会发射三种潜在的有害辐射：X 射线、无线电波和极低频（Extremely low frequency，ELF）。这三种辐射可能会完全阻断人体免疫系统的活动。 ELF 是电磁辐射的一种形式，而电线、电动机、计算机显示器、电视和一些家用电器都会发出电磁辐射。研究表明，读数高于 2.0 毫高斯的 ELF 与多种疾病有关，比如白血病和其他恶性肿瘤。当人们远离荧光光源时，ELF 会迅速消散。我们推荐的 ELF 的读数为小于 1.0 毫高斯。如果您长时间在荧光下工作，则需要将光源移至距离身体至少 1 英尺（最好是 3—4 英尺）。

美国国家环境局已将 ELF 归为致癌物，与二噁英、甲醛和多氯联苯（Polychorinated biphenyls，PCB）属于同一等级。10 瓦的荧光灯产生的电磁辐射是 60 瓦的白炽灯泡的 20 多倍。天花板上的荧光灯——几根 20 瓦的荧光灯管可以在人的头顶上产生超过 1.0 毫高斯的电磁辐射。在老式的荧光灯箱中，ELF 经常以有毒的量排放。老式的荧光灯箱使用的是电力变压器，而不是电子镇流器。电子镇流器是一种采用电子技术驱动电光源，使之产生所需光线的电子设备。美国国家环境局认为，荧光灯管中残留的汞具有潜在的毒性，因此在其网站上刊载了荧光灯管、灯泡损坏之后如何处理的说明，

并详细介绍了为防止汞污染而对已燃尽的荧光灯回收利用的信息。

如果把人类健康放在利润和能源效率之后考虑，那么至少应该使用更新过的荧光灯。调光型电子镇流器使荧光灯中发射火花的频率从每秒 60 次增加到每秒 20000 次，使得发射火花的频率比人眼能看到的要快，从而消除了老式的电子镇流器恼人的闪光和嗡嗡声。电子镇流器也可以明显降低 ELF，同时以更少的能耗产生更亮的光。通过在荧光灯的阴极周围设置铅带做屏蔽，可以有效地阻挡 X 射线，以减少释放的有害辐射。约翰·奥特首先观察到，放在靠近荧光灯管末端的阴极附近的天竺葵经常枯萎。德国理论学家弗里茨－阿尔伯特·波普博士最近对 Wi-Fi 进行的实验表明，放置在 Wi-Fi 信号源附近的种子不会发芽。

【生物光子】

波普博士还提出了一个理论，即所有生物都会产生一种叫作生物光子的能量场（光子来自光）。2009 年，日本京都大学进行的研究证明了这一点。该研究证明，人体的确会发出少量的光，这些光在一天中不断波动，在上午 10 点达到最低点，在下午 4 点达到峰值。

生物光子是所有生物产生和利用的微小的光的辐射。例如，当我们食用绿色植物时，我们摄入了在植物生长时使用太阳的能量产生的生物光子。反过来，我们将来自植物的生物光子存储在细胞的 DNA 中，以协调 60 万亿个细胞中发生的每秒 10 万个的化学反应。生物光子与我们体内的所有细胞以光速进行即时通信，而我们对此无能为力。生物光子覆盖了从红外线到紫外线的所有光谱，每种颜色和色度都以不同的频率振动，从而触发 DNA 的特定反应。每个生物光子在耗尽其能量之前都可以触发许多不同的反应。根据波普博

士的理论，由于人们对食物供应和照明条件的干预，我们无法再生活在过去的生物光子丰富的环境中，也打乱了生物光子运动的节奏。

当我们破坏生物光子的自然运动时，我们会给自己造成不可估量的伤害。重要的是要意识到并接受我们确实会产生生物光子的能量场，该能量场会与我们周围的电磁波产生的各种形式的能量进行交互（包括无线电和电视、手机、Wi-Fi、微波炉和人造光源）。现在，研究人员正在研究该交互作用的影响，设计师有很大责任来了解相关技术如何影响客户的健康。根据波普博士的理论，微波会破坏生物光子，因此当我们食用经过微波处理的食物时，我们的食物中的营养素已经遭到了破坏。

【色彩和光的治愈效果】

古希腊人记录了太阳光的治愈能力。1877年，亚瑟·唐斯和托马斯·布朗特发现了太阳光消灭细菌的能力。1903年，尼尔斯·芬森因成功利用光线放射治疗寻常狼疮而获得诺贝尔生理学与医学奖。科学家已经研究了一段时间颜色和光对人体的重要性，但正如我们所看到的，仅在最近十年左右，它才发展成为成熟的光生物学。

光生物学的研究已经开始揭示颜色和光对人体的影响。研究发现，全光谱光（阳光）能够通过增强免疫系统来增强人体的抵抗力，提高血液的携氧能力，增加肾上腺素，从而增加对压力的耐受力，促进性激素的分泌，改善心血管，稳定糖尿病患者的血糖水平。在《科学美国人》杂志上发表的一篇文章中，光生物学家理查德·沃特曼说："可见光显然能够穿透所有哺乳动物的组织，并达到相当的深度，甚至在一只活羊的大脑中也发现了可见光子。想想看，这意味着光照可以直接或间接对哺乳动物产生影响，尽管我们

可能没有意识到。"

20世纪50年代，随着一种全新的治疗新生儿黄疸的方法的诞生，最早被广泛接受的光疗法开始出现。新生儿黄疸是由于胆红素代谢异常，引起血液中胆红素水平升高。婴儿肝脏发育不成熟，往往无法迅速过滤掉废物，从而导致脑损伤和死亡。直到20世纪50年代，输血是针对新生儿黄疸的唯一可行的治疗方法。一位眼尖的英国护士注意到，当医院里的患有黄疸的婴儿被推到窗户附近，放在阳光下时，他们泛黄的皮肤开始褪色。进一步的研究表明，阳光对婴儿有积极的影响，使他们能够排泄出在体内积累的有毒的废物。起初，人们认为光线可以分解胆红素或刺激肝酶的产生，从而加快毒素的过滤，但现在人们发现，穿透婴儿皮肤的阳光会产生可见光子——蓝光。当蓝光与胆红素分子接触时，胆红素分子的物理结构会改变，使毒素溶于水，易于排出。

我们体内的一些分子起着光敏作用，它们可以作为化合物氧化的催化剂。研究表明，人体组织中的光敏物质可以包括食物和药物的成分，比如抗生素中的化合物——四环素，它可以极大地增强某些人对光的反应，在服用四环素类抗生素的同时进行日光浴会大大增强敏感人群晒伤的概率。人体组织对光的间接反应不是由组织对光的吸收引起的，而是由神经元释放的化学信号或血液循环中激素的作用引起的。在一项实验中，幼鼠被持续置于光照下，它们分泌的荷尔蒙受到了很大的影响，以至于生殖器官的发育速度大大加快。

光的颜色对人的影响也在科学家的研究中。科学家发现，绿光在改变温度周期的相位方面最有效，而紫外线和红光的作用最弱。在另一项研究中，类似的结论也表明，绿光抑制某些腺体活动是最有效的。最近关于颜色和光对人体生理反应的影响的研究取得了重要成果。举几个例子有助于说明这一点：

● 在牛身上做的实验催生了一个关于人类肥胖的新假设。长时间在人工光源下饲养的牛比户外饲养的牛要强壮 10%~15%。从牧民的角度来看，在人工光源下饲养牛而不增加额外的饲料成本，可以提高利润。从人类的角度来看，人工光源可能会导致肥胖人群在减肥上花费额外的金钱。

● 吩噻嗪类有机染料与光结合可以使血液中的病毒失去活性。由德国红十字会进行的这项研究成功实现了血液和血液制品（比如治疗性血浆）的光动力学方法的病毒灭活。研究人员指出，当将常规用于照明的荧光灯管替换成更强的光源（比如发光二极管或低压钠灯）时，对病毒的灭活效果更加显著。值得注意的是，使用光动力学方法可以提高杀灭病毒的效率，同时减少对血浆蛋白的损害。

● 另一项研究发现了光敏剂与 600~800 纳米范围的红光结合可以杀死 99% 的感染艾滋病毒的细胞。

● 利用光敏剂和红光对红细胞进行光化学去污，以提高输血的安全性。

● 另一项研究也发现，尽管尚不完全清楚病毒的光失活机制，但仍可以对红细胞进行光动力学方法的灭菌。

● 在另一项研究中，对天然色素的光抗体介导的抗病毒功效进行了比较，测试了两种目标病毒，即单纯疱疹病毒 1 型和辛德比斯病毒。研究表明，虽然多种抗病毒效应在光照条件下发生，但所有活性化合物在黑暗条件下的活性都不显著。

● 有学者研究了太阳辐射对室外大气中细菌水平的影响，发现在平流层的臭氧消耗区域内，大气中太阳辐射的增强可能会导致细菌的增加。

● 得克萨斯州的大气网络报告表明，呼吸系统、心肺系统的疾

病和其他与严重空气污染有关的疾病的发病率正在增加，但其相关的生物机制尚不清楚。太阳中的长波紫外线的杀菌作用是众所周知的，而在长波紫外线含量较高的地区，严重的空气污染造成的中波紫外线的减少可能会导致有害生物的生长。

● 部分学者正在研究使用合适的光敏剂进行癌症的光动力治疗的效果。

● 另一项研究探索了用短波紫外线辐射对血液蛋白产品进行病毒灭活处理的可能性。

● 美国国家眼科研究所正在进行一项研究，以确定新生儿重症监护室使用的荧光灯与早产儿视网膜病变引起的视力丧失之间是否存在联系。每年，大约有600名早产儿失明或弱视。

● 美国太平洋西北国家实验室（Pacific Northwest National Laboratory，PNNL）的马克·雷亚、理查德·史蒂文斯和杰斐逊医学院的乔治·布雷纳德博士正在合作进行一项研究，以了解在褪黑激素的抑制作用下，光与乳腺癌相关的假说，以了解光对乳腺癌的作用。

一个新的研究领域是光对药物的激活作用。由于某些药物在未暴露于正确波长的辐射下时是惰性的，执业医师只能将这样的药物暴露在适当波长的光下。对医疗技术的重新思考催生了一种称为8-甲氧补骨脂素的药物，该药物已与光有效地结合，用于治疗白癜风和银屑病。几个世纪前，古埃及人认识到，与光结合的普通植物具有药效。比如，有一种植物叫作大阿米，是在尼罗河两岸生长的杂草。古埃及医生指出，食用大阿米后不久，人变得更容易晒伤。现在已知大阿米中的活性成分是8-甲氧补骨脂素，它是新一代光对药物的激活作用的原型。

越来越多的证据表明，光和色彩具有的能量不仅仅是环境中的被动成分。光和色彩与一切生物息息相关，没有它，我们将无法生存，但我们才刚刚开始理解它们的深远意义，并发现将其不当使用的负面影响。

生活在不适当的颜色的光线下会导致人体内不完全的代谢或异常的生理反应。麻省理工学院的光生物学家理查德·威特曼评论了适当平衡光源的重要性：

我们现在才开始意识到篡改我们的照明环境可能涉及的生物学问题。最新的证据表明，在冷白色荧光灯下长大的老鼠（大多数学校和办公室里的那种）性腺生长迟缓，而在高压钠灯下长大的老鼠（许多学校里也有）会导致大脑生长异常和肾上腺肥大。此外，在最近给出的关于在使用钠蒸气灯的教室里上学的儿童患病情况的报告中，科学家开始建议照明公司在投入使用新光源之前，对长期暴露在新光源下的生物的反应进行评估。

芝加哥洛约拉大学生物系进行了一项研究，发现最明显的异常情况发生在粉红色荧光灯下饲养的动物身上，其异常反应包括心脏组织中钙沉积过多、凋落物变小、凋落物存活率降低、肿瘤生长（该结论已被 6 个主要医疗中心证实）、强烈的易怒、攻击性和食人倾向。

马萨诸塞州总医院的沃特曼和尼尔在《新英格兰医学杂志》上发表了一篇报告：

大多数美国人大部分时间都待在室内，暴露在人造光源下，而人造光源的光谱与阳光有明显的不同。日光荧光灯管几乎不提供长

波紫外线，发射的黄色和红色辐射的比率与阳光中的比率完全不同。长时间暴露在人造光源下可能会发生生理上的变化，这样的推测似乎看起来没那么离谱。也许现在是时候建议联邦机构考虑是否有必要调节商业上可使用的光源的光谱组合了。

20世纪50年代末，在凯瑟琳·西德诺博士的指导下，芝加哥大学医学中心进行了一项令人震惊的光实验。六年来，西德诺博士一直在给老鼠注射致癌的化学物质，同时把它们放在不同的光照条件下，一些被放置在完全黑暗的环境中，另一些被放置在不同的人造光源下。

西德诺博士注意到，在完全黑暗的环境中，老鼠的皮毛质地柔软而光滑，厚且发达。同一品种的老鼠暴露在人造光源下，它们的头顶完全光秃，而且一直秃到它们的背部。在人造光下饲养的老鼠的肿瘤明显大于在完全黑暗中饲养的老鼠的肿瘤。

美国环境系统研究所在1970年至1973年间进行了一项更深入的研究，将与阳光极为相似的全光谱荧光灯与冷白色、暖白色、粉红色和黑色荧光灯进行了比较，以了解它们对黑色素瘤（一种毒性特别强的癌症）的影响。研究人员给老鼠注射了癌细胞，并把老鼠分成不同的组，接受不同条件的照明。老鼠尸检显示，与在全光谱光下饲养的老鼠相比，在冷白色荧光灯下饲养的老鼠的肿瘤更大。应当指出的是，冷白色荧光灯是学校和办公室中最常见的照明。

无论是显色性还是最大限度地保护人类健康，阳光都是理想的光。人工照明的目标应该尽可能地复制阳光，因为阳光包含着所有对人类可见的颜色，甚至更多的对人类不可见的颜色，例如，阳光中含有常遭人们误解的紫外线。

【紫外线——朋友还是敌人？】

人类看不到紫外线，但它仍然影响着我们。紫外线直接关系到人类的健康。如果将皮肤过度暴露于紫外线中，可能会导致皮肤癌，但事实上，紫外线的好处远远大于其负面影响，但这并不是建议一个人应该在阳光下曝晒。建议每天适度暴露在阳光下，在阳光下步行的时间不要超过 10~15 分钟。最小限度的暴露对那些一生中大部分时间都被锁在人工照明下的办公室里的人来说是有好处的，午休时在阳光下走几分钟会产生奇妙的效果。

一百多年来，人们已经知道阳光中的紫外线有抗菌作用，引起炭疽、鼠疫、霍乱和痢疾的细菌都对紫外线敏感。有了这些发现，日光浴疗法的时代开始了。1903 年，尼尔斯·芬森因其通过光线放射治疗寻常狼疮的成就而获得了诺贝尔奖。日光浴作为一种治疗方法一直延续到 20 世纪 30 年代，但随着 1938 年以青霉素为首的神奇药物的发明而突然中止。现代技术的进步很快就几乎抹杀了过时的日光浴疗法。然而，在过去的几十年里，一个令人担忧的现象已经浮出水面，现在越来越多的细菌对特效药产生了抗药性，阳光的抗菌作用却没有减弱。

尽管大量的药物研究仍在继续，但光生物学家仍在继续研究可以用来与疾病作斗争的阳光中的紫外线波长。相关研究报告显示，紫外线已成功用于抵抗感染和疾病，如腹膜炎、病毒性肺炎、腮腺炎、真菌感染和支气管哮喘。1976 年，赫丁博士在《癌症研究》杂志上发表报告说，紫外线可以灭活并摧毁导致癌症的病毒。进一步的研究表明，暴露在有限的紫外线或自然光下（不足以使皮肤变红），会增加人体血液中白细胞的数量，而白细胞在人体免疫系统和抵御细菌方面起着主导作用。在实验中，单次暴露在阳光下的动

物在治疗后长达三周的时间内，其白细胞的数量会增加。但是照射阳光的剂量必须足够小，以免造成晒伤。如果长时间暴露在阳光下造成晒伤，那么负面影响可能会超过正面影响。

四、促进患者的健康——医疗护理机构的色彩和光

为医疗机构选择的灯光可能对病人有明显的影响，休斯敦卫理公会医院就是一个很好的例子。医院决定在新的建设阶段利用颜色的力量来促进患者和员工的健康。一位专门从事医疗护理机构室内设计的色彩顾问建议在治疗区应尽量避免使用紫色系的颜色，因为它们会干扰眼睛的焦点，而且会留下黄绿色的残影；白色对人的情感状态没有影响，几乎没有治疗作用，因此不建议使用白色。顾问也不推荐使用黄绿色，因为它在皮肤上的反射使脸色苍白，还建议不要在病人休息和等待的区域使用条纹，因为条纹可能造成持续的紧张，特别是当条纹在病房的脚墙上弯曲时，可能会引起患者不适。

这个例子也表明，在任何环境中使用统一的颜色都是错误的。颜色的多样性提供了医疗和保健中必要的刺激。顾问为卫理公会医院开发了三套互补色：绿色和玫瑰色，代表绿色和红色的色轮组合；蓝色和桃红色用于手术室、重症监护室和病房等患者活动的区域，因为房间的侧壁和床头会反射墙壁的颜色，所以床头的颜色是中性的；梅子色和黄色的组合来自色轮中紫色和黄色的互补，用于医院的特殊区域，如问诊和公共区域，但通常不用于患者活动的区域。通过将特定的颜色限制在特定的楼层和区域，顾问能够消除相关人员将错误的椅子放置在错误的房间中的可能。这些颜色从灰色调演变成有明有暗的正确色值。互补色可提供另外一种舒缓

或刺激的效果，并且提供长期有效的平衡。整个医院都以温暖的中性灰色和米色为背景。纯灰色不是适合医疗保健环境的颜色，它显得寒冷，容易发黑，从而导致患者产生抑郁的情绪。中性色还专门用于较大的材料表面，如大理石瓷砖地板、陶瓷和层压材料，并在容易损耗的材料的颜色选择上提供了更多的可能性，如油漆、织物和地毯。

色彩与光练习

色彩和光的效果	
目的	了解色彩和光对人类的影响
材料	教室环境中使用的照明系统（大多数情况下可能是荧光灯）
描述	让学生做一个调色作业，可以使用第一章中概述的其中之一。在作业进行到一半时，确保所有的窗幔都打开，让自然光进入，并关掉荧光灯。学生们的第一反应是不管外面有多亮，空间都太暗了。让他们等一分钟，让他们的眼睛适应新的照明水平。让学生继续完成调色作业。比较不同的光照条件下的色彩混合效果。那么结果如何？讨论颜色是否更明亮、更纯净。同时，在关灯后立即询问学生是否注意到自己视觉的变化。你可能会收到这样的回应："我的眼睛感觉更柔和了""我的眼睛没有那么紧张"。然后你可以向他们重申，荧光灯的频闪如何导致瞳孔不断扩大和收缩，使眼睛疲劳。（如需其他资料，请参阅第二章。）这是一个非常简单，但戏剧性的练习，解释色彩和光如何影响人类（如果你的教室里没有荧光灯，那就太幸运了！）
时长	一节课

色彩和光对人类生理反应的影响	
目的	显示色彩如何影响人类的生理反应
材料	泡泡糖粉色和淡蓝色的建筑用纸，大到足以包围一个人的视野
描述	选择一个学生（选择班里最强壮的男生会让效果更加明显），让他站在教室前面，双手合十，手臂与身体成 90 度角。按下他的手，指示他抵抗。在大多数情况下，受试者可以抵抗你的压力。从班级中选择一名助手，站在受试者身后，拿着粉红色的图画纸，环绕受试者的视野。让受试者看几秒钟粉红色的建筑纸。当他的手臂再次向前伸展时，要求受试者再次抵抗你的压力。其结果是受试者无法抵抗，他的手臂会下垂。让助手将粉红色的建筑纸从视野中移开，让受试者的手臂休息一会儿。询问受试者是否想要恢复力量。然后，重复这个过程，以同样的方式使用蓝色的建筑纸。受试者的力量在蓝色建筑纸包围其视野的条件下将会奇迹般地恢复。 这是一种极具戏剧性的方式，可以向人们展示颜色在无意识的情况下如何影响他们
时长	大约 15 到 20 分钟，用于引出颜色如何在生理上影响我们的讨论

PART

5

在与设计相关的出版物中，我们经常遇到关于色彩的心理方面的绝对肯定的说法，但出于两个原因，要准确地下结论其实是非常困难的：一方面，心理上的判断通常是高度主观的，并对个体的解释持开放态度；另一方面，色彩和光的相互作用如此错综复杂，甚至在实验室里都很难把它们分开。由于其复杂性，关于色彩和光对心理的影响的研究结果往往是矛盾的。一些早期的实验室中的研究由于其样本量小而不具代表性，不能定义颜色刺激，不能为实验设计可控的变量，并在提供的数据之外进行推理而受到尖锐的批评。依赖早期研究的后续作者往往只是引用他们的发现，而得出的结论实际上是毫无根据和未经证实的。

最常被引用的关于色彩如何影响人类行为的研究是库尔特·戈尔茨坦在 1942 年进行的一项研究，但是这项研究的变量控制存在严重的问题。戈尔茨坦根据对中枢神经系统器质性疾病患者的观察和实验，提出了一种关于颜色的行为理论。这些患者的症状为运动功能受损，如步态不稳或颤抖，无法准确估计时间、物体的大小和重量。戈尔茨坦的实验只针对 3~5 名患者，使用的颜色刺激是彩色的纸、彩色的房间、彩色的灯和彩色的衣服，实验中并未控制变量，如颜色的饱和度和色值、纹理等。此外，他的观测既没有提供数据

结果，也没有提供统计分析。他观察到的是在绿色环境下，患者的行为较为正常，而在红色环境下，患者的行为变得异常。比如，在绿色环境中，患者估计时间更准确，而在红色环境中，他们更易估计错误。

通过对脑损伤患者的研究，戈尔茨坦提出了他认为适用于所有人的理论。他认为红色对感官有一种"扩张性"的影响，能够在情绪和运动行为上诱导人达到兴奋状态。绿色在大自然中具有"收缩性"，能够使人感到宁静。戈尔茨坦的理论是基于颜色和情绪状态之间存在一对一的映射关系这一概念形成的，这似乎过分简化了将颜色和情绪联系起来的复杂过程。他的理论还没有得到后来的研究证实，但已经在我们的文化中根深蒂固，即红色令人兴奋，绿色（或蓝色）令人平静。不幸的是，我们对人类对颜色的心理反应的概念所基于的大多数的早期的颜色研究同样没有控制变量，这些研究的结果也值得怀疑。

尽管准确测量人们对色彩的心理反应是非常困难的，但一些可靠的研究已经清楚地表明了人的心理反应与颜色之间的重要关系，包括以下几个方面：色彩偏好、色彩与温度感知的关系、色彩对感知物体重量的影响、色彩和空间感、色彩对感知得到的食品风味及其可接受性的影响、色彩和唤醒反应。虽然结果很难确定，但在色彩心理学领域寻找答案本身就是一件有趣的事情。

一、色彩可能带有信号特性——色彩的唤醒特征

大多数人认为红色令人兴奋，蓝色令人平静，但这是真的吗？许多研究都试图回答这个问题。一些学者研究了诸如心率、血压等

生理反应，而另一些学者更侧重于主观的心理反应。汉弗莱在 1976 年假设红色可能具有独特的信号特性。他指出，红色是自然界中最常见的颜色信号，这是因为红色与绿叶、蓝天形成了很好的对比。此外，因为红色是血液的颜色，动物很容易接触到它。问题来自红色信号的模糊性——它可以通过性展示或可食用的食物发出接近的信号，也可以通过攻击行为或对有毒物质的警告发出回避的信号。汉弗莱认为，人们对红色的反应是本能的，其目的是让人们做好准备，采取某种由环境决定的行动。

红色可能带有信号特性，对生物体来说是一种唤醒机制；然而，即使在自然界中，颜色的唤醒作用也不太可能持续过短的时间，尤其是在特定的环境下。因此，到目前为止认为某些颜色的墙壁会让一个人更兴奋或更警觉的观点还未得到证实。古德费洛和史密斯在 1973 年发现目前还没有证据支持这样的普遍观点，即红色会损害运动协调能力，蓝色则促进了这种能力。阿姆和维金斯在 1962 年发现，在感知运动的稳定性的任务中，红色和蓝色的光照对高焦虑和低焦虑的受试者没有影响。斯梅茨在 1969 年让受试者估计他们在红光和蓝光下完成同一个任务使用的时间，结果好坏参半。考德威尔和琼斯在 1985 年发现在红色、蓝色和白色光下，受使者的计数效率没有显著差异。

两种常见的测量唤醒机制的生理指标是大脑中电活动的变化和皮肤电导（电阻）的变化。杰勒德在 1958 年利用红光、蓝光和白光进行了一项全面且变量控制良好的研究，发现除了心率外，所有生理指标在红光和蓝光照射下的变化都有统计学意义。与红色光相比，蓝色光下的受试者血压和呼吸频率较低，脑电波频率较高。杰勒德提醒读者注意他发现的普遍性，但是他的研究只针对男性大学生，他们可能无法代表所有人。

其他研究的结果可能不那么明确。当欧文、莱纳和威尔逊于 1961 年在五分钟内呈现出四种不同颜色的灯光时（红色、蓝色、绿色和黄色），实验的结果略为复杂，但研究人员没有说明亮度这个变量是否得到控制，或者如何被控制。试图确定红色比蓝色更令人兴奋的研究是广泛的，而且包含了各种不同的结果。为了澄清目前复杂的情况，我们在准备博士学位的研究数据时，也亲自研究了红色和蓝色的问题。当我们研究色彩的生理效应时，我们也研究了色彩的唤醒特征，这就是我们把它写在这一章当中的原因。

【法尔曼色彩唤醒研究】

我们的研究调查了室内颜料颜色（蓝色、红色、黄色）对受试者的任务执行力的影响（由脉冲分数的组合表示），以确定教育设施、商业设施和住宅内部使用的最佳色彩。人们期望可以更好地理解颜色对人类的影响，以帮助他们在室内环境中更高效地执行任务并减轻压力。我们的研究选择了室内使用的颜料作为研究对象。这项研究的一个特点就是对颜色的精确控制。利用光谱分析和计算机技术，我们选择红色、黄色和蓝色，并精确控制其饱和度和亮度。我们使用了 42 个随机选择的男性和女性受试者进行色盲前测和试点研究。

在我们的研究中，为了消除光照下产生疲劳的变量，受试者被交替安置在特别构建的环境中，环境的颜色分别是受控制的红色、黄色和蓝色。在我们构建的环境中，受试者在测试脉搏的同时，进行计算、阅读和运动等活动。根据之前的研究，我们希望发现红色比蓝色更能引起兴奋，三种颜色的表现也会有所不同。与之前的研究不同，这项研究精确地控制了光照条件。研究发现，相同饱和度

和亮度的颜料会导致受试者的表现分数相似，而这并不能证明红色比蓝色更能引起人们兴奋这一观点。

看来，变量控制不到位的色彩研究最有可能发现红色和蓝色的唤醒机制是不同的，而那些变量控制良好的研究在生理指标的测量上没有发现红色和蓝色之间有明显的不同。红色和蓝色的生理效应可能仍然存在差异，但这似乎更是后天学习的结果。换句话说，如果我们已经相信红色是令人兴奋的，我们就会相信它真的是令人兴奋的。

二、对一种颜色的偏爱是动态的——色彩偏好

色彩偏好是色彩研究的热点之一，近一百年的研究探索了感觉、情绪和颜色之间的关系。研究这一领域的重要问题就是确定究竟什么是色彩偏好。早期的研究支持这样一种观点，即特定的偏好与特定的颜色之间有着紧密的联系。这些联系中有许多都带有感情色彩，使得研究人员质疑某些颜色是否能始终如一地引起某种情感反应。他们想知道颜色和人之间是否存在一种内在的关系，从而导致某种情绪反应，还是说特定颜色和情绪之间的联系纯粹是一种认知上的联系。研究人员想要发现颜色和情绪之间的联系是天生的、本能的，还是后天习得的。

在早期的一些研究中，颜色偏好是由单一的评价维度来衡量的，比如愉悦度或不愉悦度。对某一种颜色的高愉悦度就成了高偏好的同义词。20 世纪 50 年代后期，一个专门研究色彩和各种情绪基调（情绪）之间的关系的专业发展起来。从这个专业中诞生了"安全感色彩""愉悦色彩""活跃色彩"等流行概念，这些概念受到了流行

作家、室内设计师和时尚顾问的青睐，但他们并没有充分认识到这样的反应只是色彩和光的生理效应中很小的一部分。

众所周知，早期对颜色偏好的研究缺乏足够的变量控制。色相（颜色本身）、色值（颜色的明暗程度）和饱和度（颜色的鲜艳程度）这三个色彩的基本属性作为变量在实验中很少受到控制，在统计结果中也没有得到考虑，导致了严重的失真，甚至产生无效的结果。早期研究的另一个问题是，他们没有控制颜色呈现的顺序，也没有充分考虑到照明条件。早期对颜色偏好的研究几乎完全集中在颜色本身，而不考虑其他重要的变量。研究人员根据最喜欢和最不喜欢的颜色来展示他们的发现，通常认为红色、蓝色和绿色是最受欢迎的颜色，而黄色和橙色是最不受欢迎的颜色。研究人员很少考虑色值或饱和度会影响人的判断。比如，一个人可能觉得淡蓝色的天空有吸引力，但不喜欢深海军蓝或靛蓝色；其他人可能觉得深紫红色很有吸引力，但可能不喜欢粉色。然而，所有这些颜色都属于红色或蓝色。

在对变量有充分控制的研究中，研究人员还发现蓝色、绿色和红色的浅色调比深色调更受欢迎，饱和色比不饱和色更受欢迎（饱和色是含有更多色素，显得更加鲜艳的颜色）。在后来的研究中，科学家发现了另一个影响因素，实验中使用的颜色样本的大小对结果有影响。例如，人们通常喜欢黄色和橙色的小样本，但大量的黄色和橙色令人不愉快。一项超过21000人参与的研究发现，人们更喜欢蓝色、红色、绿色、紫色、橙色和黄色。另一项研究发现，蓝色和绿色最受欢迎，而黄色和黄绿色最不受欢迎。这个结论适用于所有水平的饱和度或亮度。然而，随着亮度的增加，愉悦感也会增强，人们对亮色的反应更积极。但是如果不进一步研究，这项研究的结论不能直接应用于现实生活，因为颜色的组合、照射在物体上

的光线和纹理的相互作用都必须在真实的情形下加以考虑。颜色仍然非常复杂。从迄今为止关于颜色偏好的研究来看，新兴的趋势似乎一致，即蓝色而非黄色是首选颜色。研究人员想知道这个趋势出现的原因。

他们探索的领域之一是背景。凸显颜色的背景是否可能使色彩偏好产生差异？直到 1970 年赫尔森和兰斯福德才对色彩的组合效应进行了系统的研究，以前的研究是用灰色或黑色的中性背景来显示颜色。赫尔森和兰斯福德第一次尝试了不同的研究方法，他们的研究可能是确定色彩组合偏好的单一变量控制最佳实验。研究人员在 5 个不同的光源下，使用 25 个不同的彩色背景向 10 名受试者展示了 125 块彩色芯片，总共有 15250 个等级。虽然参与实验的人数很少，但总体的评分非常重要。研究人员向受试者展示了背景上的 12 块彩色芯片，并以 9 分制进行了评价。

赫尔森和兰斯福德的研究表明，颜色偏好是光源、背景颜色和物体颜色相互作用的结果。由于对比效应，背景颜色是偏好判断中最重要的部分。据报道，男性更喜欢蓝色、紫色和绿色，女性更喜欢红色、橙色和黄色。研究还发现，色彩的明暗对比是影响色彩和谐度的重要因素，明度对比越大，色彩组合越受欢迎。

赫尔森和兰斯福德的研究对颜色偏好的研究很重要，因为它是第一次表明颜色偏好可能受到颜色本身以外的变量影响的研究。结果表明，光源与颜色之间的相互作用是影响颜色偏好的主要因素。

另一项研究表明，光源的大小和形状以及它们在房间里的位置都会对颜色偏好产生影响，对比也在颜色偏好中起着重要的作用。色彩带来的愉悦感是可以改变的，而不是颜色本身的一成不变的性质。

上述的色彩研究给人的印象可能是色彩偏好一直是一种静态

的、跨时间和环境的状态，但也有证据表明，色彩偏好也可以是动态的。在 5~40 个小时的研究中，研究人员要求办公室职员每隔 15 分钟选择一次他们喜欢的颜色。他们并不是每次都喜欢同一种颜色。这对于解读公共空间的色彩偏好和色彩选择有着重大的意义。

到目前为止，人们只考虑了颜色偏好的一个维度——愉悦度和不愉悦度，但研究人员也设计了其他方法来衡量颜色偏好的其他方面。在一项研究中，色彩是通过一个等级量表来判断的，人们根据量表上的等级来评定一些颜色。在这项研究中，黄色是最受欢迎的颜色。而人的活跃度似乎与颜色维度有关——红色和黄色是主动颜色，而绿色、紫色和蓝色是被动颜色，这一结论直接取决于颜色的饱和度。

这些研究的结果表明，人们可接受的色彩是由与之相关的物体定义的，这种关系可能是文化传统或主观的色彩偏见的产物。

瑞士的一个研究小组利用自然色彩系统（Natural Colour System，NCS）进行了有趣的色彩心理研究，该系统是基于个人对色彩的感知构建的。根据该系统的规定，存在五种纯粹的可感知的颜色：黄色、红色、绿色、中性色中的黑色和白色（在美国，人们认为黑色和白色是中性色，而不是彩色），而人对任何其他色彩的感知都是基于它与对这六种参考颜色的感知的相似程度，对这五种颜色的感知是一个人自身视觉系统的组成部分。

在自然色彩系统中，有三个参数定义给定的颜色：白度、黑色度和色度（饱和度）。研究结果表明，色度相等或饱和度相等的色彩在兴奋因子上没有差异。这一发现支持了我们的研究结果并反驳了长期以来的刻板印象，即"暖"色（红色、橙色、黄色）令人兴奋，而"冷"色（绿色、蓝色、紫色）令人平静。NCS 和我们的研究表明，红色没有增加兴奋因子，蓝色没有增加平静因子。但是根据颜色的纯度，可能会有令人兴奋的蓝色和红色。关于兴奋机制或

唤醒机制，颜色的强度似乎比颜色本身更重要。

综上所述，影响颜色偏好的因素很多，包括：

- 已习得的颜色偏见；
- 颜色的饱和度或色值的变化；
- 光源、背景颜色和物体颜色之间的相互作用；
- 色彩组合的对比；
- 光源的大小和位置。

文化传统和质地在色彩偏好中也起着一定的作用。颜色本身并不具有兴奋或镇静效果。人们普遍认为的红色令人兴奋，蓝色令人平静的刻板印象已经证明是错误的。颜色的唤醒机制在于它的饱和度，而不是颜色本身。最后，对一种颜色的偏爱不是静态的，而会随时间而变化。色彩感知是一个非常复杂的过程，试图简化它通常会导致不准确的结论，甚至是谬误。

三、色彩不包含内在的情感触发因素——色彩与情感

对颜色偏好的研究引出了一个附带的研究领域：颜色和情绪反应（情绪状态）。研究人员提出了一个问题，即是否存在一种可靠的情绪和颜色的关联，以及颜色是否会影响一个人的情绪状态。经过严格控制变量的研究表明，尽管不同受试者的情绪与颜色的关联差异很大，但颜色与情绪之间也确实存在一定的关联。事实上，研究表明，所有的颜色都与不同程度的情绪有关。虽然某些颜色与特

定的情绪反应或情绪状态的联系更紧密，但没有证据表明特定的颜色和特定的情绪之间存在一对一的对应关系。导致差异的原因可能是一个人将某种颜色与某种情绪联系起来的紧密程度。

当涉及情感时，色彩已经在公众中被固化了。尽管存在相反的证据，大多数人仍然把红色等同于兴奋和活跃，蓝色等同于被动和平静。在色彩和情绪的关系上，这是一种后天习得的行为。从我们很小的时候起，我们就学会把红色与消防车、红灯和危险信号联系在一起，这使我们对红色产生了警惕、危险的联想。此外，火中的红色、橙色、黄色调进一步引发了与热的联系。我们已经看到了作为我们语言和文化的一部分的传统偏见如何进一步巩固红色与兴奋的联系。这些潜意识里的信息显然会影响人们对红色的反应。蓝色与凉爽的溪流、天空和海洋相联系，等同于平静和安宁，这也是一种我们从小就养成的后天习得的反应。在理解色彩时，区分那些从文化中习得的对颜色的联想和真正的生理反应是很重要的。

对色彩情感的研究在很大程度上导致了对一个非常复杂的过程的过度简化。不幸的是，过于简化的说法也在媒体上被大肆宣扬，设计界也加入了这一潮流，经常对色彩发表笼统的说明，而这些说明除了虚构或个人的观点之外，完全没有任何根据。例如，有一本书将蓝色描述为"传达凉爽、舒适、保护、镇静的含义，如果与蓝色搭配的其他颜色较暗，可能会让人感到有些压抑，因为蓝色和较暗的色彩放在一起会让人联想到糟糕的味道"。当然，除了作者的个人观点外，这些陈述没有任何依据，但是作者的个人观点经常被读者当成事实来接受。

颜色不包含任何内在的情感触发因素。相反，更有可能的是，我们的情绪状态和情绪变化是由我们自己的生理和心理反应造成

的，它们与颜色相互作用，产生偏好和联想，然后我们将这些偏好和联想与颜色本身联系起来。

四、食物的颜色比味道重要——色彩对味道的影响

颜色研究中一个特别有趣的领域是研究颜色与食物味道的关系。事实证明，颜色比味道更重要。总的来说，人们对黄色和绿色食物的喜爱度较低，认为橙色、红色和粉色的食物更甜，味道更好。通常认为呈白色或粉红色的葡萄酒味道最好，但当葡萄酒呈黄色、褐色或紫色时，它的味道就不那么好了。

虽然人们很少只根据色彩来选择食物，但如果食物的色彩与期望的不一样，人们就会拒绝它。比如，被染成蓝色的香蕉、红色的土豆泥、绿色的燕麦都是大多数人不能接受的。我们对蓝色的食物几乎立即产生怀疑和排斥，是因为我们对霉菌的反感，任何与霉菌有关的联想都会使我们本能地排斥蓝色的食物。这种反应是如此强烈，以至于在测试中，许多人无法接受品尝蓝色或紫色的预制食品，许多品尝过的人后来都感到恶心。大自然不会创造出蓝色的食物，蓝莓可能是个例外，它实际上是深紫色的。因此，我们对蓝色没有自然的食欲反应。我们似乎有一种根深蒂固的本能，不吃蓝色和紫色的食物，因为许多黑紫色、蓝色的水果和浆果是有毒的。100万年前，当我们的祖先觅食的时候，蓝色、紫色和黑色就成了潜在的致命食物的警告标志。

最近，对蓝色食品的厌恶出现了一个有趣的例外，玛氏巧克力豆的制造商近期给他们的产品添加了一种令人惊讶的新颜色——蓝色。该公司报告说，蓝色是由玛氏巧克力豆的粉丝投票选出来的。

这个投票的结果非常有趣，我们可以看看消费者吃掉了多少蓝色的巧克力豆，还是把蓝色的巧克力豆留到最后。在光谱所有的颜色中，蓝色是食欲的抑制剂。减肥计划建议把食物放在一个蓝色的盘子里，或者在冰箱里装一盏蓝色的灯来抑制食欲。在就餐区使用一盏蓝色的灯会获得出人意料的效果。

药物的色彩也有影响。阿姆斯特丹大学的科学家通过对常见药物的研究发现，人们认为白色的药丸药效比较弱，而黑色的药丸药效比较强。这种对色彩的固有观念非常强大。阿姆斯特丹大学的研究人员告知医学院的学生，他们将接受使用兴奋剂或镇静剂的治疗，然后给他们吃下蓝色或粉红色的没有实际药效的安慰剂。服用蓝色药片的学生报告说他们昏昏欲睡，而那些吃了粉红色药片学生精神振奋。

对橙汁、覆盆子果冻和草莓果冻一类的常见食物的研究表明，这些食物在用过食用色素上色以加强其天然的颜色之后更受欢迎。与天然的橙汁相比，人们更喜欢色泽更橙的橙汁，而且人们认为橙色越浓，橙汁就越甜。覆盆子和草莓果冻也是如此，看起来越红，就越受欢迎，尽管它们的味道和天然的、未染色的产品一样。这个结论对食品加工行业有着指导作用。

红色与味道有很强的关联性。在一些国家，商业化种植的西红柿和其他红色蔬菜虽然色彩鲜艳，但实际上几乎没有味道。在人们的认知中，红色和成熟相关，疾病和苍白相关，因此与颜色偏浅的西红柿相比，那些没有味道的红色西红柿反而更受欢迎。

金褐色与诱人的烘焙食品联系得如此紧密，以至于生产商对面包、谷物和坚果的烘焙进行了精确的控制，使它们的色彩既不会太暗，也不会太亮，从而符合消费者的口味。烘焙食品通常用金棕色的包装纸包装，以显示其内在的营养价值。

图 5.1　你更想要吃哪个西红柿

儿童对食物颜色的反应不像成年人那样有条件，大多数儿童会食用任何颜色的食物和饮料。但被不熟悉的颜色染色的食物，如蓝色、紫色的食物，有时会让成年人感到恶心。如果拿给儿童或成人一杯酸橙口味的橙色饮料，他们都会认为自己喝的是真正的橙汁。

食物中的白色与精致和美味有关。几十年来，精白面粉、白糖和大米一直是社会地位的象征，而不是与农民有关的粗糙、褐色的粗粮。由于人们对健康饮食的热情重燃，这种趋势现在开始逆转。在逆转的过程中，我们可以看到农民获取了最大的利益。尽管如此，白面粉、白糖、面包和大米的销量仍高于褐色的粗粮。航空公司的研究表明，女性通常更喜欢吃白肉，所以她们通常会比男性吃更多的鸡肉和鱼肉。（这可能与饮食习惯有关，与色彩选择无关。）

深色的食物通常是男性的首选，深色也与强烈的味道和辛辣联系在一起。咖啡豆通常被烘焙成深棕色，用棕色或红色来包装，以显示咖啡豆口感的丰富和味道的浓烈。同样，啤酒也有颜色规则：淡啤酒呈浅黄色到深金色，而浓啤酒呈深棕色到黑色。针对男性市场的大多数食品都是用棕色的包装纸包装的。深褐色的酱汁、调味

汁或熏肉也会以褐色的包装形式出现。

对食物的色彩调节一早就出现了，但是我们只能通过发现一些人工食用色素或添加适当的营养素来尝试去调节食物的色彩。即使如此，对食物的色彩调节仍然是人类所有习惯中最根深蒂固、最难打破的。

五、室内色彩有助于保暖——色彩与温度感知

我们之前曾谈到这样一种观点，即语言中的视觉隐喻通过在文化中普遍存在的对色彩的固有印象，给色彩和温度进行定型所用的匹配。比如火是红色和黄色的，与温暖有关；蓝色是海洋的颜色，与寒冷有关。在人类的经验中，色彩和温度之间存在着明显的联系。对色彩和温度的关系的研究主要集中在三个问题上：

（1）某些颜色是否可靠而准确地传达了人们对温度的特定的期望？

（2）物体表面反射或发出的光的颜色和灯光的颜色会否影响感知到的物体或空间的温度？

（3）室内色彩的使用是否会影响居住者对温度的感知？

最有趣的关于颜色和温度感知的关系的研究之一表明，温度和颜色选择之间有很强的联系。当室内温度较低时，人们更喜欢红色；当温度较高时，人们更喜欢蓝色。同样，蓝色和红色似乎在认知上与温度的高低有关。

对节能的日益关注使人们重新关注室内色彩是否有助于保暖。比如，如果把墙壁涂成红色（红色代表温暖），有没有可能在降低房间的温度的同时让人觉得温暖？或者，在一间用蓝色或绿色粉刷的房间

里，是否能在一定程度上减少空调的使用？蓝色和绿色与凉爽有关。研究表明，这是一种切实的可能。受试者报告说，他们在红色或橙色的房间里感觉更温暖，而在蓝色或绿色的房间里感觉更凉爽。

在一项变量控制良好的研究中，研究人员使用了一间试验性的气候室，该房间采用了木地板、隔音天花板和红色的地毯，并用家庭风格的图片、椅子和灯具进行装饰。他们发现，在 2 个小时内受试者在改良过装饰的房间里感到更温暖。然而，应该指出的是，受试者的反应完全是心理上的。研究中采集的数据显示受试者体表的温度没有发生变化。

后来，这个研究小组在一间开放式办公室中又进行了测试。他们发现，在长达 1 小时的时间里，受试者认为橙色调的工作环境比蓝色的更舒适。他们还发现，人们在比中性色更冷的环境中，会认为黑暗的墙壁比明亮的墙壁更舒服。

色彩和温度感知的关系很大程度上取决于整体设计。在整体设计协调的背景下，可以使用色彩让整个环境的温度在感觉上更加舒适。温度变化与颜色的关系是一种心理反应，人并不会因为色彩的变化而实质上升高体温，但任何有助于提升舒适感的设计都会增强温度适宜的感觉。

六、颜色越亮的物体感觉越轻——色彩与重量感知

科学家已经进行了几十项研究，试图在颜色和重量感知之间建立永久性的联系。和许多其他的颜色研究一样，这个领域的早期研究对变量的控制并不到位，因此结论不够严谨。20 世纪 60 年代早期，科学家做了一项研究，在立方体上覆盖各种颜色的纸，并控制颜色的饱

和度和亮度。结果发现，蓝、红、紫三种颜色的视觉重量与黄、绿、灰三种颜色的视觉重量有显著差异，但在一组内（蓝、红、紫为一组，黄、绿、灰为一组）的各种色彩之间，视觉重量无明显差异。

联邦德国科学家进行的一项规模更大的实地研究发现，颜色越亮，人们感知到的重量越轻。另一项研究发现，红色看起来最重，然后依次是蓝色、绿色、橙色和黄色。从这项研究中可以得出颜色本身可以传达重量的结论。相反，另一项研究发现，黄色比蓝色重得多，这再次表明，研究中不同的变量和控制项（或缺少变量和控制项）可以产生截然不同的结果。

在各项研究中，似乎是颜色的亮度和饱和度在传达人对重量的感知。虽然还没有在真实环境中测试过传达效果的权威研究，但许多室内设计似乎证实了这个基本概念。通常认为将较重的颜色放置在较轻的颜色之上，可以减少封闭房间的高宽比，从而增强家具的视觉效果和空间印象。光源的方向也明显影响着人们对亮度和重量的感觉。在一项研究中，对照明在空间中位置的刻意操纵会影响人们对空间的亮度和其中物体重量的感知。

试图从与这个主题有关的大量相互冲突的数据中得出结论时，似乎可以得出明确的证据来证明颜色和重量感知之间存在真实的关系，但主要影响可能还是来自颜色的饱和度和亮度，而不是颜色本身。

七、亮色前进，暗色后退——色彩与空间感知

色彩在室内环境中最常见的用途之一是改变空间感知。几十年来，设计专业的学生一直被教导"暖色前进，冷色后退"。但事实是这样吗？事实上，鉴于与色彩和色彩感知相关的复杂的交互过

程，这样的规则过于简单，而且现在已经过时，对今天的设计师来说没有任何意义。

许多偶然的研究都是在早期进行的，目的是确定色彩与空间感知的关系，但早在 1918 年，一位研究人员就注意到人感知到的不同色彩距离在一定程度上取决于观察者瞳孔之间的距离。这是最早的线索之一，表明色彩的距离效应并不像我们相信的那样简单或直接。不幸的是，多年来几乎无人注意这一非常重要的缺陷。

另一项有缺陷的研究发生在 1930 年，它要求受试者通过缝隙来观察红色氖光和蓝色氩光，以补偿光线移动时视网膜中图像的相对大小。当两盏灯之间的距离相等时，受试者判断蓝光离得更近。这尤其令人费解，因为对颜色前进和后退颜色、眼睛晶状体的色差的标准解释与得出的结果相反。即使有许多相反的证据，这一解释仍然流传至今，成为色彩从业者的福音。

最近的研究表明，当不同颜色的视觉距离保持不变时，较亮的颜色（白色、黄色、绿色）的实际距离比视觉距离更远，而较暗的颜色（蓝色、黑色）的实际距离和视觉距离相等。换句话说，在恒定的距离下，明亮的颜色显得比暗的颜色更近。

博洛尼亚大学的一项研究证实了这一结论。该研究显示，与能更好地与背景融合的颜色相比，反差大的颜色显得更突出、更靠前。推进或后退颜色的关键因素似乎是颜色与背景的对比度，而不是颜色本身。

亮度是观察颜色的视觉距离的有效线索，似乎更亮就更近。人们认为与背景反差大的物体会从背景中凸显出来，也就更近。1956年的一项研究的结果值得引用：任何颜色的变量在空间中都没有固定或特定的位置，因此颜色只能在特定的环境中影响对距离的判断，包括相对位置的主色调和其他次级色调。这表明前进或后退的

颜色比通常认为的要复杂得多。

1960 年进行的一项复杂的研究进一步证明了这一点。研究人员让受试者比较背景中所有无色差（无色）的和彩色的标准圆形和可变圆形。他们发现，无论图形和背景的色彩如何，图形的视觉尺寸都会随着其亮度的提高、背景亮度的降低而增加。他们还注意到，颜色对视觉尺寸的影响类似于其对视觉重量的影响，其中亮度是主导因素。视觉距离的控制主要是由亮度引起的对比度进行的，但也是由被判断的对象与某些已建立的参考系（可以是背景或单一空间）之间的饱和度的对比进行的。

考虑到所有的研究，我们可以得出关于颜色对距离和空间感知的影响的结论。首先，空间感知是由颜色的明暗而非特定的颜色决定的。第二，空间感知受对比的影响很大，尤其是物体和背景之间的亮度差异。鲜红色似乎还有另外一些引人注目的地方，这也许是由于它强烈的信号特性，但是红色和蓝色带来的空间感知的差异的确是由它们的相对亮度造成的。

我们可以通过提高墙壁的亮度，提高空间中的元素与背景之间的对比度来使空间在感觉上更宽敞。例如，给突出的装置，如房间中的管道刷漆，可以让人感觉空间更宽敞。色彩在室内环境中起着至关重要的作用，但并不像人们通常认为的那样简单。颜色在空间感知中的作用更多地取决于颜色作为对比载体的能力，有助于定义内部视角，而不是取决于特定颜色本身。

八、对色彩的反应是情绪的量度——色彩心理测试

虽然颜色一直与人的个性特征相关，但直到瑞士精神病学家罗

夏创立罗夏墨迹测验，人们才开始系统地探索色彩偏好、心理反应与个性特征之间的关系。直到最近，大部分的研究都是在欧洲进行的。比如，金字塔颜色测试是一项半结构化的、以色彩为导向的测试，由瑞士心理学家马克斯·菲斯塔于1950年设计。1965年马克斯·L.谢尔博士出版了一本关于颜色的畅销手册，尽管许多心理学家认为，由公认的权威学者编写的手册本不应该为大众消费出版，但它再次引起了公众对色彩和人的个性之间关系的兴趣。

L.谢尔测试将不同的个性特征与一个人对几种颜色的喜爱度相关联。在个性方面的任何自我测试对外行来说都是很危险的，这可能会给人一种这项测试可以在几分钟内确定一个人的性格、弱点和优点的错误印象。根据这类敷衍了事的分析做出任何严肃的决定都是愚蠢的。

罗夏墨迹测验常用于临床心理学。尽管它得到了广泛接受，但也是受到批评最多的心理测试之一。针对它的批评之一是缺乏可与精神病人进行比较的作为基准的"正常"受试者，从而使获得的结果不够严谨。另一种批评主要针对罗夏的假设，即对颜色的反应是情绪状态的量度。他指出，神经症患者易受"颜色休克"的影响，表现为当看到不同颜色的斑点时，反应时间延迟。他还指出，与其他颜色相比，红色更容易引起神经症患者的"休克"反应。

心理学研究的结果有时与罗夏的假设相矛盾，但迄今为止还没有更好的方法。罗夏墨迹测验的使用率每年都在提高，而且有大量的证据支持罗夏的这一理论。在他的理论中，对橙色、黄色、粉色、红色的反应是情绪冲动的特征，对蓝色、绿色的反应是情绪抑制的特征。颜色反应也与某个人对社会的参与、自我控制、自发性与被动性、抑郁的感觉相关联。抑郁的感觉是几乎所有心理学家一致同意的一个领域，抑郁的人对周围环境兴趣的减少反映在对色彩缺乏兴趣上。

九、高饱和度的色彩更令人兴奋——金字塔色彩测试

　　金字塔色彩测试是另一种测量个性特征的工具，它是非语言的、客观的。在测试中，给予受试者 24 张边长为 2.5 厘米，分属 10 种色调的不同颜色的正方形彩纸，要求受试者从中挑选出 10 张彩纸，首先做出一个"漂亮的"金字塔，然后做出一个"丑陋的"金字塔。评分是基于标准化的德国仪器和之后在美国的修正进行的。

　　金字塔色彩测试旨在提供有关影响人的表达和冲动控制的因素的信息。据分析，一个人的观念可能会通过他的行为特征表现出来，而其行为特征是在可观察到的情感结构的基础上显现的。每一种色彩都具有刺激含量和刺激质量。金字塔色彩测试的理论基础是高波长的颜色（红色、橙色、黄色）具有较强的激发潜力和高激发性，会引起人们兴奋的情绪状态；低波长的颜色（绿色、蓝色、紫色）具有有限的激发潜力和较低的激发性，与稳重的情绪状态有关；中性的棕色和灰色代表低激发性或抑制效应，而白色和黑色是两个极端，白色代表极度兴奋和冲动，黑色代表极度压抑。

　　对金字塔色彩测试结果的解释是根据高或低的颜色选择进行的。例如，"高红色"与冲动有关，"低红色"有情绪低落和对刺激做出反应的能力降低的特点。必须记住，金字塔色彩测试仅仅基于特定的理论，这个理论不一定准确。许多色彩研究的结果表明，红色不一定比绿色更令人兴奋。事实上，有研究表明，颜色的饱和度比颜色本身在激发人的情绪方面更加重要。但是，金字塔色彩理论对人格和色彩的关系评估如下：橙色是外向的标志，高橙色的人非常善于交际。高黄色的人善于建立人际关系，但他们比高橙色的人客

观、冷静。高黑色反映出抑郁、退缩和回归的情绪。高紫色则是情绪不安、焦虑的特征。高白色则表现为精神分裂症患者的温和抑制控制的缺乏。高棕色则代表心态消极和缺乏需求。高蓝色象征内省和理性，而低蓝色象征非理性和较差的组织能力。高绿色代表敏感和活跃的内心情感，而低绿色代表敏感度和自发性的缺乏，是平淡的。色彩组合也有明确的含义，并被评估为颜色综合征。应该注意的是，金字塔色彩测试的评分是一个非常复杂的问题，上面给出的信息只是表面的，根本不应该认为那是定论。换句话说，如果一个人碰巧穿黑色衣服，不要认为他陷入了抑郁的深渊，他可能只是为了迎合时尚，一时兴起而穿上了黑衣服。

有趣的是，有关颜色的性格测试似乎不受一般文化标准的影响。台湾科学家进行的一项研究比较了精神分裂症患者和正常人在色彩使用方面的差异。精神分裂症患者比正常人更少使用颜色，使用传统的色彩也较少，会更多使用深绿色和黑色。这个结果与美国科学家的研究获得的结果基本一致，表明文化差异在研究颜色和性格关系的测试中不是特别重要。

其他心理学研究调查了个性特征与人们梦中出现的色彩、梦境的生动程度的关系。结果表明，梦有两种颜色：现实色和象征色。现实色彩是意识世界的反映；象征色彩是人们日常的心理活动的代表。一个人如果对他所处的环境做出客观而具体的反应，他的梦境往往是他白天所处环境的翻版。而对情感体验做出反应的人，往往会以高度个性化的方式梦见象征性的颜色。对这个人来说，梦境中的色彩代表了他的情绪，是他内心世界的一部分，或者是他未能厘清、阐明的情绪状况或经历的一部分。

罗纳德·里根医疗中心精神科的芭芭拉·布朗博士做了一些有趣的关于色彩视觉化的研究。布朗博士对那些能够在心中构想色彩

的人之间的差异很感兴趣。有些人能够在全彩的情况下思考和做梦，而另一些人提供的视觉图像仅限于灰色调，好像黑白电影。她试图通过不同的人对颜色的不同反应来区分他们。她的实验表明，有色彩视觉能力的人对闪烁的彩色灯光的反应不同于没有色彩视觉能力的人。当有色彩视觉能力的受试者看着正在快速闪烁的红色灯光时，他们的脑电波记录显示出与闪烁频率不一致的惊吓反应。而没有色彩视觉能力的人对闪烁的红光表现出放松的状态，这表明他们缺乏内在的色彩观想能力。

一位曾为盲人患者工作的精神分析学家报告说，先天失明的人和大多数在五岁之前失明的人都没有视觉梦境。他们通常会想象非视觉元素，如语言、气味和其他感官元素，而不是视觉图像。然而，那些在七岁之后失明的人往往会保留视觉记忆和视觉梦境。

罗夏墨迹测验、L.谢尔颜色测试和金字塔色彩测试，这是三种最著名的通过颜色选择测试个性特征的方法。心理学家也可以进行许多其他颜色测试。由于可用的测试方法非常多，而且针对每种测试都可以做出各种各样的解释，因此不同的心理学家对结果的解释常常不同。只有受过训练的人才能判断颜色和个性之间的潜在联系，它太重要，太复杂，不能简化成一个室内游戏。

十、看到的是期望看到的颜色——视网膜皮质理论

最后，在本章中，我们来看一个令人困惑的现象，叫作视网膜皮质理论，由埃德温·兰德提出。埃德温·兰德是宝丽来公司的创始人，他对彩色摄影的研究为我们理解色彩提供了新的视角。视网膜皮质理论也许更适合讨论大脑在人类感知颜色时的作用，但是因

为大脑和思维的结合决定了我们看待和解释颜色的方式，所以我们选择在讨论颜色心理学时把它提出来。

兰德在工作中展示了不同颜色的矩形的拼接作品，这些作品被称为蒙德里安，因为它们类似于荷兰抽象画家皮特·蒙德里安的画作。在一次演示中，兰德在正常的白光下测量了来自矩形拼接作品上的橙色斑块的波长。然后，通过调整三个配备不同滤色器的投影仪的大小，他改变了照射矩形拼接作品的光的波长，直到绿色斑块反射的光与之前橙色斑块反射的光完全一致。根据詹姆斯·麦克斯韦提出的三原色理论，绿色区域现在应该是橙色的。事实上，对于一般的观察者来说，它仍然是绿色的。对于蓝色、黄色和红色斑块也可以进行相同的操作。在每一种情况下，我们的视觉系统似乎都忽略了入射光的波长，从而捕捉到我们期望看到的"真正"的颜色。但这具体是如何实现的？

兰德的视网膜皮质理论的关键是我们不能孤立地确定颜色。例如，让我们取三个浆果，一个绿色的，一个粉色的，一个红色的，都挂在一片绿叶上。当玫瑰色的晨光照射在浆果上时，场景中的一切都将反射红光。然而，红色的浆果会比粉色的浆果反射更多的红光，而粉色的浆果会比绿色的浆果和绿叶反射更多的红光。来自每个浆果的红光的强度与周围环境中的红光的强度相比几乎保持不变。因此，黎明时分来自粉色浆果的红光被来自叶子的红光抵消。视网膜皮质理论认为，这就是我们如何通过计算红、蓝、绿三种不同波长的光的中心和环绕的强度比，将浆果视为粉红色的原因。

在生活中，我们期望看到某些东西是它本来的样子。橘子应该是橙色的，酸橙应该是绿色的，柠檬应该是黄色的。事实上，中国人用"青"这个词来描述物体的颜色，这个词可以表示绿色、蓝色、黑色或红色，这取决于所描述的内容，因为它表示一个物体的

自然颜色，即我们希望看到的颜色。这个微妙之处在欧洲的语言中并不存在，但人们的期望依然存在。我们视觉过程的一部分是习得反应。人类希望柠檬是黄色的，所以我们很可能会看到它是黄色的，即使光线条件改变。如果一个柠檬沐浴在红光中，它看起来会更红，但大脑会将其与周围环境进行比较，只要柠檬反射的光与周围环境中的光的强度比保持不变，即使在最红的夕阳下，我们也会看到明亮的黄色。通过精细的计算，我们的视觉系统能够忽略光线条件的变化，即使在不利的光线条件下也能保持我们对颜色的预期。

色彩心理学是一个复杂而主观的学科。鉴于它的复杂性，对色彩和光对心理状态的影响的研究结果往往是矛盾的。然而，大量的研究已经清楚地表明了颜色和人的心理状态之间存在重要关系，包括色彩偏好、色彩和温度感知、色彩和重量感知、色彩和空间感知、色彩和食物的味道，色彩的唤醒机制。

综上所述，色彩偏好得到了广泛的研究。早期的研究常常因控制变量不到位，导致结论不充分，这些结论却被大众接受并成为我们目前对色彩的许多误解的基础。最近进行的一项控制变量良好的研究表明，颜色偏好是光源、背景颜色和物体颜色相互作用的结果。色彩偏好不是静态的，并不是每个人每次都喜欢同一种颜色，在短时间内不同的人选择的颜色可能会有很大的差异。

就像我们研究色彩的生理学影响一样，在研究红色和蓝色的唤醒机制时，瑞典的一个研究小组发现，从心理学的角度来看，红色和蓝色都没有任何内在的唤醒或镇静作用。关于兴奋或唤醒，颜色的强度（饱和度）比颜色本身更重要。

对色彩情感方面的研究导致了对这个非常复杂的过程的过度简化。颜色不包含任何内在的情感触发因素。相反，更有可能的是，

我们不断变化的情绪与颜色相互作用，产生对颜色的偏好和联想，然后我们将对颜色的偏好和联想与颜色或情绪本身联系起来。

就颜色和食物的味道而言，研究已经证明有关颜色的视觉或许比有关味道的味觉更重要。我们对颜色的期望影响食物的口味，如果一种橙色饮料是用酸橙调味的，人们就认为它是橙子味的。对食物颜色的认知是最难改变的习惯之一。

虽然研究表明颜色和温度之间有一定的关系，但颜色和温度的关系很大程度上取决于整体设计。虽然有证据表明颜色和重量感知之间也有一定的关系，但主要的影响因素是颜色的饱和度和亮度，而不是颜色本身。在空间感知中，色彩前进和后退的关键因素似乎是颜色与其所处背景之间的对比，而不是颜色本身。更亮的色彩看起来似乎更近。某种颜色的房间在感觉上是否宽敞更多地取决于颜色担当对比度的载体的能力，这有助于定义内部视角，而不是特定颜色的内在力量。

人们设计了各种测试以评估色彩和个性特征之间的关系，罗夏墨迹测验、L.谢尔颜色测试和金字塔色彩测试是三项最著名的测试。所有的色彩测试都应该交给训练有素的专业人士，而不应该简化成室内游戏。

最后，兰德的视网膜皮质理论为我们如何看待色彩提供了一个新的视角。视网膜皮质理论的关键是我们不能孤立地确定颜色。我们计算了红、蓝、绿三种不同波长的光的中心和环绕的强度比。我们自身的期望对我们看到的结果有很大的影响。

色彩和心理练习

<table>
<tr><td colspan="2" align="center">色彩和光的研究</td></tr>
<tr><td>目的</td><td>从期刊上找一篇关于色彩／光线与心理状态的关系的文章，并追溯它的来源</td></tr>
<tr><td>材料</td><td>一篇关于色彩／光线与心理状态的关系的文章</td></tr>
<tr><td>描述</td><td>学生从期刊中选择一篇关于色彩／光线与心理状态的关系的文章，并通过脚注追溯数据的来源，以确定样本的大小，使用的统计信息类型及其运行方式，总体和变量的分布情况及是否受到控制，从而确定数据是否与所选文章的内容一致</td></tr>
<tr><td>时长</td><td>一节或多节课上讨论的家庭作业</td></tr>
</table>

<table>
<tr><td colspan="2" align="center">大众媒体中的色彩和光</td></tr>
<tr><td>描述</td><td>用一篇从流行媒体上选取的文章，比如当地报纸上的设计文章和互联网上关于色彩和光的文章，来重复前面的练习</td></tr>
<tr><td>时长</td><td>一节或多节课上讨论的家庭作业</td></tr>
</table>

<table>
<tr><td colspan="2" align="center">色彩和感知力</td></tr>
<tr><td>目的</td><td>确定颜色与大小、空间与重量感知之间的相关性</td></tr>
<tr><td>材料</td><td>纸板、颜料、刷子、胶带和胶水</td></tr>
<tr><td>描述</td><td>让班上的每个学生制作一个同样大小的盒子，大约 6 英寸见方。根据班级人数的多少，可以让每个学生选择不同的颜色，或者让一组学生选择相同的颜色。一定要确保光谱中的所有颜色都得到了展示，并且至少有一黑一白两个盒子。用选定的颜色绘制包装。把盒子放在桌子上，让学生说出每个盒子的大小、重量和所占空间的大小。然后，拿着这些盒子，让学生用另一种色彩在盒子上添加图案，看看他们对盒子的大小、重量和空间的感知是否会改变</td></tr>
<tr><td>时长</td><td>至少两节课</td></tr>
</table>

图片来源

图 5.1a　版权所有 © Depositphotos/BozenaFulawka

图 5.1b　版权所有 © Depositphotos/Krisdog

第六章

室内色彩

PART 6

一、将色彩理论应用于三维环境——室内空间中的色彩

为了研究色彩对室内环境的影响，全球的学者进行了数百项色彩研究。许多研究都涉及了色彩的心理特性，有些研究则更关注色彩本身对空间感知的影响。尽管这些研究试图定义颜色对室内环境的影响，但大多数都是在实验室里用小色卡进行的。也许从所有关于室内环境中色彩的研究里，我们能学到的最重要的一点是——由于人类处理色彩信息的方式，在实验室中提取的色彩并不能成为可靠的判断依据。在真实的环境中，色彩的选择总有背景和对比，总会在光、眼睛和大脑之间发生一个交互的过程。让受试者直接在实验室中的色卡上选择颜色，与在真实的三维环境中选择颜色得到的数据完全不同。当在真实的室内环境中进行研究的时候，结果通常不同于在隔绝外界的实验室中进行的研究。

在过去的 20 年里，一些国家已经系统地对真实的或模拟的室内环境进行了颜色评估。从整体的角度考虑，来自日本、英国和美国的实验结果提供了连贯的有关色彩的证据。

【日本室内色彩研究】

日本的井井正对不同环境中实际使用的色彩类型进行了几次调查。他的想法是对日常使用的颜色进行仔细而彻底的研究，通过分析这些色彩被使用的模式，揭示人们工作中的颜色心理的基本原理。井井正在他的研究中使用了孟塞尔颜色系统，并使用该系统的词汇报告了研究结果。（参见本书第十一章对孟塞尔颜色系统的解释。）他发现，在大多数日本的室内设计中，"暖色"比"冷色"使用得更频繁，以黄、红色调为主的天然木色通常占主导地位。在天然木色中，孟塞尔明度值呈钝角锥形分布，峰值为8，而色度在2时达到最高频率。因此，日本的室内环境最常使用的高色值和低色度的"暖色"与从有关色彩偏好的文献中推断出来的结论相矛盾。

井井正还发现，色彩偏好往往受到房间类型的严重影响。例如，剧院大厅使用了比普通客厅更明亮的颜色。医院的会诊室和手术室多采用黄绿色和具有高色值、低色度的绿色。人们发现，天花板大多是无色的，地板却色彩缤纷。由于对房间颜色的印象主要是基于观察者的综合体验形成的，井井木发现颜色越暗（趋向中性），室内环境就越令人愉悦。然而，电影院大厅是个例外，当它看起来丰富多彩时，人们才会感到愉快，这表明在现实环境中颜色的偏好部分是由室内空间的功能决定的。对于同一种颜色而言，人们往往愿意接受在特定环境中出现这种颜色，而在其他环境中出现的这种颜色有可能不被接受。因此，色彩应用在某个空间中是否适当是人们接受色彩的关键。

井井正还让受试者评价30多个用彩色纸制作的室内模型。他要求每个观察者想象自己展示的10种类型的房间里的样子，并陈述对每个房间的偏好。研究发现，只有一种颜色的组合适合所有类型的

房间，即带有树叶的天然木材的颜色。受试者认为，其他组合只适用于某些特定类型的房间，有些则不适合任何房间。

日本的心理学家也调查了住宅的客厅中不同颜色的墙壁带给人舒适感的程度。他们的结果证实了井井正的大部分成果，发现最受欢迎的客厅墙壁的色彩是那些色调"温暖"、亮度高、饱和度低的颜色。

【英国室内色彩研究】

两个英国的色彩研究者做了一些非常有趣的研究，研究是什么让不同的色彩适合不同的室内设计。斯莱特和惠特菲尔德在 1977 年的研究基于这样一种假设，即对某些颜色是否适合的判断随着室内功能的变化而变化。他们用透视法画出一间没有家具的房间，把它标记为卧室或客厅，并要求受试者选择合适的墙壁颜色。与客厅相比，当这个房间是一间卧室时，受试者选择略微饱和的黄色、黄红色和红色，而客厅通常是中性色的。

在这项研究之后，斯莱特和惠特菲尔德在 1978 年将色彩是否适宜的问题扩展到房间的风格及其功能上。他们要求受试者评价家居中九种墙壁颜色是否适宜，九种颜色可以是现代风格、格鲁吉亚风格或者新艺术风格。他们发现，受试者认为中性的白色象征高度现代的风格，而深红色适合格鲁吉亚风格，浅绿色常与新艺术风格有关。

【美国室内色彩研究】

美国的色彩研究远不如欧洲和日本的研究集中和系统。在过去的 30 年里，直到最近才有一些零星的研究工作开始集中在具体问题

上，主要是关于在高科技的工作场所提高生产力的问题。

1968 年，斯里瓦斯塔瓦和皮尔对室内空间的色彩之于人体运动的影响很感兴趣。他们比较了艺术博物馆的墙壁漆成浅米色或深褐色时人们的运动模式。通过使用步速计（不显眼地测量步速），他们发现，进入黑暗房间的人步速更高，是进入光亮房间的人的两倍，在房间里待的时间也比进入光亮房间的人少。

在一项关于色彩对生产力的影响的研究中，布里尔、马古利斯和科纳让办公室中的工作人员陈述自己对颜色的偏好，为工作环境挑选最喜欢的颜色的卡片，并对颜色进行评分。基于 1000 名员工的一次性数据，他们发现办公室中的工作人员更喜欢低色度的墙壁和隔断，首选为淡蓝色、浅绿色或灰白色，浅色木材的工作台面是首选，而座椅的颜色需要高度饱和。这些发现重新证明了人们的一种偏好，即工作场所的环境应该是明亮的，但是在小的元素中，强烈的颜色对比提高了员工视觉的兴趣。

西屋电气公司在 1986 年的一项研究表明，相比于黑暗的房间，明亮的房间能够提高生产效率。大量的变量控制不到位的研究试图确定人们对工作场所和住所的颜色偏好、能够提高生产效率的颜色以及适宜用于公共空间的颜色，但结果通常不可靠。然而，上述充分控制变量的研究显示了令人满意的一致性。这些研究的结果显示，只将色彩理论应用于实际环境是无法提高生产力的，这是建立在实验室中进行的实验的结果上的。色彩应用于真实的三维室内空间，涉及人们对环境中色彩的视觉体验以及人们对环境中色彩的丰富感知。许多环境中的色彩的意义和可接受度似乎依赖于对所观察的事物和基于个人经验、社会文化的先入为主的成见之间联系的认知标准——所有这些都定义了品味。

二、亮度是感知色彩距离的关键——色彩与空间感

色彩在设计中最引人注目的用途之一是改变室内空间的大小。在大多数设计课程中，学生最先学到的就是"暖色前进，冷色后退"。甚至有人写道，蓝色在视觉上似乎会后退，因此会影响天花板的高度或墙壁的距离。但这是真的吗？20世纪的颜色感知实验、颜色对空间感知的影响的研究比这个过于简单的规则要深入得多。早在1918年，鲁什基就研究了颜色的"后退"和"前进"效应。皮尔斯伯里和舍费尔在1937年用红色和蓝色的灯对受试者进行了测试，当光源移动时，灯光可以补偿视网膜上图像的相对大小。令他们惊讶的是，当红色和蓝色的灯被放置在相同的距离之外时，受试者感觉蓝光更近。这与公认的"冷色后退"的标准背道而驰。

萨姆纳和泰勒在1945年和约翰逊在1948年进行的实验发现，当不同颜色的距离保持不变时，明亮的颜色比暗的颜色显得更近。他们将亮度引入到颜色和距离的问题中，揭示了对先前的研究成果的另一种解释。如果亮度是控制视觉距离的变量，而不是颜色的"暖"或"冷"，那么蓝色的光（在低亮度的水平下比红色更亮）就不会像在皮尔斯伯里和舍费尔的研究中那样在感觉上更近。眯着眼睛看颜色是色彩设计师最喜欢的"技巧"，他们用它来衡量亮度的差异，而不受色彩本身的影响。在这种情况下，人们失去了对色调的感觉，而亮度的对比仍然存在。

在回顾了这些变量控制良好的研究后，我们可以得出结论，亮度是人们感知色彩距离的关键因素，而不是"暖色"或"冷色"的差别。无论它们的色调如何，明亮的颜色比深色在感觉上更近。还

应注意到，判断一个物体的距离在某种程度上是根据其与背景的对比。对于与背景的对比度高的物体，在判断其背景之前，应先判断其视觉位置。控制视觉距离的因素似乎主要是由亮度引起的与所处背景的对比度，但也是由判断的对象与某些已建立的参考系（如背景）之间的饱和度的对比引起的。通过增加物体表面的亮度与插入空间的元素之间的对比度，这个空间在感觉上会更宽敞。因此，"画出"突兀的装置或不需要的视觉元素的老把戏是有道理的。色彩在创造空间宽敞的感觉方面起着重要作用，但它远非人们普遍认为的简单的作用。色彩在空间感知中的作用更多地依赖于担当对比载体的能力，这有助于定义内部视角，而不是依赖于色调的任何内在力量。

那么，我们如何将上述信息直接应用到室内设计中呢？利用色彩创造透视视角。室内空间的长度、宽度、高度、深度和面积都可以用颜色来遮盖或强调。前进的颜色使远处的墙壁看起来更近，并把大房间包围起来，从而减小了空间的感知尺寸。把天花板漆成明亮的颜色（不考虑色调）会使天花板看起来低一些。色彩的均匀程度在室内空间的感知中也起着重要作用。统一的颜色可以增强空间感，使一个空间似乎被框了起来。这里的警告是在整个房间里使用统一的颜色来营造宽敞的感觉可能会产生相反的效果。例如，当一个房子里的所有房间都被漆成同样的颜色时，其统一的程度会让我们觉得作为一个整体的室内空间实际上更小，因为我们失去了将一个房间与另一个房间区分开来的机会。这里的关键因素是平衡。为了最大限度地利用色彩，和谐与平衡是我们的目标。记住，没有简单的公式可以直接用于处理室内空间的色彩。在处理室内空间的色彩时，体验永远是最重要的。

三、因时制宜地搭配色彩——室内（空间）的色彩美学

　　色彩在任何室内环境中都扮演着重要的角色。它可以极大地改变对象的外观，无论是这个对象的外观单独存在还是和其他对象相互关联的。一个好的室内设计师应该对色彩对室内空间中的居住者的生理和心理影响非常敏感。在室内空间中使用颜色是一个微妙的过程，因为室内的颜色会受人造光、自然光以及观察者的主观体验的影响，是大量不同的颜色区域的混合。室内色彩的主题取材于室内的各种材料：天然材料（木材、花岗岩、大理石、石板），纺织品（布帘、挂毯），墙壁和地板覆盖物，绘画、雕塑或其他收藏品，植物或花卉摆设。所有这些元素构成了室内空间的整体色彩形象。为了最大限度地利用色彩，必须考虑色彩的美学。为了实现这一点，配色方案必须与房间的用途，实际大小、形状和光源相匹配。

　　多年来，人们一直试图将色彩和谐或色彩美学的原则简化为公式，但结果通常是失败的，只会显得静态和枯燥，这就像将大规模生产的绘画与训练有素的艺术家的作品进行比较一样。在真实的作品当中，艺术家的灵魂在闪耀。在色彩的世界里，体验是最重要的。只有通过使用色彩，我们才能真正发展出我们自己对它的感觉，在这个过程中，也许会得出一些独特和富有创造性的东西。一个有经验的设计师不会使用规定的颜色图表或固定的公式。每一个室内空间都是独一无二的，因为它是为客户设计的，每一个室内空间都需要新鲜的视角和新的感觉，这是用公式思维无法做到的。

　　色彩图表对于刚开始研究色彩的学生和初学的产品设计师初次配色非常有用。然而，室内设计师有一个特殊的问题要面对：房间中使

用的颜色位于以多角度观看的表面上，它们在纹理上也各不相同，根据它们在空间中的位置，会接收不同强度的光线。例如，在沙发表面和墙纸上，一小块织物的颜色看起来可能非常不同，织物的色调、其在房间中的位置和光源都是影响配色方案是否能实现效果的因素。

【室内色彩协调】

室内设计师利用三维空间中物品的体积、纹理以及人造光源进行工作。室内设计师还必须考虑到室内空间是人居住的这一背景。在住宅项目中，设计师必须考虑客户的个人喜好和感受。在商业项目中，设计师必须考虑使用室内空间的人群，无论是医院、餐厅、酒店还是其他公共空间。为达到这个目的，所选的任何颜色都必须在色值的背景下加以考虑。当把某些颜色组合在一起时，色彩是否具有活力是至关重要的。

有经验的室内设计师在设计配色方案时要考虑几个问题：客户的偏好是什么？空间的用途适合中性色还是彩色？照明水平需要亮、中、暗三种调性吗？回答了这些基本问题之后，设计师就可以通过考虑颜色区域的对比度和多样性、颜色和色值的相互作用、图案的用途来选择所用的颜色。当室内设计师开始设计配色方案时，通常会将空间划分为主要区域（地板、墙壁、天花板）、次要区域（窗户和大型装饰件）和更次要的区域（小椅子、油画、枕头、小艺术品和其他装饰品）。

【建立室内色彩主题】

室内色彩主题由主要和次要区域的具体处理确定。主要区域的

色彩对于创造整体效果是很重要的，尽管当相同的主题颜色在房间的不同部分重复时，可以更加统一。例如，枕头的红色调可以在灯座、花瓶或小漆盒中重复使用。使颜色主题"有效"的方法可能和世界上的设计师一样多。在室内色彩主题上，没有什么硬性规定。事实上，最成功的空间设计不是靠规则，而是靠多年的训练和经验来培养设计师对颜色的"眼光"。但是，也有一些有用的技巧可供参考。

（1）互补色方案：在室内设计中，互补色系通常采用两种互补色调，分别用于主要区域和次要区域。（记住，在色轮上，互补色是相反的，即红色和绿色，蓝色和黄色，橙色和紫色。）当使用一种互补的配色方案时，使用精确的补色比使用具有相同基础色调的互补效果要差。例如，以黄色为基础的红色与以黄色为基础的绿色更协调，因为底层的黄色将两种色调联系在一起。同样令人愉悦的效果也可以从以蓝色为基础的红色和以蓝色为基础的绿色中得到。这里，蓝色是红色、绿色之间潜在的联系。

（2）近似色方案：近似色方案局限于色轮上的两种或三种相邻的颜色，比如有中间色的蓝绿色或者黄橙色和橙红色。

（3）单一色方案：单一色调的方案通常基于单一颜色。在有效的单一色方案中，可以使用该单一颜色的各种色调和色值。

（4）单色调方案：单色调方案是由一种颜色、一种色调和一个水平的饱和度组成的。虽然这种方案可以使用任何颜色，但最受欢迎的选择是中性灰色和米黄色。单色调方案常常是极其乏味的，它们在办公机构或商店中的普遍使用应当受到质疑，因为它们实际上没有提供任何刺激以激发人们的兴趣。然而，画廊经常使用单色调方案来"衬托"艺术品，如果处理得当，这是非常有效的。

（5）中性色方案：中性色方案在今天很受欢迎，也许是因为它

对设计师和观看者几乎没有挑战性。中性色方案由属于中性色的黑色、白色、灰色、棕色组成，通常使用不同范围的米色和棕色，或使用从接近白色到接近炭黑色的灰色。

【彩色分布】

对于搭配色彩的新手来说，决定分配多少颜色以及分配到哪些区域是很棘手的。在传统的房间里，中性的颜色通常用在主要区域，较小的区域或配件会使用较明亮的颜色。然而，现在相反的搭配也出现了，并取得了巨大的成功。请记住，颜色是不会单独出现的，因此设计师必须考虑颜色及其所在的位置如何影响整个室内空间。例如，将两种互补色并置在一起，每一种颜色都会增强另一种颜色的强度。根据色值和饱和度的不同，亮绿色的沙发配上亮红色的枕头可能会让人很紧张，因为颜色会突兀地出现。然而，调整绿色的色值到一张森林绿色的沙发与亮红色的枕头，效果可能是让人感到相当愉快的。在需要高度刺激的室内，并置互补色可能是完美的选择。这完全取决于设计师对项目的熟悉程度和工作经验。

【色调分布】

自从人类开始直立行走以来，我们大多数人已经习惯于我们脚下的黑暗值（大地），周围的中性值（树木和植物），上方的浅亮值（天空）。之所以会出现这种情况，部分原因是深色物质充满了一种心理上的沉重感，而重力已经使我们习惯于在沉重、坚固的基座上感到安全。由于这几个世纪的文化沉淀，如果这样的价值观继续渗入我们的生存环境，我们大多数人会继续喜欢深色物质带来的

舒适和踏实。某个物体颜色的色调受相邻物体的色调的影响很大，在对比中可能显得较亮或较暗。家具的摆放很大程度上受色调分布的影响。如果一张浅色的沙发被放置在深色的地板上，这张沙发看起来就像是漂浮在空间里，这通常是不可取的，可能使大多数人感到不安。我们在潜意识里受到空间的影响。一般人不可能总能识别出是什么使他在一个空间中感到舒服或不舒服，但正是诸如此类的微妙感觉才有助于提升整体的舒适度。为了解决漂浮沙发的问题，我们只需将周围的色调调整得更接近沙发的色调，这样所有物体的表面、墙壁、地板的颜色就会以合适的比例出现。

如果我们重新使用深色的地板、中性色的沙发和浅色的墙壁，会让大多数人感到舒适。

【交互色彩方案】

如果选择某种颜色的互补色，则从任意颜色投射出的阴影就是其互补色。使用互补配色方案，如两个三级色——黄绿色和红紫色，由红紫色投射出的阴影就是黄绿色，反之亦然。因此，眼睛只能看到纯粹的颜色，不会受到投射出的阴影的色彩的影响。当使用三原色时，交互色的效果最好，三原色是主色和副色的组合，因为这些颜色已经混合并实现和谐与平衡了。如果要对空间内部的色彩进行渲染，应该使用互补色作为渲染对象的底纹。比如，如果对象是黄绿色的，则使用红紫色作为底纹。为了获得最佳的阴影颜色，则将互补色混合在一起，并使用中性灰色作为阴影的颜色。

【室内色彩与能量关系】

室内色彩的选择会影响能源成本。根据美国国家环境保护局提供的数据，人工照明占全国电能消耗的 25%。因为明亮的墙比深色的墙反射率更高，所以使用深色墙壁的房间比使用浅色墙壁的房间需要更高强度的照明。在之前的章节中，我们已经讨论过我们的心理状态如何影响我们对颜色的看法。房间的颜色会影响人对温度的感知。比如，研究表明，与温暖有关的颜色，如红色和橙色，可以使人感觉温度升高了 6~10 华氏度。相反，与寒冷有关的颜色，如蓝色和绿色，则会导致相反的情况。大型涂料制造商可以提供彩色涂料的光反射值（Light reflectance value，LRV）。白色涂料会反射 80% 的光，黑色涂料会反射 5% 的光。油漆的表面光反射值越高，房间需要的人工照明越少。

四、了解色彩使用的历史——历史上的室内色彩

如果没有对色彩使用的历史有一个基本的了解，我们就不可能完全理解如何在室内使用色彩。这让我想起几年前的一位客户，她有一些好看的从 18 世纪初到维多利亚时代晚期的古董，其中有一件特别突出，是一张维多利亚风格的红木沙发，是贝尔特·莫里索设计的，上面重新盖了一层亮黄色的乙烯基！虽然乙烯基可以作为防水工具，但它完全不适合用在古董上，它产生的不和谐的色调对房间的其余部分有严重的负面影响。只要对色彩使用的历史（当然包括纺织品的色彩）有基本的了解，这样不幸的事件本来是可以避免的。虽然有经验的专业人士可能会选择打破传统，不时地使用更

适合不同时期风格的色彩，如果这是建立在专业知识的基础上完成的，其效果通常是赏心悦目的，如果是出于无知，结果可能会非常可怕。

对室内装饰历史的深入研究不在本书的讨论范围内，然而，对各个时代的色彩偏好的基本了解对室内色彩的研究是很重要的。

【殖民时期风格中的色彩】

"殖民时期风格"一词指的是美国从 1650 年到 18 世纪末流行的室内风格。这种风格有许多强烈的地区差异，影响了美国各地的家具和内饰。一些富裕的英国人和法国人在卡罗来纳州和南方定居，而富裕的荷兰人、贵格会教徒以及贫穷的德国人、瑞士人和瑞典人把纽约和宾夕法尼亚州作为他们的目的地。来自不同国家的移民都有自己的风格，包括威廉三世和玛丽二世以及后来的安妮女王统治时期的英国风格。甚至当美国工匠根据托马斯·奇彭代尔的设计制作家具时，他们也在加入自己的灵感和创新。比如，在英格兰，红木是首选木材，而在美国的新英格兰，樱桃木代替了红木成为新宠，橡树、桦木、枫木和胡桃木则用于乡村地区，每一种木材都提供了微妙的色彩差异。

在颜色方面，殖民时期风格的主要色调是我们今天所说的自然或大地色调，因为大多数色调都来源于自然。然而，墙壁通常会使用明亮的颜色，由于颜料效果的不一致性，颜料的应用往往是不均匀的。这个时期主要使用的颜色是强烈的赭色、红色、浅灰色、棕色、深孔雀蓝和柠檬黄色。

【乔治风格中的色彩】

18世纪以英国人所熟知的"乔治王朝"的风格而闻名。格鲁吉亚时代从1714年开始至1780年结束。格鲁吉亚时代早期以帕拉迪奥主义为主,以安德里亚·帕拉迪奥设计的16世纪的意大利别墅为基础。格鲁吉亚时代中期的风格与哥特式、中国风(随着与远东的贸易开放)和路易十五风格相融合。著名家具设计师托马斯·奇彭代尔在他的作品中融入了全部的这些风格。格鲁吉亚时代晚期受到庞贝和赫库兰尼姆考古发掘的影响很大,其特点是更轻盈、更精致的装饰和家具。

罗伯特·亚当(1728—1792年)是英国著名的室内设计师。亚当对古代遗物做了详细的研究,并运用他的知识创造了一种兼收并蓄的风格。在英国,人们可以通过参观凯德斯顿大厅、奥斯特利公园来欣赏他杰出的作品。亚当和奇彭德尔一起合作过很多项目,他们都认为应当将家具和内饰视作一个整体。虽然亚当的设计以柔和的颜色而闻名,如柔和的玫瑰色、绿色、蓝色和黄色(韦奇伍德瓷器是亚当所用颜色的典型代表),但他对强烈的、不同寻常的颜色组合也并不排斥。

几年前,在参观伦敦的维多利亚和阿尔伯特博物馆时,我们看到了一件令人惊讶的亚当的作品。我们参观的展览是从英国的一座豪华古宅里搬来的一个重新组装的房间。与亚当常使用的柔和色彩不同,墙壁是鲜红色的,镶嵌着细小的金屑,给人一种糖霜苹果的印象,他把鲜红色的涂料与灰色的绿松石混合在一起,产生了一种不寻常但令人愉悦的效果。

在格鲁吉亚时代,房屋的墙壁通常用镶板进行装饰。在富裕的家庭里,镶板可能是异国情调的红木,但它往往是油漆过的"软

木"，比如加工松木以模仿更有异国情调的木材，或将松木简单地漆成流行的"单调"色彩，如灰色、灰白色、橄榄色、棕色。后来，人们开始把镶板漆成浅绿色、天蓝色和一种被称为"花色"的柔和的粉红色。格鲁吉亚时代的人们经常使用颜色来强调墙被分割成的几个部分。虽然也有例外，但当墙壁使用了镶板作为装饰时，檐口通常会刷成与墙壁相匹配的颜色。使用装饰性的墙纸时，檐口的颜色通常要与天花板的颜色相配。典型的格鲁吉亚时代的家装颜色是软灰色、浅绿色、蓝色、粉红色和白色，镀金也很重要。格鲁吉亚时代的天花板通常会涂上一层白粉或粉末状的涂料，以形成柔和的哑光效果。

随着 18 世纪接近尾声，室内空间变得更加丰富多彩，有时不同寻常和意想不到的组合限定了不同的装饰元素，而这些组合往往使整体的空间映衬着白色的装饰。

当然，18 世纪的美国风格与英国和欧洲的风格相似，直到 1776 年，英国的风格最具有影响力。奇彭代尔的作品促进了美国费城的橱柜和椅子制作，使之发展成为 18 世纪最复杂的家具设计运动之一。

【帝国风格中的色彩】

当拿破仑从 1799 年到 1815 年统治法国时，一种以交叉的剑、矛、箭和火把等军事符号为基础的风格逐渐兴起。为了使军队中的生活更加舒适，人们设计了许多别出心裁的家具，其中包括可折叠的桌子、床、柜子和非常薄的抽屉柜。拿破仑在埃及的战役结束后，象征埃及的符号就出现在了厚重的红木家具上。人们在从古希腊和古罗马的经典图案中借鉴来的设计元素的基础上（如天鹅颈、

桂冠和狮子）添加了狮身人面像、奴隶雕像、法老头像和棕榈叶等
埃及元素。帝国风格与明亮的颜色有关，亮绿色、亮黄色、深红色
和明亮的深蓝色是典型的帝国风格，经常被结合使用。黑色、白
色，深红色和普鲁士蓝在这个时期也常被使用。普鲁士蓝于 1720 年
问世，这是第一种化学着色剂。到 18 世纪末，化学家又开发出了绚
丽的铅铬黄色和铅铬红色。

【摄政风格中的色彩】

从风格上讲，摄政风格大约从 1790 年持续到 19 世纪 30 年代。
在这一时期，人们开始建造小房子，从格鲁吉亚时代精致而昂贵的
装饰转向更加一致的象征古希腊和古埃及文明的图案。房间布局的
日益宽松鼓励休闲类型的家具出现，如贵族式卧榻。摄政风格的主
要主题包括象征古希腊和古埃及的关键图案，但是使用这些图案的
限制比帝国风格要多得多。由于摄政风格非常适合今天的房间大小，
它一直很受欢迎。摄政风格使用的色彩是丰富的，有明亮的、生动
的、清淡的色彩，尤其偏爱与白色和奶油色相得益彰的深红色。

【联邦时期风格中的色彩】

美国的联邦时期风格是在 18 世纪末、19 世纪初发展起来的。直
到今天，它仍然是一种流行的风格。联邦时期风格的家具通常由桃花
心木、红木、樱桃木或鸟眼枫木制成，因其精致和优雅而备受推崇。
被普遍称为"威廉斯堡蓝"的深蓝色和灰蒙蒙的"联邦绿"是联邦时
期风格的标志。在柔和的色调中添加灰色、芥末黄和深薰衣草色是独
特的联邦时期风格的色彩，它们通常与白色或奶油色结合使用。

【彼得麦风格中的色彩】

彼得麦风格在过去十年左右的时间里发生了巨大的变化。1815年至1850年间，彼得麦风格首次在中欧国家流行起来，包括德国、奥地利和瑞典。当时，彼得麦风格在家具行业很常见，因其廉价、简单和实用而深受欢迎——它是为中产阶级而创造的。大部分家具都是用浅色或蜂蜜色的水果木，如樱桃木、胡桃木和梨木制成的，而斯堪的纳维亚人也曾使用桦木和白蜡木。黑檀木的镶嵌装饰与苍白而有光泽的木材形成了鲜明的对比。与大多数斯堪的纳维亚设计一样，光线是最重要的。俏皮、轻快的颜色，如浅绿色或黄色，是彼得麦风格后期的标志，而明亮、强烈的颜色，如红色或蓝色，在彼得麦风格早期更常用。

【维多利亚风格中的色彩】

维多利亚时代始于维多利亚一世登上英国王位的1837年，结束于她去世的1901年。这种风格不是统一的，而是由一系列子风格组成的，各种子风格融合成了我们现在所说的维多利亚风格，其中包括哥特复兴样式、文艺复兴式、罗曼式、都铎式、伊丽莎白式或意大利风格。维多利亚时代是一个伟大的折中主义的时代，英国统治着世界，并以纪念品的形式从世界各地带回了很多东西，从织物到地毯，从雕刻品到瓷器、古玩。1841年英国首先开始大规模生产墙纸，墙纸从此成为一个多世纪中墙壁的主要装饰。一般来说，维多利亚时代的人们更喜欢深红色（在餐厅里特别流行）、深绿色、栗色、棕色、灰色、黑色等暗色调。被火山灰掩埋的庞贝古城的发掘对维多利亚时代的室内设计产生了巨大的影响。庞贝建筑的红色和

蓝绿色经常用于维多利亚风格晚期的餐厅和客厅。维多利亚时代的人们对古希腊文明也充满狂热，古希腊陶器的颜色甚至影响了英国人在后来的美学运动中推崇的色彩。维多利亚风格的标志是华丽的装饰，它最终变得势不可当，以至于催生出一场美学运动来抗议它。

【美学运动风格中的色彩】

1868 年，画家查理·伊斯特莱克出版了《论家居品位》一书，他经常使用"美学"一词来指代他偏爱的轻松、不那么折中的风格，从而为他的追随者提供了专用的词汇。体现美学运动的两种主要风格是安妮女王风格和日本风格。E.W. 戈德温在美学运动中取得了风格上的突破，他设计了许多创新性的内饰，其中包括奥斯卡·王尔德在伦敦租下的房子。这栋房子被装饰成白色和灰色的微妙色调，人们认为它是 20 世纪 30 年代出现的白底白花的先驱。美学运动中使用的大部分色彩并没有那么柔和。人们经常看到黄色的缎子装饰，背景是刷成蓝色和绿色的墙壁，虽然颜色很浅，但广泛地用于装饰。美学运动从 1868 年持续到 1901 年，表现出人们对紫色、粉红色、淡紫色、绿色和黄色的偏爱。

【工艺美术运动风格中的色彩】

工艺美术运动的出现至少在一定程度上是为了抵制英国工薪阶层被迫接受的批量生产的劣质家具。这场运动始于 1870 年，当时诗人威廉·莫里斯的理念激发了人们推翻维多利亚风格的情绪，并以各种各样的形式延续到 19 世纪末。英国艺术家约翰·拉斯金为工艺美术运动提供了理论指导，其他领导人包括威廉·莫里斯和 C.F.A. 沃

塞等。工艺美术运动喜欢任何家常和手工制作的东西。莫里斯对维多利亚风格中的人工色彩（尤其是淡紫色和品红的苯胺染料）发表了强烈的批评，并表现出对自然色彩的偏爱。橡木再一次成为木制家具的主要选择，其颜色呈现出一种偏淡且沉闷的色调。暗绿色变得特别流行。

在美国，工艺美术运动风格是在阿尔伯特·哈伯德的指导下形成的，哈伯德发行了《菲士利人》《兄弟》杂志。美国的工艺美术运动风格也更喜欢橡木家具，不过偶尔也会用到白蜡或桃花心木。工艺美术运动中，美国最受欢迎的家具设计师是古斯塔夫·斯蒂克利，他制作的橡木家具以其强劲的直线线条著称。斯蒂克利和美国工艺美术运动的其他领导人的配色方案来自他们想象中的与18世纪的殖民时期风格相似的油漆颜色。为了与英国工艺美术运动后期的风格保持一致，美国设计师使用的色彩以轻色调到中性色调为主，以大量的木材色调、自然色调、大地色调为特色，如绿色、棕褐色、深蓝、黑色、灰绿色、赭色、深紫色和暗金色。尽管工艺美术运动是对维多利亚时代晚期普遍阴郁的室内环境的抵制，但以目前的标准来看，它仍然显得比较黑暗。

【新艺术运动风格中的色彩】

欧洲大陆的新艺术运动始于1892年，结束于20世纪初。新艺术运动以自然风格与植物形态的结合而闻名，以性感的曲线和如同卷曲藤蔓的图案为代表。从工艺美术运动开始，室内设计趋向于更加清淡的风格，这个趋势一直延续到新艺术运动中。新艺术运动也采纳了色彩可以用来在室内营造特殊氛围的想法。白色与装饰的渐进性联系在一起，其他常用的颜色有丁香色、淡紫色、橙红色、灰

绿色、靛蓝色和黑色。设计师同时使用多种颜色，设计的整体效果呈现出清淡的氛围。

【爱德华风格中的色彩】

1901—1910 年是爱德华七世的时代。也许爱德华风格最显著的特点是它对清淡的内饰的延续。爱德华七世时期的家居装饰反映了关于许多风格的折中主义，包括维多利亚风格的所有子风格，安妮女王风格的复兴，从维多利亚时代的吸烟室借鉴的土耳其和摩尔风格的家具，工艺美术和新艺术运动的部分风格。爱德华风格以白色和柔和的色调为主导，终于摆脱了维多利亚风格及其阴郁、沉重的配色方案。爱德华七世时期的色彩设计可能拥有最早的"现代"设计风格，因为我们今天仍然经常使用它。当时的人们偏爱明亮的室内环境，亮白色或奶油色是首选的室内木制品的颜色，有时也使用柔和的粉红色、蓝色、绿色、灰色、淡紫色。

【现代主义风格中的色彩】

20 世纪 20 年代的现代主义设计运动通常与白色联系在一起，但事实上，现代主义带来的是充满活力的颜色，白色变得非常流行。荷兰建筑师格里特·里特维尔德非常欣赏美国建筑师弗兰克·劳埃德·赖特的作品，并成为一群年轻的艺术家、建筑师和设计师的领军人物，这些人统称为德·斯蒂耶尔圈子。里特维尔德使用原色和抽象的矩形创作出了与过去毫无联系的现代设计作品。他在 1918 年设计的"红蓝椅"预示了后来的装饰艺术和 20 世纪五六十年代的色彩时代。赖特的设计理念与包豪斯学派的创始人、德国建筑师瓦

尔特·格罗皮乌斯不谋而合。在包豪斯学校中，格罗皮乌斯培养了新一代的教师，他们将改变整个欧洲的室内装饰和家具外观，并影响全世界的设计。在《新建筑和包豪斯》（1935年）一书中，格罗皮乌斯预见了"对一种普遍设计风格的渴望源于文化整体的产生和表达"。包豪斯的设计汲取了抽象艺术和机器图像的灵感，创作出了色彩鲜艳的抽象图案和家具。

站在历史长河的一点，回顾过去，思考过去如何影响现在是一件很有趣的事。现代主义设计运动中以机器为主的风格被室内设计师削弱了，比如小说家毛姆的妻子西里尔·毛姆，她因在20世纪30年代设计的白色木制家具和白色内饰而出名。虽然她并没有设计出全白的房间，但她是第一个成功推广这一理念的人，这一理念也成了她的标志。

尽管其他人以前也使用过白色，但西里尔·毛姆运用来自大自然的灵感重新塑造了白色，她使用的白色让人联想到奢华和优雅。她设计的房间不仅是白色的，还有羊皮纸、象牙、牡蛎和珍珠作为装饰，让人联想起异国风情、古老的手稿和珍贵的珠宝。《时尚芭莎》杂志专门为她设计的房间写了一篇文章，把她设计的音乐室描述为拥有白墙、白缎窗帘、白缎床罩、白天鹅绒灯罩，还有一对四英尺高的白瓷茶树的精致房间。餐厅的松木镶板已经剥去并上蜡，背景是白漆的椅子，餐桌立在地板上，铺着象牙色的花边台布，上面摆放着白瓷做的餐具。客厅以缎面装饰的羊皮纸色的长沙发、两种奶油色调的现代主义风格的地毯、漆成奶油色的路易十五风格的椅子和珍珠色椅子，镜面镂空雕花屏风而闻名。镜面镂空雕花屏风产生了惊人的效果，它像一颗宝石一样，让房间显得非常大，但也存在问题。一位评论家说，在炎热的夏天，黏合介质会变软，可能导致屏风碎裂，飞溅的玻璃砸到路过

的人。西里尔·毛姆还让她的白色帆布窗帘与白色水泥地相连接，以复制地毯的效果。最后的点缀是几十朵白色的百合花、山茶花、栀子花和菊花，它们占据了整个空间。这是一个完全不切实际的设计，但它为她赢得了白夫人的称号。西里尔·毛姆和同时代的其他设计师所做的宣传，在很大程度上把白色的形象铭刻在了那个时代。而实际上，仍然有相当多其他的颜色得到了使用，尤其是装饰艺术运动的支持者使用的多种色彩。

【装饰艺术风格中的色彩】

现代主义设计运动在装饰艺术风格中找到了它的对立面。装饰艺术风格的名称来自 1925 年在巴黎举行的第一届"艺术装饰与现代工业博览会"。这种风格受到了谢尔盖·狄亚基列夫的芭蕾舞团在巴黎进行的演出的影响。俄国的芭蕾舞对当时巴黎的色彩、时尚和室内装饰都产生了巨大影响，强烈的、异国情调的颜色立即被前卫设计师采用，这样的颜色常与黑色或金色相互映衬。那个时代流行的其他颜色包括更柔和的色调，如无所不在的欧白绿（浅灰绿色）、灰蓝色和淡黄色映衬着白色。另一个流行的装饰艺术组合则是灰色、黑色、绿色、橙色、棕色映衬着奶油色或绿色。

装饰艺术风格结合了新古典主义、东方风格和俄国的芭蕾舞演绎的异国情调的元素。图坦卡蒙陵墓的发现增加了埃及元素的影响，而这一时期发展中的立体派和浮士德画家也采用了非洲的原始艺术影响。所有的影响结合在一起，形成了明亮的色彩，异国情调的装饰，几何形状和金字塔形状，构成了装饰艺术风格的内容。室内的颜色来自许多东西——当然有油漆和墙纸——但也有奇异的蜥蜴皮、龟甲、青金石、象牙和鲨革，这些都是雅克－埃米尔·鲁

尔曼等知名设计师使用的。随着让·杜南和艾琳·格雷的作品为屏风和家具带来感官上可以创造刺激的色彩，人们针对漆器再度产生的兴趣又为室内装饰增添了一层色彩。锻铁和青铜是装饰艺术设计的关键元素。20世纪20年代末，让-米歇尔·弗兰克以其使用的浅色的天然丝绸、羊皮纸和未染色的墙纸而闻名，也因其隐蔽的照明、纹理的对比和造型简单但豪华的家具而闻名。镀金和雕刻的玻璃、奶油色和金色的瓷砖、精心制作的金属制品、横带和对比鲜明的木材都出现在装饰艺术风格的作品中。现代主义设计运动对机器的工作赞不绝口，装饰艺术对大规模生产不屑一顾，却更喜欢使用由工艺大师手工制作的奢华材料。装饰艺术和奢华是灵魂伴侣。

【20世纪50年代战后的色彩风格】

二战结束时，人们想要庆祝战争的结束。在美国，随着从战争中解放出来的人们把精力集中在养家糊口和开始新生活上，新风格的家具如雨后春笋般出现。对住房和家具的巨大需求，加上战时的技术实验，彻底改变了家具业。查尔斯和蕾·伊姆斯开创了木材层压技术。乔治·尼尔森制造出了他创新设计的储藏墙和家具。佛罗伦斯·诺尔虽然以自己的设计而闻名，但她的智慧更体现在让才华横溢的设计师和艺术家通过欣赏诺尔展厅展出的设计品来学会追随自己的内心。战后，出于对现有的劣质纺织品的绝望，诺尔家具公司的规划部门聘请了专业的织工和色彩设计师，并在他们的帮助下开发了一条新的纺织品生产线。诺尔的生产线成为20世纪50年代纺织业的标志。从1949年到1955年，埃斯特尔·哈拉斯蒂担任诺尔家具公司的董事，她设计的运输布和诺尔条纹是革命性的。这位匈牙利移民后来被誉为杰出的色彩主义者。她开始使用橙色和粉

红色的组合，这个组合让人惊讶，而这正是定义一个新时代所需要的。突然间，粉红色成了面料、时装和化妆品必备的颜色。粉红色在 20 世纪 50 年代变得非常流行，以至于奥黛丽·赫本的电影《甜姐儿》中就讽刺了人们普遍喜欢粉色的现象，电影中的歌曲《粉红想象》也对大众对粉色的偏好进行了讽刺。

20 世纪 50 年代因一些不同寻常的颜色及其组合而被人们记住，如蓝绿色与石灰绿、珊瑚绿和石灰绿、粉红色和木炭色、粉红色搭配橙色和黑色。那十年是织物和饰面技术进步的时代。染色行业用搭配不同色彩的织物来迎接挑战。20 世纪 50 年代，厨房里也充满了色彩。我仍然记得当我还是个孩子的时候，在我们当地的百货商店看到一台青绿色冰箱时的敬畏之情。彩釉厨具开始流行起来。人们用染料和颜料给新型的塑料上色。防潮涂料、壁纸、地板和各种装饰材料以明亮的粉红色、橙色、红色、金色和蓝绿色出现，但金属炊具仍然存在，因为直到 20 世纪 60 年代使厨房色彩协调的耐高温金属涂料才出现。

【20 世纪 60 年代的色彩风格】

20 世纪 60 年代，随着当时流行的短语"自由随意一点"的兴起，"颜色革命"得到了进一步的发展。染料工业的新技术引入了前所未有的充满活力的色彩，这样的色彩快速被人们接受。突然间，色彩在时尚界和室内设计界爆发了。无论我们的父母如何试图教会我们高级的品位和得体的举止，在我们匆忙地去体验从未有过的色彩时，父母的教诲都被我们抛在了脑后。高脉冲强度的紫外线与充满活力的"酸"绿色、粉红色和橙色遭到了迪高颜料公司（DayGlo）的边缘化。"尖叫的黄小丑"所描述的远不止一种零

食的名字，这是对 20 世纪 60 年代出现的令人吃惊的亮黄色最恰当的描述。欧普艺术的风格是在室内设计中使用缤纷的色彩，故意制造令人不安的视觉效果。颜色是有意搭配的，这样它们就会闪烁，比如一张红色的沙发靠着一面绿色的墙。巨大的几何或花卉图案的壁纸采用了过去从未在室内一起使用的大量的颜色，并在其顶部喷上聚酯薄膜。这一切都是浮华和幻想。突然之间，做这样稀奇古怪的事成了一件既令人向往又令人兴奋的事情。甚至是中年人也完全放弃了他们的成见，尝试"与之共处"。（毫无疑问，就是在这个时期，我们的客户给那张维多利亚风格的沙发覆盖上了令人尖叫的黄色乙烯基。）

能够着色的合成材料和织物染料的诞生使得一系列廉价和多功能的家具以前所未有的颜色出现在人们的眼前。1960 年，丹麦建筑师维纳尔·潘顿设计了世界上第一把没有接缝的塑料椅子。从那时起，几何形状的合成模制家具风靡一时，从颜色鲜艳的实心模制泡沫立方体到无色透明塑料椅子，都非常流行。这些新颖的形式及其前所未有的色彩运用是 60 年代室内设计的缩影。这十年是在设计的很多方面进行实验的时期，颜色也不例外。与任何时代或风格一样，做事后诸葛亮总是很容易的，但真正敏锐而优秀的设计师会取其精华而舍其糟粕。

【20 世纪 70 年代的色彩风格】

虽然 20 世纪 70 年代初期的色彩是对过去十年进行的彩色和合成纤维实验的延续，但 20 世纪 70 年代中后期诞生了高科技。建筑和室内设计领域的这一复杂的使用高科技的新运动将工业生产的艺术品变成了新的艺术形式。在家庭环境中使用工业材料和产品是

高科技的标志。高科技制造的工业金属和合成材料往往没有本土色彩。倾向高科技的设计师经常将镀铬或抛光钢材的光泽与工业生产的地毯的暗灰色或橡胶地板的图案进行对比。颜色有时应用于装饰或外露的钢框架，当使用颜色时，它通常是明亮和原始的。

【20 世纪末的色彩风格】

随着 20 世纪 80 年代的到来，高科技逐渐演变为后现代风格，只保留了一些高科技的关键元素，但通过在家庭环境中使用灰绿色和灰粉色，高科技的关键元素也逐渐削弱了。随着 20 世纪 80 年代与 90 年代艺术潮流的融合，这一时期没有固定的设计风格。20 世纪 80 年代中期，人们又富裕起来，精心制作的织物、布帘和用来装饰的带有流苏和皮草元素的窗饰都重新流行起来。当使用颜色时，人们通常谨慎地借鉴之前的配色，色彩元素与使用的织物和装饰相得益彰。20 世纪 90 年代初的经济紧缩减少了之前 10 年的冲动型支出，或许还鼓励了似乎已成为这一时期标志的假性设计潮流。几十年来，人造修饰和错视技术（愚弄眼睛）从未如此受欢迎。设计师在室内设计中引入了一些微妙的色彩，如大理石和花岗岩的柔和的浅色，他们也在住宅和商业空间的室内设计中重新制造出古老的、摇摇欲坠的墙饰。雇佣工匠来实现设计师的设计可能成本高昂，但手工制作的工具如雨后春笋般出现，使公众在一定程度上能够获得纯手工制作的装饰品。

正如庞贝和赫库兰尼姆的发掘彻底改变了室内色彩的使用，我们现在可能正在经历类似的过程。当前对殖民时期风格中的色彩的科学研究已经揭示出一种比我们想象中更大胆的配色方案——它可能会再次从根本上改变我们的室内色彩。当我们进入下一个世纪

时，我们只能推测我们的未来，但我们相信光和色彩将在未来发挥越来越重要的作用。

【21 世纪的色彩风格】

时间会告诉我们在 21 世纪的室内设计中人们将会如何使用色彩，但在最初的几年里，总体上是缺乏色彩的，并且逐渐回归到中性色调。白色、米色、浅灰色和极简主义设计勾勒出 21 世纪的第一个十年。渐渐地，一些其他色彩开始重新出现，室内设计也回归到更加奢华的感觉。通常，室内设计与经济息息相关。在经济困难时期，室内设计会反映出公众的焦虑或抑郁情绪，通常反映在色彩的缺乏上。我们只能希望美好的时光会回来，我们的希望也再次通过运用的色彩体现出来。

五、设计自己的多彩房间——个性化室内配色方案

在阅读了上述有关室内色彩的知识后，你现在可以设计自己的个人配色方案了。无论你是一名色彩专业的学生还是专业的设计人员，抑或只想重新装修你的家，下面列出了在制定配色方案时需要考虑的顺序。

【建筑】

在制定室内配色方案时，建筑本身应该始终是首先考虑的问题。比如，即使是世界上最伟大的室内设计师，也很难在维多利亚

风格的室内设计中为明亮的橙色天花板找到一个存在的理由。建筑风格应该限定使用颜色的一般范围。如果你不想使用精确到细节的颜色，一般来说，使用早期的颜色比使用后期的颜色来实现"现代化"效果更好。比如，一座维多利亚风格的房子可以用格鲁吉亚时代的柔和颜色装饰得很好，但是试图在维多利亚风格的房子里使用20世纪60年代的聚酯薄膜墙纸就会让人感觉很奇怪。灵感总是从整体的建筑风格当中获取的。需要记住的是，深色的天花板看起来更重，所以更低。鲜艳的颜色使远处的墙壁看起来更近，从而缩小了感知到的空间。使用颜色可以将背景与前景统一或分开。比如，如果在仅有8英尺高的房间的天花板上使用深色，则可能会降低天花板的高度。如果在天花板和墙壁上使用相同的颜色，则可以统一空间，混淆视线，使天花板看起来更高。

【空间的用途】

接下来要考虑的是空间的用途。如果你正在为酒店、医院或商业空间做色彩规划，那么首要考虑的因素应该是这是否是一个需要容纳众多的不同人偏好的公共空间。在布置自家的客厅时，考虑这一点同样重要。但这并不是说"大众米色"就应当成为首选。但是，当你为住宅的公共空间选择颜色时，也应该考虑空间的功能。你可以问自己几个问题，比如，这个空间将主要用于安静地思考还是谈话？这里会经常举办大型、嘈杂的聚会吗？这是一间必须包含所有活动的起居室或工作室吗？对空间的用途有一个清晰的认识，将极大地帮助你制定一个合适的配色方案。

需要记住的是，对公共空间的装饰并没有规律可循。当使用中性色时，公共空间通常更容易被大多数人接受。私人空间可以保留

明亮的颜色或不同寻常的组合，而这也应该是客人和主人都可以接受的。有的设计虽然以室内配色的繁杂和极端而闻名，从浅灰色的格鲁吉亚色调配灰白色，到深青色的墙壁配绿色的木制品，再到晚霞色的墙壁，但最受关注的外观其实是黑色。

很多人在家里的时间需要休息，所以他们在家中使用白色或米色的单色方案。出于同样的原因，我们一度决定把客厅换成黑色调，墙壁是黑色的，家具用米色的亚麻布装饰，主要的装饰是一面烟熏镜墙。旁边的餐厅也是黑色调的，铺着灰色的地毯，放了一张低矮的日本漆制餐桌和非常大的奶油色丝绸地垫。窗户是镀铜的百

图 6.1 我们的黑色调客厅

叶窗。环境整体看起来低调而平静。我们的一些朋友同意我们的看法，但其他人也有一些极端的反应。有一个人拒绝进入我们的黑色空间，因为他认为黑色代表邪恶。这个人受过良好的教育，有博士学位，但他坚信黑色代表邪恶，我们不得不让他从后门进来，在厨房里招待他，厨房当时漆成了白色。另一个人张大嘴巴在我们的房间里走来走去，完全说不出话来。最后，一个警察来到门口为慈善事业募捐。我们请他进来等我们拿支票簿。他一走进那间黑色调的客厅，眼睛就睁大了。他看起来吓坏了，说："你们这些家伙是崇拜魔鬼吗？"

黑色的室内环境的遭遇确实向我们展示了颜色的选择对人们对于室内空间的联想造成的极端影响，以及通过联想产生的对人本身的影响。

【色彩偏好】

无论是配色新手还是设计专家，都必须考虑到居住在这个空间里的人自身的色彩偏好。如果"香料色调"是当下的流行趋势，而你讨厌香料色调，那么就不用。

要在你自己的空间里使用颜色，这似乎是显而易见的，但是人们经常不考虑自己是否喜欢当下流行的颜色，就去追随色彩潮流。现在，每个人都可以使用多种颜色，很容易根据个体的喜好定制混合颜料，也很容易在个体选择的颜色范围内找到面料和配饰。即使在室内和家居装饰中有色彩潮流，就像在时尚产业中一样，但是如果选择你（或你的客户）真正喜欢的颜色，它将无限延长内饰的寿命。此外，与真正喜欢的颜色生活在一起的心理益处是不可估量的。（我们有时会想，邮政工人暴力行为的增多或许与他们阴暗的工作环境有关，毕竟要连续工作数小时。）但这

个问题可能比较棘手，而且可能需要相当多的沟通和妥协来满足一个家庭的所有成员的需要，但结果将是非常值得的。如果一个家庭成员有很强的颜色偏好，而其他人不喜欢这种颜色，那么最好选择一种中性色。中性色最适合客厅、餐厅、厨房，而卧室和私人空间的颜色选择权留给个人。

【家具的风格】

家具的风格也会影响颜色的选择。每种风格的家具都有与之相关的颜色，应该在制定室内配色方案时加以考虑。但在这个过程中，有一件非常不应该做的事情。最近，我们去了一间候诊室，他们用的是包豪斯风格的椅子，上面覆盖着马海毛长毛绒，而这种长毛绒更适合维多利亚风格的家具。这是非常不协调的，我们注意到人们似乎不想坐在那张椅子上，虽然它看起来很舒服。尽管装饰候诊室的人没有抓住问题的关键，但大多数人似乎都在潜意识里感觉到那把椅子有点怪。如果用一种适合它的材料重新装饰它，那么人们是否依然不想坐这把椅子？这将会是非常有趣的实验。

关于室内装饰风格的知识是必需的，研究历史材料和参观博物馆可以积累相关的知识。当你彻底了解和理解与历史风格和时期相关的特定色彩时，就可以开始用个人风格来表达自己的想法了。

六、针对老年人的视力衰退——室内色彩与年龄波动

随着进入 21 世纪，我们面对的现实是住房行业将迎合更成熟的

人，相当多的人将达到或接近退休年龄。医学技术的突破延长了人们的寿命。不断上升的成本，养老设施的短缺，对独立的渴望，导致婴儿潮时期出生的人想要重新装修他们的房子，以适应年老的父母或他们自己老年后的生活。这些因素刺激了针对成熟人口的室内设计的研究。

当我们为室内空间选择颜色时，我们很少考虑它对视觉的影响——但这应该是考虑的主要因素。不管你喜不喜欢，随着年龄的增长，我们的视力会变得越来越弱。老年人的眼睛慢慢无法看清小字体、眩光和低对比度的配色方案。随着人口老龄化的加剧，我们在设计时必须考虑视力障碍。标签上的颜色对比度很差，储存在产生眩光的箱子里，这样的产品可能会遭人们忽略。在家中或办公室里，有的光线条件会导致易怒、眼疲劳和头痛。随着医疗水平的进步和营养的改善，人们的预期寿命增加，美国老年人的数量急剧增长。1960年，65岁及以上的美国人有1670万，占总人口的9%。1990年，这一数字上升到3100万，占12%。根据美国人口普查局的预测，到2025年，65岁及以上的美国人将达到6200万人，占总人口的近18%。

事实上，每个人在65岁的年纪都会出现视力衰退的问题，这是由许多因素导致的，其中包括正常的老化。首先出现的问题是近距离聚焦能力的丧失，也就是远视。远视通常发生在45岁左右，是由眼部肌肉衰弱引起的。当晶状体在近距离物体上聚焦时，其柔韧性不足以改变晶状体自身的形状，就会发生远视。眼睛老化，灵活度降低，也使眼睛更加难以适应明亮和黑暗的变化。眩光可能是一个特殊的问题，但可以通过选择不同材质的窗户和使用哑光表面的物件来控制。

眼睛的晶状体随着年龄的增长而变黄。这意味着老年人对光谱中蓝色一端的颜色不太敏感，很难分辨蓝色和绿色。（为了模拟这

种情况，可以拿一根黄色的塑料条，举到眼睛上方，透过它观看。）视细胞的缺失是另一种使辨别颜色变得困难的正常的生理变化，它使老年人在昏暗的光线下很难看到两种颜色的对比。

虽然增强照明可以在视觉上扩大空间，但必须注意不要使用可能损害居住者视觉的过于极端的照明方案。墙壁、地板、窗户和家具的选择应避免过度反射。如果要避免过度反射，就应当避免出现细微的颜色对比。对于上了年纪的人来说，粉色加红色可能是让人难以分辨的组合，浅棕色和深棕色也是如此。由于衰老的眼睛对蓝色和绿色不再敏感，所以应该尽一切努力设计出有吸引力的替代配色方案，以提升老年人对色彩的感知能力。最强烈的和最容易分辨的颜色对比是黑色配白色，在中性色元素的组合中尤其有效。

综上所述，从这一节关于室内色彩的内容中，我们可以学到的最重要的一点是我们愿意把自己对色彩的固有认知放在一边，去尝试新的可能。那些在实际的室内环境中进行的研究才是可以定义色彩的研究，使用小的油漆芯片或色块在实验室中进行的研究往往难以得出有效的结论。在现实条件下进行的研究与在实验室中进行的研究结果大相径庭，因为在真实的情况下，总会有背景，总会有对比效果，总会有光、眼睛和大脑之间的交互过程。受试者在芯片上选择的颜色与在真实的三维环境中得到的结果完全不同，因为真实的三维环境具有固有的复杂性。我们必须记住的另一点是室内色彩会随着不同的照明条件而改变，光对颜色的影响也是不可低估的。

在现实生活中，色彩的选择至少是由室内空间的用途部分决定的。人们一般愿意接受通常意义上在某一特定环境下可以接受的室内颜色。在这里，适当性是人们接受室内颜色的关键。

颜色可用于室内，以改变对空间大小的感知。无论使用什么颜

色，明亮的颜色都比深色显得更近。人们可以通过提高物体表面的亮度，降低空间背景与色彩之间的对比度，来使空间在感觉上更宽敞。

虽然有人试图将色彩美学的原则简化为一个公式，但是通常会失败，因为色彩和光的相互作用非常复杂。为了有效地处理室内空间的色彩，人们需要对历史上不同设计风格使用的色彩有一个基本了解，并在适当的框架内进行试验。

室内色彩练习

颜色计划任务	
目的	使学生熟悉室内各种颜色的选择
材料	平面设计图可以手工绘制，也可以用电脑软件绘制。学生需要油漆样本、织物样本、地毯样本、墙纸样本，以及显示其颜色的家具和配饰的样例
描述	学生设计几种室内配色方案，包括墙壁、地板、天花板、家具、窗户和装饰品，并解释每一种选择的基本原理。完成的项目可呈现在适当大小的板子上，并描述颜色和它们应用的位置。学生应对设计的配色方案进行口头解释
时长	下节课讨论的家庭作业，可分配在三个不同的课时
备注	如果有照明实验室可用，教师可以在各种照明条件下显示不同的色彩对象。例如，红地毯上如何显示红光？粉红色的光线如何影响肤色？

图片来源

图 6.1　版权所有 © Mckinney photography，允许转载

第七章

建筑中的色彩

7

PART

一、大量使用绚丽色彩——历史上的建筑装饰

我们已经接受了公共建筑缺乏色彩的事实。今天，我们经常能在公司大楼，甚至是新建的宗教建筑里看到灰色、米色和黑色。但其实，历史上的公共建筑并不缺乏色彩，相反地，建筑中大量使用各种色彩不是出于公民的自豪感，而是因为想要颂扬神明或统治者，或者纪念建筑本身的伟大。

所有西方新古典主义建筑的原型都是古希腊比例匀称的庙宇。它们远非我们所认为的那种光秃秃的、中性的石头建筑，而是用宝石色调的颜料进行了丰富的着色。例如，帕特农神庙的大理石被涂成了明亮的绿色、蓝色和红色，以纪念神庙供奉的雅典娜女神。人们发现，古希腊的很多雕像也是用鲜艳的颜料染成的。雅典卫城中发现的一个女人的大理石雕像用红色、绿色、蓝色和黄色的颜料染成。人像常常有染成红色的嘴唇，宝石制成的发光的眼睛，甚至还有人造睫毛。还有一件浮雕以蓝色为背景，人物穿着有蓝色边缘的红色衣服，戴着装饰有红色条纹的蓝色头盔和蓝红相间的盾牌，狮子的鬃毛呈红色，马具、马的尾巴和鬃毛也是红色的。

古希腊人使用的色彩有很强的象征意义。蓝色代表真理和完整，

红色代表爱和牺牲。事实上，红色在建筑色彩中起着非常重要的作用。庞贝和赫库兰尼姆几乎完美地保存在维苏威火山的火山灰下，两座古城的发掘改变了我们对古罗马建筑的看法。古城的建筑上绚丽的色彩让以中性色调为主流审美的人们感到震惊。

新石器时代的原始人赋予红色神奇的属性。尸体被用赭石涂上红色，为死者死后的生活做准备。几乎所有的早期文明都认为红色与血液相关，而红色也在古代建筑中被广泛使用。当时的人们认为彩色图像可以提供保护，使他们免受自然力量的侵害。红色、蓝色、绿色和黄色，中性色的黑色和白色，金属的金色和银色都使用着强烈的饱和色。美索不达米亚的金字塔是根据行星的色调来着色的。现存的乌尔（今伊拉克）金字塔是世界上最古老的建筑之一，它的外墙装饰着明亮的蓝色、红色、黑色和金色。中美洲和南美洲的印加、玛雅和托尔特克文化的神庙和金字塔都使用了绚丽的色彩。

在古埃及，神庙更大，更令人敬畏。柱子被雕刻成类似棕榈树和纸莎草的形状，柱顶被涂成代表花朵和树叶的颜色。墙壁和门上描画的神话场景充满了光辉的神的形象和复杂的宗教仪式的场景。在明亮的蓝天、绿叶和黄色的沙漠的映衬下，古埃及人精心粉刷过的建筑的色彩显得分外耀眼。神庙内部的蓝色天花板象征着天空，绿色地板象征着尼罗河谷的草地。

中世纪欧洲的大教堂也被粉刷一新。作为当时社会生活的焦点，教堂是最精美的艺术品。我们习以为常的教堂阴郁的外墙曾经被漆成鲜艳的颜色。阳光透过彩色玻璃窗倾泻而下，与之相媲美的是色彩鲜艳的内饰和外立面的着色和镀金。法国的一些大教堂仍能看到中世纪缤纷色彩的痕迹，比如，沙特尔大教堂上的红、蓝、绿斑点，巴黎圣母院上的红色斑点。有关建筑的色彩装饰，詹姆斯·沃德写道：色彩主要出现在造型、柱子、雕塑和人体作品上。建筑外

部的色彩比内部的色彩要生动得多，有鲜艳的红色，及粗糙的绿色、橙色、黄褐色、黑色和纯白色，但很少有蓝色。教堂翼部的巨大的三角墙上也有古代色彩的痕迹。还有证据表明，13世纪到15世纪的大部分类似的建筑物都是用彩色装饰的。

经过几个世纪的洗刷和风化，圣贤和天使壁龛上的油漆才褪去。一些大教堂的外立面涂上了灰白色的涂料，并用黑色或红色的线条来模拟石块之间的灰浆。在《哥特式冒险》中，塞西尔·斯图尔特提到了韦尔斯大教堂，他写道：韦尔斯大教堂的一百七十六尊全身等长的雕像色彩缤纷，壁龛是暗红色的，人物和帷幔涂成泛黄的赭色，眼睛和头发是黑色的，嘴唇是红色的。在《童女》中间的部分，童女的长袍是黑色的，衬着绿色的内衬，而孩子的长袍是深红色的，构图的背景是红绿相间的衬布。有证据表明，韦尔斯大教堂中的雕像进一步丰富了镀金的金属装饰。雕像上方，一排天使被涂成玫瑰色。宗教改革运动中的清教徒以虔诚的名义清洗并刷白宗教建筑，以去除异教色彩，因此破坏了其原本的意图。

建筑经久不衰的秘诀当然是选择石头作为建筑材料。古埃及人的青铜和铜制工具是最早达到石头的硬度的，4500年前，他们用棕色的石灰石建造了巨大的阶梯金字塔。就像其他大金字塔一样，它的外壳是用一种纹理更细的近乎白色的石灰石制成的。选用的当地的石头有与当地景观相协调的优点。金字塔、中世纪的城堡和教堂都是用石头建造的。

我们开始认为日本建筑的外观主要以木材和石头的柔和色调为基础，但它们的色彩也非常丰富。日兴的东宫神社在内外都进行了奢华的喷漆、彩绘和镀金处理。因此，即使在350年后，其鲜艳的红色、黄色及强对比度的蓝色、绿色仍然清晰可见。据说17世纪，东宫神社的神龛里燃烧着金叶。

古罗马的建筑师可以从采石场中汲取使用颜色的灵感，但他们用的大多是自家门口的东西。圣伯多禄大教堂的内部有着大量的彩色大理石，这使古罗马人摒弃了古希腊人给建筑外墙刷漆的习惯。他们借鉴了古希腊人的建筑模式，但他们只是扩大了规模，用带图案的石头和青铜镀层建造了更多的纪念碑。据说屋大维统治了用砖砌成的罗马，而他去世时留下了大理石建造的罗马。

　　在石材稀少的地区，人们用手边最耐用的材料建造房屋。5000年前，美索不达米亚的神殿是由用铜板覆盖的泥砖制成的，并用典型的颜色装饰：红色的砂岩、黑色的页岩和白色的珍珠母。后来的几代人把他们闪闪发光的神龛高高地建在叫作"齐古拉特"的塔庙上。可惜的是，美索不达米亚人用彩色黏土锥制作的明亮的马赛克图案、蓝色瓷砖、镀金的金属屋顶都已经消逝了。

　　后来，中亚各国人民创造了有史以来最辉煌的壁饰。釉彩彩绘技术几乎和中东的城市本身一样古老。尼布甲尼撒二世在公元前6世纪重建了巴比伦城，将釉彩彩绘技术用在伊什塔尔大门的亮蓝色砖块和金色纹章上。近2000年后，中亚的清真寺都覆盖着复杂的绿松石马赛克的釉面砖和天蓝色的琉璃瓦。伊斯兰王国的建筑结构和它覆盖地区的文化一样丰富多彩：包括西班牙红瓦的阿尔汗布拉宫及其梦幻般的壁画；撒马尔罕的沙赫静达陵墓的淡紫色、蓝色、棕色和琥珀色；印度的莫卧儿建筑的闪闪发光的白色和红色。

　　在中美洲的热带雨林中，玛雅人用精美的、色彩鲜艳的雕刻和图案来装饰他们宏伟的金字塔形庙宇。墨西哥的令人敬畏的帕伦克城是在17世纪和18世纪的探险中，在近乎原始的条件下被发现的。不幸的是，为了更充分地展示它的辉煌，探险家砍倒并烧毁了周围的树木，破坏了保护古城建筑上灰泥颜色的本就脆弱的小气候。

　　中国人选择木材作为他们早期建筑的材料。作为中国哲学的五

大元素之一，木材提供了适宜的居所。但是，中国人也给柱子、楣和横梁刷上漆，并在屋檐上添加了彩色装饰。屋顶上的砖是绿色和蓝色的，在皇宫中则是黄色的。中国人建成一座房子，会在门前燃放红色的鞭炮，悬挂红布以保佑平安。他们还把绿色的松枝架在脚手架上，让游荡的恶魔相信他们正在穿过一片森林。在中国的宫殿和寺庙里，色彩的象征随处可见。在紫禁城中，不同的色调象征着五行和善恶，城墙是红色的，象征着南方、阳光和幸福，屋顶是黄色的，代表大地。

几代人以来，我们用新古典主义的温和的米色来复制古希腊的设计，因为我们没有意识到古代的设计原本是彩色的。如果品位好的赞助者意识到他们精心挑选的中性的配色方案是不符合历史的，他们一定会非常吃惊。从19世纪中叶开始，一种大胆的新的配色方案开始出现在西方建筑中。颜色是人们对建筑的态度转变中的一个重要因素，这种转变以新艺术的形式改变了西方建筑的面貌。

英国、法国和比利时的新艺术派有着公认的统一性，而新艺术运动风格的最独特的实践者，西班牙人安东尼奥·高迪将自己的风格融了进去。高迪热爱色彩，他认为颜色对于感觉至关重要。他在建筑的外立面上自由使用色彩。他设计的建筑的外墙上嵌有碎石、砖块、陶器、瓷砖的碎片，还用了油漆粉刷。

20世纪初发生了第一次将绘画、雕塑和建筑统一的艺术运动。建构主义用色彩来强调建筑的功能，比如突出可移动的部件（如门）与墙壁等固定部件的不同。纯粹主义用颜色来定义空间。蒙德里安用黑、白、灰创作的几何抽象画深深影响了奥德和格里特·赖维特，他们是荷兰的优秀建筑师。在德国，包豪斯学派发展出了一种功利主义美学，认为建筑是社会经济的不可分割的一部分。这一理念曾主导欧洲和美国的建筑行业数十年，至今仍影响公众对建筑

的认知。

　　也许影响现代建筑的最著名的设计师是法国建筑师、画家和作家勒·柯布西耶。虽然勒·柯布西耶赞同色彩与物体、空间之间的功利性联系，但他的配色方案超越了同时代人，包含了自然色彩。然而，他用来完成设计的混凝土材料在能力较差的设计师手中变成了笨拙的立方体，而我们现在不得不接受其作品的影响。在两次世界大战造成破坏之后，混凝土的使用令大规模建造房屋成为可能，它也是对生活在当代城市中的人类影响最大的建筑材料。

　　当德国人用瓷砖或直接来自他们丰富的民间艺术的明亮颜色装饰建筑的外立面时，对混凝土的不可避免的反对随之而来。这一点很快在欧洲和美国得到了回应，在那里，人们对单调、功利主义的建筑和没有灵魂的社会空间的反对在建筑行业引发了新的丰富多彩的表达。

　　色彩在世界各地的传统建筑中比比皆是。在巴西，房子被涂成彩色和原色。奥地利和瑞士的小木屋装饰着花卉图案。旧金山的维多利亚风格的彩绘展示了非常丰富的色彩。任何负责装饰建筑外墙的设计师面临的问题是要将建筑安全地与周围环境融合，还是冒着引起争议的风险让建筑格外引人注目。在集体意识中，明亮的颜色似乎代表着恐怖或危险。在适当的时候，强烈的色彩可以用在建筑外墙上，以增加融合感。当色彩处理不当时，就像建筑外墙上一些巨大的壁画一样，不仅令人眼花缭乱，还可能使生活在城市中的人们感到不舒适。无论何时考虑建筑外墙的颜色，都必须将其与周边的环境联系起来，同时也要考虑当地的气候。

　　例如，明亮的颜色在温暖、阳光充足的环境中可以很好地发挥作用，而在较暗、较灰的光照条件下，可能会显得过于强烈。伦敦就是一个很好的例子，许多牙买加人在那里定居，他们带来了自由的色彩，把传统英国砖房的前门和窗户刷成粉红色、黄色和淡紫

色，在英国灰色的阳光下，他们的颜色显得格格不入。英国传统的绿色、黑色、白色与玫瑰色的砖会与当地的环境更加协调。虽然牙买加人对色彩的使用在阳光充足的环境中表现得非常出色，但在英国会令人无法接受。我想到的另一个例子是一幢西班牙风格的房子，它被漆成了明亮的香蕉皮的黄色，并带有钴蓝色的装饰。在周围充满柔和色彩的环境中，它真的显得非常可怕。这只是两个例子。当你走在自己的城市或小镇的街道上，你会发现很多类似的例子，人们在选择建筑外墙的颜色时没有考虑到周围的环境。

【墙绘】

古代大多数壁画用的绘画材料是相似的，尽管呈现出的作品会有很大的不同。古埃及陵墓中的壁画和西斯廷教堂的米开朗琪罗的杰作虽然不同，但使用的矿物颜料是相同的，从赭石、氧化铁制成的红色、黄色和棕色，再到孔雀石制成的绿色和蓝铜矿制成的蓝色。绘画的表面也很相似，是沙子和石灰制成的灰泥。而不同的色彩效果是由颜料不同的化学性质创造的。

首先，许多被称为壁画的绘画作品其实并不是真正的壁画。真正的壁画在很大程度上属于文艺复兴时期的意大利，当时人们将颜料简单地与水混合，直接将它涂在湿石膏上。颜料的黏合是在湿石膏中嵌入颜料的过程中完成的，不使用研磨颜料的介质。这主要是因为像茜草色和靛蓝色这样的有机颜料会被碱性的石灰破坏，所以壁画的调色方案受到了限制，通常更像古代的调色方案。古埃及人似乎是在干石膏上进行绘画的，颜料是用胶水或蛋清黏合而成的蛋彩。古埃及的神庙、宫殿、陵墓和房屋的墙壁通常使用明亮、扁平的颜色进行装饰。卡欣的工人村建于公元前 1900 年左右，典型的住

宅是棕色的，周围是红色、蓝色和白色的条纹墙，墙的顶部有大片的褐色，住宅内部有色彩鲜艳的嵌板。

　　克里特岛的克里特人很好地继承了古埃及人的艺术，并把古埃及人的艺术传播到了欧洲大陆。早期的克里特人涂抹的墙壁上的白色石膏上，有很多以黑色和红色为主的图案。他们引入了自然元素，克诺索斯王宫中有一幅图画显示，一个男孩在一片长满藏红花的草地上采集藏红花。克里特岛的艺术家的非凡之处在于画出了真正的壁画，并在公元前1500年左右把绘制壁画的技术带到了迈锡尼。

　　迈锡尼文明的艺术品中有一幅图案显示了两名妇女在一座凉廊中的场景，这进一步揭示了迈锡尼人绘画采用的技术。图案的底色为蓝色、黄色和红色，是在石膏还未干透的情况下在户外绘制的，其余的颜色在干燥的表面上以蛋彩画的形式叠加。

　　绘制壁画所需的技艺非常复杂，必须一次涂好一天需要的湿石膏（这样湿石膏就不会干）。想要改变现有的画面，画家只能重新涂湿石膏，因此，第一次就把湿石膏涂好是非常必要的。除此之外，画家的工作条件也很不舒适。他们需要在狭窄的脚手架上待好几个小时，而且光线也不充足，除了凭经验之外，无法判断颜色干燥后会是什么样子。像西斯廷教堂的壁画这样的杰作是从未有过的，人们也很难想象真的会有这么伟大的壁画存在于世。

　　虽然还没有达到壁画的高度，但墙绘经历了从20世纪60年代开始的复兴。虽然在欧洲和美国的一些较古老的城市，人们仍然可以在建筑的外墙上看到维多利亚风格的褪色的广告招牌，但直到20世纪中叶，室外墙绘才开始了复兴。一些壁画是为了抗议当时的社会和政治问题，而另一些是为了纪念当地的英雄或历史，或是为了表达民族自豪感。有些墙绘显然是由天赋异禀、训练有素的艺术家

完成的，但有些只反映了创作者的意图，而缺乏相应的技巧。墙绘常用于破败的地区，以消除涂鸦对室外景观的破坏，或使建筑工地的临时脚手架看上去美观一些。虽然赞助商和艺术家的用意是好的，但结果往往好坏参半，不和谐的调色方案和艺术能力的缺乏使观众不得不接受那些与周边景色不那么和谐的墙绘。即使在最糟糕的情况下，业余艺术家创作的公共墙绘也代表了一种创造性的、积极的自我表达的愿望，这应该得到鼓励。

【涂鸦清理项目】

为了弥补墙绘的设计和绘画技艺之间的差距，我们参与了当地一所高中的实验，该学校的学生非常喜欢涂鸦，还有的学生有破坏公物的不良习惯。这所高中的学生中有 95% 是少数族裔，许多学生是新移民，他们的家庭几乎没有稳定的经济来源。学校的副校长指出校园里大约有 15 个不同的"帮派"。尽管资金有限，但学校的管理人员也努力找到了清除校园里几乎每天都会出现的涂鸦的方法。画涂鸦的学生常常把管理人员的工作视为对他们的妨碍，并再次"袭击"学校的建筑。出于对城市中涂鸦的不满，我们与教育工作者和艺术家合作，与这所高中共同组织了一个项目来解决乱涂乱画的问题。在与该学校的美术老师和另一位老师的合作中，我们组织了这个关于美学的项目，以对抗校园和城市中不美观的涂鸦。该项目试图向那些喜欢绘画，但是其"画作"影响学校环境整体美观的高中生传授绘画技巧。我们希望在我们的项目中学到的技能可以成功帮助学生日后在艺术领域就业。

该项目的目标是设计并绘制学校建筑外部的墙绘和错视画。学校体育馆的门廊采用了大理石的人造饰面，主教学楼的东墙上绘制

了一幅墙绘。油漆、刷子、梯子和其他材料都是当地企业捐赠的。这幅画在大约十周的时间内，采用水性颜料完成。仿光是一种高度市场化的技术，是通过绘画来复制另一种表面材料的效果的工艺。例如，在这个项目中，体育馆的门廊被漆成了大理石的样子。门廊的墙绘融合了人工的修饰技术和视错觉绘画技术（字面意思是"欺骗眼睛"），创作了一座由罗马拱门组成的柱廊，由看起来像大理石做的柱子支撑。每个拱门形成一个独特的绘画框，描绘学生理解中的校园场景，包括学校舞会上的舞者、正在上课的学生、篮球赛和其他校园活动。

我们挑选了 22 名高中生作为项目的参与者。掌握了设计技巧的大学生与这 22 名高中生合作，共同创作学校的墙绘和错视画，并分享他们的创作技巧，尤其是人造涂饰。这些大学生也是年轻学生的优秀榜样。该项目从高中生和大学生之间的互动中获得的教育价值尤其值得关注。大学生不仅与高中生分享了他们适销的设计技巧，而且还充当了导师和艺术多元化的榜样。他们让高中生接触到大学应有的学术和社会责任，尤其是少数族裔的大学生，他们是那些想要从事室内设计的高中生的榜样。大学生们也从这次合作中获益良多，因为这个项目为拥有艺术技能的大学生提供了与高中生一起工作并回馈社会的机会。也许最值得注意的是，在写这篇文章的时候，该项目已经完成了四年多，这所高中的建筑外墙上早已没有了涂鸦。

墙绘艺术已经成为城市景观中不可或缺的一部分。我们相信，经常破坏城市中建筑外观的涂鸦可能是人们对当今的年轻人因教育预算削减而缺乏出路的一种回应。不幸的是，艺术是第一个被削减教育预算的科目，虽然艺术的表达可以创造考古学家和人类学家如此珍视的文化。

二、用协调的配色装饰城市——环境色彩

如果你是一个经常坐飞机的人，你可能已经注意到每一个城市都有自己的标志性颜色。伦敦是一座玫瑰色的城市，以其砖砌建筑而闻名。旧金山基本上是个象牙色的城市，以白色人种和黄色人种为主。历史上，当地使用的建筑材料的颜色决定了一个城镇的主要颜色。例如，英国牛津以其赭色的砂岩建筑而闻名。在历史上，一个城镇的色彩通常与它所处的地理位置直接相关，因为环境是由土壤、树木、石头等构成的。有时人们会直接在木制品或灰泥外墙上用油漆添加色彩。今天，我们几乎有无限的颜色可供选择，但在早些时候，明亮的颜色和财富之间形成了一种联系，这是因为蓝色、黄色、红色和一些绿色的颜料可能比常用的大地色颜料贵一百倍。

为了保护其色彩传统，一些城市如威尼斯已经立法控制色彩。除了规定范围内的土色，如赭色、棕褐色和红色外，当地居民不得在建筑的外立面涂上任何颜色。在美国各地的城镇，历史学家和设计师研究了历史上使用过的特定颜色。我们只能以固定的方式来看待某些建筑，改变它们的颜色是不可想象的——例如，白宫的白色就无法改变。

都灵是一个大规模融入环境色彩的城市。1800 年成立的建筑委员会为整个城市设计配色方案，他们的概念是用统一的建筑式样和协调的颜色来装点整个城市，基本方案允许使用大约八十种不同的颜色，规定不同颜色的使用方式确保了统一但又有细微变化的建筑外观。但该委员会在 1845 年被废除，在接下来的几十年里，由于"都灵黄"的普及，整个城市变得单调、乏味，虽然都灵的配色方案的优势在于它可以模糊建筑外观与环境之间的空间关系。直到

1978 年修复计划出现，原来的配色方案才得以恢复，并以每年新建大约 1000 栋建筑的速度完成。然而，有人指出，都灵实施的限制可能会把文化冻结成单一的进程，这也许是不可取的。

除此之外，旧金山以其"彩绘女郎"而闻名——城市中色彩斑斓的维多利亚风格的房屋曾被漆成灰褐色。我们必须再次把 20 世纪 60 年代作为一个重要的时代，在"花之力"做流行语的十年间，艺术色彩开始出现在姜饼上，并逐渐出现在旧金山占主导地位的维多利亚风格的住宅和公寓的外墙。由此产生的不和谐的配色催生了一个新的行业——色彩顾问，他们提供协调的配色方案，这些方案通常是基于历史上的风格重新搭配的色彩，至少在很大程度上是令人赏心悦目的。专业的色彩顾问在设计配色方案时考虑了许多因素：建筑的历史、位置和背景、天气、与相邻建筑的外墙色彩的关系。旧金山有一栋建筑在周围的环境中显得尤为突出，那是一栋维多利亚风格的建筑，呈森林绿色，外墙上有一只规模宏大、绘制精良的丛林猫。

在旧金山，最成功的维多利亚风格的绘画发展成 20 世纪 70 年代中期流行的一种风格，即用 4~5 种颜色来设计建筑外墙的细节。高饱和度的背景色覆盖了墙面，使用少量高亮度的颜色来装饰柱子和柱基，强烈的颜色被用来装饰门板，用低色值的深色做阴影，用高亮度的颜色或中性色来突出装饰物。最近，旧金山有一些精心装饰的建筑外墙用金、银叶子装点了起来，如果加以控制，就会非常有吸引力。也许建筑色彩最重要的是和谐，当建筑色彩与周边建筑、整体环境和谐统一时，就会既美丽又生动。

【服务系统中的建筑色彩】

20 世纪中期的工业建筑曾经以混凝土为主。渐渐地，随着建

筑师意识到颜色在识别主要结构元素上起到的新作用，这一阴郁的建筑风格让位于更加个性化的颜色表达。这与高科技应用的形式相一致，某种形式的结构暴露了私密的布线与管道。搪瓷、着色玻璃、彩砖、灌注灰泥、阳极金属、混凝土和油漆都是现在经常使用的材料。

20世纪70年代的后现代主义者开始尝试将色彩作为设计的一个重要方面。美国西海岸的建筑师约瑟夫·埃谢里克使用强烈的颜色来装饰低收入住房项目的墙面，而查尔斯·摩尔在私人住宅的设计中使用了17种色调的大地色系颜料。芝加哥建筑师斯坦利·蒂格曼为盲人和残疾人设计的伊利诺伊州立图书馆在色彩的运用上开辟了新领域。他的概念是为图书馆创造一个色彩绚丽的外观，而且看上去没有那么奇怪。事实上，他对其设计的解释显示了他在颜色选择上的大量思考。他指出，常识中定义的失明并不一定意味着这个人是完全看不见的。有部分视力的人能够——而且常常能够——感知颜色的差异。蒂格曼使用的颜色打破了原有的习惯，将红色用于外墙，亮黄色用于结构系统，蓝色用于管道，外墙使用裸露的混凝土，洞口和门则用对比鲜明的黑色进行装饰。

迈克尔·格雷夫斯对环境色彩的运用值得注意。格雷夫斯认为艺术形式的起源是自然和人，地板代表地面，天花板代表天空，柱子代表树木。他发现古典的色彩语言只来自自然和自然的材料，比如在古埃及神庙的地板上画上绿色的"草"，在中世纪的拱顶上画上蓝色的"天空"。他接着解释说，虽然颜色是二维的，但我们对它的理解是三维的。"不管一个人如何知道颜色是对某个物体表面的应用，我们首先看到的是颜色的代表性。因此，在某种程度上，它同时具有自然物和人工制品的品质。"

20世纪的设计师和建筑师的实验至少让建筑师在目前得以自由

地运用几个世纪以来最具创造力的色彩。或许在 21 世纪，色彩终将独树一帜，重现历史上多种风格的辉煌。

【建筑色彩选择】

建筑颜色的选择需要了解并考虑限制它的所有条件：照明和周围环境。颜色的选择应该在现实中使用的光源下进行。不幸的是，建筑师经常在办公室的荧光灯下选择颜色，却在室外的阳光下使用颜色。尽管我们能够通过眼睛的自动调整来适应不同照明条件下的同一种颜色，但差异往往太大，颜色的外观似乎扭曲了。使用标准化的颜色测量系统，如蒙赛尔或潘通（参见本书第 11 章对颜色测量系统的介绍），可能有助于建筑颜色的选择，但重要的是使用足够大的样本以保证准确。例如，建筑设计中色彩选择的基本问题之一就是建筑本身的性质到底是什么。

设计通常在绘图板上以非常小的规模进行。使用小色块创建的配色方案在放大到全尺寸时可能无法付诸现实。色彩面积越大，可见的饱和度越大。在小的油漆芯片中混合的颜色在面积更大的墙上可能会显得不协调或太强烈。背景颜色可能会影响人对颜色样本的判断。比如，如果颜色样本放在白板上，颜色会显得比较明亮。如果颜色样本放在浅灰色的板上，颜色会显得不那么明亮，但更接近其真实饱和度。这样的差异就是为什么在确定配色方案之前，必须将考虑中的颜色直接应用到现实中的原因。只有这样，才能在真正的照明条件下看到颜色，并与其他颜色相互作用。

确定建筑外墙的颜色的一种有效方法是获取建筑外观的线性图，并通过在亮、暗、中性色的区域进行遮挡来测试所选色调的质量。一旦建立了一个令人愉快的色调模式，就可以考虑各种配色的

方案，直到实现预期的效果。有效着色的建筑外墙总会与周围的自然和建筑环境相配合。对所在地的土壤的颜色和植物的研究可以为建筑颜色的选择提供线索。若土壤呈棕黑色，可能意味着森林的绿色、巧克力般的棕色和较淡色调的木炭色比较合适。加利福尼亚赭色的土壤暗示着那里的建筑选用陶瓦色、那不勒斯黄、发黄的象牙色比较合适。通过观察周边环境进行色彩选择是实现环境色彩和谐最简单的方法之一。

想要真正看到建筑颜色效果的有效方法之一是构建比例模型，并结合实际的油漆颜色进行绘制。将颜色带入三维介质中，将使设计师和客户在得到成品之前有机会对选择的色彩进行再次调整。

勒·柯布西耶在一篇写给学生的论文《如果我来教你学建筑学》中做出了如下评论：

> 这里有一条黄金法则：使用彩色铅笔。跟着色彩，你将能够找到出口。跟着黑色，你会陷入泥潭并迷失方向。色彩是你在黑暗中的引路人。

【斯维克的外观色彩研究】

1974 年斯维克在研究物体色彩的含义时，对色彩在建筑外观上的应用进行了全面而颇有意义的研究。他使用了建筑的黑白样片，与彩色的印刷品叠加在一起，使建筑的颜色看起来已经改变，而其他一切都保持不变。斯维克准备了 67 个颜色样本，它们可以附着在两种不同类型的建筑上，一种是公寓楼，另一种是带车库的独栋住宅。他对街道上的路人进行分层抽样，让路人在 13 个不同的尺度上对每张图片上的 10 种颜色进行评级。斯维克发现"情绪评价""社

会评价"和"空间因素"三个因素总结了路人的判断。当用来描述建筑外墙的颜色时，诸如美丽、友好和愉悦的形容词含义是相同的，并可以用来评价情绪。社会评价具有更大的差异，而空间因素单纯涉及空间的概念。结果发现，人们认为黄、红色的建筑比蓝色的建筑更美丽，如果仅从色彩偏好出发进行预测，那么这个结果必定是意料之外的，因为蓝色通常更受欢迎。人们显然喜欢那些黄色或米黄色的房子，或者那些看起来像天然木材建造的房子。人们最不喜欢深色或紫罗兰色的建筑，但研究发现，建筑外墙的颜色的社会意义在很大程度上取决于颜色的饱和度，而不是颜色本身。颜色越深，越让人觉得封闭。

在对居住在公寓楼里的136名居民的实际调查中，斯维克发现，他们对灰色建筑的评价比其他建筑要低。居住在高度饱和的蓝色建筑里的人们对建筑的外观很满意，但这与实验室中的研究结果互相矛盾。从斯维克的研究中可以推断，在真实环境中观察到的颜色与在实验室中观察到的颜色是不同的。如前所述，颜色是一个非常复杂的话题，它受到光照条件、个人偏好和颜色对于特定环境的"适当性"的影响。

【建筑色彩与能源节约】

在考虑颜色的应用时，应该考虑气候的因素，因为颜色会影响能源消耗。白色反射太阳的辐射能，而黑色吸收它们。屋顶越热，下面的房间就越热。浅色的屋顶或反光涂料可以反射辐射能，并使房间保持较低的温度。在天气晴朗的日子，32℃的气温下，白色屋顶的温度为43℃，镀铝屋顶的温度为60℃，而黑色屋顶的温度为88℃，这会导致取暖和制冷的能耗上产生很大的不同。在理想的条

件下，阁楼通风良好，厚重的隔热材料可以消除大部分的温差，但事实上，大多数建筑的屋顶使用的材料的颜色都会有所不同。在佛罗里达州进行的一项研究显示，通过选择反光的屋顶材料，房主可以节省高达 23% 的降温成本。根据劳伦斯伯克利国家实验室的一项研究，在全国范围内提高大城市中建筑的屋顶和外墙的反射率，可以节省 100 亿美元的能源和设备成本。

三、有选择地选择彩色的植物——景观设计中的色彩

光合作用是地球上最重要的生物反应之一。通过消耗二氧化碳和释放氧气，光合作用把世界变成了我们今天熟悉的宜居环境，并直接或间接地满足了我们所有的食物需求以及对纤维和建筑材料的需求。为了维持地球上的生命，我们需要促进植物生长。尽管最近常见有关热带雨林消失等环境恶化的报道，但在城市中，植物的重要性常常被遗忘，因为在城市中，最显眼的东西可能是钢筋混凝土。理想情况下，建筑和景观设计应该天衣无缝地融合成一个和谐而美丽的组合。和谐或不和谐的主要因素是颜色。虽然植物的形状和大小应该与建筑相互呼应，但影响花园外观的主要因素还是景观本身的颜色，植物的形状和大小是次要的影响因素。

虽然在过去，大自然从来不会在颜色上出错，所有花朵的颜色都能很好地搭配在一起，但今天的情况往往不是这样，人类活动创造出了大自然中从未有过的杂交植物品种。今天，我们必须更有选择性地选择花园中的植物以映衬建筑的颜色和周围的环境。

从历史上看，景观设计反映了当时的艺术和建筑风格。例如，

英国都铎王朝的花园就使用了家族纹章的颜色。维多利亚时代的园丁更喜欢精心挑选颜色，把鲜红色的天竺葵和蓝色的半边莲混合在一起，忽视了 19 世纪的园艺大师格特鲁德·杰基尔的建议。杰基尔运用了互补色的法则，精心选择每一种树和花朵，为颜色的搭配做准备。典型的杰基尔的设计包括一个灰色调的花坛，加入蓝色调的深灰色、灰蓝色和白色的花朵，然后加入淡黄色和粉色的花朵，之后加入更强烈的黄色的花朵进行对比，最后是橙色和红色的花朵，中间的颜色达到了高潮，又褪去，边缘回归到较为"安静"的颜色。杰基尔利用了连续的对比手法，设计了单色调的花园，比如，浅粉色的花朵会逐渐融合成相同色调的花朵，色调逐渐加深，深色调的亮度将会与淡色的花朵形成对比。她注意到，虽然橙色的非洲金盏花有沉闷的绿叶，但稳定地看花上 30 秒后，叶子会呈现出鲜蓝色。她充分利用了这种效果，选择边缘呈互补色调的单色花朵并设计了一系列的配色方案，例如，灰蓝色的花朵将使周围黄色和橙色的花朵变得更加鲜明。格特鲁德·杰基尔以她设计的单色调的花园而闻名，她在一座花园里种植了同一色调内的各种花朵。

【季节性色彩】

某些颜色自然使人联想到一年中的特定季节。春天的第一朵花常常是黄色的，因此我们大多数人把黄水仙、番红花和连翘与春天的到来联系在一起。夏天为我们带来了一场五彩缤纷的盛宴，而随着秋天的到来，黄褐色的菊花和红叶逐渐褪去。在大多数的气候条件下，红色和绿色的互补在雪的背景下占主导地位，深绿的常青树和明亮的浆果预示着冬季的到来。城市居民可以通过根据季节的变化安排室内景观来与季节保持联系。一堆小南瓜、干玉米和石榴立

刻让人想到收获的季节。如果是假日的自助餐，可以把桌上的食物放在芳香的松枝上，松果和冬青树的枝干相互缠绕，让餐桌焕然一新。巨大的蛤蜊壳可以变成花瓶，里面装着异国情调的玫瑰色或淡紫色的小苍兰。在进行更昂贵、使用时间更长的室外景观设计之前，进行小型室内景观设计是一个很好的练习使用色彩、光线和纹理的方法。

【 景观设计中的建筑色彩 】

在其他应用中影响色彩使用的互补色、和谐色和对比色的规律同样适用于景观设计。它们适用于邻近的花朵、树叶、墙壁、小路、树篱、装饰品和家具，需要考虑的因素有明暗、位置、季节和建筑元素。色彩在景观设计中创造了氛围，且色彩的选择比花园中可选的植物更多。周边建筑的色彩在任何景观设计中都能创造重要的视觉效果。比如，邻近墙壁上闪亮的白色涂料反射的光比石头墙壁上的青苔反射的光要多。在色彩柔和的花园中，人们自然会被不同叶子的纹理、形状以及绿色的微妙变化吸引。在景观设计中铺路材料的选择，花园中的家具、围墙的材料，花园里的光和影都是要考虑的重要因素。与合成材料相比，天然的石料与树木和植物的颜色搭配更自然。铺路材料的选择，从砖的玫瑰色到砂岩的浅褐色，再到天然的或有色的混凝土，都会改变植物在颜色上的效果。花园里的装饰物可以通过它们的颜色来提高或降低植物在视觉上的位置。比如，一只绿色的青铜鹿可以隐秘地从颜色相似的树丛中现身，也可以占据种植红色花朵的花坛。

在景观设计中，关于色彩的特别重要一点是一种叫作"浦肯野位移"的光学现象，是以发现它的捷克生理学家的名字命名的。这

种与颜色相关的现象描述了光谱范围的不同部分在一天内发生变化的重点，这将在一天的不同时间创造不同的氛围。比如，如果饱和度相等的红色和蓝色物体并排放置，在后昼的开始和结束时观看，红色在白天看起来最亮，而蓝色在黄昏时看起来最亮。当然，这是因为光线条件的变化。设计师可以利用光的变化呈现出一个全新的花园，在日光下非常灿烂的红色和橙色花朵在暮色中不那么漂亮的时候，白天不显眼的蓝色花朵可以产生美妙的视觉效果。

【昆虫技巧】

与花园有关的颜色搭配还需考虑另一个方面——昆虫。虽然我们必须尊重蜜蜂和其他授粉昆虫，保护它们促进植物生命的延续，但也有一些讨厌的户外生物，如果没有它们，我们会更快乐——也就是蚊子。蚊子特别容易受到颜色的影响。研究表明，欧洲常见的携带疟疾的蚊子最常出现在深蓝色、红色和棕色的地方，而不会出现在黄色、橙色和白色的地方。这项研究表明，远足者或自然爱好者在户外活动时最好穿黄色、橙色或白色的衣服，不穿卡其色或蓝色的牛仔布。南非的一项类似的研究发现，粉红色和黄色的蚊帐驱赶蚊子最有效。

无论是建筑还是景观设计，色彩对人工环境都有着重要的影响。虽然我们都已经习惯于大多数城市中的单色方案，但我们习惯的棕色、米色、灰色和黑色实际上是工业时代的惯例。历史上的建筑色彩鲜艳。当我们欣赏古代文明的成就时，时间会磨去一层层明亮的色彩，因此我们认为它们是单色的，而几十年来的建筑外部的装饰实践都是基于这个错误的观念而进行的。在规划建筑和景观色

彩时，我们必须考虑到它与现有的建筑、景观和周围环境的关系，以及当地的气候条件和照明。

色彩在建筑和景观设计中必须始终与周边环境相协调。

建筑色彩练习

建筑外观色调变化练习	
目的	训练眼睛观察色彩对建筑外观的影响的能力
材料	建筑外观线条图，一套黑色和一套灰色的铅笔或记号笔
描述	选择建筑物外观的线条图，一式十份。在每张建筑图上用黑色、灰色或白色来描画图案，比较结果。讨论黑色、灰色和白色的区别是如何从视觉上改变建筑的外观的
时长	两个或两个以上课时，或家庭作业 教师注意：完成的作业应张贴在教室里，以便所有学生都能看到同学完成的效果

建筑外观着色练习	
目的	训练眼睛观察色彩对建筑外观的影响的能力
材料	建筑物外观照片的影印本，彩色记号笔或彩色铅笔
描述	选择一张建筑物外观的照片，把它复印成十张黑白照片，使用彩色记号笔或铅笔，设计十个配色方案，比较结果
时长	两个或两个以上的课时，或家庭作业 教师注意：完成的作业应张贴在教室里，以便所有学生都能看到同学完成的效果。比较上述中性和彩色训练的结果是有价值的

景观色彩练习	
目的	让学生接触到各种色彩在花园中的应用
材料	杂志或报纸上花园或风景的照片
描述	学生们要在杂志或报纸上找到展现色彩运用的花园或风景的照片。寻找互补的或单色的配色方案，讨论色彩的使用如何改变景观或花园的外观
时长	课上讨论的家庭作业

第八章

广告中的色彩

PART

一、色彩以微妙的方式促进销售——色彩印象

营销心理学家说，人们会在 90 秒内产生持久的印象。颜色在印象产生的过程中起了非常重要的作用，因为颜色产生的印象难为人所改变，所以颜色的选择是销售是否成功的关键因素。颜色可以影响思维，改变行为，引起人们的反应。当我们联想到红绿灯时，红色意味着停止，绿色意味着行走。交通信号灯传达了普遍的信息——产品所用的颜色也是如此。无论是在你的名片上还是在你的西装上，颜色都向人们传递着潜意识里的信息，这种信息在商业中起着至关重要的作用。

在广告中，"含糊其辞"一词指的是一种使用营销语言的方式，这种销售的语言技巧可以让人们从产品说明中看出更丰富的含义。据说黄鼠狼能够攻击鸡舍，在不打破蛋壳的情况下吸出鸡蛋里的东西，然后神不知鬼不觉地溜出去。空心的鸡蛋看起来很好，但直到你检查它们，才会发现它们其实是空的。常见的模棱两可的词语，如帮助、改进、高达、多达，都是用来迷惑消费者的。

同样的，还有一些"含糊其辞"的颜色，它们甚至能够在人的潜意识层面上起作用。例如，人们普遍喜欢的食物的颜色——红

色、黄色、橙色和棕色对神经系统有明显的作用，能刺激食欲。色彩效应被生产食品的企业利用，他们通过使用食用色素和适当颜色的包装来使食品看起来更美味。人们一看到颜色就会受到影响，而颜色的影响是一种巧妙的工具。因为颜色的作用是在潜意识层面上的，人们没有意识到生产商把色彩的影响转移到了包装或广告提供的信息上。由于消费者没有意识到颜色对他们的重要影响，他们不会像对待广告语那样建立起防御的心态。消费者往往不那么信任广告，因为他们已经认识到广告受到商家的操纵。

色彩能够以微妙的方式促进销售，因为消费者不仅能看到它们，而且会对色彩以可预测的方式做出反应，而他们的反应是由生产厂家和广告商控制的。色彩在广告的传播中起着至关重要的作用。颜色不仅仅是装饰性的，更承载着关于商品的意义。然而，想要成功地传递消息，发送方和接收方必须给所使用的颜色赋予相同的含义。比如，想要一种快乐、活跃的感觉，在西方社会，黄色可能是一个不错的选择，但在一些亚洲文化中，黄色象征着死亡，这显然会传递完全不同的信息。每个社会群体都有其共同的象征色彩，这些色彩与他们的经验、思维和价值观相对应。

研究者对大量的实验对象进行了广泛的研究，以预测颜色和味道、气味之间的特定关系，这些关系经常用于广告和营销活动。颜色每天以一千种不同的方式影响着我们。餐馆和食品广告会刺激我们的唾液腺，让我们有吃东西的欲望，它们会使用橙色、浅黄色、朱红色、浅绿色和浅棕色。口渴对应的是干涩的感觉和对液体的渴望之间的紧张关系，如果用颜色来表达，它就会转化为黄棕色或红黄色（干）和绿蓝色或蓝色（液体）的组合，如果搭配得当，这样的颜色组合会引发人们口渴的感觉。

广告用红色来象征诱惑，用淡紫色来描绘感性的肉欲，用粉红

色来表达母爱的关怀和温柔。紫色、酒红色、白色、金黄色和黑色满足了我们对自身地位的看重，今天的很多高档广告都大量使用了这些颜色。

今天的消费者能够接触到成千上万的广告和特价商品。由于自助商店中的产品数量众多，估计每个产品的平均浏览时间在1/25到1/50秒之间，相当于一次自发的视觉冲击，以光速在视网膜上留下印象，但几乎没有人意识到视觉印象的存在。我们只注意到不断冲击我们感官的印象中的一小部分。让我们觉得看起来愉悦的产品通常容易被注意，而感觉不愉快的色彩往往被忽视，不管它们多么明亮。实验表明橙色和红色最能吸引注意力。虽然黄色是一种醒目的颜色，但它不受欢迎，经常被忽视。另一方面，蓝色不是特别明显，但它很受欢迎，经常被注意到。

商家很容易用颜色来操纵消费者。颜色可以影响人们对商品质量或广告信息的主观评价。在一项实验中，要求200个人说出对同一种咖啡的感觉，但这同一种咖啡是用四种不同颜色的容器盛放的：红色、蓝色、棕色和黄色。75%的人认为棕色容器里的咖啡太浓了，85%的人认为红色容器里的咖啡醇厚、浓郁，蓝色容器里的咖啡是淡咖啡，而黄色容器里的咖啡太淡了。但其实所有的容器装的都是一模一样的咖啡。

在另一项实验中，一组女性受试者试用了两款面霜，一款是粉红色的，另一款是白色的。两款面霜的配方是一样的，但受试者并不知道这一点。在实验过程中，所有受试者都认为，粉红色的面霜对皮肤更温和，比白色的面霜更有效。

在产品营销和广告中，色彩对消费者的影响是无止境的。广告的背景颜色，模特穿的衣服的颜色都在我们对产品的反应中起着重要作用。在一项市场调查中，一些家庭主妇被要求在几周内试用三

款不同的洗衣粉，每个包装里的洗衣粉都是一样的（没有告知主妇们这一点），但是包装是不同的：第一个包装是黄色的，第二个包装是蓝色的，第三个包装是蓝色和黄色的组合。测试结束时，主妇们认为黄色包装里的洗衣粉清洁力过强，一些人说，它对衣服有损伤。蓝色包装里的洗衣粉清洁力不够强，不能把衣服洗干净。但是蓝色搭配黄色的包装里的洗衣粉"非常完美"。上述现象是可以解释的，因为蓝色和黄色的包装在消费者中引发了完全正确的反应，黄色代表力量和完成工作的能力，蓝色表示一种温和的清洁力，黄色和蓝色加在一起给人恰到好处的印象，可以形成一种"完美"的洗衣粉的感觉——至少在消费者的心中是这样的。

颜色是一个动力元素。每种颜色都有特定的符号价值或语言价值。这意味着在营销术语中，适宜的颜色有可能提高产品的性能。色彩可分为主动心理色彩和被动心理色彩。活跃的颜色，特别是红色和黄色，会引起即时的心理反应，甚至可能令人恼火。被动的颜色，特别是蓝色和绿色，更加静态。积极的颜色可以用来提升产品的品质，而消极的颜色与和谐、宁静有关。比如，一包红色的洗衣粉暗示这个品牌真的会进入市场，并与灰尘作斗争。蓝色的包装也适用于洗涤剂，因为它暗示着清洁，但是蓝色暗示的清洁效果是通过一种化学上的和谐来实现的，通过化学的方式，肮脏的亚麻布能够恢复到其原本的亮度。

众所周知，在市场营销中，人们更倾向于购买心理和社会满意度，而不是产品本身。近年来，华丽和大胆的包装已经让位于能激发消费者幻想的诱人包装。拉夫·劳伦的系列时装是营销的绝佳范例，当时人们的梦想就是富有的传统生活，就像名牌牛仔裤一样，让人一看到就立刻联想到"旧时的钱币"。拉夫·劳伦巧妙地将传统推销给了现代社会，当这个社会越来越多地反映出人们生活在一

个以不断变化为特征的世界里，充满对平凡的日常生活的渴望。拉夫·劳伦系列时装的颜色倾向于森林绿色、棕褐色、深蓝色，这些颜色都与传统、财富和安全有关。

广告商在使用颜色时非常依赖文化背景。如果与某种思想或情感相联系的颜色频繁地出现在人们眼前，人们就会自然而然认为该颜色是这种思想或情感的象征。在我们的文化中，红色通常与危险联系在一起，蓝色代表凉爽，绿色代表成长，黄色代表温暖的阳光。意识到颜色的文化内涵是必要的，可以避免不良的视觉沟通。在加利福尼亚州的帕洛阿托，一位建筑师在他设计的建筑入口用蓝色的马赛克来营造一种清凉的氛围。但是因为该建筑的入口总是远离阳光，蓝色马赛克和喷泉的组合提供了冷得让人透不过气的感觉。旧金山的另一位建筑师给一家餐厅安装了非常明亮的有橙红色绳子装饰的围栏，以指引顾客进入自助餐厅。然而，这位建筑师并没有想到人们会下意识地将红色解读为危险的信号。当顾客在栅栏后面徘徊，在没有得到足够鼓励的情况下犹豫着是否要进入自助餐厅时，餐厅很快就移除了有着橙红色绳子的围栏，生意也随之变好了。

将色彩用于营销很大程度上可以追溯到与各种色调相关的情感记忆。色彩具有传达情感的力量，是产品内在的本质。没有文字，色彩依旧可以传达性感、脆弱、耐久、年轻、新鲜和前沿等感觉。有些颜色传达的信息具有普遍性，而其他颜色可能因种族、地域、社会、经济背景而不同。

在一款产品的销售过程中，颜色比产品本身的性能更重要。黄油必须涂成黄色，如果是天然的奶油色，就卖不出去。绿色或蓝色包装的面包卖得不好，但在包装上使用黄色可以促进销售。各种口味、各种颜色的糖果比只有一种颜色的糖果卖得好。如果一款产品

的颜色没有吸引力，它可能会在市场上惨败，尽管它也许真的很好用。一位广告商说服了一家食品连锁店按照经典颜色重新布置他们的肉类专区。肉摆放在白色橱柜上的白色托盘里，用一盏普通的灯照明，周围是木屑覆盖的地板，并用绿色的装饰材料包围了肉，用粉红色的光源照亮了橱柜。通过周围绿色的环境，肉的红色得到了强调，使其看起来更新鲜，更有吸引力。食品连锁店的肉类销量增加了两倍。现在，这样的颜色搭配是超市的标准，在超市里，互补色用来增强商品的观感。

　　不管你喜不喜欢，我们的喜好都是文化条件作用下的产物，而这种作用在很大程度上与颜色有关。当你伸手去拿一件东西时，你是为了它的性能而购买它，还是为了它能够满足你幻想的色彩信息而购买它？知道如何解读隐藏的颜色诱惑可以为你在购物时省钱。

二、当产品的销量取决于色彩——消费心态

　　在色彩的世界里，对色调的选择可以成就一个产品，也可以毁掉一个产品。颜色是一个非常重要的品牌识别因素，以至于美国联邦最高法院在 1995 年的一次具有里程碑意义的裁决中，认定颜色是个非常有效的品牌标识，一种特定的颜色就可以作为一个合法的商标。颜色可以挑战既定的秩序，通过使现有的产品脱颖而出来吸引新的注意力，但是为了做到这一点，产品必须吸引消费者。有些消费者从不愿意接受新颜色。当产品的销量取决于颜色的选择时，决定使用哪种特定的颜色似乎是非常困难的。今年流行的颜色会吸引消费者还是会让消费者抵触？为了帮助回答这个问题，市场调查试图确定心理群体。例如，休斯敦的库柏工业集团已经确定了三个消

费者色彩偏好的类型：色彩前卫组、色彩谨慎组和色彩忠诚组。色彩前卫组的消费者往往是年轻的少数族裔，或是收入较高、受过良好教育的 45 岁以上的女性，她们以自己对时尚的理解来定义自己。他们最愿意尝试大胆的颜色。色彩谨慎组的消费者是主流，他们通常要等到一种颜色被大众接受后才会使用它。至于色彩忠诚组的消费者，当大众已经接受了一种新的颜色，它已经从前卫走向了市场，忠诚于某一种颜色的人会抵制颜色的变化，他们不得不在潮流变化的过程中寻找新的色彩偏好的方向。大多数产品都是针对色彩谨慎组的，因为他们代表了平均的色彩偏好。

很难评估生产者是如何将广大消费者归入各种消费群体的类别的。比如，喜欢变换颜色的消费者不一定是由收入来标识的。在黄绿色的潮流回归初期，库柏在三个地方找到了同一种颜色：一家法国时尚杂志、一家诺德斯特龙和一家沃尔玛的冰激凌盘。颜色前卫组的顾客想要新鲜的配色，他们在凯马特①购物的可能性和在波道夫·古德曼②购物的可能性一样大。性别也不一定是个好预测的因素。例如，男性对汽车类的产品更倾向于色彩前卫的态度。他们经常会说泥浆色在他们卡车的金属绿背景下显得多么好看，因为他们更容易将颜色与自己理想化的汽车联系起来。

青春期是另一个巨大的分界。颜色对儿童的刺激作用甚至比成年人更强。莫斯科维茨和雅各布斯的一项研究发现，对大多数儿童来说，食品的颜色比味道更重要。从 1991 年开始，孩子们就喜欢上了霓虹色系，其中绿色和黄色是最受欢迎的。当要求孩子们为新产品选择他们最喜欢的颜色时，他们倾向于绿色。男孩比女孩更可

① 美国国内最大的打折零售商。——编者注
② 位于纽约曼哈顿的一家奢侈品百货公司。——编者注

能从他们最喜欢的运动队的标志上选择他们最喜欢的颜色。孩子们能够注意到与市场营销相关的非常细微的颜色差异。在对一家棋盘游戏制造商进行实验时，他们选择了 5~7 岁的女孩作为目标受众。实验发现，这些女孩非常讨厌一款名为"完美婚礼"的新游戏的包装，盒子上的照片上有一位浅黑肤色的新娘、一枚订婚戒指和一对吃蛋糕的新婚夫妇。在研究了这个问题后，研究人员发现照片中新郎的头发看起来是灰色的。一旦把新郎的头发变成显年轻的深色，销量就会增加。孩子们的视觉非常敏锐，经常能看到成年人注意不到的东西。

色彩营销不是一项简单的工作。一种颜色或中性色可以向不同的人群传递不同的信息。比如，根据潘通色彩研究所的研究，30% 的人认为黑色象征神秘，27% 的人认为黑色象征力量，23% 的人认为黑显得男性化，20% 的人认为黑色令人沮丧，18% 的人认为黑色保守。因此，必须将给定的颜色与产品试图吸引的人群可能的色彩偏好相匹配。

【色彩偏好】

每年都有一个专业的色彩营销小组为消费品制定配色方案。这个小组由 1300 名设计和相关专业人士组成，他们根据社会经济的发展趋势对色彩进行规划，结果限制了消费者的选择，但可以更好地协调跨制造业的产品。除了随机选择外，色彩营销团队在选择色彩时也会考虑色彩偏好。一项关于消费者颜色偏好的调查使用了代表17 个色系的 100 张不同颜色的卡片，向 5000 名消费者提出问题。在 1997 年的调查中，选择最能传达力量的颜色时，25% 的受访者选择了深红色，17% 的人选择了黑色，13% 的人选择了亮紫色。超过 55% 的受访者从 100 种颜色中选择了 3 种。这是对某些颜色具有

普遍意义的有力支持。

如果所有的颜色都是一样的，那么每种颜色的被选择率都应该接近1%。在接受调查的消费者中，45%的参与者选择了三种最能代表脆弱的颜色，淡粉色占27%，白色占9%，淡紫色占9%。人们的偏好也因种族而异。在选择代表权力的颜色时，白人更倾向于红色，而更多的非洲裔美国人选择黑色，西班牙裔更喜欢明亮的蓝色。同样，淡粉色与白人的脆弱性联系最紧密，而非裔美国人更可能选择白色。在选择代表浪漫的色彩时，黑色和红色是最普遍的选择。色彩偏好在性别方面也存在细微的差异。非裔美国女性更喜欢金色和白银色，西班牙裔女性更喜欢鲜红色、橙色和紫红色，而白人女性偏爱钻蓝色和粉红色。

潘通色彩研究所的一项调查显示，受访者提供了他们的服装、家居用品和汽车的颜色，以及他们下次购物时可能会选择的商品颜色。结果显示：蓝色、红色和黑色最受欢迎，其次是紫罗兰色和蓝绿色。米色是最受欢迎的高档家居用品的颜色，如地毯、软垫家具和油漆，而蓝色越来越受欢迎。经济上的不安全感可能会促使人们选择米色等安全的中性色来搭配昂贵的衣服，因为他们希望这些衣服能长时间保持流行。对于汽车来说，蓝色、灰色、红色、白色和黑色是最受欢迎的，而蓝绿色增长很快。有趣的是，不同地域的人们色彩偏好并不明显，这可能是大众传媒造成的，时尚杂志、电视和大型连锁店都提供了同样的色彩选择。

三、名称就能决定颜色的好坏——色彩命名

在色彩营销中要考虑的另一个问题是与颜色相关的名称。如果

颜色能决定一个产品的好坏，那么名称就能决定颜色的好坏。当油漆制造商本杰明·摩尔将其象牙色系的油漆改名为"古董丝绸"时，产品的销量在两年内从第 20 位上升到了第 6 位。当工业品开始使用颜色时，它为颜色创造了新的名字，赋予颜色新的生命力。

"黄绿色"这个名称可能看起来过时了，但"酸柠"的名字赋予了它全新的活力。其他有了新名字的旧颜色有：鲑鱼慕斯（软橙色）、克里奥尔香料（赤陶土色）、拉金卡津（土红色）、古色古香的熊（金棕色）、冰山蓝（紫蓝色）、绿色河口（蓝绿色）、预言家（中性金属银灰色）和死亡主题（梅子黑）。这样的名字能立即引起人们的情绪反应，对指甲油、汽车等各种商品的销售都至关重要。毫无疑问，人们宁愿告诉朋友家里的客厅是撒哈拉沙漠色而不是 3457 号或普通米色。

由于文字的强烈情感联系，消费者的颜色偏好调查是用数字而不是文字来标识颜色的。1994 年和 1995 年，潘通色彩研究所在全球范围内询问了 2000 名消费者对颜色的偏好。研究发现，蓝色流行，绿色逐渐受欢迎，橙色过时。18~29 岁的年轻人喜欢明亮的颜色，而 45 岁以上的人喜欢柔和的颜色和糖果色。蓝色是最受欢迎的颜色，它一直是美国人的最爱，柔和的天蓝色尤其受男性欢迎。

四、好的包装帮助人做选择——包装的颜色

原创媒介理论家马歇尔·麦克卢汉在其著作《理解媒体》（1964 年）中揭示了媒介传播的秘密。他对自己的研究结果很有信心：人们有这么多的选择，他们喜欢能帮助他们做选择的包装……一般来说，女人在超市的过道走动平均要花 20 秒，所以一个好的包装设计

应该像手电筒在她眼前晃来晃去那样让她着迷。红色和黄色有助于产生这种吸引力。有人说，处理颜色时，人们处于次象征层面。沟通是有层次的，在顶部是高阶符号，如单词；其次是插图和符号，如王冠、十字架等；再次是颜色的亚符号世界，它是如此原始，以至于颜色反应可能更接近于生理反应而非感知。

而瑞士巴塞尔大学的心理学教授马克斯·L.谢尔在颜色如何影响人类思维的测试中指出，颜色具有情感价值，一个人的颜色偏好可以显示出其基本的人格特质。广告行业普遍认为色彩是制造印象的重要手段之一。众所周知，光谱中长波长一端的颜色——主要是黄色和红色——似乎更容易跃入眼帘。因为红色看起来是前进的，它可以使一个包裹看起来比相邻的蓝色包裹更大、更明显。红色具有侵入性，大多数商品标签都是红色、黄色或这两种颜色的组合。橙色在烘焙食品的包装上特别常见。黄色、红色、橙色和蓝色的组合经常用于清洁产品，因为它们给人一种有效清洁的印象。

广告行业已经花了大量的钱进行调查，按年龄、性别、种族、收入等细分人们喜欢的颜色。他们发现原色和亮色对穷人有吸引力。很少购物的消费者更希望购买的每件商品都尽可能地引人注目。粉彩和中性色对高端、成熟的消费者很有吸引力。深色对老年人和男人有吸引力。绿色、蓝色和蓝红色对女性有吸引力，通常用于化妆品和护肤品的包装。紫色是专为奢侈品准备的，比如珠宝或昂贵的巧克力。黑色、银色、金色、白色也会与奢华和高科技联系在一起。

一旦吸引了顾客的注意力，包装必须让他们对所购买的东西感觉良好。如果产品很贵，它必须看起来物有所值。当商品的价格具备竞争力时，一个更有吸引力的包装就能决定能否成交。比如，当吸烟者被蒙住眼睛时，他们无法看到包装，也就无法区分一个品牌

和另一个品牌的区别。

人们可能认为他们从来没有注意到广告，但事实上，广告的作用是在意识的边缘。测试显示，消费者的目光停留在超市货架上的每个包裹上的时间不到 0.03 秒。在这一小段时间里，包装设计师不仅要吸引消费者的注意力，还要传达内容，在消费者的潜意识里植入购买的欲望。产品的销售业绩可以在瞬间决定。在广告和包装中，色彩能引起注意，传递信息，创造持久的身份认知。而目标总是相同的——销售产品。

L. 谢尔教授基于颜色做了一个进阶测试，他声称通过分析个人的色彩偏好可以揭示其性格中的个体偏好。L. 谢尔提出颜色有客观的心理意义，由此推导出了他称之为 "心理初选" 的蓝绿色、红色、黄色和深蓝色。当时，L. 谢尔的团队把他的理论应用到包装上，划出了一个颜色范围，L. 谢尔认为这个范围是在心理上有效的。同时，他建议，包装的颜色应在图像上满足产品的实际需要。比如，提供安全保障的产品应该用深蓝色包装，而那些承诺提高生活质量的产品应该用红色包装。L. 谢尔提议，包装的颜色选择可以利用互补色对人们潜意识的作用。比如，蓝绿色的包装会引起人们对红色的强烈渴望。蓝绿色包装的男士须后水是常见的，它可能会刺激男性的内在渴望，而蓝绿色在 L. 谢尔看来是男性的特征。

针对市场上最成功的品牌的调查似乎证实了 L. 谢尔的理论，但是极少有包装设计师提出这样的观点。包装设计师的选择似乎是凭直觉做出的，并得到了长期反复实践的经验的帮助。L. 谢尔曾指出许多不专业的包装颜色为产品销售带去了负面影响：天蓝色包装的胡椒相比黄红色包装的胡椒在感觉上味道更加浓烈；不含咖啡因的咖啡装在红色的包装里，却象征着咖啡具有高浓度；肉罐头标签上的灰紫色象征肉糜。

亨氏焗豆是世界上最早批量生产的食品之一，它被包装在一个蓝绿色的罐子里，但它是非常成功的。根据谢尔的理论，蓝绿色与明确的需求相对应，是坚定和抵抗变化的表现。偏好蓝绿色的人会把财产视为安全的象征。可口可乐的红色标签是世界上最著名的商标之一。虽然把清凉的饮料包装成蓝色似乎更合适，但可口可乐商标上闪闪发光的红色实际上是在彰显青春、热情与活力——更不用说可口可乐含有的咖啡因了。柯达以其黄红相间的标志而闻名，有时黄红色也被称为"柯达黄"，它是历史上最成功的软包装之一。

五、色彩促进长期记忆的保持——标志中的色彩

颜色提供即时信息，几个世纪以来一直用于帮助消费者识别产品或商店。理发店外红白条纹的旋转灯，药店里装满有色液体的玻璃瓶都是关于其服务和产品的即时广告。早期的颜色标识非常有效，主要针对的是不识字的大众，对他们来说字母标识几乎没有意义。今天，我们仍然依赖标识的颜色规则。蓝色和白色表示残疾人设施，绿色路标表示对停车的限制，白色区域表示乘客下车，黄色路标表示装载区，红色区域表示禁止停车，黑白相间的"斑马线"表示人行横道。

色彩是视觉传达中最重要的领域之一。它可以用来吸引眼球，表达思想和感情。对比鲜明的色调有助于视觉交流。最强烈的对比出现在互补色之间和色轮上相反的颜色之间。然而，互补色并不总是最好的方案。红色和绿色是互补色，但是在绿色背景上的红色标识可能会让人分神，它引起的闪烁效果使人很难集中注意力。与色

调相比，色值对颜色的可读性和对比度的影响更大。任何具有相似色值的颜色组合都不太容易区分。红色和绿色的组合很难区分，而黄色和紫色的组合提供了强烈的对比，因此非常清晰。按降序排列最易区分的颜色组合是：黑对黄、黑对白、黄对黑、白对黑。（这是网站的文字设计中需要记住的一点。）

1970 年，帕蒂和弗伦登堡在一项关于电子符号的研究中证明了颜色对于视觉交流的价值。研究发现，颜色是吸引注意力并且长时间保持记忆的重要因素，尽管人们也发现太多的颜色会混淆记忆，甚至使人遗忘。

关于颜色与人的关系，需要记住的重要一点是，我们的身体不断地寻求恢复平衡。如果我们面临一种导致不平衡的情况，我们自然会尽快地恢复平衡。正如德国包豪斯学校的画家和教师约翰内斯·伊滕所说，在处理色彩时尤其如此：

> 和谐意味着平衡以及力量的对称。如果我们盯着一个绿色的正方形看一段时间，然后闭上眼睛，我们看到的是一个红色正方形的后像……这个实验可以用任何一种颜色重复，我们会发现后像总是复合色。是眼睛产生了互补色，它试图恢复自身的平衡。

视觉后像的生理学原因是，在视网膜上，负责记录黄色和蓝色波长的锥体感受器在长时间暴露于绿色环境后会感到疲劳，而当面对中性色的背景时，它们的功能会暂时低于其他感受器。结果是，中性色的背景主要被那些记录红色波长的视锥细胞感知。

六、跟上彩色世界的潮流——印刷媒体与网页设计中的色彩

高效益的照相工艺的发展和油墨的改进带来了真正的商业彩色印刷。印刷过程中的问题在于如何找到一种足够透明的油墨，既不会遮挡颜色，又足够稠密，能准确地再现颜色。现代胶印之所以是这个名字，是因为图像在转移到纸上之前要先"胶印"在橡皮滚筒上。由于墨辊在施墨前必须湿润，所以在每次印模时是很难取得油墨的适当平衡的。现代高度浓缩的油墨不仅解决了这一问题，而且满足了食品制造商对包装印刷的严格要求，食品包装要求耐光、耐磨损、无气味、无毒，并能承受煮沸和冷冻。现在使用的油墨几乎可以用在任何表面，从塑料、纸板到金属，它们在很大程度上导致了 20 世纪 60 年代包装色彩的爆炸。

美国全国范围内彩色电视的普及给印刷工人带来了巨大的压力，他们必须跟上消费者所期望的彩色世界的潮流。超市里的杂志、书籍、海报和所有吸引人眼球的宣传品都必须色彩鲜艳，并尽可能与电视广告竞争。但在制作印版之前，手工修正底片颜色的花费仍然非常高昂。广告上的蓝色衬衫必须与真实的蓝色相配。因为给一幅画上色比给一张照片上色容易，所以在 20 世纪 60 年代以前，90%以上的书的封面都是手绘的。电子扫描仪的出现改变了一切，它允许人们在原始的透明度下进行扫描，删除特定区域中任何不想要的颜色，并在几分钟内制作出完美的四色膜，而不带有任何由手工校正导致的刷痕的印记。

【印刷中的色彩分离】

我们每天都能看到大量的彩色印刷品，并把它们视为理所当然，但其生产过程相当复杂。一幅全彩印刷的图像首先必须分成三幅，每幅图像包含一种透明的油墨颜色，即黄色、品红和青色。之后将这些图像转变成三块印版，再加上黑色为第四种颜色，构成四色印刷。分色即使用红、绿、蓝三种滤光片来拍摄图像。使用蓝色滤光片，红光和绿光被吸收，只有蓝光被传输，产生一张负片来记录光区中的黄色内容，一张正片把光的区域反转成黄色的实心区域。用红色和绿色的滤光片重复同样的过程，产生洋红色和青色的分色。黑色作为第四种颜色，通常是由一张黄色滤光片进行分离的。

一旦将原始图像分成黄色、品红、青色和黑色四个部分，就可以进行筛选了。玻璃屏幕由精细的网格图案组成，放置在相机镜头和胶片之间。接触屏幕由一种有晕点的图案组成，并与未曝光的胶片直接接触。图像是在屏幕上绘制的，屏幕将图像分解成成千上万的点，小点在亮区，大点在暗区，这样会出现渐变色或中间色，这就是分点的过程，分出的点通常是一种原色或黑色。在印刷过程中，人们将一种颜色叠加在另一种颜色上，以全彩再现原图。

虽然我们在印刷工艺上已经取得了长足的进步，但我们仍然没有能力完美地再现色彩。中间色的图片给人一种纯色的印象，但放大后才发现它们其实是由数百万个小点组成的。这些颜色被观察者的眼睛混合，形成预期的颜色。在被称为点彩主义的绘画中也运用了类似的技巧，这是乔治·修拉等艺术家采用的绘画技巧。

【网页设计中的色彩】

人类的眼睛能够看到超过 1000 万种颜色。相比之下，目前 Web（World Wide Web）浏览器中只有 256 种颜色可用，所有 Web 浏览器共有的颜色也只有 216 种。我们在 Web 上看到的图像的颜色来自浏览器软件。如果图像包含浏览器上不存在的颜色，软件会尝试将不同的颜色混合起来。软件试图将颜色的小点（像素）拼凑在一起，使其看起来像它试图复制的颜色，这一过程叫作混色。网站设计师在选择背景颜色和文本颜色时应该谨慎，一些计算机系统可能会把背景还原得太散乱，以至于文本变得不可读。例如，如果我们有红色、黄色和蓝色的颜料，我们需要混合出绿色的颜料，那么可以选择混合黄色和蓝色的颜料，然后得到绿色。但是 Web 浏览器软件不能以相同的方式混合颜色。浏览器的大脑是数字化的，这意味着它通过计算来获得颜色。因此，浏览器的大脑不得不制造出大量的小点来创造出256 色之外的颜色，从而产生出微小的色斑，而不是纯色。

另外，我们在 Web 上看到的图像是 GIF（Graphics Interchange Format）或 JPEG（Joint Photographic Experts Group）图像。这些是指在图像中工作的计算机语言，一些图像是 GIF，一些是 JPEG。所有品牌的计算机都可以查看 GIF 或 JPEG 图像。GIF 和 JPEG 图像还包含基于 RGB 的颜色信息，即图像中有多少 R（红色）、G（绿色）和 B（蓝色）。

如第二章所述，伽马是最难定义的计算机术语之一。本质上，它是一个测量颜色的工具，也是一个数学公式，它反映了输入和输出之间的关系，并描述了电压和显示器上显示的内容之间的关系。因此，为了尽可能简洁，我们称伽马是一个数学公式，它描述了输入电压和显示器上图像的亮度之间的关系。伽马也可以被称为测量

图像中间色调的对比度的测量工具。通常，伽马的测量范围从 1.0 到 3.0，不同的系统有不同的伽马等级。一个有效的伽马等级将提供真实的颜色和良好的感光范围。有些计算机，如麦金塔计算机，配备了伽马自动校正以提供最准确的色彩。由于明度和暗度、色调和颜色的差异，在未校正的伽马上看到的颜色与校正过的伽马上看到的颜色不同。

让我们来看一个校正过和未校正的例子。假设我们想要看到一种 50% 是红色、25% 是绿色的颜色。如果在计算机系统上用未校正的伽马来观察，它可能显示为 18% 的红色和 3% 的绿色。绿色变少了，颜色变成了红色，也会看起来更黑。伽马的不同造成了颜色的变化，可能会导致一些颜色转向黄色，而其他颜色可能失去其绿色调，看起来更蓝。需要注意的是，每一种颜色都是单独被改变的。

你可能会想，这太复杂了！为什么计算机渲染颜色的方式都不一样呢？对于这个问题的答案，国际色彩协会正在评估计算机色彩的差异，希望将来能为计算机色彩提供一个统一的标准。

广告中的色彩练习

色彩印象	
目的	了解颜色如何影响产品选择
材料	每个学生选择一个产品，如牙膏管、清洁剂盒、糖果包装，还有不同颜色的画笔和纸张，并把它带到课堂上
描述	以选定的产品为样本，将其呈现在一张纸上，并改变包装的颜色。将其与原包装进行比较，并询问同学对原包装和更改后的包装颜色的印象
时长	一节或多节课

包装训练	
目的	让学生直接以消费者的思维体验产品包装的创作
材料	绘图设备、画笔和纸张
描述	每个学生都应以消费者的思维设计一系列产品的包装，具体产品如下： 1. 女性香水 2. 男性香水 3. 洗涤灵 4. 泻药 5. 早餐麦片 6. 碳酸饮料 在课堂上比较和讨论结果
时长	一个或多个课时，也可以作为家庭作业在课堂上讨论

服装与纺织品中的色彩

一、色彩反映美的意义——服装中的色彩象征

服装的色彩反映了时代的精神，其变化反映了从中世纪的象征主义（如红色象征勇气）到之后的由君主决定时尚，服装的色彩对社会发展产生影响。服装的颜色有着深厚的历史传统。服装设计师对服装所蕴含的色彩心理进行了深入、细致的研究，并将其运用到对穿着服装的人物形象的诠释中。一个好的服装设计师知道服装的颜色比服装的款式更容易让人察觉到服装的美。伍迪·艾伦的电影《内心深处》就是一个很好的例子，抑郁和有自杀倾向的角色总是穿着单调的中性色的衣服，精神健康的角色则穿着颜色活泼的衣服。电影中的对比令人吃惊。我们相信，室内设计是色彩在电影中最出色的象征性应用之一。如果颜色能通过室内设计产生如此大的影响，人们的服装能展示出哪些方面呢？为了更好地理解颜色隐藏在服装中的含义，我们必须首先在历史背景下理解它。

在中世纪，人们相信世界是由四种基本元素组成的：土、气、火、水。每一种元素都有其对应的色调。黑色代表土，白色代表水，红色代表火，黄色代表空气。在中世纪的医学中，黑色代表胆

汁，白色代表痰，黄色代表脾，红色代表血。当时的医生认为保持这些元素之间的平衡是很重要的。中国人的色彩系统甚至比欧洲的还要古老。在中国，有五种元素而不是四种：土、水、木、金、火，分别对应黄色、黑色、青色、白色和红色。每一种元素及其颜色都对应着一种动物、人体的一部分、一个季节、一颗行星。

在欧洲，颜色象征在中世纪达到顶峰，但很快失去了它的影响力。在伊丽莎白一世及以后，绿色用作新娘的礼服，以象征春天。当绿色逐渐成为代表童贞丧失的颜色时，新娘就不再穿绿色的礼服了。这种微妙的变化几乎从语言中消失了，但色彩仍然具有强大的暗示作用，并继续拥有着影响力，尤其是在时尚界。

二、受色彩顾问的指导——时尚中的色彩趋势

时装的色彩受到许多因素影响。16 世纪和 17 世纪，霍尔拜因和卡拉瓦乔等艺术家用在服装上的深色开启了时装色彩，而 18 世纪时画家推崇的明快、柔和的色调在室内装饰和服装上得到了体现。从 1860 年到 1885 年，画家雷诺阿、莫奈、皮萨罗和西斯利对颜色的新诠释很大程度上影响了服装的颜色。即使在今天，时尚仍然受到艺术风格或伟大的艺术作品的影响，比如图坦卡蒙陵墓中出土的文物影响了 20 世纪 20 年代的时装和珠宝设计，20 世纪 60 年代的电影《埃及艳后》重新塑造了当时流行的发型。

几十年来，法国宫廷一直是欧洲时尚界无可争议的领导者。1855 年，欧仁妮皇后的服装设计师沃斯开始为外国贵族设计服装，巴黎成了世界时装的中心。巴黎一直保持着在时尚界的地位，直到让·哈洛掀起了一股淡金色头发的潮流，詹姆斯·迪恩赋予黑色皮

夹克新的含义，巴黎的时尚才受到好莱坞和电影明星的挑战。在新潮的年轻一代眼中，黑色依然是一种象征永恒的颜色，除了 20 世纪 60 年代痴迷于缤纷彩色的年轻人之外——他们认为颜色越亮越好。

曾经，技术主宰着时尚潮流，只有皇室成员才能穿紫色，因为生产紫色染料的成本太高了。现在，纺织品和染料可以无限生产，其他因素影响着我们的时装色彩。最重要的影响之一来自色彩顾问，他们影响消费者使用什么颜色。国际色彩协会在国际上开会决定在未来的季节主打哪种颜色，它的工作使服装、化妆、配饰和珠宝的搭配更加协调。由于时装业的变化比家居行业、汽车行业或厨房用具行业的变化要快，所以通常在早期纺织品制造商就对流行哪种颜色做出了决定。在每个时装季前大约 6 个月，他们就会推出自己的色彩系列和季节性的色彩流行语，如"牡蛎色""茄子色"或"宝石色"，以宣传自己的创意并吸引消费者。

棉、丝、羊毛、合成材料的制造商每年至少两次在巴黎、米兰、纽约和伦敦和来自世界各地的设计师、色彩顾问见面。时尚界不适合独行侠，对时尚的投资如此之大，以至于不同制造商生产的服装、化妆品配饰和珠宝必须相互配合，才能促进产品的销售。

色彩顾问把他们的想法和解释写在小色卡上。染发师的工作思路非常抽象，他们的灵感可以来自一张照片、一本杂志的样张、一个物体或一块旧布料——基本上就是能找到的任何东西来建议他们消费者所需的新颜色的。值得注意的是，来自世界各地的色彩顾问一次又一次将搭配的色彩变得越来越协调，直到只需要轻微的调整。这是怎么发生的？新一季的流行色通常是从现有的流行的配色方案中衍生出来的。配色方案吸收一切事物的影响，从热门电影、书籍、大型艺术展览到流行的生活方式，如大众对健康或运动更加渴望等。然后，必须考虑成本以实现设计师搭配色彩的想法。比如，红色颜料比

大地色颜料更贵，所以生产红色衣服可能比生产米色衣服成本高。选用一种颜色时也要注意限制图案和颜色的变量，以防止配色出现问题，确保染料适合所选的服装材料，服装的颜色集中放在商店的衣架上呈现出的样子。颜色是吸引顾客注意力的第一要素。

三、新的技术带来新的理念——20 世纪服装中的色彩

【世纪之交】

在我们进入 21 世纪之际，有些人或许会满怀深情地回顾 20 世纪和 19 世纪。1851 年伦敦世界博览会创造了象征科技的符号，我们很快就爱上了科技带来的变化。缤纷的色彩、奇妙的发明、对未来的憧憬都藏在人们的心中，人们怀着希望和敬畏，迎接新世纪的到来。维多利亚时代晚期，沉重、阴郁的色彩逐渐被新艺术运动推崇的精致色彩取代。新的颜色取代了 19 世纪的栗色、紫色和黑色，它们是从甜豌豆的娇嫩色泽中提取出来的。年轻的女孩穿白色，而成熟的女人穿淡紫色，这是一种新开发的染料，风靡一时。在城市里，妇女的鞋袜总是黑色的——穷人穿棉质长裤，富人穿丝绸长裤。棕色的鞋子则留到乡下穿，还搭配了实用的莱尔长筒袜。那个时代最受欢迎的饰品是与衣服相配的染色的羽毛围巾，最受欢迎的毛皮是浅灰色的龙猫毛。人们白天穿的衣服主要是白色、浅灰色或米色的。到了晚上，柔和的甜豌豆色的服装搭配白色的长手套。男人的衣服颜色偏深，西装是正式的、深色的。在城里做生意时，人们穿黑西装，戴黑礼帽。

1909 年 6 月，抵达巴黎的俄国芭蕾舞团改变了一切。为芭蕾

舞团设计布景和服装的俄罗斯艺术家没有使用柔和的色彩，而是用欧洲人不熟悉的鲜艳的原色进行狂野的组合。里昂·巴克斯特设计的布景和演出服装偏爱金丝雀黄、亮蓝色、玉石色和紫红色。他在欧洲舞台上使用缤纷的色彩创造出的充满异国情调的场景立即引起了轰动。芥末色、紫罗兰色、黄色和蓝色突然在人们白天穿的服装中流行起来。不到一年，化妆品、时装和家居装饰的配色都发生了翻天覆地的变化。毕加索、马蒂斯、布拉克等艺术家都为俄国芭蕾舞团设计了布景和演出服装。卡地亚开始将祖母绿和蓝宝石放在一起。1905 年，时装设计师保罗·波烈设计了革命性的第一件高腰礼服，成为时尚的弄潮儿。通过将紧身胸衣的 S 型曲线换成自然的轮廓，波烈解放了女性的身体。他的大胆而不寻常的配色包括金丝雀黄、明亮的蓝色、翡翠绿色和紫红色，早于俄罗斯芭蕾舞团带来的多彩趋势。波烈经常使用黑色进行装饰，用黑色的眼影以充满异国情调的东方风格装饰模特的眼睛。为了配合他设计的新造型，波烈引入了女性的短发，并设计了适合短发的羽毛头饰。

对于一个从第一次世界大战中归来的士兵来说，这该是多么奇怪的一件事啊！在他回来的时候，女人们穿着长裙，可以自由活动，甚至可以炫耀自己的脚和脚踝——这是几十年来都没有见过的。大约在这个时候，精致的妆容也出现了。突然间，化妆品不再是舞会上女士的专利了。1911 年，随着腮红的诞生，"为了保护女士的皮肤免受日晒、风吹和灰尘的伤害"，几乎所有女性逐渐接受化妆品。1912 年，《时尚》杂志将化妆品的使用合规定化，而美国女性使用的第一只美国生产的口红出现在 1915 年。

【20 世纪 20 年代】

到了 20 世纪 20 年代初，人们开始厌倦俄罗斯芭蕾舞团带来的明亮、奇异的色彩。到那时，女性也得到了解放，开始涉足全新的运动和职业领域。可可·香奈儿是 20 世纪 20 年代的低调的中性风格背后的推动力量。据说她为自己的沙龙选择米色，以消耗她廉价购买的剩余的军需物资。但无论她的动机是什么，香奈儿站在时尚界的巅峰，她利用为低调、优雅的绅士量身定做衣服的灵感来创造适合女性的米色的紧身裙子和无领的粗花呢夹克。她也创造了肉色的长筒袜和浅褐色的鞋，鞋头和鞋跟都是黑色的，以展示女性纤长的双腿。她设计了简单的淡色套衫，搭配华丽的祖母绿和红宝石首饰。

20 世纪 20 年代的夜晚，女性身上银光闪闪的绸缎、绉纱、丝绸、天鹅绒和塔夫绸点缀着镀金的花边、人造钻石和珠子，映衬着熠熠生辉的节日。手镯和镶有钻石的戒指是当时最时髦的东西，而珍珠成为每个时尚女性的必备品。黑白珠宝开始流行起来，它们由不同寻常的材料制成，如水晶或黑玛瑙，簇拥着钻石，镶嵌在白金、白银或铂金上。

电影明星以淡金色的头发、红唇和性感的形象影响了时尚界。到 1924 年，据估计有 5000 万美国女性每年使用能排成 3000 英里的口红。不久之后，红色指甲油开始流行起来。到了 1929 年，男人们想要追求穿着上的平等，于是伦敦的一群男人成立了"男装改革派对"，试图为男性创造出更丰富多彩、更舒适的时装。他们建议把裤子换成束腰外衣，把连体泳衣换成拉链款。虽然这似乎太牵强，并不受欢迎，但他们确实成功地为网球运动、海滩休闲设计了短裤。

【20世纪30年代】

女演员兼舞蹈家金格尔·罗杰斯在她与弗雷德·阿斯泰尔合演的电影中的造型是这一时期时尚的代表。20世纪20年代流行的浅色持续了一段时间，但到了1934年，颜色开始慢慢回归时尚。浅色的晚礼服装点着薄纱，表面褶皱的真丝礼服搭配长款的漆面黑色手套。装饰有明亮图案的帽子和手套在普通的西装和连衣裙上再次出现，花卉的图案重新流行起来。20世纪30年代的一些配色方案非常独特，从此之后就很难见到了：可可棕配风信子蓝，西梅色配松石绿，芥末黄配灰色是这个时代典型的配色。

1930年发生了一件事，其影响之大堪比俄国芭蕾舞团之于世纪之交。纽约现代艺术博物馆展出凡·高的作品，引起了人们极大的兴趣，观众过多以至于博物馆不得不关上大门。突然，向日葵图案随处可见。面料流行起明亮的黄色、绿色、蓝色和棕色，取自凡·高的配色。当时有一位有影响力的设计师是伊尔莎·斯奇培尔莉，她从1936年伦敦的超现实主义展览中汲取灵感。在画家萨尔瓦多·达利的帮助下，设计了一顶形状像鞋子的帽子，并推出了一种鲜艳的新颜色——惊人的粉红色，以配合她设计的帽子。

【第二次世界大战】

到1940年，世界大部分地区处于战争状态。一期《时尚》杂志上有几段关于时尚色彩的描述：尘土飞扬的灰色……樱桃红，郁金香粉和兰花紫，尖锐的孔雀蓝色、黄色……这是清晰、明亮的春天的配色。随着战争的推进，要获取海军色、棕色、灰色和黑色等强烈的深色可能会变得更加困难，因为它们会消耗大量的染料。但如

果我们回归蜡笔画——那么配色就会变得更加鲜艳。灰色、红色、黄色、棕色、黑色、海军蓝和黑红色等强烈的颜色成为战争中鼓舞士气的颜色。很快，方肩的军事服装的颜色就被定义成卡其色或橄榄色，成为大多数女性偏好的颜色。由于缺乏染料，日常使用的颜色变淡了。明亮的红色变成了柔和的李子色，而柠檬绿色变成了黄色，褪色的黑色、灰色和棕色占了主导地位。

战时的巴黎为了弥补单调的颜色，出现了带有鲜花和丝带的帽子，并尽可能地在配饰中添加颜色。美国人在战争期间与巴黎隔绝，转而向南美和流行的波利尼西亚风格寻求灵感，他们选择了墨西哥人喜欢的明黄色和品红色。到 1947 年，随着战争的结束，克里斯汀·迪奥以柔和的色调创造了革命性的新时尚，战后商品的大量出现使新式样的裙子成为可能。

【杰出的 50 年代】

20 世纪 50 年代的流行色是绿色、绿松石色、浅黄色、紫水晶色、淡紫色、粉红色和柔和的红色。当时的大多数晚礼服都是无肩带的，由精心剪裁的紧身胸衣固定在合适的位置。迪奥以其精心搭配的珠宝设计而闻名：祖母绿与橄榄石，绿松石与蓝宝石，黄水晶与粉水晶。他还推出了与流行色相配的细高跟鞋。

在 20 世纪 50 年代早期到中期的时尚界，配套的服装是最时尚的。一种波浪状的紧身或半紧身的塔夫绸或缎子外套敞开后会露出同样质地和颜色的修身连衣裙。服装的颜色非常明亮：绿色，绿松石色，浅黄色，紫水晶，丁香，粉红色，天竺葵色。直到 20 世纪50 年代，蓝绿色染料的质量都很差。1951 年，德国拜耳公司完善了阿利西亚（翠鸟）蓝，这是第一种能够快速用于棉花染色的绿松石

色染料。它一经出现，立刻引起了时尚界的轰动。

在这一时期，以佛罗伦萨为中心的意大利时装开始与巴黎的时装竞争。埃米利奥·普奇设计了华丽的时装，并展示了他的文艺复兴时期的私人收藏。粉红色是20世纪50年代的流行色。1951年杰奎斯·菲斯推出的亮粉色丝绸时装大受欢迎，第二年又流行起一种更亮的亮粉色。亮粉色有争议，却在T台上大受欢迎。事实上，20世纪50年代的人们对粉红色是如此着迷，以至于由奥黛丽·赫本和弗雷德·阿斯泰尔主演的音乐电影《甜姐儿》中有一首歌《粉红想象》，讽刺了那个年代的粉红色潮流。到了1955年，连男士衬衫都变成了粉红色，甚至保守的布克兄弟男装品牌也开始推广粉红色。到20世纪50年代，化妆品变得普遍，女学生也开始化妆了。露华浓为其口红和指甲油所做的广告宣传大获成功，催生出我们习以为常的季节性广告，露华浓还推出了春季和秋季限定的化妆品颜色。

20世纪50年代，色彩甚至影响了传统男士的衣柜。美国游客的彩色衬衫在国际上掀起了一股时尚潮流，而伦敦的知识分子和艺术家试图复兴爱德华七世时期的时尚。爱德华七世时期的时尚是被自称"泰迪男孩"的英国工人阶级复兴的，他们穿着淡蓝色的长外套，外套的高领上镶着金色或银色的花边，黑色的紧身裤和绒面鞋上装饰着天鹅绒。很快，就连深蓝色、绿色、紫红色天鹅绒的晚礼服也开始出现在保守男士的衣柜当中。

摇滚乐的狂热带来了充满音乐元素的衣服，如与音乐有关的标记，但是音乐元素只出现在从白色到粉色的有褶皱的皮大衣的外层上。

【迷幻的60年代】

如果以20世纪上半叶的流行色变化规律为例，20世纪60年代

的设计师可能会选择重新启用中性色，以对抗色彩斑斓的 20 世纪 50 年代。相反，他们以一种前所未见的方式呈现出丰富的色彩，这在一定程度上是由于过去 10 年里开发出的一系列新颖而引人注目的活性染料。随着合成织物的种类越来越丰富，从内衣到塑料制品的各种产品的颜色都变得绚丽多彩。

在时装设计师继续用自己偏好的色系来设计时装系列的同时，比如 1966 年圣罗兰推出的柔和色调的、民族风格的服装在时尚界大放异彩，并被嬉皮士奉为自己的风格。年轻人成群结队地去尼泊尔和摩洛哥，带回五颜六色的民族风格的织物、服装和珠宝。女人们穿着色彩鲜艳的阿富汗连衣裙、印度尼西亚蜡染裙和束腰长裙。男人们穿着尼赫鲁夹克、毛夹克和阿拉伯长袍。镶嵌着绿松石、珊瑚、琥珀的银饰和一串串的"爱情珠"风靡一时。珠光宝气的男人突然以几年前闻所未闻的色彩出现。抽象设计的色彩绚丽的休闲运动衫成为流行的标准。在美国，蓝色牛仔裤很快就成为经典。

布景设计对色彩的使用有很大的影响，许多艺术家和设计师遵循蒂莫西·利里的建议"开启、调整、退出"。1968 年披头士乐队的演出使人们对色彩产生了一种新的认识。农民的裙子上绣着厚重的颜色，搭配天鹅绒夹克、高筒靴和彩绘。街头时尚非常流行。玛丽·奎恩特和桑德拉·罗德斯等英国设计师为大众献上了伦敦卡纳比街的时尚潮流。1966 年，玛丽·奎恩特就把短裙改头换面成了革命性的迷你裙。欧普艺术影响了时尚，给衣服、鞋子和化妆品带来了鲜明的黑白几何图案。很快又出现了由石灰色、亮粉色、橙色、紫色、黄色和蓝色组合而成的双面针织物。20 世纪 60 年代的时尚吸取了过去的经验，将种族因素推到了前沿，并将自己推进到了太空时代。航空公司也养成了配色的习惯，布兰尼夫国际航空公司给自己的飞机涂上了色彩鲜艳的迷幻图案。

20 世纪 60 年代的化妆风格趋于苍白，脸部风格与之前的十年大不相同，当时妆容的亮点主要集中在有光泽感的嘴唇上，几乎没有眼妆。20 世纪 60 年代借用了避世派的苍白嘴唇，重新诠释了它们。人们用眼线笔、假睫毛和粉状眼影来突出眼睛。粉底能够匹配多种肤色，从亮色到暗色，都有相应的产品，也出现了专门为深肤色制作的化妆品。口红的风格趋向于苍白，有时人们不再使用亮色的口红，取而代之的是对光泽感的追求。同时，偏苍白的腮红也取代了前几十年的鲜艳的腮红。

【男女皆宜的十年】

20 世纪 60 年代偏向保守，到了 20 世纪 70 年代，一切似乎都成为可能，一切都可以接受——甚至包括男女通用的服装。在这十年里，男女通用的服装是高级时尚。民族风格的颜色一直使用至 20 世纪 70 年代，尽管迷幻色彩、迷你短裙和民族风格看起来过时了。绿色、黄色和奶油色很受欢迎，流行的有灰蒙蒙的粉红色、蓝色、赭色、鼠尾草色和灰褐色。人们似乎厌倦了过去的审美，总是试图寻找比 20 世纪 60 年代的泳衣和迷你裙更引人注目的衣服。热裤出现了。超短裙在 1971 年风行过一段时间，但并没有被广泛接受，尽管它在工作场所的出现引起了轰动和争议。20 世纪 30 年代诞生的伦敦的彼芭精品店再次引领了潮流。桃色、米色和巧克力色的绸缎、绉布开始与毡帽搭配。罗兰爱思[①] 把 19 世纪的蜡笔画和印花制成罩衫和长裙，确立了一种流行了近十年的风格。自然的妆容在化妆品中很流行，眼影和口红都是棕色和赤褐色、粉色和黄色的，还

[①] 一个极具代表性的英国品牌。——编者注

有无色的唇彩。

20 世纪 70 年代流行的颜色是分层的，图案也是一样。突然之间，人们开始在同一套衣服中混合搭配小格子、大方格和条纹。从 20 世纪 70 年代末开始，对颜色的强烈反对以朋克运动中的装饰性链条的形式出现，尽管朋克仍然把头发染成明亮的蓝色、绿色、红色、橙色或紫色。迪斯科的流行带来了新的颜色形式，舞厅使用了鲜红色、皇家蓝色、黄色、绿松石色和酸性绿色的光。突然间，在迪斯科的影响下，原先为晚上准备的亮片和人造钻石开始在白天穿的衣服上闪闪发光。弹力面料和无处不在的涤纶衬衫成为 20 世纪 70 年代的标志，约翰·特拉沃尔塔在电影《周末夜狂热》中使之流行起来。化妆品在白天和晚上都闪烁着金、银和铜的光芒。到 20 世纪 70 年代末，颜色开始变得暗淡，大地色调、赤褐色和深褐色盛行。

【奢侈的 80 年代及以后】

1979 年的夏天带来了明亮的酸性颜色的复兴，但它是短暂的，只有少数时尚弄潮儿使用。20 世纪 80 年代，时尚界回归到古典主义和优雅的风格。拉夫·劳伦凭借他那绝妙的营销策略——出售没有一丝时尚感的陈旧的装扮，成为时尚的领导者。之后浓郁的酒红色，森林绿色，饱和的海军蓝，黑色和白色都渐渐流行起来。派瑞·艾力斯重新诠释了 20 世纪 20 年代和 30 年代的风格，他推出了更长的裙子，搭配束带夹克和精致的装饰。20 世纪 60 年代的那种"创造更好的世界"的态度已经一去不复返了，20 世纪 70 年代的狂热的舞蹈也一去不复返了。20 世纪 80 年代是非常富裕的年代。炫耀财富或创造财富变得至关重要。"自我一代"在迎合每一个奇想中、在运用最新的技术制造以保证青春和美丽的新型化妆品中找

到慰藉。

变化通常会在进入新世纪时出现。新技术将带来新的机遇和新的问题。颜色的变化可能源于旧风格的回归，技术的发展可能将颜色推进到我们现在无法想象的新领域。无论未来如何，总有一些人是时尚的引领者而不是追随者。我们相信，每个人都会尽最大努力选择最能代表自己的风格和颜色。为了达到这个目的，我们每个人都需要制订个人的色彩计划。

四、基于色彩偏好——服装中的色彩选择

我们每个人都有自己认为最好看的颜色。购物时，你可能会想"那是我的颜色"或者"那不是我的颜色"。一个人的理想颜色通常基于色彩偏好，我们对特定颜色展开联想，比如，穿上这种颜色，我们的感觉是好是坏，会受到什么样的赞美或批评。大多数人对自己的头发、眼睛和皮肤的颜色都有一个基本的、直觉的理解，并且，他们总会有意识或无意识地描述自身的颜色。

青少年非常擅长使用颜色来到达狂野的境界，让他们的长辈大吃一惊，要么通过他们搭配的颜色，要么通过完全忽略颜色。选择乏味的中性色是青少年建立自己的地盘、打破上一代观念的另一种方式。1925 年，牛津大学的毕业生们穿上了薰衣草色、肉桂色、淡紫色、绿色的裤子，裤腿的宽超过 40 英寸，被称为"牛津套装"。颜色选择在服装中往往具有隐含的象征意义。比如，年轻的女孩可能会穿黑色，希望显得更成熟，成熟的女性在正式场合穿黑色衣服会显得知性、优雅。从歌剧演出到葬礼，黑色可以用于任何场合。从清教徒时代的"妓女"到想要在人群中脱颖而出的女人，红色礼

服的历史非常悠久。

　　尽管近年来的工作场所允许更多的色彩，但在高收入群体中，总的趋势似乎仍然是保守和拘谨。女性不再为职场增添色彩，而是模仿男性在办公室穿庄重的深色衣服。为了让人们认可她的专业技能而不是外貌，职业女性牺牲了一些色彩自由，穿上了更适合男性的深色衣服。走进今天的办公室，你通常会看到一片模糊的中性色彩。

　　即使是那些在日常生活中穿多种颜色的衣服的人，在面对诸如庭审或工作面试等重要事件时，通常对色彩也会有清醒的选择。在这样的场合，即使是平时穿着色彩再丰富的人也会选择偏中性的色调。

　　在19世纪以前，男人和女人都穿彩色的衣服。19世纪的英国花花公子博·布鲁梅尔创造了一种单调的、中性色的男性形象。他认为优雅应该表现为柔和的色调和精致的剪裁。很快，大众的习惯就随着他的着装思想发展起来——时至今日，人们仍然固守着布鲁梅尔的思想。色彩鲜艳的男装通常只出现在那些从事艺术或不需要给人留下稳定印象的年轻人身上。

　　需要记住的是，衣服的颜色必须始终与配饰、发色、眼睛的颜色和肤色联系在一起。衣服的颜色会与你的肤色相互作用，比如，如果当下的流行色是一种让你的皮肤看起来像病态的黄绿色，购买一件流行的黄绿色的下装，比如裤子或裙子，搭配一件适合你肤色的上装，仍然可以是时尚的。一件红色的毛衣或围巾可能会让脸色看起来像玫瑰色，而深蓝色可能会让人看起来冷若冰霜或清新可人，这取决于肤色的不同。

【创造个性的配色】

不管流行趋势如何，在选择个人色彩时，最好以自己适合的色彩为指导。人会变老，头发会变白，但你的肤色和眼睛的颜色不会改变。肤色和眼睛的颜色是搭配个人服装和配饰的色彩的基础。无论你的肤色是深还是浅，所有的肤色都可以分为两种基本色：黄色和蓝色。我们并不是在暗示你的皮肤是蓝色的，我们指的是微妙的潜台词，它决定了你属于哪个颜色组。在色觉受到家庭和教育的影响之前，孩子总是知道什么颜色最适合自己。可以从回忆你小时候最喜欢的颜色开始，很有可能它们也是最适合你穿的颜色。当人穿着最适合的颜色，看上去就会容光焕发，人的皮肤会发光，眼睛会发亮，头发会让人显得神采奕奕。穿不适合你的颜色会让你看起来疲惫，甚至有时会让你看起来像生病了。

基因决定了你的皮肤、头发和眼睛的颜色。如果被晒黑了，人的基本肤色还是一样的。随着年龄的增长，头发变白了，但它仍然保留着基本的灰色，除非染发。如果改变头发的颜色，需要确保选择适合你的皮肤和眼睛的颜色，这样才会看起来协调。以蓝色为基础的肤色适合蓝色色调，如蓝色、蓝绿色、蓝粉色，以及带有银色色调的配饰。可以根据肤色来调整穿着颜色的明暗。通常，浅色的皮肤适合更柔和的颜色，而深色的皮肤适合更明亮、更饱和的颜色。以黄色为基调的肤色是最适合"秋天"的颜色，因为秋天也是以黄色为基调的，如黄金、南瓜、赤陶、骆驼的颜色、暖棕色、绿松石色、黄绿色以及带有金色色调的配饰。

【如何决定穿着的颜色基调】

可以通过确定自己的基础色来确定最适合自己的颜色。一个简单的方法是购买一套彩纸，确保它包含了一系列以蓝色和黄色为基调的颜色，包括红色、橙色、黄色、绿色、蓝色、紫色、白色、黑色、蓝灰色、棕灰色、浅粉红色和浅绿色。我们需要找到好的自然光源。照进朝北的窗户的光线是理想的。设置一面镜子，这样面对光线可以很容易看到自己的倒影。如果染过发或漂白过头发，把头发盖上，这样头发的颜色不会对人产生误导。如果头发是自然的颜色，可以不去管它。当把每一种颜色放到脸上时，我们会注意到一些显著的不同，有些颜色会让皮肤容光焕发，有些会让人看起来疲惫不堪。之后将结果记录下来，用这些结果判断自己的肤色是基于蓝色还是基于黄色，然后就可以根据结果在衣柜中挑出不适合自己的衣服。当然，也可以在购物的时候带上适合的颜色的样本，这样就可以避开不适合自己的颜色了。

如果一条裤子或裙子的颜色不适合自己，也可以继续穿它，搭配一件颜色最适合自己的衬衫或毛衣，一样可以让人看起来很漂亮。一定要选择最适合自己的色调的粉底、眼影、腮红和口红。无论特定季节的流行趋势如何，总有黄色调或蓝色调的化妆品可供选择。即使是在中性棕色的化妆品流行的时候，它们仍然可以分为基本的黄色调或蓝色调。为了找到最适合的颜色，可能需要对商店里的样品做一些实验，但这是值得的。现在有一些化妆品指南，将化妆品分类为"暖色"或"冷色"。如果肤色是蓝色系的，穿"冷色"的衣服好看。如果肤色是黄色系的，穿"暖色"的衣服好看。这真的很简单，它会使你的外表有很大的不同。

头发的颜色也可以分为两种基本色：黄色和蓝色。自然从来不

会在头发和皮肤的颜色搭配上出错，但是如果给头发染色，就可能做出不合适的选择。淡金色、白色、银色、椒盐色、灰褐色的头发属于蓝色系；金黄色、棕金色、赤褐色、红色和带有高光的灰色的头发以黄色为主色调。为了看起来好看，头发的颜色应该与肤色相辅相成。

如果一个人戴眼镜，镜框的颜色也应该与肤色搭配。如果肤色属于黄色系，抛光金色、铜色、青铜色、古董金色、驼色、深棕色、金棕色、卡其色、米色、灰白色、珊瑚色、桃红色、橙色、橙红色、黄绿色、金龟色以及浅龟色最适合你。如果肤色属于蓝色系，那就使用白镴色、石墨色、银色、铬色、古董银色、玫瑰金色、黑色、玫瑰褐色、灰褐色、可可色、中灰色、浅灰色、珍珠色或雪白色、蓝灰色、粉红色、品红色、李子色、蓝紫色、蓝色、翠绿色以及冷色调的龟绿色。

永远记住，颜色的强度是有影响的。如果肤色属于黄色系，最好选择柔和的颜色。无论是男性还是女性，穿上最适合的颜色，人的面貌就总是看起来很棒。

五、使用色彩改善外貌——化妆品中的色彩

使用化妆品来改善或改变外观并不是什么新鲜事。大多数的部落都有人体彩绘和自我装饰。树叶、贝壳、羽毛、文身、伤疤和人体彩绘都是为了装饰而存在的。人类学家已经发现，在部落社会中，每个成员的身上都携带着他们的社会关系的精确记录。著名的毛利人文身代表了这样一种观念，即只有在脸上涂上颜料，脸才算真正的脸。在毛利人的信仰中，文身的脸赋予了人尊严和精神意

义。从字面上看，它是一张定义社会角色和个人身份的面具。

当人体彩绘成为化妆品时，古代人开始通过化妆装饰面庞。众所周知，古埃及人使用传统的灰色和黑色的眼影，孔雀石和赭石制成的颜料来突出眼睛，还把嘴唇、手掌和指甲染红。古埃及的妇女用淡黄色的颜料涂抹身体，把乳头涂成金色。男人和女人都在精心修剪的头发上戴上染成红色或黑色的假发。

古希腊妇女很少化妆，但是各个时代的妓女都把自己装扮得很华丽，用植物染料做胭脂，用白铅提亮肤色，用眼影画眼线，这些都很常见。古罗马妇女用树皮、山毛榉木灰和山羊脂制成的染料漂白头发。早期的基督徒认为化妆是徒劳的，"彩绘的女人"一词用来指妓女（至少是道德有问题的女人）。日本妇女传统上用粉白色的粉底、朱红胭脂、黑色眼线来装饰脸部，这在今天的艺妓中仍然可见。印度妇女用紫胶染料、藏红花、指甲花给嘴唇和指尖上色，还用一种彩色檀香膏涂抹身体。

由于英国女王伊丽莎白一世喜欢化妆，英国女性很快也纷纷效仿。到 1558 年，化妆品从意大利向北传播。白铅泡在醋里烧成薄片，磨成粉末，人们就把这种白色的粉末涂在脸上。正如人们预料的那样，它不仅对使用者的健康产生了伤害，也给制造工人的健康带来威胁。胭脂是由红色赭石或朱砂制成的，唇色来自研磨过的雪花石膏和胭脂色的唇笔。人们经常会往脸上涂蛋清釉，在户外必须戴上口罩以防蛋清釉融化。当时流行用洋甘菊使头发变亮，用指甲花把头发染成红色。在一幅伊丽莎白一世的雕像中，在她的前额画出了蓝色的血管，以模仿年轻人半透明的皮肤。

17 世纪和 18 世纪流行的天花给痊愈者留下了疤痕，于是人们流行在脸上画上小的黑色或红色斑点。天花留下了终生的疤痕，正是这种疾病造成的毁容促使人们开始在脸上打补丁。作为治疗疤痕

的理想伪装，碎片装饰在 18 世纪被广泛使用，它是用丝绸、塔夫绸或皮革制成的，形状和颜色各不相同，黑色和鲜红色都很受欢迎。事实上，当时痊愈者脸上的伤痕非常明显，以至于人们带着妆的样子有点像斑点狗。

然而，不管装扮是否过火，17 世纪和 18 世纪的人们肯定对天花的流行心怀恐慌，因为大多数人的皮肤上都有严重的疤痕。当时的人们认为挤奶女工是唯一能够保持完美皮肤的女性，她们是通过从牛身上感染轻微的天花而免疫的。

到了维多利亚时代，人们采用了更自然的造型。维多利亚时代的纯真之美意味着女性要么根本不化妆，要么化淡妆，以免被人察觉。

如今，尽管生产出了天然化妆品，但大多数的化妆品还是由合成色素制成的。人们认为纯色颜料太亮，化妆品不能以纯色的形式使用，所以通常会把纯色颜料与白色的二氧化钛混合，而二氧化钛也是一种天然的防晒剂。化妆品制造商通常使用大约 40 种有机颜料和 20 种无机颜料制造今天市场上数百种颜色的化妆品。另外，在选择化妆品和服装时，我们还习惯表达与某个特定群体的亲近或疏离，比如，队服、校服的颜色，帮派的着装规范，宗教服装都是这样的例子。

六、在印花布料上添加图案——纺织品中的色彩

我们通常将纺织品分为室内装饰织物、布帘织物或服装织物，尽管这些分类之间有一些交叉。虽然今天我们在室内使用的纺织品与服装使用的不同，但历史上并非如此。美国建国之初，女人的裙子与窗帘是用同一种羊毛制作的，制作窗帘的时候，羊毛可以用来防风。在欧洲，同样精细的天鹅绒和织锦可以用来做绅士的马

甲、妇女的连衣裙、床罩和布帘、椅子和沙发上的装饰物。和现在一样，当时的纺织品通常是房间装饰的主要色彩来源。比如，人们在室内装饰，如枕头、布帘中使用强烈的色彩，往往比给大面积的墙壁刷上色彩强烈的油漆或贴上色彩强烈的墙纸在感觉上要舒服得多。似乎服装设计的色彩比室内设计的色彩更容易接受，但这可能是由于改变一件衣服比改变一个房间的配色方案更容易，成本更低。从历史上看，男士套装的面料也可以用在沙发上，而在公共场所实施对纺织品的可燃性的规范极大地改变了我们用于个人和家居装饰的纺织品的种类。用于公共场所的纺织品必须达到可燃性标准，一些纤维，如烯烃、聚酯和玻璃纤维，具有一定的阻燃性，因此它们占领了室内纺织品的市场。在过去十年左右的时间里，人造纤维也被广泛用于服装设计，尽管天然纤维，如羊毛、丝绸、羊绒和亚麻仍是奢侈的纺织品。

为了充分了解色彩对个人和家居装饰的影响，我们需要对色彩在纺织业中的作用有一个基本的了解。任何关于纺织品颜色的讨论都会因织物的质地、图案而变得复杂。没有图案的纺织品对人们的影响取决于两个因素——颜色和质地。当然，只要考虑到纹理，光就会发挥作用，因为纹理的视觉效果呈现可以充分利用其与光的关系。比如，如果将塔夫绸垂直地聚集在一起（如在窗帘或裙子上看到的那样），从一侧来的光源将突出褶皱的顶部，并在褶皱之间创造较深的阴影区域，这样可以给一段塔夫绸增加极端丰富的观感。如果光源呈一定角度，脊线和塔夫绸的纹理将被高亮显示。纺织品的加工工艺也会影响颜色的呈现，因为不同的加工工艺会影响染料的密度。比如，沉重的螺纹棉的颜色看起来与良好的丝绸的不同，即使它们是用完全相同的染料着色的。一般来说，很少能找到像纺织品那样有深度和美感的印花布料，而纺织品正是在印花布料上添

加图案的。有光泽的面料比哑光面料的颜色更浅，即使它们是用完全相同的染料着色的。第三个影响纺织品颜色的因素是绒毛，它是纺织品的凸起部分，如天鹅绒、毛巾布、灯芯绒、绳绒线、丝绒等。在老旧的天鹅绒上，人们经常会看到两种色调的效果，当光线照射到天鹅绒表面时，绒毛的细微老化和磨损会产生一种美丽的斑驳效果。

【染色】

处理纺织品颜色时，人们首先应当考虑染料。染色的概念并不新鲜。生活在部落里的人们用从植物或矿物中提取的各种天然色素来为他们的皮肤染色。简单的染色方法是将从锰、赤铁矿、赭石等矿物中提取的颜料直接浸入织物，这种方法至今仍在许多部落社区中使用。

随着人类的进化，人类学会了通过碾碎和加热植物来生产染料的方法。许多植物的浆果、果实、叶子和根能够产生可以用于染色的有色汁液。比如，红花花瓣浸在水中会产生黄色染料，紫菀花呈玫瑰色。许多树木的树皮为纱线和布料提供着色材料，黑橡木是一种强大的天然染料的来源，可以产出棕色调的颜色。白蜡树、银枫、柳树的树皮也能提供棕色调的染料。在羊毛上或苹果皮中提取的染料呈暗黄褐色或黄铜色。洋甘菊花使黄色变成浅黄色，用肥皂洗后更鲜艳。女贞叶能产生优质的黄金色。胭脂虫染料是从墨西哥和中美洲发现的一种干昆虫中提取的，它能产生耐光、耐洗的颜色——蓝红色、玫瑰色和粉红色。即使是普通的咖啡豆也会产生具有良好色牢度[①]的暗黄褐色。最近，茶染布又重新流行起来，尤其

① 色牢度是指染色纺织品在加工和使用过程中，受到外部因素的影响的褪色程度。——译者注

是茶染的印花棉布，它给人一种古老而斑驳的感觉。最古老的色素之一是靛蓝（蓝色牛仔裤的颜色），最早在印度或埃及使用。靛蓝在16世纪进入欧洲，菘蓝叶染料的生产者强烈抵制它，当时的英国人用菘蓝叶染料把他们的皮肤染成蓝色，以便在战斗中显得更凶猛。

为了充分欣赏纺织品中的色彩，理解颜色如何与纤维结合是一件非常有益的事情。许多天然染料会褪色，除非首先用一种被称为媒染剂的化学物质处理纺织品，媒染剂有助于固定纤维的颜色。通常与天然染料一起使用的媒染剂是明矾、重铬酸钾、重铬酸钠、硫酸铝钾等。几乎所有的植物染料都需要媒染剂来固定，但特定的媒染剂只对特定的纺织品起作用。相同的染料用不同的媒染剂会产生完全不同的效果。媒染剂不仅能将染料固定在纤维上，还能改变纤维的颜色。通过使用不同的媒染剂，可以从一种染料中获得多种色度和色值。比如，在羊毛上，从大丽花中提取的染料与重铬酸钾一起使用会呈现橙色，与明矾一起使用会呈现淡黄色。从胭脂虫中提取的染料与明矾接触后会变成红色，但是加入重铬酸钾会变成紫色。

羊毛和丝绸的纤维中都含有化学物质。羊毛在重铬酸钾溶液中煮沸后，纤维中含有一定量的媒染剂，染料与带有媒染剂的羊毛结合会形成永久的颜色。棉花和其他植物纤维不像羊毛那样容易吸收媒染剂，它们与单宁酸结合得最好。在部落中，纺织品通常是宗教或社会风俗的象征。在巴厘岛上的一个部落社区，有一种纺织品是其宗教仪式的重要用具，需要持续6~8年的时间染色。原始部落中的人们认为颜色具有宗教意义，经常试图用血液、唾液、树脂、蛋清、柠檬汁、酸橙汁来把染料固定到织物上。

直到19世纪60年代，人们普遍使用的几百种染料都来自早期人类使用的昆虫、贝壳和植物。然后，一切改变了。1856年，威廉·亨利·珀金还是英国皇家化学学院的一名实验助手，他试图合

成用于治疗疟疾的奎宁，得到的却不是他想要的药剂，而是一片黑色的污泥，他没有把它扔掉，而是试着用酒精稀释它，最后得到了一种紫色的溶液。他继续研究，发现自己得到的溶液能够为丝绸染色，耐洗且不会褪色。珀金借了父亲毕生的积蓄，把他发现的新染料投入生产。法国人将新染料的颜色命名为淡紫色。在接下来的十年里，淡紫色成为时尚，以至于 19 世纪 50 年代被称为"淡紫色的十年"。维多利亚女王在 1862 年的展览会上穿了一件淡紫色的连衣裙，一便士的邮票也是淡紫色的。但是，新奇的淡紫色很快被新的合成染料取代。紫红是一种明亮的蓝红色，1859 年在法国发现，在英语中叫作品红。珀金的老师奥古斯特·霍夫曼研制出了紫罗兰色的合成染料。合成染料开始充斥市场，包括苯胺黑、甲基紫、孔雀石绿和刚果红。突然之间，在实验室里就可以生产出更便宜、更多样化、更可靠的商用染料。1868 年，两位德国化学家合成了世界上最受欢迎的红色染料之一——茜素。

另一个突破是偶氮染料，它对纺织品的褪色有更强的抑制作用。靛蓝是第一种合成出来的偶氮染料，它摧毁了种植可以提炼出靛蓝的植物的印度农民的生计。到了 20 世纪 20 年代，人们发现了醋酸染料，可以为新的人造纤维上色。20 世纪 50 年代出现了引人注目的新染料普施安（Procion），它能够以一种全新的方式与纤维素结合。合成染料染色的产品色彩鲜艳，生产成本低，上色快，引发了 20 世纪 60 年代的色彩革命。到 1980 年，染料的数量已超过 300 万种，每周大约有两种新染料出现。

渐渐地，人们开始消退对合成染料的迷恋，而天然染料再次引起人们的兴趣。天然染料有一种美丽的自然光泽，尤其是手工制作的东方地毯。在某些情况下，天然染料褪色形成的斑驳效果比合成染料一成不变的明亮更受欢迎。我们也想让蓝色牛仔裤自然褪色，

就像使用天然靛蓝染料那样，但是无论制造商怎么努力，他们都无法做出看起来自然的褪色牛仔裤。经典的蓝色牛仔裤必须以天然的深靛蓝染料染色，并随着穿着和洗涤逐渐褪色。自然褪色和石磨褪色在外观上有很大的差异。

而纺织业通常使用几种不同的染色方法。原色染色是在纺线前将纤维浸入染料桶。纱线染色是在纺织前用染料浸泡纱线。交叉染色是指混纺织物中的一种纤维吸收一种染料，而第二种、第三种纤维吸收另一种染料，这样纺织品就可以染成两种或两种以上的颜色，或同一颜色的两种或两种以上的色度。

设计出的纺织品通常有三种或三种以上的颜色，以满足不同的颜色偏好。背景和设计会有不同的颜色，背景的颜色可能会改变，也可能保持不变，在不同情况下，视觉效果将是完全不同的。根据所选的颜色，同样的图案有时吸引人，有时显得糟糕。在18世纪不同的视觉效果，首次被注意到，当时纺织印刷术还处于起步阶段。有人指出，在从小型设计样片过渡到印花织物的过程中，颜色往往会发生变化。比如，蓝色背景上的绿色图案可能看起来是淡黄色的，黑色与红色的对比可能呈现绿色。谢弗勒尔对这些效应的研究得出的结论是：变化是由一种颜色对另一种颜色的影响引起的。这叫同时对比，在感觉后像效应中很明显。为了创造出设计成功且适销对路的面料，纺织设计师必须对色彩搭配有透彻的了解。比如，纺织设计师可能想要生产一种红色和蓝色的织物，这似乎是一个相当简单的任务。然而，红色和蓝色搭配在一起，看起来会让人不舒服。如果两种颜色有相同的色值和饱和度，搭配在一起似乎会闪光。闪烁是一种引人注目的彩色效果，常用于广告、包装或标志中，但它非常令人讨厌，不适合用于纺织品、时装或室内设计，除非需要特别刺激的效果。有些颜色对比会更强烈地表现出闪烁的效

果。红色、绿色、青色和橙色在饱和状态下有同样的亮度。蓝色比它的补色黄色更暗，即使在饱和度最高的时候，看起来也不会那么闪烁。闪烁的效果通常取决于配色比例，例如，当红色和绿色占据相同大小的区域时，闪烁效果是最生动的。当颜色比例改变时，就会产生不同的效果。

研究色彩对比是色彩设计的基础。在纺织品的染色过程中，颜色落在织物上的方式会影响人们观察颜色的效果。在直接印刷中，颜色是用钢笔、刷子或木块直接涂在布料上，每一个木块都能印刷一种颜色和图案的某一部分，这就是所谓的木版印刷。现在的纺织印刷中，图案被蚀刻在铜滚轴上，每种颜色和图案的一部分都有一个滚轴。织物染色后，在某些部位使用某种化学物质去除背景颜色，形成所需的图案。蜡版印刷有时也用来给纺织品上色，模板的图案被放置在布上，染料通过橡胶滚轴从开口中压入，模板再移动到下一个位置，重复这个过程，直到所有的布料都覆盖上所需的图案。如果图案是精心设计的，则需要许多模板，使蜡版印刷的过程非常缓慢且成本高昂。20世纪初，人们发明了一种类似但更便宜的方法，称为丝网印刷。在这个过程中，模板由安装在与织物大小相同的框架上的一张大的丝绸或涤纶织物组成，工人在这个丝网上直接上色。

第二次世界大战以来，时装和设计行业经历了大量的研究和试验。在纺织品方面，最伟大的革新者之一是佛罗伦斯·谢思特，她是诺尔家具公司的主管。她对当代纺织品色彩的运用产生了重要影响，她引入了五彩条纹和"交通布"。她认为自己设计的交通布是第一批工业纤维，也是经受了工业测试的第一种纤维。交通布被底特律的汽车工厂广泛使用，它也是美国市场上第一批纯亚麻的纺织品。交通布可能是谢思特设计生涯最大的成功。谢思特也是一位出

色的色彩设计师，她将当时拥有橙色和粉色图案的纺织品以惊人的方式结合在一起。20 世纪下半叶，人工合成纤维的大量使用引发了一场纺织业的革命，影响了个人着装和家居装饰的时尚。

　　总而言之，时尚中唯一不变的就是色彩总是在变化的。前一个时代的时尚往往会成为下一个时代的笑柄。不同风格的时装有每二三十年重新流行一次的趋势，那时它们似乎又恢复了往日的活力。时装的色彩反映了那个时代的精神。时尚反映了时装对社会变迁的影响。颜色和衣服一样，有时流行，有时不流行。几十年来，巴黎一直是西方时尚界无可争议的领导者，但好莱坞电影明星的魅力逐渐让一些时尚追随者远离了巴黎品味的影响。从简·哈洛的淡金色头发到詹姆斯·迪恩的黑色皮夹克，电影影响了我们的衣着及我们选择向世界展示自己的方式。

　　在时尚界和工业界，色彩选择是由色彩顾问通过美国色彩协会等全球性组织来引导的，这样的组织提前两到三年制定配色方案，由各行业采用。服装依赖纺织品，所以为了全面了解色彩在时尚中的作用，我们至少需要对色彩对纺织业的影响有一个基本的了解。纺织品的颜色取决于染色工艺。最初，纺织品是用天然染料着色的。19 世纪后期，合成染料的出现彻底改变了纺织业和时尚业。我们现在理所当然地认为，我们所知道的 300 多万种颜色都来自地球上天然的色素，但事实并不完全是这样。我们选择穿什么颜色的衣服会给人一种直接而持久的印象，这种印象会影响我们的人际关系。

织物设计	
目的	设计一款足够用来制作服装的织物
材料	3 码长的白色棉布和各种各样的工具，用于设计织物，如用于上色的刷子、用于模板制作的木框、彩色记号笔、用于染色的木块等
描述	在面料上实现自己的设计，设计并制作一件自己可以穿的衣服。它不必缝制，可以用包裹、装订、捆扎、粘贴等任何可行的方法。在课堂上，学生应该穿上他们制作的服装
时长	3~4 节课

头饰设计项目	
目的	选择一个历史上流行的风格，设计符合该风格的彩色头饰
材料	纸和其他辅助材料，比如胶水和胶带
描述	选择一个历史时期——文艺复兴、繁荣的 20 世纪 20 年代或 20 世纪 60 年代——根据那个时期流行的风格和色彩，分别为男性和女性设计符合当时审美的头饰
时长	3 节课

文化与社会中的色彩

一、关于颜色的印象根深蒂固——色彩的象征意义

无论我们的文化背景如何，有一件事是毫无疑问的：色彩总是与我们联系在一起的。几个世纪以来，部落和城市中的居民都依赖天然色素作为着色剂。虽然在不同的文化之间，图案可能有很大的差异，但是也存在颜色的联系。当西方技术向世界推广新的廉价的着色方法时，传统的色彩观念被颠覆了。在短短的几年里，部落社区的配色方案消失了，取而代之的是他们对明亮颜色的无止境的需求，而且越鲜艳越好。与此同时，西方厌倦了色彩强烈的合成染料，表现出对天然色调的偏爱，天然色调来自天然色素，尽管它现在在市场上已变得相当罕见。

在古代和部落社区中，颜色的使用并不是源于美学，而是源于使用的颜料和宗教背景。颜色的使用是功能性、实用性和象征性的。早期文明的常见的配色方案很简单：红色、黄色、绿色、蓝色、紫色（如果有）以及中性的棕色、白色和黑色。在早期文明中，大自然的法则和宇宙的生命力被神及其象征性的标志拟人化了。当时最重要的引导者——教师、哲学家、祭司，也是最神秘的存在，指引人民，管理战争、商业与工业的事务，形成了文化的支柱。

在早期文明中，太阳常常起着关键的作用。神是一个实体，经常与光联系在一起，祂的慷慨也与充满着令人眼花缭乱的光谱颜色的彩虹联系在一起。今天，我们仍然为天空中出现的彩虹而感到兴奋。想象一下，这一现象对那些对人工照明、电影、电视和电脑毫无经验的先民来说会显得多么重要。所有的光谱颜色——红、黄、橙、绿、蓝、紫罗兰色都从彩虹中散射出来，成为神圣力量的象征。

蒙古人认为地球是一座叫作苏木尔的高山，山的四面都是彩色的，北面是黄色的，南面是蓝色的，东面是白色的，西面是红色的。在中国，色彩象征意义一直是文化的一部分。指南针的指针是用颜色来表示的：北方是黑色，南方是红色，东方是绿色，西方是白色。在早期的爱尔兰文化和北美的印第安文化中也发现了颜色与四方的联系。

中国人认为有五种原色：红、黄、黑、白、青（蓝绿色）。五种原色与中国的五行（火、土、水、金、木）一一对应，与五脏、五官、五味等一一对应。中国的各个朝代以色调而闻名：周朝是红色，秦朝是黑色……皇帝祭祀天空时穿蓝色，祭祀大地时穿黄色。皇帝的命令是用朱红墨水签署的。皇帝的子孙坐紫色的轿子，高级官员坐蓝色的轿子，低级官员坐绿色的轿子。

在中国的戏剧中，正直的人是用红色的脸来表示的，恶棍的脸是白色的。关于色彩的印象在社会上根深蒂固。所有人，无论是农民还是贵族，是老人还是孩子，都是这样理解色彩的。

在印度有四个种姓，每个种姓用颜色象征。婆罗门以白色为象征，他们教导别人成为祭司，是特权阶级和神圣阶级。刹帝利用红色象征，他们以学习为主，而非教导，为自己献祭，而非成为祭司。刹帝利这个阶级是好战的，他们治理国家，负责打仗。吠舍的象征是黄色，他们是农人、牧人和商人，种地、放牧、做生意。最

后，首陀罗以黑色为象征，属于奴隶阶级，靠替别人劳动谋生。首陀罗会学习有用的技术，但不会学习神圣的《吠陀经》。

古埃及的文化为后来的古希腊人和古罗马人所熟知，古希腊人和古罗马人采用了许多古埃及的颜色符号及其使用颜色的传统。古埃及的神被赋予了新的名字，但是颜色的象征仍然存在。雅典娜穿着一件黄色长袍。红色长袍对于德墨忒尔和狄俄尼索斯来说是神圣的。白袍象征纯洁，红袍象征牺牲和爱，蓝袍象征利他主义和正直。紫色在古罗马是帝王的颜色，恺撒戴着紫色的冠，将自己比作朱庇特。

古希腊艺术家也赋予颜色象征意义。希腊神话讲述了金、银、铜、铁四个时代的人。蓝色代表大地，红色代表火，绿色代表水，黄色代表空气。公元 1 世纪，历史学家约瑟夫斯提到白色的土地、红色的火、紫色的水和蓝色的空气。15 世纪时，列奥纳多·达·芬奇将黄色与土地、红色与火、绿色与水、蓝色与空气联系起来。还有的人认为，人是由颜色和元素组成的，肉和骨头是蓝色的，体温用红色表示，血液和体液是绿色的，体内的气则是黄色的。

从出生到死亡，颜色在原始人和古代人的生活中扮演着重要的角色。在所有的文化和国家中，颜色都是人类最初的标志之一。孩子长大成人后，会受到带有神奇色彩的护身符的保护。颜色也被用来保护房子不遭邪恶灵魂的侵入。古代人在战斗中目睹了血的红色，对它既恐惧又崇敬。

二、新娘穿红色还是白色的礼服——色彩与婚礼

婚礼充满了传统而古老的色彩象征。一些部落在婚礼仪式上把妇女的脸涂成红色和白色，以防止生出怪物。在古代的犹太人中，

结婚仪式是穿着一种金色丝绸长袍进行的。为了纪念耶利哥之墙的崩溃，新娘需要绕着残破的城墙废墟走 7 圈。在印度，红漆甚至是血被用作婚礼的象征。在婚礼前 6 天，印度新娘穿着破旧的黄色衣服驱赶邪灵，她在婚礼上的衣服也是黄色的。在印度，一旦结了婚，每当丈夫长途旅行回来，妻子就穿上黄色的衣服，这是一种习俗。在中国，新娘穿着红色礼服，坐在红色的椅子上，家门口装饰着写着新郎姓氏的红灯笼，客人和家人还放红色的鞭炮。在中国的婚礼上，新郎和新娘用一根红绳把两个杯子系在一起喝交杯酒。在日本，人们相信在家里养了 1000 只白色野兔的男人的女儿会嫁给王子。在荷属东印度群岛，人们将红米或黄米洒在新郎身上，以防止他的灵魂飞走。红色也是爱情药水的颜色。人们相信，如果用一只红母鸡的血将一个男人和一个女人的名字写在白纸上，两个人一旦相遇就会相爱。

从过去到现在，红色和黄色仍然是埃及、东方、俄罗斯和巴尔干半岛的结婚色调。在西方国家，白色用于新娘礼服。

三、黑色象征生命还是死亡——色彩与死亡

无论我们的文化如何，大多数人对死亡的反应都是一样的，有时震惊，有时怀疑，但相似之处总是悲伤。在大多数文化中，人们都对死者表示尊敬。死者必须被妥善安置，家庭成员根据他们的信仰准备好裹尸布和埋葬的地方。当一个东非部落的人杀死了另一个部落的成员时，他把自己身体的一边、杀人的矛或剑涂成红色，另一边涂成白色。这样是为了保护他免遭受害者鬼魂的伤害。在南非，杀死狮子的人把自己的身体涂成白色，隐居四天，然后回到村

庄，再将皮肤涂成红色。杀害另一名男子的斐济土著会被部落首领从头到脚涂成红色。

除了少数例外，黑色是西方普遍的死亡象征。在 19 世纪英格兰维多利亚时代，黑色的象征意义达到了顶峰。在维多利亚女王深爱的丈夫阿尔伯特亲王去世后的几十年里，她都穿着黑色的丧服。在英国，黑与白的结合常被用来表示死亡。一个人去世后，他的家人会戴上黑色的臂章，在家门口挂上黑色的花环，用镶着黑边的白色卡片邀请亲朋好友参加葬礼。在维多利亚时代，为他们的主人服丧的仆人穿着全黑的衣服，连衣服上的纽扣都是黑色的。出席葬礼的客人的服装还有淡紫色的。甚至某些原始人在亲人去世后会把牙齿染黑。只有在古埃及，黑色才象征生命，象征尼罗河灌溉的肥沃土壤。

四、色彩影响人的精神生活——色彩与宗教

对颜色的尊重几乎可以追溯到世界上所有的种族。在人类历史的早期，人们把哲学和科学纳入宗教。大自然的法则和宇宙的生命力被拟人化了。宗教影响着人们的精神生活和政府机构。古代的部落领袖是神秘主义者，他们通过占卜和使用颜色符号来指导部落成员的活动。由于太阳象征终极的善良和力量，给人们提供温暖，维持生命，所以黄色和金色在许多文化中都是非常重要的颜色，包括古埃及，黄色和金色在那里象征着太阳。

在许多文化中，太阳神是与光相关的重要神祇。祭司的金饰和国王的金冠象征着太阳和神的关系。彩虹中的红、黄、橙、绿、蓝、紫罗兰等光谱颜色神奇地将神的力量带到了现实中。

古埃及人用红色代表人类，用绿色代表大自然永恒的本质，用

黑色代表大地。古埃及祭司的胸甲上涂的蓝色象征正义，表明他们的决定是公正的。冥王奥西里斯的象征是绿色，他的儿子法老的保护神荷鲁斯的象征是白色，战争之神塞特的象征是黑色。生命和生育女神伊西斯以蓝色为象征。颜色被古埃及人赋予精确的象征意义，往往与特定的宗教意义相关。

五、解读体液和"光环"的颜色——色彩与古老的医疗

在几乎所有的早期文明中，祭司也是医生。作为众神在人间的代表，只有祭司知道生命的秘密。一项关于藏医的研究表明，许多早期的传统至今仍在延续，尤其是在使用色彩的治疗方面。色彩在藏医中占有重要地位。体液的颜色被用作诊断的根据。尿液样本中不同的颜色和透明度在藏医的记录中是非常详细的，样本需要训练有素的专业医师进行分析和处理。西医依靠化验来确定病人的病情，藏医则不同，他们接受的训练是观察和区分体液的颜色，这是他们诊断的方法之一。对尿液进行分析时，藏医通常把尿液放在一个普通的白瓷杯里，这样尿液的颜色就不会受到容器颜色的影响。通过对尿液颜色的评估，对尿液中白蛋白是否缺失进行判断，这是藏医诊断疾病的重要辅助手段。根据藏医的理论，健康人的尿液颜色是一种鲜亮的、令人愉悦的黄色，就像牛奶上的黄油……其色泽淡，清澈，呈微黄色。有健康问题的人的尿液可能呈透明的淡蓝色或透明的淡黄色、橙色、淡白色和乳白色。尿液呈铁锈色表明淋巴系统紊乱。如果尿液像呈芥花籽油一样的黄色，则可提示胆汁疾病和传染性疾病。如果尿液颜色较深，但又有着彩虹般的色彩，则表示中毒。对

藏医来说，检查皮肤、眼睛和舌头的颜色也是行之有效的方法。

　　另一种古老的医疗是解读一个人"光环"的颜色，并在此基础上做出必要的调理。就像中国文化一样，许多文化都相信建筑物和房屋南北朝向对健康和福祉至关重要。这是基于磁性灵敏度的传统，它也在医生探测病人"光环"的过程中起着作用。多年来，我们已经能够用脑电图等仪器测量人类脑细胞的电活动。纽约大学的研究人员使用了一种相对较新的设备——超导量子干涉设备，它实际上可以从头皮上方测量大脑中极其细微的电活动。可以用这个仪器记录并绘制出来不同类型的思维引起的大脑中电活动的变化。这表明，大脑的活动实际上可能超出了头皮。不管我们的身体和面部表情如何反映我们的思想，大脑本身可能也在向外部传递。据推测，这些信号就是能够探测到的"光环"，即以各种颜色显示的电活动场。有些人声称能在人、动物和植物周围看到"光环"，而且他们认为人与人之间"光环"的颜色是相似的。以下是一些具体的例子，在这些例子当中，"光环"阅读者将色彩与人的各种情绪或身体状态联系起来。

　　"光环"阅读者认为红色是一种非常活跃的颜色，表现出活力和体力。当人们的身体周边出现如火烧一般的红色或猩红色时，代表他们的身体正在受到刺激，有炎症或者处于愤怒的状态。当"光环"阅读者看到某人生气时，他们会说在这个人周围产生了红色的斑点和火花。明亮而充满活力的绿色是一种治愈的颜色，也与心脏有关。如果在某人周围存在模糊的绿色，这表明他身体中存在某些不平衡。绿色与身体的不适有关。橙色是一种非常特殊的颜色。很多男演员和女演员的"光环"都是橙色的，公关人员也是如此。橙色是一种外向的能量，它能显示出强烈的紧张，代表人的身体正在受到过度刺激。黄色是一种理智的颜色，代表推理能力和写作能

力。天蓝色则代表音乐能力、沟通能力和创造力。蓝色常出现在咨询师、心理学家和那些用说话展开工作的人周围。靛蓝是一种深蓝色，代表直觉，可以感知到事物的存在而不知道它们来自哪里的能力。深蓝色到紫罗兰色是能够在灵性大师和教师周围看到的颜色，他们是在灵性层面上进行教学的人。紫罗兰色象征着全部的宇宙觉知或全部的快乐。"光环"阅读者认为，紫罗兰色代表了一个人正走在为人服务的道路上，但它也会出现在有创造力的艺术家和精神分裂症患者的周围。紫色是一种可以治愈神经系统的颜色。

许多"光环"阅读者认为颜色具有普遍意义。一位接受采访的人说："颜色就是光以特定的振动水平辐射出来的。当你看着它的时候，它会穿过你的眼睛，影响神经系统中对特定振动做出反应的部分。它会导致内分泌腺中发生化学反应，就像一张网或一个能量场。而颜色会微妙地影响能量场，然后刺激身体的能量场。看到绿色的东西会影响胸腺——这是在身体中部起作用的恢复活力和平衡力的内分泌腺。黄色会影响神经丛和肾上腺。不管怎样，黑色是一种中和剂——如果一直看到黑色，过一段时间可能就会筋疲力尽。蓝色影响甲状腺。紫色影响脑下垂体。更深的蓝色影响松果体。红色影响脊椎底部的神经丛，它是一种具有激活作用的颜色。"

需要注意的是，前面关于"光环"的讨论是基于"光环"阅读者的个人感受。未来关于颜色和能量的关系的研究可能会证实或反驳这些说法。

六、给佩戴者带来吉祥——色彩与护身符

大多数部落社会都与护身符有紧密联系，以保护部落成员远离

邪恶，或使他们在战斗中更强大。护身符包括具有特殊力量的彩色石头、水晶、透明的金色琥珀。土著人把石英晶体视为具有丰富象征意义的权力载体，称之为"野石"，据说石英晶体本身就体现了伟大的精神。土著人认为石英晶体是从天堂来到人间的"固化的光"。对于土著人来说，只有四种神圣的颜色可以用在神圣的洞穴壁画上：红、黄、白、黑，它们皆取自地球上的元素：红色颜料、黄色的赭石、白陶土和黑木炭。道教认为玉是一种有效的药物和保护剂。在公元 4 世纪，白玉非常珍贵，道士相信吃了白玉的人会长命百岁。玉石被磨成粉末，与水混合，据说可以使人长生不老。

古巴比伦人和亚述人使用玛瑙、透明水晶、祖母绿、红血石、绿玉、红碧玉、青金石、黄水晶等圆柱形护身符来保护他们。他们相信蓝色的天青石拥有神的灵魂，由透明水晶制成的符印能够为人们带来财富，给佩戴者带来吉祥。红碧玉则代表了神对人的保护。

古埃及人以他们的护身符而闻名。他们将护身符放在房屋和坟墓里，无论生死都会带在身上。古埃及的护身符是由许多不同的材料制成的，比如石头、宝石、木材、黄金、铜、金银组合、象牙、骨头、贝壳、蜡和彩陶等。在新王国时期，护身符的常用词是 mk-t，意思是"保护者"，可以使一个人安全或强壮。

雕刻成甲虫形状的宝石是古埃及最著名的护身符之一。它代表甲虫，从最早的时代起，埃及人就把甲虫与创造之神联系起来，把它的粪球与太阳联系起来。人们相信，当甲虫把粪球滚到地上时，太阳神就会把太阳滚过天空。古埃及人佩戴甲虫形状的宝石，赋予它们创造之神的力量。他们在木乃伊身上放置绿松石、黑玄武岩、赤铁矿的护身符，相信它们能使死者复活。巨大的甲虫形状的宝石被放置在庙宇的基座上，甲虫形状的天青石护身符也被用作图章。

一种被称为 tjet 的护身符与女神伊西斯的生殖器官有关，它能

给佩戴者带来伊西斯之血的庇佑。它通常是由一些红色物质，如红碧玉、红玻璃、红木、红斑岩、红玉髓或红玛瑙制成的。起到头枕作用的护身符通常是由赤铁矿或血石制成的，用作随葬品时，则改由木头、象牙或石头制成。起到头枕作用的护身符被放在木乃伊的脖子下，以抬起他们的头，带他们进入另一个世界。

心形护身符是由多种红色的物质制成的，比如红宝石、红碧玉、红玻璃、红色的瓷、红糊糊和红蜡。心形护身符戴在木乃伊的胸膛上，代替木乃伊的心脏。秃鹰形状的护身符是金色的，赋予死者生育女神伊西斯在沼泽中以秃鹰的形式游荡的力量。纸莎草和权杖形状的护身符是由祖母绿制成的，赋予死者新生的青春和活力，还有茂盛生长的纸莎草所有的美好品质，象征着健康、安全、舒适和幸福。乌加特之眼是由蓝色的天青石、玛瑙、金、银、铜或各种颜色的珍贵的石头制成。名为 sma 的护身符被放在包裹木乃伊的亚麻布里，赋予木乃伊呼吸的能力，它是由黑色玄武岩或其他褐黑色的石头制成的。蛇头护身符由红色石头或红色玻璃制成，据说可以保护佩戴者免受眼镜蛇或其他毒蛇的咬伤。这些只是古埃及人使用的众多护身符中的一小部分，但值得注意的是，在古埃及的文化中，红色和黑色一再作为权力和力量的象征出现。即使在今天的西方，这些颜色仍然与权力和力量联系在一起。

有时，护身符的内涵与颜色结合在一起才能形成力量。有时，石头本身的颜色就足以带来所需的力量。红玛瑙，有时叫作血玛瑙，可以保护战士免受有毒爬行动物的伤害，保佑夫妻感情和睦，为家庭带来财富和幸福。古埃及人还认为红玛瑙可以提升智力。意大利人和波斯人认为红玛瑙可以保护佩戴者免受邪灵的伤害。人们相信，如果一个女人喝了洗过红玛瑙的水，她将拥有旺盛的生育能力。苔玛瑙以类似植被的美丽颜色闻名，是非常珍贵的，代表着丰

收。亚洲、非洲和欧洲的许多早期文明的先民佩戴金琥珀制成的饰物。当古代人发现琥珀的电学特性，将它和代表太阳的金色结合在一起时，它就成为一种强大的工具，用来抵挡未知的邪恶。琥珀制成的珠子可以保护佩戴者免受风湿、牙痛、头痛、黄疸和其他疾病的侵袭，也可以防止过度出血。在许多欧洲国家，琥珀是用来保护女巫和术士的。紫水晶是一种非常珍贵的护身符，代表酒的颜色，人们认为它可以保护佩戴者不醉酒。把紫水晶放在枕头下时，据说可以让人做个好梦，提高记忆力，戴在脖子上，可以防止中毒。紫水晶出现在主教的戒指上，据说是为了帮助佩戴者变得温和、不易愤怒。祖母绿可以保护佩戴者免受眼疾和肝病的侵袭。据说毒蛇和眼镜蛇非常害怕祖母绿色。透明水晶有时被认为是石化冰，在整个欧洲都发现了用金属带镶嵌的透明水晶小球，而在英格兰和爱尔兰，它被用作护身符。深红色石榴石可以保护佩戴者免受噩梦和皮肤病的困扰，也可以保证佩戴者的爱、忠诚和不受伤害的自由。

七、生产力的进步促进色彩术语的发展——色彩词汇

具体的色彩术语是如何发展的还不清楚，但文化和经济的发展无疑起了很大的作用。即使是最丰富的语言，基本的颜色词汇也只有不到 12 个。所有其他与颜色有关的词语都是起修饰作用的词，如淡蓝色或深绿色。有时，物体的名称也与颜色有关，如金和银。当出现重要的新技术时，有时会诞生新的颜色名称。比如，品红是 1859 年发明的一种染料的名字，这个名字来自当年发生在意大利北部的品红之战。在英语的演变过程中，盎格鲁－撒克逊语中的"wann"没有现代的对应词，它指的是诸如乌鸦翅膀上的光泽、在

黑暗的波浪上跳跃的光芒以及在黑暗的盔甲上荡漾的光泽等。沙漠中的居民有很多关于黄色和棕色的词汇。因纽特人有丰富的词汇来区分冰雪的各种颜色和状况。毛利人有一百多个词汇来描述我们所说的红色，他们也有表示植物生长的不同阶段的颜色的词汇，我们可以用时间或深浅来描述。毛利人还有 40 个与颜色有关的词汇来区分云。许多非洲部落有丰富的颜色词汇来描述他们最珍贵的财产，比如牛，就像古老的日耳曼民族有很多颜色词汇来描述马一样。这个传统已经传到了英语中，英语中有大量的有关马的颜色的词：红白间色、红棕色、枣红色、紫砂栗色、灰色、栗色、花斑色等。说英语的人也有大量与头发相关的颜色词汇：金色、花白色、灰褐色、赤褐色、栗色等。

随着文化的发展，颜色词汇也在不断发展，复杂的语言需要越来越多的词汇来定义颜色。新生的颜色词汇几乎可以追溯到任何一个古老的词汇源头，特别是那些光谱的蓝紫色端的颜色，这在自然界中很少发生。一些描述性的颜色词汇直接取自物体本身：紫水晶色、孔雀蓝色、紫罗兰色、祖母绿色、红宝石色等。海蓝色意味着这种颜色与大海的颜色相似。英语中的青金石一词来自波斯语，意思是蓝色的石头。淡紫色是木葵的颜色。紫色来自希腊斑岩，取自海洋生物，提尔紫就是从海洋生物身上提取的。代表红色、绿色和紫色的汉字都含有绞丝旁，这表明这 3 种颜色最初是丝绸染料的颜色。浅绿色被称为"翠鸟色"，深绿色被称为"翡翠色"。日文没有表示棕色的词，尽管日本人有一些描述性的关于棕色的词汇，如"茶色""狐狸色"和"风筝色"。中国人在描述颜色时不使用光或暗，而使用深和浅来形容。

1969 年，美国人类学家柏林和凯对 98 种不同语言的颜色词汇进行了详尽的研究，发现了普遍存在的基本的颜色词汇，但在任何

一种语言中，颜色词汇都不超过 11 个。柏林和凯的第二个惊人发现是，如果一种语言的基本颜色词汇少于 11 个，这种语言就会受到严格的限制，因为在 2048 种可能的组合中，有 22 种没有被发现。他们的研究结果如下：

- 没有一种语言只有一个颜色词汇，至少有 2 个。
- 如果有 3 个颜色词汇，第 3 个总是红色。
- 如果有 4 个颜色词汇，则第 4 个是绿色。
- 如果有 5 个颜色词汇，则会加上黄色。
- 如果有 6 个颜色词汇，则会加上蓝色。
- 如果有 7 个颜色词汇，则会加上棕色。
- 如果有 8 个或更多的颜色词汇，则总是加上紫色、粉红色、橙色和灰色，但它们可以以任何顺序或组合出现。

柏林和凯的发现表明，颜色词汇产生的时间顺序可以解释为一个进化阶段的序列。似乎在人类学会交流之初，只有 2 个颜色词汇：黑和白。渐渐地，开始使用红色。在已经达到第 4 阶段的语言（使用 5 种基本颜色词汇的语言）中，关于颜色的表达仍然存在一定程度的混淆。比如，一些受试者可能会用同一个词来表示蓝色和绿色。威尔士语、爱斯基摩语和泰米尔语根本没有棕色这个词，而泰语和拉普语则称其为"黑—红"；无论是古希腊语还是现代的希腊语都没有"棕色"这个词。在日本，表示蓝色的词似乎比表示绿色的词更古老。如果这是正确的，那么它将是颜色词汇通常进行顺序的一个例外。柏林和凯的研究开辟了一个有关颜色和文化关系的有趣的研究分支。

文化与社会中的色彩练习

色彩和语言训练	
目的	更好地理解色彩的文化内涵
描述	采访一个来自不同文化或种族背景的人，了解她或他的文化中对颜色的文化用途。用一篇短文或笔记的形式把结果写下来，与全班同学分享
时长	家庭作业与课堂讨论

第十一章
色序系统

PART

11

一、使颜色的"价格"尽量低——为什么要"测量"色彩？

人类的眼睛可以分辨上百万种颜色，但实际上消费者只会选择其中的一小部分颜色。"生产"颜色是一项成本高昂的业务，对有限的颜色范围进行大规模"生产"则可以使颜色的"价格"保持在较低水平。制造商将他们使用的系列颜色建立在最畅销的核心颜色上，时尚业和工业也都围绕着核心颜色进行发展。

所以，虽然你可以从 50 种眼影、30 种床单或 5 种塑料厨具中进行选择，但制造商们面临着一系列令人眼花缭乱的选项。因为消费者习惯于挑选时尚杂志或家居杂志上呈现过的确切的颜色，某项某种单一的色调可能影响消费者的喜好，也可能导致一次生意失败。然而，如何描述那件与你的裤子相配的彩色毛衣呢？这件毛衣是天蓝色的吗？这带来了数百种可能性。它是晴空蓝还是雾霾蓝？它是蓝绿色的还是蓝色？抑或说它更像绿松石色？如果是，美国、伊朗、中国的绿松石的颜色也各不相同。你可以看到，描述颜色是多么复杂，当投资的数百万美元依赖于对颜色的描述时，它最好是准确的。从这个需要出发，人们发明了色序系统。

让你给一堆颜色分类，你会从哪里着手？这是一个艺术家、数学家和哲学家自从 17 世纪牛顿首次将白光分散成不同的波长以来就一直在处理的问题。光谱中的每种颜色：红色、橙色、黄色、绿色、蓝色、紫色以及它们之间的所有中间色调可以是明亮的、强烈的或苍白的。所有颜色都有三个维度：色相、饱和度和色值（明度或亮度）。为了使颜色有序，必须考虑到这三个方面。色彩理论家已经尝试了许多几何形状来实现这一点，但为了安置今天工业上可用的成千上万种颜色，一个简单而方便的色序系统显得尤为重要。色彩和光是如此复杂的现象，不是一件容易的事。通过不断地试错，我们已经发现了色彩理论，色彩理论使我们能够尝试解释颜色。我们也开发了色序系统，使我们能够相当准确地相互交流颜色。然而，我们对色彩和光的本质还远没有一个完整和真实的把握。即使是爱因斯坦花了数年时间试图解释光之后，他也表示自己并没有比一开始时更了解色彩和光的本质。在本章中，我们提供了人类为捕捉和传达色彩和光的现象所做的许多尝试的例子。

颜色的物理形态并不是测量的唯一标准。有时，人们运用颜色系统衡量颜色的心理效应，这些包括罗夏墨迹测验、L.谢尔颜色测试、金字塔色彩测试和在第五章讨论过的令人困惑的视网膜—皮质学说。在研究心理色彩时，需要记住的一件非常重要的事情：颜色通常只是作为一种代码标记。例如，最近出版的一本关于性格的著作就用颜色来定义性格特征。一个人可能是"红色的"，也可能是"蓝色的"……但是，这些配置与特定的颜色无关，颜色仅仅用作标签，我们也可以用数字或其他代码（如 a、b、c 或 1、2、3）代替颜色的标签作用。

视觉色彩很容易在图形中表现出来，最早得到广泛认可的图表之一是霍弗勒的图表，其历史可追溯到 1897 年。它由一个双层金字

塔组成，顶部是白色的，底部是黑色的。在黑色和白色之间是一定比例的中性灰色。在中央连接底座的四个角上分别是红、黄、绿、蓝。眼睛看到的所有颜色都在金字塔的外部边界内。其他一些人也遵循了这个用来代表颜色的示意图的概念，包括威廉·奥斯特瓦尔德，他发明了一个双锥而非双金字塔的示意图，还有阿尔伯特·芒塞尔，他将一个球体或"树"的形状形象化以展示不同的色彩。

【歌德的色彩体系】

艾萨克·牛顿去世大约 60 年后，约翰·沃尔夫冈·冯·歌德试图复制牛顿的实验。他透过棱镜看一面白墙，原以为会看到整面墙突然变成光谱般的颜色，但他惊讶地发现墙还是白的。他说："我本能地认为，牛顿的理论是错误的。歌德的结论可能有点草率，但这个结论为他提供了足够的动力，让他在接下来的二十年里继续研究颜色，并在他 1810 年发表的论文《论色彩学》中达到顶峰，他认为这篇论文是他最伟大的作品。

在歌德诗意的头脑中，牛顿对颜色和光的解释就像把一朵花描述成一堆均匀的灰色亚原子粒子一样精确和令人兴奋——牛顿试图通过碎片而不是整体来解释。歌德认为，牛顿的抽象的光学并没有以公正的方式解释人类在日常生活中的色彩体验。因此，歌德想要对产生颜色的不同条件进行分类，并根据日常经验来评估它们的真实性。

歌德认为，牛顿对光的解释的实验基础是有缺陷的。为了分解光并检查它的组成部分，牛顿使用了人工条件，一个黑暗的房间、一个小孔和有一束光透过的棱镜。歌德认为这些条件完全没有抓住重点。首先，光不应该被分解，而应该被视为一个整体。其次，光

产生的颜色应该在自然环境中进行研究。因此，自然环境成了歌德的实验室，他尝试反驳牛顿的观点。歌德认为，如果颜色只不过是进入眼睛的白光的不同波长的组成部分，那么人们就不可能区分出彩色的灯、在强光下看到的暗淡物体和在阴影中看到的明亮物体。事实上，视觉取决于人对物体反射的光与物体发出的光的关系的感知。当然，他是对的。如果我们不能确定光源，我们就不能确定物体的颜色。

如果我们以日落为例，公认的科学的描述是，当太阳光通过大气中或多或少不透明的介质时，较短的波长被散射，而较长的、黄色和红色的波长被传输，这导致了日落时出现的颜色。歌德并不关心颜色形成的原因，只关心颜色对观察者的眼睛和精神的影响。歌德用"组"来解释颜色。黄色和蓝色是整个色彩组系统的两极，每一组色彩都具有相反的性质，正和负、暖和冷、主动和被动。其他典型的颜色组也包括红色和绿色、橙色和紫色。歌德色谱中的六个颜色组组成了一个和谐与对比的系统，这个系统取决于观察者的视角，即是从色谱的左侧开始看还是右侧开始看。蓝色与它相邻的绿色和紫色协调，与橙色形成对比或互补。这种成对的颜色组合是对传统的牛顿七色色轮的重大创新。

谁是对的，牛顿还是歌德？这个棘手的问题至今仍有争议。有些人只相信牛顿将光分解成碎片的研究方法，有些人相信要真正理解事物，我们必须观察它的整体。颜色和光是如此难以捉摸的现象，而我们仍在努力尝试着全面理解它。

【芒塞尔色彩体系】

阿尔伯特·H.芒塞尔是美国最著名的色彩理论家之一，被誉为现代色彩秩序的奠基人。他在 19 世纪末开发的色系已经被科学家

改进为当今使用最广泛的色彩系统之一。芒塞尔认为，类似"梅子色"和"烟灰色"等颜色名称的模糊性和局限性使得这些名称无法区分颜色，只能模糊地表示颜色的"身份"。他认为：我们现在使用的颜色名称的不协调的本质……缺少一个基于色调、色值和我们感觉到的色度的适当的系统。在他的系统中，这三个维度（色度即饱和度）是根据一个确定的尺度来测量的。

应当记住的是，芒塞尔是他那一代人的精英，他属于维多利亚时代，他的色彩理论是由他自己的色彩偏见发展而来的。（这句话并不是要贬低芒塞尔，而是提醒我们，我们都有一定的色彩偏见。）他的观点，如"使用最强烈的颜色只会使眼睛疲劳""初学者应避免使用浓重的色彩""安静的颜色则是好品味的标志"很明显代表着芒赛尔自己的色彩偏见。这一点再加上他倾向于制定色彩和谐的法则而不是鼓励自由和创造力，构成了芒塞尔色系的严重缺陷。然而，由于人们仍然需要讨论一些共同的基础的颜色理论，他的色彩系统已经根深蒂固，至今仍在许多学校中作为重要知识被教授。

从本质上讲，芒塞尔色系可以分为八部分：

1.芒塞尔创造了一种突出的色彩特征，这种色彩特征具有中等的色值（亮度）和中等的饱和度。在9个灰度范围内，1级（黑色）、5级（中等灰度）、9级（白色）的组合是最理想的。在3级、5级、7级或4级、5级、6级的组合中，5级总是一个平衡点。芒塞尔认为，色值5是兼有亮调和暗调的支点。

2.根据芒塞尔的说法，涉及一种主要颜色的单色和谐也应遵循上述原则。理想的颜色是中5值（色值）以及中5值与相同颜色的3值、7值、4值、6值结合的颜色，或者中5度（色度）与3度、7度、2度、8度结合的颜色。对角线的单色和谐也可以实现，但同样

以中 5 值、中 5 度为支点。

3. 芒塞尔认为，互补色是和谐的，但也有例外。例如，红色的 5 值可以与蓝色、绿色、灰色的 5 值和谐地组合在一起。其他同等色值的互补色也应视为同等和谐。

4. 芒塞尔认为，平衡是色彩和谐的关键。例如，3 色度的红色将需要 3 色度的蓝绿色来平衡它。如果红色有 6 个色度，那么平衡的必要条件是蓝色和绿色的色度翻倍。如果涉及不同的色值，那么任何较强的色度所占的面积都应小于较弱的色度。

5. 只要测量结果以 5 为支点，不同的色度和不同的色值都可以排列整齐，如上述 4 所示。

6. 相邻的色调可以与分裂色、互补色相结合，但必须像上面那样保持平衡。

7. 从亮值到暗值以及从纯色到弱色的递减序列可以绘制在整个表面上。

8. 复杂的椭圆路径可以实现，虽然它很漂亮，但总是产生芒塞尔喜欢的柔和的灰色调，而无法产生明亮的色调。

一个完整的芒塞尔色彩系统包括了 1500 多种颜色。颜色标准很容易用几个字母和数字标注出来。科学家们测量了所有的芒塞尔符号，并以所谓的 CIE XYZ 模型对它们进行了技术鉴定。1955 年，美国国家标准局发布了 ISCC–NBS 色名表示法和一本颜色名称词典，是由美国国内色彩研究学会主办的一系列会议商讨得出的结果，很大程度上基于芒塞尔色系，由一组专家科学地重新标记。ISCC–NBS 色名表示法发展了一种颜色的语言，即使用日常的英语单词来描述与芒塞尔图表相对应的颜色模块。例如，下面的芒塞尔符号与其简单英语翻译配对：

5R 4/14，强红色

5R 8/4，中度粉红色

5R 2/6，非常深的红色

5R 5/2，灰红色

20 世纪 50 年代的出版物给 31 张主要的芒塞尔图表取了名，有 267 个模块专门用于图表，每个模块都包含了描述性的术语。这些描述性的术语用来描述包含在芒塞尔色系中的颜色。超过 10000 个颜色的名称按字母顺序排列，并与芒塞尔图表中的颜色外观相似。

1965 年，人们绘制了心形彩色图，进一步完善了芒塞尔色系。在这个系统中，18 张图表包含了 267 个安装好的芯片。这些芯片与前面提到的 267 个模块直接相关，编号从 1 到 267，是根据芒塞尔色系的图表绘制的。要鉴别油漆、纺织品、塑料或纸张的样品，你只需要在《芒塞尔颜色书》中找到它准确或相似的颜色，并记下芒塞尔标记，然后，参照颜色名称在词典上的同义表，你会发现被描述为强红色的 5R 4/14 出现在心形彩色图的第 12 个模块上，而这个模块列出了 93 个颜色名称。

我们很容易看出，即使有科学的分类方法，要准确地表达颜色仍然是非常困难的。

【奥斯特瓦尔德色彩体系】

威廉·奥斯特瓦尔德在 1909 年获得了诺贝尔化学奖。他对色彩组织的问题产生了兴趣，并创造了一个关于色彩顺序的概念，而这一概念的产生至少部分归功于德国心理学家埃瓦尔德·海林的研究。奥斯特瓦尔德作为色彩方面的权威而闻名世界，他的著作《色

彩入门》于 1916 年出版，1969 年的英文译本增加了有关色彩系统的内容。芒塞尔强调色值和色度，而奥斯特瓦尔德强调颜色的白度和黑度。他赋予颜色的形式是三角形，纯色相（C）在一个角上，白色（W）在第二个角上，黑色（B）在第三个角上。给定色调的所有可能的变化都可以绘制在这个三角形中。

奥斯特瓦尔德的色彩和谐理论基本上是说对于任何具有相同色调的颜色，无论其色值如何不同，其黑度和白度都是和谐的。平行于 CW 的色阶有相等的黑度，表现出较深的纯色的色调和较浅的淡色的色调。平行于 CB 的色阶具有相等的白度，纯色表现为较浅的色调，而暗淡的颜色表现为较深的色调。与 WB 平行的色阶（垂直尺度）是奥斯特瓦尔德的最爱，他称它们为"影子系列"，并将它们比作文艺复兴时期画家绘制的明暗对比模型。与 WB 平行的色阶具有明显的等色调含量。更复杂的是"环星"和谐系统，就像芒塞尔的递减序列和椭圆路径一样，这个系统能在颜色实体中绘制出和谐的色级，但也需要注意白度、黑度与色调的平衡。

【自然色彩体系（NCS）】

自然色彩体系（NCS）基于 20 世纪早期埃瓦尔德·海林对颜色感知的研究。它是基于定义红、黄、绿、蓝、黑、白的自然颜色感觉排列的。彩色调被排成一个圈，圈中有 9 个色阶，共 40 种色调。然后，每种色调都有一种对应的三角形的图表，显示纯色调及其与白色、黑色的关系。关于自然色彩体系的许多学习资料可以从瑞典斯德哥尔摩的研究机构获得，所有人都可以通过这些学习资料来训练自己的颜色感知能力。

二、预测消费者的消费行为——潘通色彩研究所

位于新泽西州卡尔施塔特的潘通色彩研究所（The Pantone Color Institute）是一家由国际色彩交流系统开发商潘通公司赞助的非营利组织。该研究所成立的目的是进行色彩研究，主要研究色彩心理学、色彩偏好和专业色彩应用。该研究所进行了一项消费者颜色偏好的研究，虽然结果在本质上是主观的，但可能显示出消费者颜色偏好的趋势，有利于制定营销策略。这项研究是为了确定人们对服装、家具、汽车、装饰配件、运动服和内衣等一系列产品的颜色偏好，提出的问题范围从目前特定产品的颜色或未来计划采购的产品的颜色。诸如"你选择什么颜色""你用什么颜色来营造家里的气氛"一系列的问题的提出则基于我们根深蒂固的色彩偏见。虽然这些反应可以用来预测消费者的消费行为，但它们不应被视为科学数据。不幸的是，在说明颜色偏好或趋势时，这两者经常混淆。

潘通消费者颜色偏好调查是通过采访 2000 名年龄在 18 岁以上的男性和女性来进行的，要求参与者从潘通纺织品颜色系统中选择他们喜欢的颜色。之后，研究者根据参与者的年龄、性别、职业、教育程度、家庭收入对调查结果进行分类。（目前还不清楚每个人在选择颜色时的光照条件是否相同，也不知道实验人员选择的是哪种类型的光照。由于有光照这一变量，严格控制研究结果的方面可能存在问题，因此，潘通色彩研究所的研究结果可能被视为道听途说，而非严格意义上的科学。）研究发现，蓝色是美国人最喜欢的颜色，35% 的受访者选择。绿色是第二受欢迎的颜色，16% 的人选择。绿色尤其受到能够引领潮流的人的青睐。紫色排在第 3 位，仅比红色高 1%。

潘通色彩研究所的研究发现，对红色的偏好与社会中经济稳定的阶层有关。追求成功的富裕女性认为黑色是神秘、强大、世故的颜色，但在蓝领和中年人中，黑色与哀悼联系在一起。最受欢迎的两种颜色是粉红色和黄色，其中粉红色更受欢迎。明亮的橙色是最不受欢迎的颜色，但它在青少年中的接受度最高。成年人第二不喜欢的颜色是黄绿色，而它在年轻市场中很受欢迎。

三、使染料和面料的颜色与潮流相匹配——色彩预测

美国色彩协会（Color Association of the United States，CAUS）是色彩预测领域最古老的组织之一，成立于第一次世界大战期间，是美国纺织色卡协会的继任者。在那时，由于战争，美国不得不停止从德国进口染料和从法国进口用于制作时装的纺织品，美国的制造商需要对颜色进行预测，从而将染料和面料与消费趋势相匹配，所以他们就成立了协会来填补空白。美国色彩协会对室内设计与环境、女装、男装和童装四个行业进行预测。而色彩的流行趋势是由协会的共识决定的。

随着色彩的流行趋势的变化，新流行的颜色常常作为一种强调色被引入，随着人们对新的颜色越来越熟悉，消费者也越来越接受它们，其使用也越来越广泛。这些颜色也会被淡化以满足消费者的需求。比如，如果明亮的石灰绿和橙色成为流行的强调色，它们可能会被调成柔和的鼠尾草绿和柔的甜瓜色，必须有比强调色更持久的颜色特征才能实现。

四、有一些交流颜色的共同点——为颜色命名

上文里的鼠尾草绿和甜瓜色两个术语值得我们注意。如果我们知道鼠尾草是一种叶子呈灰绿色的植物，那么第一种颜色的名字可能对我们所有人来说都相当熟悉。至于甜瓜色的说法意味着这种颜色是哈密瓜皮的浅绿色，还是哈密瓜果肉的淡橙色，还是那些新的哈密瓜的杂交品种的黄色，又或者是西瓜的果肉的红粉色？很容易就能看出谈论颜色有多么困难，而且要确保每个人都在谈论同一件事。由于这一困难，对从事色彩工作的专业人员来说，有一些交流的共同点变得至关重要。这是色序系统得以发展的另一个原因。

如果我们有通用的颜色语言，那就意味着我们需要有相同的文化背景、相同的颜色关联以及相同的视觉系统。当然，颜色的名称更多地与语言有关，而与颜色本身无关。18 世纪，当合成染料第一次出现时，新出现的人工合成的颜色的名字简单明了："铅色""珍珠色"是英国商人亚历山大·埃默顿创造的两个表示颜色的词汇。到 19 世纪中期，颜色的名字变得更有异国情调，如"玫瑰抹大拉"和"里昂蓝"。到了 20 世纪中期，像"卡里普索""火与冰"这样的流行色的名字立刻与 20 世纪 50 年代的色彩风潮联系在一起，而"古怪的粉红""龙舌兰日出""科茨米克蓝"等代表了 20 世纪 60 年代。我们可以自行选择名称来描述一种颜色，下面是一些相同颜色在不同时期的不同名称的例子：

红色	18 世纪
刚果红色	19 世纪
粉红色	20 世纪 50 年代

糖果苹果红色	20 世纪 60 年代
大黄色	20 世纪 70 年代
红海色	20 世纪 80 年代
柠檬色	18 世纪
金丝雀黄	19 世纪
丰收金	20 世纪 50 年代
淡黄色	20 世纪 60 年代
纯奶油色	20 世纪 70 年代
竹黄色	20 世纪 80 年代
橄榄色	18 世纪
孔雀色	19 世纪
开心果色	20 世纪 50 年代
魔龙色	20 世纪 60 年代
鳄梨色	20 世纪 70 年代
漆绿色	20 世纪 80 年代
天蓝色	18 世纪
拉斐特蓝色	19 世纪
冰蓝色	20 世纪 50 年代
科茨米克蓝	20 世纪 60 年代
水彩色	20 世纪 70 年代
陶器色	20 世纪 80 年代

　　正如你从上面的列表中看到的，我们离 18 世纪越远，颜色的名称似乎离真实的观感也越远。但其实我们在向他人描述颜色时非常困难，但对于大多数人来说，有一些广为接受的颜色名称的含义几乎是相同的。如果你选择了鲑鱼、红辣椒、苹果绿和焦糖，你可能

会想，你是选择了油漆还是点了午餐，但我们大多数人会想象出大致相同的颜色。对大多数人来说，玫瑰、报春花和紫罗兰意味着粉色、黄色和紫色，尽管这三种花的颜色多种多样。19世纪，诸如靛蓝、茜草、茜素、品红等染料的颜色名称很可能被理解为深蓝色、棕玫瑰色、深红色、蓝绿色或红紫色，但是这些术语在今天并不十分常用。艺术家逐渐熟悉了特定颜料的颜色名称，比如朱砂、棕褐色、钴蓝色、深蓝色、镉色、绿蓝色，但如果你告诉一个对颜色没有深入了解的人，说你想在绿地毯上放一张镉色沙发，他们不知道你指的是黄色还是红色。如果你觉得自己身处颜色名称的混乱中并感到焦头烂额，那么就意味着你已经对专业的色彩设计师在色序系统诞生之前的工作状态有了一个很好的了解。

最先进的色序系统不仅是基于颜色外观的相互匹配的样本，而且基于比色法，即通过精确的测量识别和匹配颜色的方法。三刺激值色度计可以匹配颜色，它基于三个颜色过滤器，即三原色——红色、绿色和蓝色。三原色按不同比例混合，直到混合后的颜色与芯片或样品的颜色相匹配。更先进的是分光光度计，它可以测量样品在整个可见光谱中每种颜色的光的波长依次反射或透射的光量。根据结果绘制的曲线可以转换成三刺激值，以精确地显示给定颜色的波长是如何构建的。

五、制定色彩的数学标准——国际照明委员会体系

国际照明委员会（Commission Internationale De L'Eclairage，CIE）是一个制定照明领域的基础标准和度量程序的国际机构。该机构设计了一种色序系统，基于特定类型的人工光源照射下颜色样

本的分光光度的测量结果，并与"标准观察者"的视觉反应相关。比如，一个样品可能会反射绿光，在向北的天窗下看起来是绿色的，但在人造光下，它可能会显得稍微偏黄。国际照明委员会制定的照明规范以数学公式的形式表示。公式不能显示颜色的样子，所以必须参考在坐标中建立的颜色样本。因此，尽管国际照明委员会体系非常精确，但对于大多数人来说，它的价值并不如能够在视觉上进行匹配的系统。然而，国际照明委员会体系可以与芒塞尔色系相互参照，后者可以提供基于仪器测量和实际颜色样本的表示法。

随着越来越多的消费者根据商品目录从网上的购物中心购买商品，色彩设计成为一个越来越重要的问题。在印刷媒体和网站的环境下，色彩再现往往是不准确的。如果想买一件外观很大程度上取决于其颜色的商品，比如一件衣服，那么你真的需要知道那个商品目录或购物网站提供的是什么。如果你对物体的颜色没有一个清晰的概念，那么给物体起一个像"牡蛎色"这样的名字并没有多大意义。如果消费者能像专业的色彩设计师那样接受配色教育，通过指定的数字来识别颜色，那就容易多了，但那样的话，我们就必须使用相同的色序系统。

【格里森系统】

弗兰斯·格里森在 1975 年出版的《颜色理论与实践》一书中提出了一种基于视网膜分辨红色、绿色和蓝色的能力的颜色理论。他把红色、绿色和蓝色称为基本色，而黄色、青色和品红（印刷过程中使用的颜色）是次要色。他的理论基于光的颜色而不是颜料的颜色，从而导致了蓝色和黄色、绿色和品红色、红色和青色的不同寻常的互补色配对。

【库珀系统】

哈拉尔德·库珀在 1972 年出版的《颜色：起源、系统与使用》一书中使用了六种基本色的色轮：红色、黄色、绿色、青色、蓝色、品红。染料名称青色（一种蓝绿色）和品红（一种红紫色）与纺织品印刷中的油墨有关。事实上，几乎任何颜色的外观都可以由油墨颜色黄色、青色和洋红色生成，这为库珀的色序系统奠定了基础。因为库珀系统主要涉及加法颜色，因此对照明行业和彩色印刷行业具有特殊的用处。

所有人都试图找到一种简单、通用的方式来表达颜色，但事实上，没有一种色序系统是通用的，而且很难找到一种方法来有效地传达具体且详细的颜色信息。在一个给定的系统中，如果双方使用相同的色序系统，那么双方都可以期望合理且准确的颜色通信。但是如果我们超出了这个特定的色序系统，甚至可能无法就原色达成一致。大多数设计学校，至少在美国，都将芒塞尔色系作为最实用的系统，也许是因为大多数人都使用它。芒塞尔的色彩记数法也许是其色序系统的优点和缺点。当然，用数字来表示颜色是很精确的，但是记住"摩洛哥苔藓"这个颜色名称要比记住一串数字容易得多。一个好的折中的方法是使用公认的颜色名称，如红色、蓝色、绿色等，然后添加一个修饰的词来形成浅绿色、暗红色、橙红色这样的颜色词汇。这是描述日常生活中的颜色最简便的方法，而把更复杂的颜色符号留给技术和工业。

色序系统练习

色彩对比练习	
目的	确定物体的纹理对颜色的影响
材料	哑光和光泽面漆的水性涂料，从光滑到粗糙的各种不同质地的纸张，笔刷，涮笔筒，水
描述	选择一种哑光色，并在不同纹理的纸张上涂上相同的颜色。颜色在不同的纹理之间会有不同的表现。 选择一种光泽色，并在不同纹理的纸张上涂上相同的颜色。比较光泽色和哑光色，讨论纹理和表面处理如何影响颜色的呈现（根据教师的判断，可以对每种光谱色调重复这个练习）
时长	一节或多节课

当我们看到颜色时，我们看到了什么？	
目的	比较不同的人如何看待颜色
材料	每个学生用 6 种光谱色调（红、橙、黄、绿、蓝、紫）的 5 个不同色度为纸片上色，总共 30 个正方形纸片。所有学生应使用同一品牌的纸张。每个学生还需要一张大到可以容纳所有彩色纸片的白纸或纸板
描述	每个学生将在白纸或纸板上按从亮到暗的顺序排列彩色纸片。比较学生的作业，讨论色彩视觉的异同（注意：学生可将纸片通过临时媒介贴附纸张上，但纸片不可永久贴附，因为它们将用于其他作业）
时长	一个或多个课时，由教师决定

色族训练	
目的	训练看到色族的异同的能力
材料	每位学生将使用上一个练习中的彩色纸片
描述	1. 每个学生识别一张绿色纸片，并把它放在白纸或白板的中间。在它的一边放置带有绿色底色的黄色纸片，另一边放置带有绿色底色的蓝色纸片 2. 重复这个练习，把红色纸片放在中心。在它的一边放置带有红色底色的紫色纸片，另一边放置带有蓝色底色的紫色纸片 3. 重复这个练习，把黄色纸片放在中心。在它的一边，放置带有黄色底色的红色纸片，另一边放置带有橙色底色的红色纸片
时长	一个或多个课时，由教师决定

在这一章中，我们将探索色彩的深远影响，并推断色彩的发展将把我们带向何方。当我们进入崭新的 21 世纪，我们只能猜测在色彩研究领域可能出现的奇迹。在接下来的一章中，我们将介绍色彩研究目前的一些发展方向和可能的发展方向。我们也提出自己的见解，我们认为颜色是迷人的和经常发生争议的复杂的视觉现象。

一、在失重状态下感知色彩——太空中的色彩和光

美国国家航空航天局（National Aeronautics and Space Administration, NASA）正在研究如何在空间站中最有效地使用颜色，并且取得了重大进展。设计早期航天器的工作更多地集中在宇航员的生存问题上，但随着太空旅行变得越来越普遍，颜色在宇航员生活中的重要性也被考虑在内。

只有少数文章涉及与失重有关的颜色感知或在航天器内部使用的颜色。这些研究中有很多是俄罗斯人做的，大多都没有很好地变量控制。然而，为了大众的利益，这些研究值得一提。1967 年和1972 年，基塔耶夫通过抛物线轨迹进行了一系列短期失重的感知

实验。他指出，在失重状态下，一些受试者报告了持续不同时间的错觉，通常包括颜色强度的变化。一些受试者报告称，在失重状态下，色彩的亮度会下降。怀特在 1965 年也观察到类似的现象，并将其归因于视网膜上图像的夸张运动 。基塔耶夫在 1972 年的研究报告中说，失重状态下的人认为高度饱和的黄色和红色更明亮，而在短时间的失重状态下，蓝色不那么明亮。他还指出，在失重状态下为色彩配对，会把绿色与黄色弄混。这些发现表明，一些视觉差异可能发生在失重的最初阶段，而且尚未确定这些差异会持续多长时间。

1979 年，基塔耶夫通过研究颜色对晕车，尤其是恶心症状的影响，继续深入研究色彩。在这项研究中，受试者经历了至少持续 11 天的长时间的旋转。在这段时间里，他的实验对象暴露在彩色的光线下，尽管没有报道彩色光的产生方式和受试者具体的暴露时间。结果表明，黄色和棕色的光会增加恶心的感觉，导致许多受试者呕吐，而蓝色光在一定程度上减轻了恶心的感觉。这些发现是避免在空间站内部使用黄色的理论基础。

另一系列的研究对太空环境中的照明也提出了建议。1980 年，科斯莫林斯基和杰列文科指出，随着在太空中执行任务时间的增加，宇航员希望在他们工作的环境中有更高的照明水平。在不同的工作条件下，随着疲劳程度的增加，也需要提高照明水平。他们还注意到，当受试者在强烈的视觉和单调的听觉条件下工作时，甚至需要更高水平的照明。从这些发现中，科斯莫林斯基和杰列文科得出结论：在太空环境中，多样化和个性化的照明方案是可取的，这样每个人都可以满足自己对光线的需求。

二、克服空间旅行的单调——宇宙空间站中的色彩

科学研究的功能是为空间站的内部环境选择颜色的基础，至少俄罗斯人是这样做的。在"礼炮6号"中，心理学家选择了一组柔和的彩色系颜色，试图营造一种家的气氛。在"礼炮7号"中，心理学家尝试了一些新方法，将一面墙壁涂成苹果绿，另一面墙壁涂成米黄色。对空间站中室内颜色的进一步研究表明，宇航员选择颜色的顺序如下：蓝色、红色、绿色、紫色、橙色和黄色。人们试图通过一系列带有强烈的自然和景观元素的彩色来复制地球的自然环境，这也是为了克服空间旅行的单调而提出的。一项关于宇航员梦境的研究发现，他们的梦的内容主要是森林、河流、蓝天等，这表明宇航员迫切需要用熟悉的环境来代替太空中单调静态的环境。

到目前为止，在美国的宇宙飞船上使用的颜色也是有限的。来自天空实验室的宇航员表明，蓝色或绿色之类更活泼的配色方案，可能比棕褐色的配色方案更可取。宇航员报告了在单调的背景中看不见小物体的问题，这表明应该引入表面对比和颜色识别功能。研究人员库珀报告说，通过天空实验室的窗户看宇宙是最受宇航员欢迎的消遣方式。这是一种将动态景观引入单调环境的方式，因为地球的景象在光和颜色上都在不断变化。现在和以前的宇航员都表达了增加服装的多样性的愿望。既然颜色是最容易创造多样性的方面，这似乎是一个弥补环境单调的好方法。

将颜色引入宇宙空间站的概念并不像乍看起来那么简单。在狭小、紧凑的室内空间里，太多不同的颜色会造成混乱的感觉。室内的低照明水平需要表面浅色的物品来避免潜在的压抑的洞穴般的感觉。此外，室内使用的任何物品都必须符合严格的安全要求，并获

得安全认证。许多物品表面的材料在失重状态下会出现"脱气"现象，因此不适合。["脱气"是指产品（如油漆或地毯）中所含的化学物质，被释放到空气中。它是"病态建筑综合征"的主要原因，压抑的室内环境实际上会促使产品脱气。]可维护性和清洁性标准也会影响宇宙空间中颜色的选择。由于太空旅行的概念仍处于初始阶段，在航天器和地外环境中使用颜色和光为太空旅行的未来提供了令人兴奋的可能性。

三、通过皮肤的触摸分辨颜色——非目视视觉

颜色是由眼睛记录并由大脑解释的特定窄频带的电磁辐射。仅以视觉过程为例，我们已经证明颜色和光会影响人体内的化学反应，而且每一种颜色造成的反应都各不相同。我们对可见光范围以外的电磁辐射也很敏感，这一点可以从紫外线造成的晒伤中得到证明（尽管紫外线对我们来说是看不见的）。人类对许多"看不见"的电磁都有反应。无线电波是用来传输无线电、电视信号和微波的，这些信号全部都能被人体吸收，并刺激我们的细胞，使其做出反应。生物光学家正在研究是否存在与色觉同时发生的其他生化反应的问题，这些反应可能会对人类的生理活动和行为产生极大的影响。

眼睛不需要参与对颜色的生理反应。颜色类似微波或无线电波，也可以通过完全独立的过程被人类感知，如直接通过皮肤。请记住第四章中提到的一项针对一群小学生的有效研究。他们的教室环境从橙色和白色变成了灰色和蓝色，班上孩子的血压平均下降了17%，但实际上所有的孩子都是盲人！

人类从视觉中辨别颜色的能力似乎是非凡的。但是也可以说视

觉不是感知颜色的必要途径，人类也可以通过皮肤分辨能量波的颜色。虽然在美国很少有人对其他的色彩接收方法做过实验，但俄罗斯人对这一课题的研究是相当吸引人的。

20世纪60年代初，一个名叫罗莎·库勒索娃的女孩住在乌拉尔山里的一个小镇上。她是一个普通的女孩，没有什么特别的地方，她组织了一个戏剧小组来填补空闲时间。她的家庭中有几个人是盲人，所以她学会了读盲文。渐渐地，罗莎开始想，她是否可以利用一些在戏剧中运用的技巧来帮助盲人更多地了解他们生活的世界。在尝试的过程中，罗莎她有了一个梦想，那就是教盲人看颜色、看图片，甚至不用盲文也能阅读。她开始训练盲人用手指分辨颜色——红色、绿色、浅蓝色、橙色，然后转向报纸、杂志和书籍。渐渐地，她只用手指就能辨认出纸上黑色字母的轮廓。罗莎非凡的能力很快在小镇上传开了，引起了约瑟夫·戈德堡博士的注意。他把她的眼睛紧紧地蒙住，测试她用手指阅读的能力。他惊讶地发现，她实际上可以用手指区分颜色，甚至只用手指在书页上滑动就可以阅读。罗莎花了6年的时间，每天练习几个小时，才达到这个境界。

戈德堡博士是一位神经病理学家。他一遍又一遍地研究罗莎，试图对她的能力做出某种解释。最后，他带她参加了1962年秋天的一次心理学的学术会议。罗莎身上裹着厚厚的绷带和眼罩，但她仍然能够用手指分辨出照片中的人的衣服的颜色，还有从研究人员的口袋里拿出的物体的形状。在接下来的几年里，罗莎接受了各种各样的对照研究，以确定她的能力是真实的还是精心设计的骗局。最后，她被带到莫斯科著名的苏联科学院生物物理研究所。在那里，她在他们的实验室里接受了一轮严格的变量控制良好的实验。最终确定她可以通过触摸文本来阅读，并在没有视觉的情况下用手识别颜色和光。

这时，罗莎的手指已经非常熟练地掌握了皮肤视觉，她甚至能

用手指分辨出瓷砖上微小图案的颜色或花朵上细微的色差，她还能在照片中分辨出女人的耳环。研究人员开始怀疑，罗莎拥有的是否是个体的能力，是否有人能像罗莎那样训练自己。为了回答这个问题，诺沃梅斯基博士对 80 名图形艺术专业的学生进行了一项研究。他发现，大约六分之一的受试者在练习了大约半个小时后，就能够用手指区分两种颜色的纸。实验结果表明，受试者的皮肤对颜色的感知基本一致。浅蓝色是最平滑的，黄色很滑，红色、绿色和深蓝色有黏稠的感觉，绿色比红色更黏稠，但没有红色粗糙。海军蓝是感觉上最黏稠的颜色，比红色和绿色更硬。橙色很硬、很粗糙，让人有刹车的感觉。紫罗兰色给人的刹车的感觉更强，能让手慢下来。研究人员注意到，经过训练的学生的手指在带有刹车感的紫罗兰色和黏稠的红色上比在光滑的黄色上移动更困难。

我们第一次接触这项研究时，是带着怀疑的态度的。为了满足自己的好奇心，我们决定亲自进行尝试。我们采购了同一品牌和质地的几种彩纸。然后，我们戴上眼罩，试着先分辨红色和绿色。大约过了 20 分钟，他们之间的区别就明显了。我们都觉得绿色的纸更光滑、更凉爽，红色的纸更粗糙、更温暖。我们练习了几个星期，可以相当熟练地区分红色、绿色、蓝色、黄色、黑色和白色的建筑用纸。可惜的是，我们没有足够的时间进行训练，因此无法达到能够区分一页纸上的文字的程度，但令我们感到满意的是，我们仅用手指就可以区分颜色。后来我们又对其他朋友和志愿者做了实验，实验结果进一步说服了我们。考虑到每一种颜色实际上代表了不同的能量波长，皮肤上的传感器极有可能能够探测到能量波长的差异。

这是一项有趣的实验，你可以自己尝试，你的亲身体验可以更好地说明颜色对我们的影响。如果你决定尝试这个实验，那么就要确保你购买的彩纸（从任何艺术用品商店都可以买到）是相同的品

牌，有相同的纹理，以防止变量混淆。

在试图解释皮肤视觉时，人们也考虑了几种可能性。皮肤吸收了颜色的能量波长了吗？皮肤吸收的颜色的能量波长是否会反射回自身？皮肤和颜色的能量场之间是否存在相互作用？在进行了几项研究之后，研究人员有了有趣的发现。他们注意到，和视力一样，皮肤视觉在黄昏时下降，在黑暗时停止。在强烈的红光照射下，受试者无法通过皮肤传感器更好地识别颜色，而视力正常的人在红光照射下也无法用眼睛做到这一点。通过进一步的研究，我们得出了这样的结论：房间里灯光的颜色对识别颜色的结果有影响。比如，蓝色在蓝光下更容易识别，黄色在黄光下更容易识别。

这个实验进一步证明了，如果某些关键对象，如门把手、水龙头、电话与房间里的灯光颜色一样（比如绿色灯光下的绿色物体），那么盲人经过一定训练后，可能会通过他们的皮肤"看见"东西，而盲人的"视觉"与视力正常的人相同。这当然是一个具有创造性的概念，而且似乎很值得研究。

另一个皮肤视觉的例子发生在佛蒙特州，研究对象是一个天生失明的女孩。她学会了通过皮肤来感知颜色。在研究中，她发现红色是"热"色，而蓝色是"冷"色。盲人女孩用的是红、蓝两色的纸，除了墨水不同，其他变量都一模一样。她学会了通过触摸来辨别颜色并分辨别人穿的衣服的颜色。当你认为颜色实际上只是一种能量波时，就不难理解皮肤视觉是如何产生的。

四、开发色彩疗法的潜力——展望未来，追溯过去

似乎每一代科学家都认为自己的理论是最先进的，也是最有可

能找到一系列复杂问题的答案的。然而，几十年前解决的问题常常可能导致非常有趣的结论，而这些结论可能由于技术的发展而在日后被否定。一个典型的例子来源于埃德温·D.巴比特，他是19世纪的物理学家和心理学家。他花了数年时间撰写了《光与色的原理》，这本书有20多万字，长达560页，于1878年出版，使他声名鹊起，巴比特不久便成为纽约磁学研究院的院长。现在，我们必须记住，19世纪是一个充满着虚构和假象的时代。然而，如果要发现任何真理，我们必须以开放而不带偏见的心态来对待所有问题。所以，我们将继续以开放的精神讨论埃德温·D.巴比特的理论。

巴比特开始研究色彩治疗，并出售书籍、"彩色磁盘"和"彩色烧瓶"等辅助工具，这些工具旨在提供他认为对治愈某种疾病至关重要的颜色和光。他还设计了一种名为"chromalum"的彩色玻璃窗，尺寸大概是145cm×53cm，设在朝南的房子里。当阳光穿过玻璃时，坐在玻璃附近的人可以受到色彩的治疗。巴比特提出了关于颜色与元素、颜色与矿物之间关系的一系列惊人的理论，并谈到了"热色彩"和"冷色彩"的概念。他认为：在色彩的特殊力量中有一系列的渐变，能让人们变得冷静的电活动的中心和顶点呈紫罗兰色，对血管有舒缓作用的电活动的顶点是蓝色的，黄色是光度的顶点，热度的顶点是红色的。这不是想象中的色彩划分，而是真实存在的，火红的颜色本身就给人带来温暖的感觉，蓝色和紫罗兰色给人带来了冷的感觉。因此，我们有许多更优"性能"的色彩在发展，包括色调的改进、灯光和阴影、粗细的程度等。

巴比特关于色彩疗法的言论同样引人入胜。他认为：红光就像红色的药物，是阳光的暖化元素，在某种程度上能够影响血液和神经的状态，对麻痹和其他慢性疾病的治疗具有价值。

同时，他相信黄色能刺激神经。他认为，黄色是神经刺激的核心原理，也是使大脑兴奋的原理，可以促进神经活动。他还认为黄色是通便剂、催吐剂和泻药，他用黄色来治疗便秘、支气管疾病和痔疮。黄色与大量的红色混合可以用作利尿剂。黄色加一点红色能够让大脑变得兴奋。一般来说，人们认为黄色和红色等量配比有助于人体系统的正常运转。

巴比特认为蓝色和紫罗兰色具备"冷、电和收缩"的力量，对炎症有治疗作用，对神经紧张和焦虑有镇静作用，如坐骨神经痛、肺出血、脑膜炎、神经性头痛、中暑和神经过敏。他还认为蓝色和白色对治疗坐骨神经痛、风湿病、神经衰弱和脑震荡特别有效。在阅读巴比特的理论时，我们会发现他从未停止过惊叹。你以为他只不过是一个古怪的骗子，但他实际上又表现出了非凡的先见之明。比如，他对原子裂变的如下描述（19 世纪人们还没有发现真正的原子能）："如果把这样一个原子放在纽约市的中心，它一定会制造出非常大的旋风，然后把周围的建筑、船舶、桥梁、城市以及将近两百万的人撕成碎片，并把碎片都带向天空。"

巴比特到底是一个江湖骗子，还是利用颜色和光来做医学无法做到的事情的有天赋的治疗师？也许我们永远都不会知道答案。阳光的抗菌作用在 19 世纪得到承认，并开始用于治疗结核病、链球菌感染和葡萄球菌感染等疾病。那些选择采用色彩疗法或光疗法的 19 世纪的医学从业报告了一些显著的效果。可惜的是，随着 20 世纪早期抗生素的发明，颜色和光疗法的研究实际上停止了。以下是巴比特用光疗法治疗的一些病例。对以下病例的治疗是在 19 世纪晚期进行的，当时许多现今的医疗手段都还不可用。提出这些病例并不是为了取代传统的医学治疗，而是为了说明颜色和光的治疗潜力。

病例 1：患者因支气管疾病而呼吸困难，常规治疗无效。将患者暴露在阳光下，通过黄色玻璃进行过滤治疗，每天 15 分钟，持续一周，呼吸困难得到缓解。

病例 2：一名妇女患有坐骨神经痛，膝盖、脚踝和脚也有炎症，她的脚踝肿胀到原来的两倍大。给她家的西面窗户嵌上 3 层蓝色玻璃，这样一来有炎症的地方就可以享受日光浴。第一次治疗持续了大约 2 个小时，她的脚踝上一个鸡蛋大小的紫色肿块完全消失了，疼痛和酸痛也消失了。

病例 3：患者患有神经性偏头痛，在经过 30 分钟的阳光照射后，所有的症状都得到了缓解。

病例 4：一名婴儿有一个知更鸟蛋大小的硬肿瘤。这个孩子在蓝色的玻璃下接受日光浴，每天 1 小时。40 天后，肿瘤消失了。7 个月后，没有肿瘤复发的迹象。

病例 5：一名患有严重抑郁症的精神病人，几天来一直拒绝进食，但在红色的房间里待了 3 个小时后，他变得很高兴，并要求进食。

病例 6：一名 18 个月大的婴儿患有一种无法进行常规治疗的罕见病，他生还的希望很小。最后，使用蓝光对他进行治疗，2 个月后，孩子完全康复了。

病例 7：患者极度紧张、易怒、失眠、梦魇、食欲不振、频繁头痛、抑郁。5 次蓝光治疗后，患者恢复健康，所有症状消失。

病例 8：一个 18 个月大的小男孩从出生起腿就有残疾，甚至不能爬。经过几天的蓝光和阳光治疗，他的四肢力量有了明显的改善。几周后，他就能在一把椅子的帮助下站起来，并学会了爬行。

病例 9：一名 35 岁妇女患有肺结核晚期。经过 3 周的红光治疗，她的病情开始好转。两个半月后，她完全康复了。她在之后将近 3 年的时间里身体状况良好，但后来患了严重的感冒，最后发展

成致命的肺炎。

病例 10：一个 8 岁的男孩在一次白喉发作后完全瘫痪了。他不能走路，只有扶着墙才能站立。在接受为期 3 周、每次 1 小时的红光治疗后，他能够自行站立，并小心翼翼地开始走路。2 个月后，他完全康复了。

我们能对这些病例说些什么呢？是巴比特的狡辩、巧合，是病人的心理作用，还是对未来的真正希望？这些病例可能看起来很奇怪，因为我们已经习惯了用药物治疗疾病。100 多年后的今天，巴比特的色彩疗法仍然存在并继续开展，以他的理论为基础的书籍至今仍在出版。关于色彩疗法的课程、讲座、会议、研究都可以追溯到巴比特的理论，虽然他的理论和治疗目前在美国是禁止的，但色彩疗法仍然在英国和其他国家开展。20 世纪 20 年代，印度科学家丁沙·加迪亚利开发了巴比特色彩疗法的一个副产品，名为光谱色素系统，他也被贴上了江湖骗子的标签，并被禁止实践他的治疗技术。然而，光谱色素系统的当前版本仍然是可用的，但不用于医疗实践，只是作为教学和研究的对象。也许我们应该试着尝试用颜色和光来辅助传统的医学治疗。毫无疑问，这一领域需要大量的研究，但随着目前光生物学研究的发展，出现了这样的前景（见第四章），我们可能有一天能够真正实现色彩疗法和光的治疗，而不仅仅是一个理论。国际照明委员会的研究结果告诉我们色彩疗法和光疗法并非天马行空：紫外线辐射能够加剧人体酶代谢的过程，促进内分泌系统的活动和免疫反应，改善中枢神经。我们知道色彩疗法的潜力就在那里，我们只需要研究它的潜力并尝试学会驾驭它。

五、影响褪黑激素的分泌——松果体与光暗周期的联系

　　有人认为松果体可能在感知与我们的视觉系统分离的颜色方面非常重要。在东方宗教中，松果体是真正的"第三眼"，内在的自我通过它看到真实的世界。4000多年来，哈他瑜伽一直锻炼着练习者的健康和活力。在瑜伽中，有专门用于刺激松果体的体式。

　　4000多年来，瑜伽一直帮助练习者保持最佳的健康状态。瑜伽将身体分成脉轮（能量中心），并为每个脉轮分配一种象征性的颜

图 12.1　瑜伽的脉轮与色彩

色。脉轮连接神经中枢和内分泌腺，后者产生控制身体的激素。注意，脉轮的颜色构成了光谱。

紫罗兰色代表顶轮，与上部大脑相关。

靛蓝色代表眉间轮，与下部耳朵、鼻子和神经系统相关，控制松果体或"第三眼"。

蓝色代表喉轮，与甲状腺、肺、支气管和发声器官有关。

绿色代表心轮，与心脏、血液和循环系统有关。

黄色代表太阳轮，与胃、肝和胆囊有关。

橙色代表脐轮，与生殖系统有关。

红色代表海底轮，与人体放射出的光芒有关。

松果体可能在人的健康方面有着重要作用，但人们仍未完全了解它与光明、黑暗周期的关系。理查德·沃特曼博士研究了光暗周期对人体基本的生化反应和激素节律的影响，激素节律直接或间接地与每日的光暗周期同步。光暗循环是复杂的颜色综合变化的另一种变体，对光暗周期的理解对于完全理解与人类有关的颜色和光的变化来说至关重要。沃特曼发现，光暗周期特别影响了正常人褪黑激素的分泌。褪黑激素是一种由大脑中松果体合成的激素。褪黑激素诱导睡眠、抑制排卵，并调节其他激素的分泌。

由于这些研究，人们认为松果体在维持人体机能方面发挥着重要的作用。当我们比较松果体对其他脊椎动物的影响时，松果体对人类的影响可能比目前我们所认识到的要大。在一些动物中，松果体和人类的眼睛一样重要，因为它提供了我们人类甚至没有意识到的关于环境的稳定的信息流。

松果体在大脑内部，在大多数物种中，这个腺体位于双眼之

间。直到最近，它的功能要么被忽视，要么被误解，要么被认为是神秘主义和"第三只眼"骗术的无用残余。虽然松果体的功能亟待了解，但我们确实对它有了一些基本的认识。比如，松果体是大脑中唯一不对称的组织，而它之所以不符合双侧对称定律，可能是因为它是人类进化过程中最古老的器官之一，甚至可能起源于双侧对称的大脑结构生成之前。

松果体的奇异之处在于，虽然它对许多物种的生命活动都非常重要，但直到最近它的功能才为人所知。松果体是一个可以独立感觉的非视觉感光体，它与视觉或任何其他感觉都没有联系。对许多物种来说，松果体探测太阳位置的能力是生存所必需的。比如，蜥蜴必须准确地跟踪太阳的位置，以调节使它们保持温暖所需的活动，如晒太阳，并利用松果体帮助它们寻找阴凉，以防止身体过热。

松果体分泌激素的节律与外部环境同步，因此它的活动与光暗周期和季节周期相一致。这在动物身上是成立的，而且进一步的研究将可能证明这个规律同样适用于人类，因为我们有功能齐全的松果体。

如果松果体被破坏或失去功能，会发生什么？为了回答这个问题，研究人员抓住了几只动物，阻塞它们的松果体，之后再将它们释放。一年后，再次研究这几只动物能否进行正常的生命活动。研究人员发现这几只动物发生了几项重大变化。首先，它们的繁殖周期发生了变化，它们的繁殖活动似乎突然加速了。这几只动物也表现出流离失所的迹象，很难找到返回领地的路。这样的干扰可能是由于对太阳的位置及其光线的角度的混淆造成的。松果体受阻的动物的感光机制受到干扰，影响了其正常的生命活动。从这项实验中，我们可以推测，松果体受阻也可能会对生活在室内不自然的光线条件下的人类产生影响。

得克萨斯大学西南医学中心对动物的酗酒行为，松果体的功能和光暗循环之间的关系进行了研究，并得出了一些有趣的结论。实验动物在黑暗中度过 2 天后，会更爱喝酒。诺贝尔生理学或医学奖得主朱利叶斯·阿克塞尔罗德发现，在黑暗中，松果体会分泌更多的褪黑激素。得克萨斯大学西南医学中心的肯尼斯·布鲁姆博士发现，那些定期接受光暗周期测试，并注射褪黑激素的受试者容易酗酒。因此，光暗周期的改变可能会影响人类饮酒的量。

生物光学家不仅研究光暗循环，还研究光谱中特定的窄波段。如果特定的波长消失了，就像在人造光源下一样，那么即使我们可以在视觉上看到光，也相当于我们的光感受器进入了黑暗环境。不同的波长会转换成不同的颜色，颜色与生物系统的调节之间的联系会发生很明显的变化。

松果体对人类的健康至关重要，因为它有能力调节我们对光暗周期的反应。松果体分泌的褪黑激素是由血清素合成的（血清素是人体用来镇痛的神经递质）。血清素转化为褪黑激素取决于松果体中的一种名为 n- 乙酰转移酶的酶的产生。这是调节人的日常活动（昼夜节律）和太阳节律的相互作用的关键。虽然松果体分泌褪黑激素的活动似乎遵循昼夜节律，但它会受到黑暗的强烈刺激和光的抑制。当光线充足时，褪黑激素就不会产生，天黑时，分泌的褪黑激素会增加。褪黑激素在调节性活动中起主要作用，主要是通过在低光照水平下抑制性器官的活动。正在进行的关于光暗周期和人体昼夜节律之间的相互作用的研究表明，长时间暴露在不平衡的色光条件下（比如我们都在人造光下度过的比较长的时间）可能会导致人类生理反应的剧变。为什么我们以前没有意识到这一点？一个原因是研究人员认为至少 2000 勒克斯的光照水平才会产生光生物效应。然而，最近的研究表明事实并非如此。哈佛医学院进行的一项

新研究表明，人体的生理反应在低至 180 勒克斯的照度下就会发生显著变化，这是正常室内照明的底线。

最近的另一项研究表明，夜间灯光对我们的生理机能有显著影响。人类活动正在迅速变成一个 24 小时活动的社会，人们 24 小时轮班工作。上过从午夜到早上 8 点的夜班的人都知道身体有多难受。当你的身体想让你睡觉时，你却试图保持清醒。在夜班开始和结束的时候，利用光线逐渐改变工人的昼夜节律，迅速调整其睡眠、清醒周期，可以缓解这一问题。暴露在光线下可以使工人更快地适应夜间的工作，然后在可以睡觉的时候调暗光线，迅速改变其清醒的状态。研究还表明，强光下的暴露可以提高夜间工作者的工作效率。

光暗循环也会对老年人产生巨大的影响。老年人经常抱怨他们的睡眠模式被打乱了，他们不能像年轻时那样睡得充足。这可能部分由于老化引起的生理变化，但也有光暗周期的影响。科尔在《生物化学杂志》上发表的研究结果表明，许多老年人不会长时间待在户外，而且他们的生活环境光线不足，他们很少暴露在明亮的灯光下。这项研究表明，晚上暴露在明亮的灯光下并且经常暴露在户外的自然光下，可以调节人的睡眠、清醒的昼夜节律，使他们形成更有规律的睡眠模式。

阿尔茨海默病患者的休息和活动时间尤其不规律。这对照顾他们的人来说是一个大问题，他们的睡眠经常遭到打断，这导致了睡眠不足和压力。A. 萨特林于 1992 年发表在《美国精神病学杂志》上的研究结果和范萨默伦发表的关于睡眠研究的摘要显示，在阿尔茨海默症患者生活的地方提供更高强度的照明，能够让他们的休息、活动周期更规律，使护理人员更容易照顾他们。

六、当抑郁在冬季定时发作——季节性情感障碍

就人类健康而言，怎么强调颜色和光在光、暗循环中的重要性都不为过。季节性情感障碍患者非常同意这一点。季节性情感障碍是一种严重的抑郁症，它的周期性发作与特定的季节（冬季）有着紧密联系。

让我们以罗伯特为例，他是一个季节性情感障碍患者。对罗伯特来说，生活由一系列的镇静剂、抗抑郁药、心理疗法和休克疗法组成。每年冬天，他的病情变得非常严重，以至于他疲惫得几乎不能动弹。他把自己的生活描述为"纯粹的地狱"。他甚至不能再处理小问题，越来越不能忍受颜色，包括红绿灯的颜色。他的生活变得相当糟糕，丢了工作，接着失去了妻子和家人。最后，他遇到了一位医生，认为罗伯特的病情可能与季节变化有关。这位医生知道俄勒冈健康与科学大学睡眠与情绪障碍实验室正在进行一项研究，实验室主任阿尔弗雷德·刘易斯正在研究季节性抑郁症。刘易斯将季节性抑郁症患者归类为"相位延迟"，意思是他们的生理节律落后于季节变化的正常周期，他们需要晨光来让他们回到正轨。刘易斯发现，某些特定的波长，如蓝绿色的光，是治疗季节性抑郁症最有效的方法。根据刘易斯的研究，罗伯特的医生认为光疗法可能会对他有帮助。他建议罗伯特日出时起床去散步。罗伯特认为这个建议很牵强，但还是不情愿地试了一下。经过连续 5 个早晨的散步，罗伯特突然感到精力充沛。几乎是奇迹般地又能忍受颜色了。

意识到罗伯特可以通过暴露在适当波长的光线下得到治疗，他的医生给他设计了一种全光谱照明的治疗方法，鼓励他尝试用全光谱照明的时长来设定自己白天的长度。几周之内，罗伯特就制定出

了一个适合他的时间表。他发现，通过重复在夏季的白昼时间内打开全光谱照明，他能够控制自己抑郁的症状。在极短的时间内，罗伯特回到了工作岗位，远离了药品，也开始了新的生活。

到 20 世纪 80 年代中期，光疗法已经成为季节性情感障碍的有效治疗手段。针对季节性情感障碍患者的初期光治疗要求他们在合适的光照条件下每天坐大约 4 个小时：早上 2 个小时，晚上 2 个小时。时间长短是一个主要问题。美国哥伦比亚大学医学中心光治疗组的迈克尔·特尔曼博士做了进一步的研究。结果表明，只在早上进行光治疗就足够了，这将治疗时间缩短了一半。通过提高治疗灯的亮度，可以进一步缩短治疗时间。光的强度以勒克斯为单位计量。一般家庭的照明强度约为 200~250 勒克斯。早期用于光治疗的灯会发出 2500 勒克斯的光，听起来可能过于明亮，但与夏季的白天约 12 万勒克斯的日光相比，真的就没那么乐观了。特尔曼得出结论，通过使用 1 万勒克斯的光治疗，季节性情感障碍患者每天只需在光线下暴露 30 分钟，症状就能得到有效的缓解。医生鼓励季节性情感障碍患者从当年 10 月到次年 4 月进行光治疗，因为一旦停止，症状就会复发。

直到最近，季节性情感障碍才得到命名，但自从我们搬到室内，开始改变控制我们昼夜节律的自然的光暗周期以来，它可能就一直伴随着我们。据估计，超过 1000 万美国人患有季节性情感障碍，超过 2500 万人有患该病的风险。我们才刚刚开始了解光照条件的改变对我们的健康造成的影响。因此，在完全理解颜色和光与健康之间的联系之前，我们建议避免使用一些特别新颖的光源，特别是荧光灯，最好使用全光谱照明来更好地模拟自然光。即使是全光谱荧光灯也会产生频闪效应，导致瞳孔不断扩大和收缩，会进一步导致疲劳、头痛和眼疲劳。

七、导致人对颜色极复杂的反应——色彩和光的未来

我们对颜色的未来有什么样的期待？从技术的角度来看，色彩学家预测全息、折射和发光的色彩将继续在各个行业中流行。制造商正在考虑将全息色彩应用在低脂零食的包装上以吸引消费者。加利福尼亚州的一家公司正在研制一种全息颜料，它可以根据观察者的角度，从紫色变成绿色，再变成红色。一些新的色彩效果开始出现在产品中，包括折射（半透明的、多表面的图案，与底下的颜色形成对比）、多重性（一种包含全息芯片的薄膜，可以在色彩上分层，产生闪闪发光的效果）、透明层（多种透明颜色形成多层效果）、光学位移（一种高科技的、类似变色龙的物体表面，可以显示多种颜色）。这些新的概念将导致消费者对颜色极其复杂的反应，从而回到我们在本书开头提出的问题——颜色到底是什么？记住，颜色是光、眼睛和大脑的复杂的交互作用，而技术可以改变我们对颜色的看法。

光的生物效应直到现在才开始得到专业领域的应有的重视。如果我们要确定与环境中的人工照明相关的风险，还有很多需要学习和研究的地方。至于关于颜色的研究可能揭示的其他领域，人们只能暂时展开想象。我们相信，未来的医学将以一种治疗的方式增加对颜色和光的理解和使用。现实生活表明，只有当制药公司能够找到营销的方法时，关于色彩疗法和光疗法的研究才可能得到大量的资助。随着我们越来越了解光与光敏化学物质之间的相互作用，色彩和光才有可能作为一种治疗手段实现，就像我们在第四章中讨论的那样。

乔·李伯曼博士对色彩感知的过程及色彩与健康的关系有一些引人入胜的观点。多年来，李伯曼一直是个验光师，还获得了视觉科学的博士学位。他是将色彩和光应用在医学治疗中的先驱。正如我们在本书中学到的，我们每个人都创造了我们所看到的世界。正如李伯曼博士所说：

　　你看不清到底发生了什么，你只是根据自己的经验把它扭曲了。我总是相信我们的视觉的工作方式是光进入眼睛，然后才发生了所有的事情。但还有别的原因。你看，光影响身体，但意识决定我们如何吸收光和吸收多少。我们生活在一个能量场中，这个能量场就像一个巨大的雷达屏幕，在我们的感官捕捉信息之前就捕捉到信息……我们与光的关系对我们的进化至关重要。

　　关于失明，李伯曼博士说：

　　首先，没有盲人。有些人的视力与我们不同，但他们根本不是盲人。事实上，他们大多数人都"有视力"。和一个盲人待一会儿，他看到了什么我们没看到的？我们不是完全从"看"的角度去看，也不仅仅是用我们的耳朵去听。我们可能会发现，关于色彩和光的身心医学将在未来几年得到证明。

　　我们到底看到了什么？我们有这样的错觉，当我们往外看的时候，我们看到了外面的一些东西。但是"外面"的只是一些动态的小能量，它们四处移动，然后消失。人的传感器收集移动的能量，然后把能量传送到"处理器"所在的某个地方。

　　有人问李伯曼博士，是否有针对特定疾病（如多发性硬化症、

帕金森病或肌萎缩性脊髓侧索硬化症）的光治疗。他回答说："记住，你不是在和疾病打交道，你是在和人打交道。你想叫它什么都行，这没有任何区别，光会影响身体的每一个细胞。你可以用任何不同的名字来称呼它。当你可以正确地理解光的时候，你会发现个人的每种功能都会同时打开。我的方法是，我不想给光的作用下定义，它不再有任何作用。那样是有限制的，它是有用的。这似乎是一种奇怪的反应，因为当我们生病时，医生总是告诉我们患有什么疾病，表现出什么症状。目前的研究表明，当我们考虑到自身与周边环境的关系时，治愈可以自发地发生。"

每当人类冒险进入未知领域时，总会有恐惧、不确定感和抵触的心理。色彩和光的研究正处于起步阶段，甚至还没有到达它的起步阶段。我们需要进行更加深入的研究，以了解色彩和光预防和治疗疾病的潜力。我们知道色彩和光的影响是深远的，但也许它蕴含的秘密超出了我们的想象。当我们继续探索时，我们会发现它也许会包含生命本身的意义。无论未来如何，有一件事是肯定的——色彩远比我们看到的要丰富得多。

推动色彩发展的色彩练习

	皮肤光感训练
目的	亲自确定是否可以不通过视觉来感知颜色
材料	至少 8cm×10cm 大小的各种颜色的建筑用纸和一个眼罩
描述	当你蒙上眼睛的时候，你的手指依次扫过不同颜色的彩纸。你感觉到了不同吗？接下来，选择一种颜色，花几分钟的时间用手指触摸它，同时专注于皮肤上的感觉。再选择第 2 种颜色，重复这个过程。练习 15 分钟后，看看你能否分辨出两者的区别。随着时间的推移，开始成对添加更多的颜色，首先要学会区分颜色。几周或几个月后，你应该能够区分出不同的颜色
时长	这可以在家里完成，或在课堂上由老师指导。这项练习通常最有效，如果可以花上一个星期或更长的时间逐步进行，效果会更好（在学期开始的时候就进行这项练习并让学生自己进行训练，让他们有机会在几个月的练习后比较自己的进步，这将非常有趣）

	色彩盒子
目的	通过视觉以外的感官来感知色彩
材料	每个学生都需要一个鞋盒，外加胶带、胶水和各种各样的物品，由学生自己决定。在鞋盒的一端开一个足够大的洞，可以让一只手伸进去
描述	想象一下，你必须向一个天生失明的人描述颜色的概念。从光谱中选择一种颜色（红、橙、黄、绿、蓝、紫），并通过触摸来描述这种颜色。将物体放在盒子里，用胶水或胶带固定住它，确保观察者不会接触到物体附着的装置。观察者只能感觉到物体，而不是看到物体。在方框内的某处打印你选择的颜色的名称。把鞋盒盖上，用胶带把盖子封上。把这个盒子带到课堂上，不要告诉老师或其他学生自己选择的颜色。 在课堂上，让每个学生把他们的手放在其他学生的彩盒里，并描述他们感知到的颜色，让他们体验彩盒中的色彩。教师应该给每个学生的感知结果评分
时长	家庭作业，并带入课堂进行讨论，讨论时长由教师决定，通常为一个或多个课时

参考文献

Adrosko, R.J. (1971). Natural dyes and home dyeing. Mineola, NY: Dover.

Aksgur, E. (1977). Effects of surface colors of walls under different light sources on the "perceptual magnitude of space" in a room. In F.W. Billmeyer & G. Wyszecki, Eds., AIC Color 77, Proceedings of the Third Congress of the International Colour Association. Bristol, UK: Adam Hilger Ltd., 388–391.

Albers, J. (1971). Interaction of color. New Haven, CT: Yale University Press.

Alexander, K.R., & Shandky, M.S. (1976). Influences of hue, value and chroma on the perceived heaviness of colors. Perception and Psychophysics, Vol. 19, no. 1, 72–74.

Angeloglou, M. (1970). A history of make-up. Studio Vista.

Anquetil, J. (1995). Silk. Paris, France and New York, NY: Flammarion.

Apperly, F.L., & Cary, M.K. (1942). The deterrent effect of light upon the incidence of spontaneous breast cancer in Strain "A" mice. British Journal of Experimental Pathology, 23:133–135.

Arnold, J.A. (1973). A handbook of costume. New York, NY:

Macmillan.

Babbitt, E.D. (1967). The principles of light and color. New York, NY: University Books. Reissue.

Baldwin, H. (1978). Colour on buildings: 1500–1800. Oxford, England: Oxford Polytechnic, Department of Architecture.

Battersby, M. (1974). Art Deco fashion. New York, NY: Academy Editions, St. Martin's Press.

Beck, J. (1965). Apparent spatial position and the perception of lightness. Journal of Experimental Psychology, Vol. 69, no. 2, 170–179.

Ben-Hur, E., Oetjen, J., & Horowitz, B. (1997). Silicon phthalocyanine Pc 4 and red light causes apoptosis in HIV-infected cells. New York, NY: VITEX, Inc.

Berlin, B., and Kay, P. (1969). Basic color terms: Their universality and evolution. University of California Press.

Binkley, S. (1979). A timekeeping enzyme in the pineal gland. Scientific American, 240, 66–71.

Birren, F. (1978). Color and human response. New York, NY: Van Nostrand Reinhold.

Birren, F. (1978). Color psychology and color therapy. Secaucus, NJ: Citadel Press.

Birren, F. (1969). Light, color and environment. New York, NY: Van Nostrand Reinhold.

Blank, H.R. (1958). Dreams of the blind. Psychoanalytic Quarterly, Vol. 27, 158–174.

Bluth, B.J. (1986). Soviet space stations as analogs. Washington, DC: NASA, NAGW-659.

Bongard, N.M., & Smirnov, M.A. (1965). About the dermal vision of R. Kuleshova. Biophysics, 1.

Bouma, P. (1971). The physical aspects of colour. New York, NY: Macmillan.

Boynton, R.M. (1979). Human color vision. New York, NY: Holt, Rinehart & Winston.

Brill, M., Margulis, S.T., Konar, E., & BOSTI. (1984). Using office design to increase productivity, Vol. I. Buffalo, NY.

Brochmann, O. (1970). Good or bad design? Studio Vista.

Bruno, V.J. (1977). Form and color in Greek painting. New York, NY: Norton.

Brown, R.S. (n.d.). Astrological gemstone talismans. Bangkok, Thailand.

Budge, E.A. Wallis. (1978). Amulets and superstitions. New York, NY: Dover.

Buhler, A. (1969). The significance of colour among primitive peoples. Palette, 9.

Chambers, B.G. (1951). Colour and design in men's and women's clothes and home furnishings. New York, NY: Prentice-Hall.

Chevreul, M.E. (1980). The principles of harmony and contrast of colors and their applications to the arts. New York: Garland Publications.

Chin, S., Jin, R., Wang, L., Hamman, J., Marx, G., Mou, X., . .

. Horowitz, B. (1997). Virucidal treatment of blood protein products with UVC radiation. New York, NY: VITEX, Inc.

Chochron, I. (1970). Color natural. Caracas, Venezuela: Ediciones del Grupo Montana.

Cimbalo, R., Beck, D., & Sendziak, D. (1978). Emotionally toned pictures and color selection for children and college students. Journal of Genetic Psychology, 133 (2) 303–304.

Color engineering. New York, NY: Chromatic Publishing.

Color research and application. New York, NY: John Wiley & Sons.

Colour. (1983). Marshall Editions Limited. Los Angeles, CA: Knapp Press, 37.

Connor, M.M., Harrison, A.A., & and Akin, F.R. (1985). Living aloft: Human requirements for extended spaceflight. Washington, DC: NSA SP-483.

Cooper, H.S.F. Jr. (1976, August 30 and September 6). A reporter at large: Life in a space station, I and II. New Yorker.

Corson, R. (1972). Fashions in make-up from ancient to modern times. London, England: Peter Owen.

Cowan, J. (1989). Mysteries of the dream-time: The spiritual life of Australian Aborigines. New York, NY: Avery Publishing Group.

Darakis, L. (1977). Influence of five stimulus colors on GSR. Bulletin de Psychologie, 30 (14–16), 760–766.

Donden, Dr. Y. (1986). Health through balance: An introduction to Tibetan medicine. Ithaca, NY: Snow Lion Publications.

Dormer, J. (1973). Fashion in the 1920s and 30s. United Kingdom: Ian Allan.

Edelson, R.L. (1988, August). Light activated drugs. Scientific American, 68–75.

Eiseman, L., & Herberg, L. (1990). The Pantone book of color. New York, NY: Harry N. Abrams.

Eysenck, H.J. (1941). A critical and experimental study of color preferences. American Journal of Psychology, Vol. 54, 385–391.

Farne, M., & Campione, F. (n.d.) Colour as an indicator for distance. Giornale Italiano di Psicologia, Vol. 3, no. 3, 415–420.

Faulkner, W. (1972). Architecture and color. New York, NY: Wiley-Interscience.

Fehrman, K.R. (1986). The effects of interior pigment color on school task performance mediated by arousal. Doctoral dissertation, University of San Francisco.

Fehrman, K.R. (1987). The effects of interior pigment color on task performance mediated by arousal. University of San Francisco, University Microfilms International, Vol. 48, no. 4.

Felber, T.D. (1979, June). Reported at the American Medical Association Conference, Atlantic City, NJ.

Friedman, A.H., & Walker, C.A. (1968). Circadian rhythms, II; rat midbrain and caudate nucleus biogenic amine levels. Journal of Physiology, 197, 77–85.

Garland, M. (1957). The changing face of beauty. London, England: Weidenfeld & Nicolson.

Geller, I. (1971). Ethanol preference in the rat as a function of photoperiod. Science, 173, 456–458.

Gerard, R.M. (1959). Color and emotional arousal. American Psychologist.

Gerard, R.M. (1958). Differential effects of colored lights on psychophysiological functions. Unpublished PhD dissertation, University of California–Los Angeles.

Gerritsen, F. (1975). Theory and practice of color. New York, NY: Van Nostrand Reinhold.

Ginsburg, M. (Ed.). (1991). The illustrated history of textiles. London, England: Studio Editions.

Goldstein, K. (1942). Some experimental observations concerning the influence of color on the function of the organism. Occupational Therapy, Vol. 21, 47–151.

Guilford, J.P., & and Smith, P.C. (1959). A system of color preferences. American Journal of Psychology, Vol. 62, 487–502.

Gunn, F. (1983). The artificial face: A history of cosmetics. New York, NY: Hippocrene Books.

Gurovskiy, N.N., Kosmolinskiy, F.P., and Melnikov, L.N. (1981). Designing the living and working conditions of cosmonauts. Washington, DC: NASA TM-76497.

Haines, R.F. (1973). Color design for habitability. In E.C. Wortz and M.R. Gauert, Eds., Proceedings of the 28th Annual Conference

CCAIA, pp. 84–106. Monterey, CA.

Helson, H., & Lansford, T. (1970). The role of spectral energy of source and background pleasantness of object colors. Applied Optics, Vol. 9, 1513–1562.

Holodov, U.A. (1965). Man in a magnetic web. Znanie-Sila, 7.

Hudson, J., Imperial, V., Haugland, R., & Diwu, Z. (1997). Antiviral activities of photoactive perylenequinones. Department of Pathology and Laboratory Medicine, University of British Columbia, Canada.

Institut für Organische und Makromolekulare Chemie; Universität Bremen, Bremen, Germany.

Inui, M. (1969). Colour in the interior environment. Lighting Research and Technology, Vol. 1, no. 1, 86–94.

Inui, M. (1967). Proposed color ranges for interiors. Building Research Institute, Occasional Report No. 28, Tokyo, Japan.

Inui, M. (1966). Practical analysis of interior color environment. Building Research Institute, Occasional Report No. 27, Tokyo, Japan.

Inui, M., & Miyata, T. (1973). Spaciousness in interiors. Lighting Research and Technology, Vol. 5, no. 2, 103–111.

Itten, J. (1966). The art of color. New York, NY: Reinhold.

Johns, E.H., & Sumner, F.C. (1948). Relation of the brightness differences of colors to their apparent distances. Journal of Psychology, Vol. 26, 25–29.

Judd, D.B. (1967). A flattery index for artificial illuminants.

Illuminating Engineering, Vol. 42, 593–598.

Kaufman, L., & Williamson, S. (1980). The evoked magnetic field of the human brain. Annals of the New York Academy of Sciences, 340, 45–65.

Kitayev-Smyk, L.A. (1979, October). The question of adaptation in weightlessness. In B.N. Petrov, B.F. Lomonov, & N.D. Samsonov, Eds., Psychological problems of space flight. NASA TM-75659, pp. 204–233.

Kitayev-Smyk, L.A. (1967). Optical illusions in people in weightlessness and with the combined effect of weightlessness, angular and coriollis accelerations. Problems of Space Biology, Vol. 7, 180–186.

Kitayev-Smyk, L.A. (n.d.) Study of achromatic and chromatic visual sensitivity during short periods of weightlessness. Problems of Physiological Optics, Vol. 15, 55–159 (N72-15028 06-04).

Konovalov, B. (1982, August). New features of Salyut 7 Station. USSR Report #17, pp. 6–8.

Kay Chi Yu, Differences in the usage of colors between schizophrenics and normals. Acta Psychologica Taiwanica, Vol. 6, 71–79.

Kearney, G.E. (1966). Hue preferences as a function of ambient temperatures. Australian Journal of Psychology, Vol. 18, no. 3, 271–275.

Knowles, P. (1944). The blue seven is not a phenomenon. Perceptual and Motor Skills, 45 (2) 648–650.

Kumishima, M., & Yanse, T. (1985). Visual effects of wall colours in living rooms. Ergonomics, Vol. 28, no. 6, 869–882.

Kunzang, J., the Ven. Rechung Rinpoche. (1976). Tibetan medicine. Berkeley and Los Angeles, CA: University of California Press.

Küppers, H. (1973). Color: Origin, systems, uses. London, England: Van Nostrand Reinhold.

Landsdowne, Z.F. (1986). The Chakras and esoteric healing. York Beach, ME: Samuel Weiser.

Larsen, M., & Pomada, E. (1978). Painted ladies: Those resplendent Victorians. New York, NY: E.P. Dutton.

Luckiesh, M. (1918. On "retiring" and "advancing" colors. American Journal of Psychology, Vol. 29, 182–186.

Maas, J., Jayson, J.K., & Kleiber, D.A. (1974). Effects of spectral differences in illumination on fatigue. Journal of Applied Psychology, Vol. 59, 524–526.

Marx, E. (1973). The contrast of colors. New York, NY: Van Nostrand Reinhold.

Mayer Thurman, C.C. (1992). Textiles. Chicago, IL: The Art Institute of Chicago.

Mehrabian, A., & Russell, J. (1974). An approach to environmental psychology. Cambridge MA: MIT Press.

Michelsen, U., Kliesch, H., Schnurpfeil, G., Sobbi, A.K., & Wohrle, D. (1997). Unsymmetrically substituted

benzonaphthoporphyrazines: A new class of cationic photosensitizers for the photo-dynamic therapy of cancer.

Mims III, F. (1997). Significant reduction of UVB caused by smoke from biomass burning in Brazil. Sun Photometer Atmospheric Network (SPAN), Seguin, X.

Montgomery, G. (1988, December). Color perception: Seeing with the brain. Discover, 52–59.

Mount, G.E., Case, H.W., Sanderson, J.W., & Brenner, R. (1956). Distance judgment of colored objects. Journal of General Psychology, Vol. 55, 207–214.

Mohr, H., Bachmann, B., Klein-Struckmeier, A., & Lambrecht, B. (1997). Virus inactivation of blood products by phenothiazine dyes and light. German Red Cross Blood Transfusion Service. Springe, Germany: Institut Springe.

Moor, A., Wagenaars-van Gompel, A., Brand, A., Dubbelman, T., & VanSteveninck, J. (1997). Primary targets for photoinactivation of vesicular stomatitis virus by AlPcS4 or Pc4 and red light. Medical Biochemistry. Netherlands: Leiden University.

Munsell, A.H. (1976). The Munsell book of color: Munsell's color notations. Kollmorgan.

Munsell, A.H. (1929). A color notation. Baltimore, MD: Munsell Color Company.

Nassau, K. (1983). The physics and chemistry of color. New York, NY: John Wiley & Sons.

Novomeisky, A. (1968). Changes in dermo-optics sensitivity in

various conditions of illumination. Questions of complex research on dermo-optics. Sverdlovsk, USSR: Pedagogical Institute.

Novomeisky, A. (1965). Nature of dermo-optic sense (Translation). International Journal of Parapsychology, 7:4.

Novomeisky, A. (1963, July). The role of the dermo-optic sense in cognition. Questions of Philosophy.

Novomeisky, A. (1963, February). Again about the Nizhni-Tagil riddle. Science and Life.

Osgood, C.E., Suci, G.J., & Tannenbaum, P.H. (1957). The measurement of meaning. University of Illinois Press.

Ostwald, W. (1969). The color primer. New York, NY: Van Nostrand Reinhold.

Ott, J. (1982). Light, radiation and you. Devin-Adair Company.

Ott, J. (1982). Light, radiation and you. Old Greenwich, CT: Devin-Adair.

Patty, C.R., & Vredenburg, H.L. (1970). Electric signs: Contribution to the communications spectrum. Colorado: Rohm and Haas.

Payne, M.C. (1961). Apparent weight as a function of hue. American Journal of Psychology, Vol. 74, 104–105.

Petrov, Y.A. (1975). Habitability of spacecraft. In M. Calvin and O.G. Gazekno, Eds., Foundations of space biology and medicine, Vol. III. Washington, DC: NASA Scientific and Technical Information Office, pp. 157–192.

Pillsbury, W.B., & Schaefer, B.R. (1937). A note on advancing-retreating colors. American Journal of Psychology, Vol. 49, 126–130.

Pinkerton, E., & Humphrey, N.K. (1974). The apparent heaviness of colors. Nature, Vol. 250 (5462), 164–165.

Porter, T., & Mikellides, B. (1976). Colour for architecture. London, England: Studio Vista.

Porter, T. (1973, September). Investigations into color preferences. Designer.

Prevent Blindness in Premature Babies, P.O. Box 44792, Dept. P, Madison, WI 53744-4792. www.rdcbraille.com.

Prizeman, J. (1975). Your house: The outside view. London, England: Hutchinson.

Proceedings of CLIMA 2000, World Congress on Heating, Ventilating and Air Conditioning, Vol. 4, 1–6. Copenhagen, Denmark.

Restak, R. (1979). The brain: The last frontier. Garden City, NY: Doubleday.

Rivlin, R., & Gravelle, K. (1984). Deciphering the senses. New York, NY: Simon & Schuster.

Rohles, F.H., & Laviana, J.E. (1985). Indoor climate: New approaches to measuring how you feel.

Rivlin, R., & Gravelle, K. (1984). Deciphering the senses. New York, NY: Simon & Schuster.

Rogers, J. (1973). Environmental needs of individuals and groups. In E.C. Wortz & M.R. Auert, Eds., Proceedings of the 28th annual conference CCAIA. Monterey, CA, pp. 54–62.

Schickinger, P. (1975). Intercultural comparisons of emotional connotations of colors in the chromatic pyramid test, using factor analysis. Revista de Psicologia General y Aplicada, 30 (136) 781–808.

Schoeser, M., & Rufey, C. (1989). English and American textiles from 1970 to the present. London, England: Thames & Hudson.

Sivik, L. (1975). Studies of color meaning. Man-Environment Systems, Vol. 5, 155–160.

Sivik, L. (1974). Color meaning and perceptual color dimensions: A study of color samples. Goteborg Psychological Reports, Vol. 4, no. 1.

Sivik L. (1974). Color meaning and perceptual color dimensions: A study of exterior colors. Goteborg Psychological Reports, Vol. 4, no. 11.

Sivik L., & Hard, A. (1979). Color-man-environment. A Swedish Building Research Project. Man-Environment Systems, Vol. 9, nos. 4 and 5, 213–216.

Slatter, P.E., & Whitfield, T.W. (1977). Room function and appropriateness judgments of colour. Perceptual and Motor Skills, Vol. 45, 1068–1070.

Smets, G. (1982). A tool for measuring relative effects of hue, brightness and saturation in color pleasantness. Perceptual and Motor Skills, 1159–1164.

Smets, G. (1969). Time expression of red and blue. Perceptual and Motor Skills, Vol. 29, 511–514.

Srivastava, R.J., & Peel, T.S. (1968). Human movement as a function of color stimulation. Environmental Research Foundation. Topeka, KS.

Suinn, R.M. (1966). Jungian personality typology and color

dreaming. Psychiatric Quarterly, Vol. 40, no. 4, 659–665.

Taylor, I.L., & Sumner, F.C. (1945). Actual brightness and distance of individual color when their apparent distance is held constant. Journal of Psychology, Vol. 19, 79–85.

Taylor, E.S., & Wallace, W.J. (1947). Mohave tattooing and face-painting. Los Angeles South West Museum, Leaflet No. 20.

Tong, Y., and Lighthart, B. (1997). Solar radiation is shown to select for pigmented bacteria in the ambient outdoor atmosphere. Beijing, China: Institute of Microbiology and Epidemiology.

Van Essen, D. Neurobiologist at Caltech has suggested that there may be over 20 different processing centers for vision in the brain. Approximately 50% of a monkey's brain and 30% of the human brain appear to be involved in the visual process.

Von Goethe, J.W. (1970). Color theory. Cambridge, MA: MIT Press.

Walters, J., Apter, M.J., & Sveback, S. (1982). Color preference, arousal and theory of psychological reversals. Motivation and Emotion, Vol. 6, no. 3, 193–215.

Wilson, P., et al. (1976, November 7). Induction of alcohol selection in laboratory rats by ultraviolet light. Journal of Studies on Alcohol.

Wright, B. (1962). The influence of hue, lightness and saturation on apparent warmth and weight. American Journal of Psychology, Vol.

75, 232–241.

Wright, W.D. (1969). The measurement of color. New York, NY: Van Nostrand Reinhold.

Wurtman, R.J. (1975, July). The effects of light on the human body. Scientific American.

Wurtman, R.J. (1967). The effects of light and visual stimuli on endocrine function. Neuroendocrinology, Vol. 12.

Wurtman, R.J. (1968). The pineal and endocrine function. Hospital Practice, Vol. 4, 32–37.

Wurtman, R.J. (1960, September 8–12). Biological implications of artificial illumination. National Technical Conference, Illuminating Engineering Society. Phoenix, AZ.

Wurtman, R.J., & Weisel, J. (1969). Environmental lighting and neuroendocrine function: Relationship between spectrum of light source and gonadal growth. Endocrinology 85:6, 1218–1221.

Wurtman, R.J. (1975, July). The effects of light on the human body. Scientific American.

Wurtman, R.J. (1960). Biological implications of artificial illumination. National Technical Conference, Illuminating Engineering Society, Phoenix, AZ, September 8–12.

Wurtman, R.J. (1968). The pineal and endocrine function. Hospital Practice, Vol. 4, 32–37.

Wurtman, R.J. (1967). The effects of light and visual stimuli on endocrine function. Neuroendocrinology, Vol. 12.

Wurtman, R.J. (1960, September 8–12). Biological implications of artificial illumination. National Technical Conference, Illuminating

Engineering Society, Phoenix, AZ.

Wurtman, R., & Wurtman, J. (1989, January). Carbohydrates and depression. Scientific American, 68–75.

Zmudzka, B., Strickland, A., Beer, J., & Ben-Hur, E. (1997). Photosensitized decontamination of blood with the silicon phthalocyanine Pc 4: No activation of the human immunodeficiency virus promoter. Food and Drug Administration, Center for Devices and Radiological Health.